中國海報藝術史

從十九世紀末到文化大革命

何東 著

History of Poster
in China

From the end of the 19th century
to the Cultural Revolution

Jumping He

序一

本書專注於中國美術史在圖形藝術領域的一個特殊課題。作者何東一直潛心研究中國海報藝術的發展史，尤其是十九世紀初至「文革」末期的海報藝術。迄今為止，這是中國美術史中一個鮮為人知的領域。儘管中國的海報藝術在過去 30 年，無論是在本國還是海外都有較高的人氣，但很少有人關注它的學術理論研究。中國美術史的發展在理論和實踐上，都有著悠久的傳統。圖形藝術史領域的研究，尤其是中國現代主義的圖形藝術歷史，有著廣闊的研究疆域。

何東將「海報」視為一種獨立的藝術形式，一種實用藝術形式。僅為這一充滿價值的挑戰，他在中國進行了無數次的實地調研、海報收集、私人收藏鑽研，以濃厚的興趣鑽研這個未知領域。他在杭州和香港的藝術設計學院完成了大量關於中國海報藝術史的寫作和教學活動，佐證他對海報以及海報藝術研究的狂熱情感。作為一位受人尊敬的圖形藝術家，他註定會以受過專業訓練的眼睛來「觀察」和「感知」這種藝術形式，並以出色的專業知識，對其歷史進行系統性分析和美學價值評估。

何東對海報藝術的研究，超越了形式美學範疇。他將其視為中國社會、經濟和政治發展的寫照，並嘗試以人文學和藝術史的角度，對這種商業媒介進行研究和歸類。他的勤奮，體現在書中配圖豐富的內文、詳盡的附錄，包括訪談、藝術家生平和資料文獻三大部分，以及精心編輯的圖片目錄、參考書目和索引。

海報作為一種商業媒介，導入和普及是在十九世紀初，伴隨著貿易和文化交流的活躍而發展起來的。造紙和印刷術的實踐，則讓中國早已具備了海報所有的先決條件，從傳統的年畫即可窺見端倪。本書用蔚藍、金黃、大紅三個顏色代表三個特定時期，一方面讓讀者更直觀地追溯海報重要的發展階段，另一方面也具有鮮明的象徵意義。這種清晰的架構讓中國海報藝術的歷史、類型、圖像、風格和技術一目了然。

何東在本書的開篇闡述了研究現狀、文獻來源以及工作方法，他推敲了「海報藝術」（Plakatkunst）這個概念的中文表述。前半部分再次清楚地表明，雖然海報收藏的專業興趣日益增長，大部分僅限業餘愛好。誠如此，迄今為止有價值的學術研究寥寥無幾，雖然它是中國現代美術史值得關注且具有創新性的命題之一。同時，本書也很好地審視了中國「宣傳畫」（Propaganda Kunst）真實的平行發展歷程。2009 年紐約亞洲協會美術館也曾就這一課題，舉辦過以「藝術與中國革命」為標題的展覽。

在第一部分中，何東分析了海報在中國的起源與興起 ——「蔚藍時期」。他著重對店舖傳單、印有開獎彩票的日年曆、民間年畫三個內容，作為中國早期的商業廣告媒體，進行了詳盡的敘述。位於上海徐家匯的土山灣畫館，是中國現代海報設計的搖籃。在這裡，西方傳教士引入了西洋畫技法和現代印刷技術，培養出最早一批中國的海報藝術家。第四章論述了光緒年間（1875－1908）中國海報藝術的傳統印刷工藝，

以及歐洲石版印刷引入後所產生的影響。何東從歷史層面闡述了現代印刷工藝如何取代繪畫技藝，而由此帶來的海報印刷的更新迭代。

第二部分「金黃時期」是中國海報藝術史上的輝煌時期，它分為三個發展時段：第一時段從晚清到民國（1896－1911），第二時段從 1911 至 1936 年，第三時段從 1936 年至中華人民共和國成立（1949 年）。何東首先從觀念層面上指出對於歐洲海報藝術「拿來主義」的問題。他生動列舉了具有「東方情調」的廣告招貼畫：既有傳統的宮廷仕女，也有穿著時髦、舉止輕佻的新女性。而這些以推銷商品為目的的「美女月份牌」，再現了當時十里洋場的老上海風情和反日運動。在本章節中，何東通過對這一時期海報的深入分析，全面審視了當時的經濟、社會和政治變革。他對「金黃時期」海報獨特的繪製技巧、題材、構圖以及全新的工藝技法進行了深入研究。除了對西洋文化的模仿與接納，彼時中國海報藝術家結合本土文化，創建自己的風格也在本章節得以體現。

何東在第三部分「大紅時期」以毛澤東人物形象作為研究對象，對中國海報的視覺變遷做了詮釋：從絢麗多彩的裝飾色彩到單一的大面積紅色，從廣告銷售到政治宣傳，海報性質的變化。這一章節分為三個時段，第一時段是政治意識形態形成的戰爭年代（1937－1949），第二時段是新中國成立（1949－1966），第三時段是「文革」時期（1966－1976）。何東梳理了各個時段，在意識形態與革命思想中，如何以藝術

的名義（「文藝為人民服務」）取代商業營銷。在對中國傳統繪畫進行傳承和改造之外，追求為人民服務，有號召力的藝術表達和題材是當時的首要目標（延安時期的魯迅現象）。通過醒目的色彩、取材、構圖等元素再現偉大的政治理念和形象建構，這是「紅色時期」的藝術指導方針和美學標準，當時被視為新中國的藝術方向。杭州、北京等知名美術院校參與了這些宣傳畫的創作。另外，蘇聯社會主義現實主義的影響也顯而易見。「大紅時期」的創作在「文革」中達到了極致，進一步鞏固了「領袖聖像」和「紅色美學」的地位。

最後一個落幕章節，何東做了歸總，他闡釋了鄧小平時代紅色海報的後續發展。「文革」狂熱的、富有煽動性的政治運動裹挾了人們的思想，而最終導致「紅色宣傳畫」走向衰落。

本書所傳達的信息最重要的部分還是海報藝術本身。何東從人文歷史的角度出發，全面梳理了中國海報藝術從起源、商業全盛時期演變為政治宣傳工具的過程。他對中國海報歷史的發展進行了全方位的概述[1]。難能可貴的是，本書特別強調海報在社會歷史層面中，是一種公共領域交

1　美國東方藝術史學家 Ellen Johnston Laing 和荷蘭漢學家 Stefan Landsberger，也對部分章節做過學術研究。

流的載體。它於何處、以何種方式及何種程度介入公共空間，值得我們
思考。本書將對我們瞭解中國現代主義藝術提供詳盡參考。

最後，我要感謝何東，這本精心編寫的專著，讓我們這些西方讀者能系
統性地接觸到中國海報藝術的文史研究工作。細心整理的圖片、列表，
以及書中大量的文獻，為海報藝術領域的研究提供了良好的學術基礎。
這本關於中國海報藝術的著作，無論是對西方還是中國，都代表了開創
性的成就，彌補了中國現當代藝術在歐洲東亞藝術史研究中的空白。

Prof. Dr. Jeong-hee Lee-Kalisch
柏林自由大學教授，東亞藝術研究院院長
（本文原文為德文，譯者：高毅）

序二
圖文與審美交融互證——
簡評何東的《中國海報藝術史》

圖像文化乃是當下的研究顯學，英美學者稱之為 Visual Studies，而德國學者則將之統為 Bildwissenschaft，中文直譯即圖像科學，由此為美術研究展開了一個全新的視域。相較於傳統的研究取向，它所針對的對象更為廣泛，所面臨的問題更為複雜。這一新視野在很大程度上有助於把控透視現代圖像之物質載體、傳播方式和受眾的迅速變化情狀。在近代圖像文化發展中，傳統的「原作」概念漸顯模糊，而圖像與社會觀念和商業生態的互動、互構關係卻越趨緊密。針對這一現實，美術史學者所習用的風格分析、圖像學或心理分析的方法和概念必然遇到新的挑戰。由此加以相繼調整或發展，從而形成相應的有效研究方法，諸如從視覺文化、圖像科學、圖像政治學角度對圖像展開探索。何東的《中國海報藝術史》便誕生於這一新研究思潮的影響之下。海報藝術本身具有國際化的特徵（自十九世紀末以來尤為明顯），其研究自然應立足於上述視角，方能顯現其地域意義及特徵。正基於此，何著以十九世紀末至「文革」末期的海報為論題，揭示了一段波瀾壯闊的中國近現代圖像社會史，有助於引發我們對近代中國美術史新內容的思考。

在晚清以來的中國美術史中，新的圖像類型如畫報、畫刊、畫集、畫寶、月份牌、商標、徽章、漫畫、連環畫、年畫、動畫、幻燈片、影視、宣傳畫……等不斷湧現。而國內外相關學者也多圍繞「印刷文化」、「視覺文化」展開其探究，如梁莊愛倫（Ellen Johnston Laing）的《印刷品中的中國畫》、《海派繪畫風格在二十世紀早期印刷廣告業中的

命運》，陳平原的《以圖像為中心——〈點石齋畫報〉》，郭繼生（Jason C.Kuo）的《視覺文化和海派繪畫》，魯道夫・瓦格納（Rudolf Wagner）的《進入全球想像圖景：上海的〈點石齋畫報〉》，文以誠（Richard Vinograd）的《海派藝術的可視性和視覺性》等，均屬這方面的成果。何東的研究另闢蹊徑，以「海報」為考察點，力圖對前述複雜的歷史和社會，包括美術現象本身進行解讀。在他看來，中國海報是以「月份牌」、「招貼」、「宣傳畫」等為載體，以大面積圖形與文字創作為主要樣式之新型視覺媒體，其中隱含印刷術與繪畫藝術、西畫東漸、商業文化及社會運動等複雜的歷史信息。作者借鑒了荷蘭漢學家和中國海報收藏家 Stefan Landsberger 的論述，並吸收了 Max Gallo、Hellmut Radermacher、Krzysztof Dydo 等學者的模式，從「海報的社會性和城市建設、海報藝術風格的轉變和藝術流派變革，時代背景和藝術家創作情緒……」諸視角出發，通過中國海報藝術的發展對前述問題進行了細緻的探討。在某種程度上，這項研究拓展了我們對近現代中國美術史的認識，這主要體現在如下兩個方面：一是把「現代意義」上的視覺表達載體如攝影、現代印刷品等納入了藝術史研究範疇，探究其大面積圖形藝術，圖像與文字的「互文關係」；二是力求呈現美術研究的整體性，即將相關的藝術問題還原到廣泛而特定的文化氛圍中加以闡釋。換言之，通過對商業宣傳、文化時尚、政治運動等文化現象的觀察，作者將海報藝術引入了寬廣的社會學領域，勾勒現代中國社會變遷的歷史肖像。

近代海報、畫報、畫刊採用的是全新的圖像複製技術，其悅目的圖形、便捷的製作手段、批量印刷的傳播手法，直接刺激了中國近現代的視覺啟蒙運動。舉凡科學思想的傳播、時尚文化的牽引、革命思想的傳遞、藝術知識的普及等現代現象均以此為依託，在近代文化運動中掀起了陣陣波瀾。據王肇鋐《銅刻小記》（1889 年）、賀聖鼐《三十五年來中國之印刷術》（1931 年）等文獻介紹，晚清以來新的印刷術主要有：一、凸版——電鍍銅版、石膏版、黃楊版、照相銅鋅版、三色版；二、平版——石印、彩色石印、照相石印、影印版、馬口鐵印刷、珂羅版；三、凹版——雕刻銅版、影寫版。而新的印刷製版技術促進了近代海報事業的繁榮，其中尤以石印版、影印版、珂羅版、雕刻銅版、影寫版最為出色。何東觀察到了這些重要的技術變化，他一方面追溯了傳教士群體對中國現代印刷術的影響，另一方面也對「狹義」的海報給出了自己的判斷。他談到，「在 1796 年 Alois Senefelder 的石版畫技術發明的前後，大面積圖形的創作在海報中極為稀罕，藝術家的參與還極少」。顯然，作者是站在了藝術史的角度來思考海報問題的。為此，他繼續考察了西畫東漸、印刷與繪畫的關聯、民間畫工與近代海報繪畫大師、圖形與文本整體設計等一系列重要問題。在他看來，「一部中國海報藝術史，也是一部中國的現代美術史」。中國的海報藝術是中西藝術交流的產物，在經歷了中國畫工、藝術家、設計師的改良之後最終建立了自我的特徵和內容。如下所見，他對兩次海報歷史高峰的討論，既集中展示了海報藝術風格的變化，又向我們介紹了一個相對陌生的藝術家群體，

並對這一群體的社會地位變遷和創作心態做了精細入微的觀察，而這些發現與研究都具有啟示性價值。

近現代中國海報是與商業廣告、文化時尚、政治活動息息相關的一種藝術樣式，按照不同歷史時期的各自特點，作者分別用「蔚藍、金色、紅色」這三個色彩進行了意象性概括。在這一新型歷史過程中，中國海報藝術出現了兩次高峰：第一次是二十及三十年代的「海報盛世」，其「背景是傳教士文化帶來的藝術交流沉澱，促成了中國民間藝術家和歐洲商人的合作，共同創造了中國海報的第一次盛典」；第二次則是「文化大革命」時期的海報藝術，以蘇聯美術為基本視覺形式，核心內容是思想意識形態建設和政治宣傳，「為中國海報帶來了第二波高潮」。以上判斷充分體現了作者的視野與理解判斷，從中隱含著作者個人的視覺訓練、視覺敏銳力和文字闡述的國際化綜合素質。作者早年畢業於杭州中國美術學院設計專業，後又赴德國藝術大學師從 Heinz Jürgen Kristahn 教授，經過多年的平面圖形設計實踐後，又隨柏林自由大學教授、東亞藝術研究院院長李靜姬（Dr. Jeong-hee Lee-Kalisch）攻讀藝術史博士學位。藝術設計與對藝術史研究的雙重訓練，使之不僅在設計領域而且在設計史研究方面都具備了獨特的技藝與深切的認知，他既能以藝術家之直覺和審美判斷力進行觀察，又能以藝術史學者的身份進行寫作，由此對社會史、藝術交流史乃至社會觀念之變遷進行圖文互證，可以說，這樣的探索開闢了我所謂的「圖像證史」研究的新路徑。從中我們可以領會近

現代海報的確起到了廣泛的重要「思想啟蒙」作用，可見從宣講基督教教義、福音，到傳播民主、革命思想，以及文化時尚、政治觀念，海報的價值導向在不斷地隨之演化，隨著中國民間出版印刷事業的崛起，「圖說」已變得越來越普及，成為近現代人們生活不可忽略的組成部分。事實上，除了研究，作者本人便是近幾十年來海報發展的推動者，其作品獲得了國內外的許多獎項和榮譽。

何東的學術出發點得益於自身的藝術實踐經驗，他以設計師的身份工作，也以研究專業的眼光對近現代海報製作的技術問題、藝術問題進行研究。《中國海報藝術史》的價值正是有賴於其設計藝術家之眼光與藝術史學者之問題意識的平衡。在全書中，作者致力第一手圖文資料，在此基礎上不僅演繹論點，而且精心編織圖片，即在以視覺強化理論論據的過程中體現審美判斷力，這是任何藝術研究必須努力追求的品質。我相信，此書的出版將為現代中國美術史和設計藝術史增添新的果實，而其內在的啟示性即在於上述圖像與文字、圖文與美學互證的探索實踐。

曹意強教授

英國牛津大學哲學博士，中國美術學院博導

目錄

導言

海報起源於歐洲，源自十六世紀的法語地區。今天英文「Poster」是海報的國際通用單詞，卻是一個較年輕的詞，它在二十世紀三十年代，才回到海報的誕生之地歐洲，逐漸形成現代統一的名詞概念。最早的海報具體是哪一張，來自哪一年，史學中沒有一種清晰的定義。但在海報藝術史中，基本上觀點是統一的，Fred Walker 在 1871 年創作的《白衣女子》（Women in white），被視為海報藝術史的起源 [1] 圖注 I-01。在 1796 年 Alois Senefelder 發明石版畫技術的前後，大面積圖形的創作在海報中極為稀罕，藝術家的參與仍然極少。

海報在中國，也是鴉片戰爭後，隨西方貨物一起進入通商口岸的舶來品。十九世紀初，新興資本主義力量在歐洲各國興起，歐美國家利用新興科技迅速富強，擴張海外市場，商人取代以宗教傳播為本的傳教士，成為中西交流中新的「急先鋒」[2]。他們在強行打開中國的通商口岸時，無意中也開啟了中國近代的商業美術革命，海報成為諸多商業促銷媒介中的一種，開始被引入中國。

「中國人對外族異文化，常抱一種活潑廣大的興趣，常願接受之而消化之，把外面的新材料，來營養自己的舊傳統。中國人常抱著一個『天人

1 這一觀點較為普及，可以在很多藝術史和設計史著作中讀到，比如 Dr. Heinz Spielmann：《國際海報 1871-1971》（*International Plakate 1871-1971*）。

2 「在我國大多數人的眼裡，傳教士總是帝國主義侵略的急先鋒。」轉引自劉海平：《賽珍珠作品選集（總序）》，灕江出版社，1998 年，P. 20-21。

合一」的大理想，覺得外面異常的新鮮的所見所值，都可以融會協調，和凝為一。」[3] 海報作為實用藝術中的一種，它在中國文化的出現和發展，也吻合了錢穆的這一論點。海報在中國的引入和發展，完全是西方文化和中國文化交流碰撞後的產物。在中國海報的藝術歷史中，中國繪畫藝術和印刷技術的發展始終貫穿其中。從側面來看，中國海報的歷史也是歐洲近代與中國的交流歷史；而中國海報的藝術史則是中西藝術的交流史，其間經歷了傳教士文化、通商口岸爭端的鴉片戰爭、歐美商業進入近代中國市場、二次世界大戰、冷戰時代，直至今天的開放性國際市場時代。海報作為一種商業美術文化的媒介物也見證了這種時代變遷。

1

中國歷史悠久，是紙張和印刷術的發明國，而海報不外乎紙上的印刷品這兩個特徵，在歷史上，難免會有類似海報的事物出現過。1900 年在敦煌發現的唐末五代歸義軍時期[4]的《大聖文殊師利菩薩》印像圖注I-02 就具備木刻印刷、紙本等海報的特點，卻比出現於十九世紀末清代的海報早了近千年；多年來因為戰爭、政治運動或國際交流的變遷等因素，造成在中國美術史論中，對海報這個概念有過，並還存在著諸多稱謂：「月份牌」、「招貼」、「宣傳畫」等不同的名詞，訴說的是同一個內

3　錢穆：《中國文化史導論》，台灣商務印書館，1994 年 6 月，P. 205。

4　唐末五代 848－851 年，張議潮乘吐蕃內部戰亂，在今甘肅率領群眾舉行起義，脫離吐蕃，回歸唐朝。詳見黃留珠、魏全瑞：《周秦漢唐文化研究／第一輯》，三秦出版社，2007 年，P. 207。

容——「海報」……這當然是歷史積累下來的問題。但對中國海報的研究，必須從海報概念的定義著手，和對海報出現、發展的各種理論觀點的梳理開始。

中國海報的歷史上，曾兩次創造了歷史性的高潮。這兩次海報的高潮時期有著各自不同的時代背景，和不同的內容。十九世紀末海報在鴉片戰爭結束後進入中國，在二十世紀二、三十年代達到第一次盛世，這是以商業貿易作為核心內容，背景是傳教士文化帶來的藝術交流沉澱，促成了中國民間藝術家和歐洲商人的合作，共同創造了中國海報的第一次盛典。六十年代毛澤東領導的「文化大革命」為中國海報帶來了第二波高潮。這次純粹是思想意識形態的宣傳需要，它以蘇聯美術為形式，核心內容是政治宣傳。因為中國疆土遼闊，人口眾多等因素，海報在發行量、藝術家參與度等方面都創造了諸般世界之最的紀錄。這也是長期以來在世界海報理論中被忽視的。

七十年代末及八十年代的鄧小平改革開放時期，由於在十年「文革」中一直扮演政治宣傳工具的角色，海報這一媒體猶如審美疲倦般，遭遇了中國人民普遍的冷落，這種心理也側面表現了大眾對政治鬥爭的厭倦。海報在鄧小平時代雖然存在，但明顯發行量和重要性弱於六十年代，成為一個海報時代的落幕。

2

中國歷史上的兩次海報盛世，早已創造了海報歷史的諸多奇跡，但至今沒有一本專門關於中國海報的理論專著。這個遺憾，也是「實用藝術」總是處於「實用」和「藝術」兩大範疇之間的尷尬地位造成的。《中國文化導讀》裡的分章有：唐詩、音樂舞蹈、雕塑藝術、書法藝術、宋詞、元曲、水墨畫、園林藝術等[5]，其中沒有實用藝術的內容；《中國美術全集》共 60 冊，在工藝美術篇裡有陶瓷、青銅器、印染編織、漆器、玉器、金銀玻璃琺瑯器、竹木牙角器、民間玩具剪紙等八冊，但沒有關於平面設計或海報的專冊[6]。加上在中國城市中沒有建立有序的海報張貼設施，八十年代後，基本消除了張貼「文革」海報（諸如大字報）的習慣。也許是這兩種現狀的存在，令海報的理論研究吸引不到美術史工作者的注意力。

雖然沒有專門有關海報歷史的研究，但中國海報的歷史也在中國美術史和地方史中有過諸多記錄：徐蔚南的《中國美術工藝》[7]，有清末民國時期的工藝美術情況描述；陳履生的《新中國美術圖史》[8]，有較完整的「文革」美術史描述等。從其他旁類學科中也收益到許多海報資訊：

5　葉朗、費振剛、王天有編：《中國文化導讀》，生活‧讀書‧新知三聯書店，2007 年，P.2。

6　中國美術全集編輯委員會編：《中國美術全集》，人民美術出版社，1985 年，封三。

7　徐蔚南：《中國美術工藝》，中華書局，1940 年 2 月。

8　陳履生：《新中國美術圖史》，中國青年出版社，2000 年。

王樹村的《中國年畫史》[9]，雖然把「月份牌海報」定義為「年畫」，
但他周密的考證為那個時期的創作狀況提供了許多重要的資料；上海李
超的《早期中國油畫史》[10]，提供很多早期傳教士藝術在中國的狀況；
《中華印刷通史》[11] 和《中國印刷史》[12] 提供了海報印刷的資料；《上海
文化源流辭典》[13]、《上海婦女志》[14]、《上海美術志》[15] 等地方誌中收
錄許多海報藝術家們的生平簡歷。

對中國海報的興趣，歐洲甚至大於中國，荷蘭漢學家和中國海報收藏家
Stefan Landsberger 曾多次出版有關「文革」海報以及鄧小平改革開放以
來的海報畫冊，並撰寫了大量文字[16]。

3

社會的文明進步，與學術的細分和深研成正比。今天的中國，藝術和設
計教育的專業分類已經極為細緻，為中國海報的研究，有了相對可以和

9　王樹村：《中國年畫史》，北京工藝美術出版社，2002 年 7 月。

10　李超：《早期中國油畫史》，上海書畫出版社，2004 年。

11　張樹棟、龐多益、鄭如斯等著，鄭勇利、李興才審校：《中華印刷通史》，印刷工業出版社，1999 年。

12　張秀民：《中國印刷史》（上下冊），浙江古籍出版社，2006 年。

13　馬學新等編：《上海文化源流辭典》，上海社會科學院出版社，1992 年 7 月。

14　荒砂、孟燕堃編：《上海婦女志》，上海社會科學院出版社，2000 年 7 月。

15　徐昌酩編：《上海美術志》，上海書畫出版社，2004 年 10 月。

16　Stefan Landsberger 著：《中國宣傳──革命和日常生活間的藝術和媚俗》（*Chinesische Propaganda, Kunst und Kitsch zwischen Revolution und Alltag*），Dumont 出版社，1996 年。和 Anchee Min、Stefan Landsberger、Duo Duo、Michael Wolf 合著：《中國政治海報》（*Chinese Propaganda Posters*），Taschen 出版社，2008 年。

歐洲海報研究比較和接納的學術架構。藝術史的國際語境中，缺乏中國海報的研究。而在實物上，通過「文革」多年的破壞，早期海報的儲存量本身不大。中國目前暫時還沒有建立起國家性，或省市等體制的海報收藏機構，沒有完整性、系統性的海報原作提供給理論研究。許多海報收藏屬於片段型、主題型的，分散於私人海報收藏家手中。進入數碼時代，紙質的印刷品由於趨於減少，令博物館和美術館體系的收藏也有了一定的時間迫切性。

海報研究這個課題，在普及的理解中，當是社會學的範疇。海報包攬經濟、文化、軍事、政治等整個社會活動內容，在自己近 400 年的歷史中，擔任了社會資訊的文獻載體功能，是社會學內容的記錄者。然而，海報的主要表現形式為圖形和文字創作，又令自己也成為藝術歷史的一個部分。海報的研究，在它的誕生之地歐洲，普遍從社會學和歷史學兩個專業進行分類。特別是歷史學，從藝術史的脈絡進行研究的佔據了多數。畢竟，海報的圖形和文字的表現方式脫胎於藝術範疇。

十九世紀法國海報藝術，正是通過 Max Gallo[17] 等人的理論專著，在藝術史論中建立了海報的現代學術地位。Hellmut Radermacher 的《德國海報史》[18] 一書，將海報的社會性和城市建設相聯，德國海報藝術風格的

17　Max Gallo：《海報史》（*Geschichte der Plakate*），Manfred Pawlak Herrsching 出版社，1975 年。

18　Hellmut Rademacher：《德國海報史：從起源至現代》（*Das deutsche Plakat: Von den Anfängen bis zur Gegenwart*），德累斯頓 VEB 藝術出版社，1965 年。

轉變則和德國藝術流派的變革相聯，令人思考科技和藝術流派的轉變之間，有著國家興衰的宿命關係。六十到八十年代期間，折射藝術家心靈創傷的波蘭海報藝術蜚聲全球，《百年波蘭海報藝術》[19] 等理論著作的傳播，補充了時代背景和藝術家創作情緒的精彩資訊，一樣功不可沒。

4

一部中國海報藝術史，也是一部中國的現代美術史。中國的海報藝術史，猶如油畫等其他西方繪畫的藝術史一樣，是舶來品，是中西交流的產物，都是「西畫東漸」（Eastern Transition of Western Painting）的典型，但經過中國社會的包容和改良 [20]，建立了自我的特徵和內容。兩次海報盛世的發展，也記錄了海報藝術風格變化、藝術家地位變遷和他們的創作經歷等內容。在本書的撰寫中，史料被皈依到藝術風格的變化，進行以藝術史為主要興趣點的研究。

從商業到政治，從歐洲藝術的影響到蘇維埃藝術模式的轉變，是中國海報從十九世紀出現到毛澤東時代，內容和藝術形式兩大主題的各自特色。時間脈絡成了這個研究的順序。

19　Krzysztof Dydo：《百年波蘭海報藝術史》（*100th Anniversary of Polish Poster Art*），Biuro Wystaw Artystyczych 出版，1993 年。

20　莫小也：《十七─十八世紀傳教士與西畫東漸》，中國美術學院出版社，2002 年。

海報藝術史按時間順序分為：一、海報西來；二、第一次以商業為核心內容的海報盛世（二、三十年代）；三、第二次以政治為核心內容的海報盛世（六十年代「文化大革命」時期）。這三個時期被依據自己的特徵，各自給予象徵性的顏色，以顏色來強化特徵，促進記憶。分別為：

藍色——這是由於海報在鴉片戰爭後通過海上運輸被引入中國。通過藍色大海而來的海報，和其他通過藍色大海而來的商品、科技、藝術等一樣，在當時首先是帶給中國人神秘，逐漸改變了自己的生活和商業方式。

金色——時間不長，因為海報作為商業貿易的代言，被迅速引入公眾生活之中，被接納、被習慣。海報的悅目圖形和印刷的先進技術，尤其代言了時尚化的生活。因此，海報被大量發行，海報藝術家社會地位極高，迎來了第一個金色的海報時代。

紅色——經過長期而艱苦的戰爭後，毛澤東建立的新中國，無論在政治理論宣傳，還是共產主義藝術特徵上，紅色都是一個極大的特徵。「文革」時代的海報也是以紅色為主調，這個時期的紅色主調如此普遍，在海報歷史中，從來沒有一個時段有過那麼統一的色調，這本身就是海報歷史裡的奇跡。

圖注 I-01｜Fred Walker：《白衣女子》（Women in white），木版印刷，296 × 137cm，1871 年。

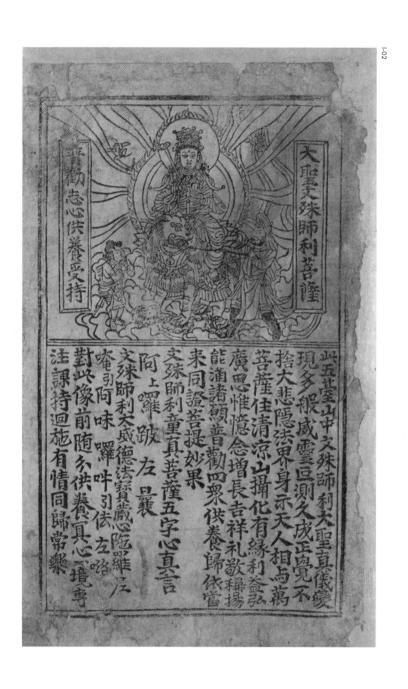

圖注 I-02 ｜ 佚名：《大聖文殊師利菩薩》，木版印刷，27.8 × 16.7cm，西元九世紀。

定義「海報」

第一節 「海報」的國際定義

海報是一種傳播資訊的媒體,具體特點是印刷於紙張表面的資訊,通常由文字和圖形兩種主要元素構成,張貼於公眾場合展示給公眾。

「海報」一詞英文為「Poster」,此詞在《新大英百科全書》裡意指「印刷於紙張上的藝術品」[1]。在倫敦「國際教科出版社公司」[2]出版的廣告物裡,「Poster」意指張貼於紙板、牆、大木板或車輛上,或以其他方式展示的印刷廣告,最多形式為戶外廣告,它是廣告最古老的形式之一。德語中「海報」一詞為「Plakat」,按考證來自法語「Placard」,意思接近「單頁廣告」。該詞在今日的概念,甚至可以上溯到十六世紀中的「廣告單頁」一詞[3]。《現代英語詞典》對「海報」的定義為「張貼於公共場所的大型印刷品告示或著色圖形」[4]。《瑞士海報》一書中記載:

「Plakat」(海報)一詞歷史悠久,可追溯至古高地德語時期[5]的「Placke」(地點、地區);在法語中可溯源至「Plaque」(平板、托盤、牌子)和更現代一些的「Placard」(單頁廣告)。德國諷刺作家 Johannes Fischart在 1578 年第一次把「Plakat」這個詞用於「政府告示」之意。1517 年,路德在維滕堡皇家教堂公佈的有關 95 條贖罪綱領時,也用了這個海報形式進行資訊的傳遞。在其他語言中,現代「海報」的名詞根源已經不盡相同:法語「Affiche」,英語「Poster」,意大利語「Aviso」、「Cartello」或者「Manifesto」。[6]

1 "paper panel printed for display as novelty of as a work of art." Encyclopædia Britannica(1985): Volume 9, P. 639.

2 Londons International Education & Science Publishing House Co. .

3 "Begriff >Plakat<, vom französischen placard(Schriftfeld über einem Portal)abstammend, [...] als >obrigkeitlicher< Anschlag seit der Mitte des 16. Jahrhunderts seine heutige Bedeutung"——Dieter Urban(1997): Plakate. Posters, P. 7.

4 "a large printed notice or(coloured)drawing put up in a public place."——Paul Procter(1985): Dictionary of Contemporary English, P. 849.

5 十二至十五世紀——作者按。

德文《Langenscheidt 大詞典》這樣解釋「海報」一詞:「……張貼於某個場所被眾人閱讀的,附有圖形或者照片,附有資訊或者廣告的大尺寸印刷品。」[7] 德國袖珍書出版社(dtv)出版的《德語詞典》裡,對「海報」一詞的解釋:「大尺寸的公眾佈告、啟事(特別是用於廣告目的張貼於牆和廣告柱的)。」[8]

可見,海報是以大幅的印刷尺寸為特徵的。歐洲一般以 DIN 作為尺寸的標準,通用的海報標準尺寸為 DIN A1(594 × 841mm),小的一般 DIN A2(594 × 841mm),以下就不再稱為「海報」,而稱「單頁廣告」(德:Anschlag)或者「傳單」(Flyer)。在德國和奧地利,現代海報以「印張」(Bogen)為尺寸標準,一個印張即為 DIN A1,所以將 DIN A1 作為標準的印刷海報尺寸[9]。因為膠印機的尺寸和紙張規格,100 × 70cm 也是一種常見的尺寸,它也是亞洲海報單張印刷的最大尺寸。

綜其要素,國際上對「海報」定義可歸納為:一、為某個商業或意識形態目的而創作的圖形或文字;二、以印刷複製的形式;三、以一定的較大尺寸;四、以張貼或流通的方式來傳播的資訊。

而海報的內容,在今天的國際海報活動中,無論亞洲還是歐洲,相應都

6　Das Wort "Plakat" hat eine lange Geschichte, die sich bis zum mittelhochdeutschen >placke< (Fleck, Gegend) zurückverfolgen lässt; im Französischen wurde das Wort zur >plaque< (Platte, Täfelchen) und zum modernen >placard< (Anschlag). Bei dem deutschen Satiriker Johannes Fischart erscheint das Wort >Plakat< 1578 erstmals in der Bedeutung eines obrigkeitlichen Anschlags. Die 1517 von Luther an der Schlosskirche von Wittenberg angeschlagenen 95 Thesen über den Ablass sind ebenfalls solche öffentlichen Anschläge mit der Aufforderung zu einem Handeln, in diesem Fall zu einer öffentlichen Disputation. In anderen Sprachen haben die modernen Begriffe für das Plakat (französisch: >affiche<, englisch: >poster<, italienisch: >aviso<, >cartello< oder >manifesto<) je eine andere Herkunft —— Willy Rotzler et al. (1990): *Das Plakat in der Schweiz*, P. 8.

7　"[...] großes Blatt mit einem Bild oder Foto und mit Information oder Werbung, das man an eine Stelle klebt, an der es viele Leute sehen." – Dieter Götz et al. (1997): *Langenscheidts Großwörterbuch, Deutsch als Fremdsprache*, P. 742.

8　"öffentlicher Aushang, Bekanntmachung in großem Format (besonders zu Werbungszwecken, an Wänden, Litfaßsäulen usw.)." —— Renate Wahrig-Burfeind (1978): *Wörterbuch der deutschen Sprache*, P. 595。

劃分為三大類：社會意識形態類（Ideological posters，包括社會福利和公益類、政治類的海報）、商業類（Advertising posters）和文化類（Culture posters，比如展覽、文化活動等）。這點可以在當代各類海報展覽或者海報雙年展、三年展中得到佐證 10。

在歐洲，對「海報」概念的理解基本明晰而無歧義。這和海報在歐洲資訊傳播時，政府相對統一了尺寸標準有關（見附表），印刷和造紙工業也據此相對統一了標準。因為海報尺寸較大，印刷工業技術也很統一，早期主要是石版印刷，現代基本是膠印和絲網印刷兩種。另一更緊密的原因，是歐洲街道上的海報張貼設施也相對統一，規範了海報的尺寸。印刷技術和海報張貼的城市設施，是歐洲產生海報文化的直接因素。Alois Senefelder 和 Ernst Litfaß 是與海報歷史緊密相聯的兩個名字。

德國人 Alois Senefelder[11] 被譽為「石版畫之父」圖注 P-01，在 1796 年發明了石版印刷技術。他利用水油相互排斥的原理，在具有多孔性、吸水性強、表面經過精細打磨的石版上，用脂肪性的畫筆代用品直接描

9　美國最常用尺寸是 30 × 20 inch（508 × 762mm）。德國最大海報可以達到 18/1 印張，即長 3.56 米，高 2.52 米。這些大尺寸是分別由多張海報拼貼而成的，單張最大印刷尺寸為「Citylight」（118.5 × 175 cm）。
　　法國海報常見尺寸為「Citylight」（118.5 × 175 cm）和「戶外」（320 × 230 cm、400 × 300 cm）。
　　在瑞士的海報尺寸一般為 F200 Cityformat（116.5 × 170cm）、F4（89.5 × 128 cm）、F12（268.5 × 128 cm）和新的 F24（268.5 × 256 cm）。最受設計師青睞的 F4 尺寸，有個很特殊的名稱「世界尺寸」（Weltformat）。

10　參閱波蘭華沙國際海報雙年展（International Poster Biennale in Warsaw, Poland，1974 年至今的畫冊）、芬蘭拉赫蒂國際海報雙年展（International Lahti Poster Biennial，1979 年至今的畫冊）、捷克布爾諾國際平面設計雙年展（International Biennal of Graphic Design Brno,1982 年至今的畫冊）、俄羅斯莫斯科金蜂國際平面設計雙年展（Golden Bee - Moscow International Biennal of Graphic Design，2004 年至今的畫冊）、日本富山國際海報三年展（International Poster Triennial In Toyama, Japan，1997 年至今的畫冊）、墨西哥國際海報雙年展（International Biennal of Poster in Mexico，1992 年至今的畫冊）、德國、奧地利和瑞士 100 張最佳年度海報（100 beste Plakate Deutschland Österreich Schweiz，1990 年至今的畫冊）、法國肖蒙國際海報和平面設計節（International Poster and Graphic Arts Festival od Chaumont，France，1991 年至今畫冊）。其中波蘭華沙國際海報雙年展始於 1966 年，是世界最早的海報雙年展。

附表

國家	主要海報尺寸
比利時	City-Light-Poster (118.5 × 175 cm) Billboard \| Backlight (314 × 231 cm \| 468 × 318 cm) Prestige (773 × 209.5 cm \| 1198 × 320 cm)
法國	City-Light-Poster (118.5 × 175 cm) City-Light-Boards 8m2 \| City-Light-Boards 12m2 (320 × 230 cm \| 400 × 300 cm) Billboard 12m2 (400 × 300 cm)
英國	City-Light-Poster (120 × 175 cm)　\| 6 Sheet (120 × 180 cm) 12 Sheet (152 × 304 cm)　\| 16 Sheet (203 × 304 cm) 48 Sheet (610 × 304 cm)　\| Premiere 450 (500 × 750 cm) 96 Sheet (1200 × 300 cm)
意大利	City-Light-Poster (100 × 140 cm) Billboard 4x3 (400 × 300 cm) Billboard 6x3 (600 × 300 cm)
盧森堡	City-Light-Poster (118.5 × 175 cm)
荷蘭	City-Light-Poster (118 × 175 cm) Billboard \| Backlight (332 × 236 cm)
奧地利	City-Light-Poster (118.5 × 175 cm)　\| Rolling Board (336 × 238 cm) 48/1 Bogen (1008 × 238 cm)　\| 24/1 Bogen (504 × 238 cm) 16/1 Bogen (336 × 238 cm)　\| 8/1 Bogen (168 × 238 cm)
波蘭	City-Light-Poster (118.5 × 175 cm) Billboard \| Backlight (504 × 238 cm) Poster 6x3 (600 × 300 cm)
瑞士	F200 \| F200L (116.5 × 170 cm \| 119 × 170 cm) F 12 (268.5 × 128 cm) F 24 (268.5 × 256 cm) F4 (89.5 × 128 cm)
斯洛伐克	City-Light-Poster (118.5 × 175 cm) Billboard (504 × 238 cm) Bigboard (z.B. 980 × 380 cm)
斯洛文尼亞	City-Light-Poster (118.5 × 175 cm) Billboard (400 × 300 cm \| 504 × 238 cm) Backlight (313 × 230 cm) Poster 6x3 (600 × 300 cm)
西班牙	City-Light-Poster (118.5 × 175 cm) Backlight (313 × 230 cm) Poster 8x3 (800 × 300 cm)
捷克	City-Light-Poster (118.5 × 175 cm) Billboard \| Backlight (510 × 240 cm \| 400 × 300 cm) Bigboard (820 × 300 cm \| 960 × 360 cm)
匈牙利	City-Light-Poster (118.5 × 175 cm) Billboard \| Backlight (504 × 238 cm)

繪、書寫圖形和文字，再經過化學腐蝕，製成可印刷的石版。後來，他進一步又發明了分版的彩色套版印刷技法，為印刷帶來更大的可能性。Senefelder 的發明無疑為海報和藝術帶來了福音，很多藝術家醉心於這種全新的技術，投身於這種新的藝術創作，無形中拓寬了藝術的疆界。當時如 Henri de Toulouse-Lautrec、Jules Chéret 和 Théophile Alexandre Steinlen 等海報大師的創作，無一不是石版印刷。這種當時價錢相對便宜，複製相對更快的新興技術，也令商家青睞有加，競相投資，作為自己產品的宣傳媒介。投資加快了發明，配合這種石版印刷的相應機械也逐漸完善。印刷速度提升，套版準確，令海報成為重要的資訊和圖形傳播媒介，發揮了很大的社會功能。

十九世紀初，海報發行量激增。商家的競爭壓力也體現在搶奪張貼海報的最佳位置上，街道張貼海報的範圍拓展得越來越廣，市容越來越混亂[圖注 P-02]。歐洲各國陸續出台規範，限定海報在城市中的張貼：在維也納，1832 年有公司發明在牆上製作一個個固定的裝飾框，海報只准張貼在內[12]。在倫敦，1839 年開始成立海報委員會，每幅張貼的海報需要得到委員會的警察書面許可[13]。

在天生講究秩序的德國，柏林的一位印刷業主——Ernst Litfaß[14][圖注 P-03]，憤慨於城市中海報張貼的無序，他嘗試設計一個統一而有效的設施，1855 年在柏林發明了第一個圓柱形的廣告柱，直徑約 1.16 米，高約 2.6 米，圓柱形有著節約位置的先天優點，能張貼多張海報。Litfaß 的智慧還在於，他首先嘗試和政府合作，通過政府頒佈法令，限制海報

11　Alois Senefelder（1771-1834），演員、戲劇作家和石版印刷技術的發明者。他把自己的發明稱為「化學印刷」（德：Chemische Druckerei）但最後以今日的稱謂「石版印刷」（Lithographie）而舉世聞名，拉丁文中「Lithos」意為「石頭」，「Graphien」意為「書寫」。[結合德國 Wilhelm Weber 出版社《Aloys Senefelder 二百年》（1971）和德國 Carl Wagner 出版社《Aloys Senefelder：生平和影響》（1914）兩書內容。]

12　Hellmut Rademacher：《德國海報》（Das deutsche Plakat），德累斯頓 VEB 藝術出版社，1965 年，P. 17。

13　Hellmut Rademacher：《德國海報》（Das deutsche Plakat），德累斯頓 VEB 藝術出版社，1965 年，P. 17。

在城市中只能張貼於海報柱上^{圖注 P-04}。這個發明伴隨著新法令，給城市帶來了張貼海報的秩序，也令資訊的傳播和接收都有了清晰而準確的位置。對藝術家而言，圓形的海報柱令平面創作的圖形，有了不可預料的視覺效果，直接稱之為「街頭畫廊」[15]。而對觀眾而言，早期的海報柱還提供了男子小便和拉馬車的馬飲水的實際功能^{圖注 P-05}。Litfaß 的發明被歐洲其他城市紛紛仿效。

第二節　「海報」在中國的定義

在中國，現代國際概念中的「Poster」一詞，卻引發頗多歧義。在中國文學和繪畫作品中，許多對古代中國商業行為的描述，令人很容易產生海報的錯誤理解：

「宋人有酤酒者，升概甚平，遇客甚謹，為酒甚美，懸幟甚高」[16]，這些具廣告效應的「幟」，很容易被混淆為「海報」；「只見車橋下一個人家，門前出著一面招牌，寫著『璩家裝裱古今書畫』。」這是明代作家馮夢龍《警世通言》中第八卷「崔待詔生死冤家」一章中的描述[17]；還有北宋張擇端的《清明上河圖》，以精細白描的手法，繪製了當時宋

14　Ernst Litfaß（1816－1874），全名 Ernst Theodor Amandus Litfaß，1816 年出生於德國柏林，1874 年在德國 Wiesbaden 去世，曾從事印刷企業和出版。他發明的海報柱今天在德國和歐洲很多城市仍以他的姓氏冠名，被稱為「Litfaßsäule」（Litfaß 柱）。關於他推廣海報柱和使用法令得到柏林警察總長的合作，也找來質疑：「1855 年 7 月 1 日第一個廣告柱在柏林誕生。同日嚴令頒佈的警察條例令 Ernst Litfaß 得到獨家海報張貼許可（……）同時宣告自由張貼海報被禁止。這一普魯士條例和聰明的商人利益糾結一起。」"am 1. Juli 1855 die ersten Anschlagssäulen in Berlin errichten. Mit Wirkung einer am selben Tag in Kraft tretenden Polizeiverordnung wurde Ernst Litfaß die alleinige Konzession für den Plakatanschlag [...] erteilt und gleichzeitig der freie Plakatanschlag insgesamt verboten. Dabei sind preußischer Ordnungs- und cleverer Geschäftssinn eine unübertroffene Liaison eingegangen." 詳見 Sandra Uhrig：《城市廣告》（Werbung im Stadtbild），科隆 DuMont 出版社，1996 年，P. 52。

15　Ferry Ahrlé：《街頭畫廊——海報藝術大師們》（Galerie der Straßen - Die großen Meister der Plakatkunst），法蘭克福 Waldemar Kramer 出版社，1990 年。

16　張覺：《韓非子譯注》，上海古籍出版社，2001 版。

17　馮夢龍：《警世通言》，嶽麓書社，1993 年，P. 68。

都東京商業集市的繁榮盛況：在最醒目處有著「彩樓久門」裝飾的酒店，高掛「新酒」一旗，店旁燈籠上書「腳店」；進入城門，豎著「正店」的燈籠招牌後，酒樓巍然而立；路二旁，有「香醪」酒店；賣羊肉的「孫羊店」，掛「劉家上色沉檀棟香」的香店；掛「王家羅錦匹帛舖」橫幅的綢緞店；「趙太丞家」、「楊家應症」的醫生藥店等，各種店舖商家都有明顯標識，各種商業廣告也有呈現。這些文字和繪畫作品中對商業宣傳的描敘，也令一些設計史的研究形成一些觀點，認為海報應該更早就在中國出現了。

「Poster」概念的特徵由紙張和印刷構成，而印刷和造紙技術屬於中國古代的巨大發明，其中雕版印刷在七世紀已經在唐代出現；十一世紀畢昇發明了活字印刷術；造紙術更早在西元二世紀已出現於中國。中國很早就具備了海報產生的條件，令一些中國設計史的研究者立論：在中國，海報出現年代最早可追溯到北宋 [18]。

持這種觀念的研究者，提出一個有力的論據，就是現在保存於中國歷史博物館的，一塊北宋時期（960-1127）的銅鑄模板。這是一則濟南劉家功夫針舖的印刷廣告，銅鑄的印刷範本，內有 44 個文字，其中八個是陰文，36 個陽文。居中是一隻持木杖在石臼搗藥的兔子，兔子左右雙方各為「認門前白兔兒為記」文字，下方刻有：

收買上等鋼條 [，] 造功夫細針 [，] 不偷工 [，] 民便用 [，] 若被興販 [，] 別有加饒 [，] 請記白 [。]] [19] 圖注 P-06

18 「然而，據我國考古發現，我國最早出現的一張印刷招貼比英國印刷家威廉‧凱克斯創製的印刷招貼還要早 400 年左右。這張中國招貼是十一世紀（我國宋朝）山東濟南劉家功夫針舖的一張印刷廣告物……這印刷招貼又兼作為針的包裝紙用。」詳見盧少夫：《現代設計叢書 20：招貼廣告》，浙江人民美術出版社，1994 年，P. 18。

19 標點作者自加。

銅版四周有雙線框，上端刻有「濟南劉家功夫針舖」名號。將陰陽文合鑄於一塊銅版，是當時難度極大的工藝。這裡的兔子形象來源於嫦娥神話中的「廣寒宮搗藥玉兔」。寓意通俗，圖形標記鮮明，文字也簡明扼要，包涵了產地、原料、品質、使用效果和優惠的銷售方法等。

因為紙張不宜長久保存，這一銅鑄印刷模版成為中國商業印刷品歷史的有力證據，也是世界上早期的雕版印刷器材。但這件銅版僅寬12.5cm，長13cm，這樣的小尺寸，不具備現代海報概念中「以一定較大的尺寸」的條件，而應該是一件「小型商業宣傳單」（Flyer），「作包裝紙用」也許更適合形容這一印刷品的性質。它是一件早期的商業印刷品，但不是海報。

劉家功夫針舖廣告的形式，可以在明末清初的一些商品包裝或傳單中找到相似的佐證。當時一些商舖和雜貨店為擴大宣傳效果，也為傳播品牌，經常會在包裝外附加一張木版印刷的「仿單」（宣傳單）。仿單是介紹商品性質、功效及用法的一種說明書。另外，隨著印刷工藝的進步，仿單也由最初的木版印刷發展為相對精細的石版印刷，字跡更為清晰整齊，一目了然。如「天津後宮廟內春永堂」的仿單圖注 P-07：

祖傳光明眼藥，主治男女老幼遠年近日氣蒙火蒙，胬肉攀晴，迎風流淚，雲醫遮晴等十二症，藥到病除，屢試屢驗，各省馳名。

這種仿單的大小、形式、功能與山東劉家功夫針舖的印刷品類似，但它們尺寸極小，都不是海報。

中國民間藝術中，許多鬼怪、佛道、儒家、演義、神話、信仰和宗教等內容，也以插圖及木版印刷的年畫形式出現，這些文字和圖形資訊清晰的作品常常也被混淆為海報：

如《幽王烽火戲諸侯》[20] 圖注 P-08，這件清朝中葉天津楊柳青的年畫作品，圖文並茂，人物如著戲服，如登戲台，上有文字「幽王烽火戲諸侯」，猶如一件東歐戲劇海報作品。它也是複製印刷的形式，尺寸也符合海報的大小。但這件套色木版年畫，雖和後來的海報有巨大的內在聯繫，但年畫在中國是繪畫的一種。它「居室裝飾，烘托節日氣氛」[21] 的目的，和海報的商業、政治或其他社會意識形態的目的完全不同。這是中國勞動人民創造的民間藝術形式，年畫反映的是中國人民的信仰和審美情趣，而海報卻是為了傳遞一種資訊，達到一定的政治或商業目的。

合乎現代國際概念中「Poster」一詞定義的印刷品，在中國存在著不同的稱謂。這是因為中國各種風俗約定不同、城鄉空間的環境不同、方言眾多、商業交易行為自古特徵迥異、沒有歐洲諸如廣告柱般的城市海報張貼設施；其他還因為近代史中戰爭、政治運動等頻繁，造成在中國各個歷史時期對「海報」不同的定義。

以下為幾種今日還常見的稱謂：

——「廣告」

1907 年（清光緒三十三年），清政府在《政治官報及章程》中正式規定，以「廣告」二字代替傳統的「告白」稱謂，「廣告」一詞開始被官方承認而正式使用[22]。它的概念涵蓋了當時所有商業推廣活動，從字面意義上看，「廣告」比「告白」的包容範圍更廣。「廣」字意為廣泛、推廣、大眾等，有「Public」的含義。「告」字意為商業目的，在告之、告示或宣傳的本義上，更有一絲政府由上而下，合理合法的含義[23]。《辭海》

20 《中國美術全集繪畫編 21——民間年畫》，人民美術出版社，1985 年，P. 35。

21 呂勝中：《中國民間木刻版畫》，湖南美術出版社，1992 年 8 月第 3 版，P. 8。

22 曹喜琛、韓寶華：《中國檔案文獻編纂史略》，高等教育出版社，1999 年，P. 131。

23 英文的「advertising」源出拉丁語的「adverture」，也有引起注意，進行誘導的意思。

對「廣告」的定義是「通過媒體向公眾介紹商品、勞務和企業資訊等的一種宣傳方式。一般指商業廣告。從廣義上來說，凡是向公眾傳播社會人事動態、文化娛樂、宣傳觀念的都屬於廣告範疇。」[24]

「廣告」這一概念在中國，也是第一次鴉片戰爭後，歐美商業強行進入中國市場之時引入的。二十世紀二十年代《天津日報》中一則「神州百業廣告社」的廣告中，可見到下列內容：

專辦：各種報紙廣告 [、] 電影戲院廣告 [、] 遊行黏貼廣告 [、] 委託代理藥品 [……]

「電影戲院廣告」和「遊行黏貼廣告」兩個內容，其實就是今天的「電影海報」、「戲劇海報」和「政治海報」了。「廣告」二字對中國的影響是深刻的，它系統性地改變了中國傳統的商品推銷方法，而許多人習慣了歐美的商業推銷方式後，把所有商業媒介統稱為「廣告」。「海報」這一商業媒介也一樣，至今仍有人在日常生活中把「海報」統稱為「廣告」。

——「年畫」

中國年畫起源於遠古時代的原始宗教，在宋代成熟並定型。「年畫」一詞出現於 1849 年（清道光二十九年），李光庭的著作《鄉言解頤》中，在「新年十事」一節，有掛門神、寫春聯、除塵掃舍、貼年畫等的描寫：

掃舍之從，便帖年畫，稚子之戲耳。然如《孝順圖》，《莊稼忙》令小兒看之，為之解說，未嘗非養正之一端也。[25]

24 夏征農編：《辭海》，上海辭書出版社，1999 年，P. 2396。
25 （清）李光庭：《鄉言解頤》，中華書局，1849 年，P. 66。

年畫以原始圖騰、神話傳說、民間鬼怪等為內容，依託迷信為精神內涵延續下來。它是以民族繪畫為基礎的一種獨特中國畫種，以原始圖騰的神秘、農業為主題等因素，得到以中國農民為主要受眾的喜愛。在當時以農業為主要經濟的中國，年畫風俗極為盛行。它在尺寸、印刷方式上和海報相似，內容題材和發行廣度的特點後來也被近代商家相中，直接引入到商業海報中去，開創了第一次中國海報的黃金時期。所以有相當一部分人（農村地區佔多數）至今還將「海報」統稱為「年畫」。

——「月份牌」

「月份牌」是中國海報歷史上某一時期的特定產物，從第一次鴉片戰爭後到 1945 年抗日戰爭勝利前這段期間，在東南沿海的通商城市出現（以上海為中心）。「月份牌」這個名詞直接是上海俚語的學名化轉變[26]。鴉片戰爭後，來華的歐美商人和早期中國民族資本家合作，為推銷商品，採用了當時歐洲發達國家在本國的海報形式。為了迎合中國的客戶心理，對源自歐洲的海報進行了改造，結合中國年畫形式，將年、月曆資訊融合進海報中，稱之為「月份牌」，是中國第一次出現了形式、尺寸和內容上與國際慣例統一的海報。它的懸掛場所與歐洲的街道不同，而符合年畫在居室、商舖室內懸掛的傳統。「月份牌」在當時中國沿海經濟發達的城市裡，與富足、時尚一起成為現代生活的象徵。

對「月份牌」的理解也涵蓋了當時所有商業圖片，及其他廣告形式。但「月份牌」不是「中國海報」的統稱，它只能是一個特定時期的特定海報名詞，這一稱謂到 1949 年新中國成立後，就逐漸被抵制了。「月份牌」被新政府視為舊社會庸俗、發動文化的代表，急於改變大眾審美的新政府，堅決抵制了「月份牌」的都市貴族形象，以及它服務的資本主

26　如浙江應該是稱謂「年曆」，北方應該是「皇曆」。

義商業行為。海報這一宣傳媒介雖被新政府繼續使用，但需要改變功能和稱謂。新政府連帶改造了大批「月份牌海報」藝術家，進行了代表新中國健康、樸實的審美觀改造；更重要的是，對這些來自舊社會的藝術家們進行了思想改造，「月份牌」稱謂隨之消失。在九十年代後，隨著中國經濟提升，收藏、文化活動增加，「月份牌海報」的概念被重新挖掘。

——「宣傳畫」

中華人民共和國在 1949 年成立後，文藝方面，秉承毛澤東 1942 年 5 月《在延安文藝座談會上的講活》中指出的方針：

「文藝要為佔人口百分之九十以上的人民——工人、農民、兵士和城市小資產階級服務」、「文藝努力於普及」、「用工農兵自己所需要所便於接受的東西」。[27]

海報作為有效的資訊傳播媒體，它的政治宣傳作用被管理者看好。1949年 10 月，在中央文化部成立後，1949 至 1976 年，新政府開展了為期27 年的「新年畫運動」[28]，經過思想改造後的月份牌海報藝術家們，共同創作了大量的「政治宣傳畫」。

這些作品面向毛澤東提出的 90% 工農兵受眾，主要內容是宣傳新政府的政治立場、法律法規、行為規範、公共秩序、公眾審美等。這些「宣傳畫」從今天看來，都是標準的政治海報，但在名詞上取代了其他所有的宣傳媒體。它從 1949 年 7 月 2 日的歷屆「全國美展」開始，和中國

27　毛澤東：〈在延安文藝座談會上的講話〉（1942 年 5 月 23 日），《毛澤東選集》（第三卷），人民出版社，1991 年出版，2006 年再版，P. 847-879。

28　詳見本書第三部分。

畫、油畫、壁畫、雕塑、版畫、漆畫、水彩、素描、漫畫、年畫、連環畫、插畫、兒童讀物一起，作為一個獨立的畫種參加[29]。

——「招貼」

「招貼」是對海報的又一不同稱謂，起始於八十年代中的中國南方藝術院校，溯其源來自香港地區、台灣地區對「Poster」一詞的功能翻譯，即海報的張貼特徵。「招」意為招攬、吸引注意力，直接結合商業活動的目的，「貼」則是以海報張貼的形態來定義。這一稱謂在八十年代中期開始，被中國幾大國立美院接受，在設計專業開設的課程中都有「招貼設計」或「招貼廣告」一科，至今有一些院校還延續使用[30]。

——「海報」

只有很少中國詞典對「海報」兩字作出書面的解釋。《現代漢語小詞典》對此詞的解釋為：「戲劇、電影等演出或球賽等活動的招貼」[31]。這是一條較片面和狹隘的解釋，對海報概念的內涵有著嚴重缺失，當中還夾雜了「招貼」的概念，這種混淆，也和這本詞典在 1980 年出版有關，可能受到當時學院派不同稱謂的影響。但「海報」一詞已在當代中國設計界達成共識，綜其由來，和歐洲海報傳入中國的歷史背景有關。

1842 年，第一次鴉片戰爭戰敗後，清政府相繼開放東南沿海的港口城市，成立通商口岸。歐美商人和西方貨物都通過海上交通，從東南港口進入內陸，海報也隨著商品同時進入中國市場。這些輔助銷售的圖形和

29　至 1999 年第九屆全國美展，2004 年第十屆全國美展開始改為「年畫招貼畫和宣傳畫」。資訊來自：http://baike.baidu.com/view/2371625.htm#2。

30　盧少夫：《現代設計叢書 20：招貼廣告》，浙江人民美術出版社，1994 年。

31　中國社會科學院語言研究所詞典編輯室編：《現代漢語小詞典》，商務印書館，1980 年，P. 202。

文字資訊媒介，被沿海人民首先稱為「海報」，意為「從海上運輸而來的資訊紙」。「海」字傳達海報由來之徑，「報」字則與當時最流行的資訊媒介「報紙」[32] 的稱謂有關，它的名稱也被沿用於「海報」這一資訊傳播的新媒介上。

本書中涉及「Poster」的概念，統一謂之「海報」。

32 1855 年（咸豐八年），在香港創刊的《中外新報》以每日四開一張，創近代最早一張報紙。

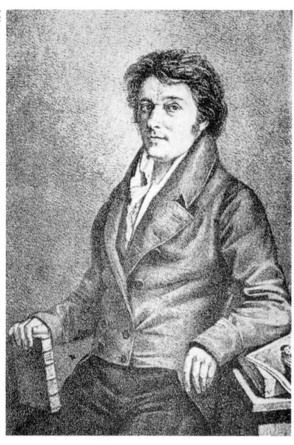

圖注 P-01 ｜ Lorenz Quaglio：*Alois Senefelder*，石版印刷，22.6 × 28.6cm, Felix Man Collection，1818 年。

圖注 P-02 │ John Orlando Parry：《倫敦街景》（*A London Street Scene*，局部），水彩，1835 年。

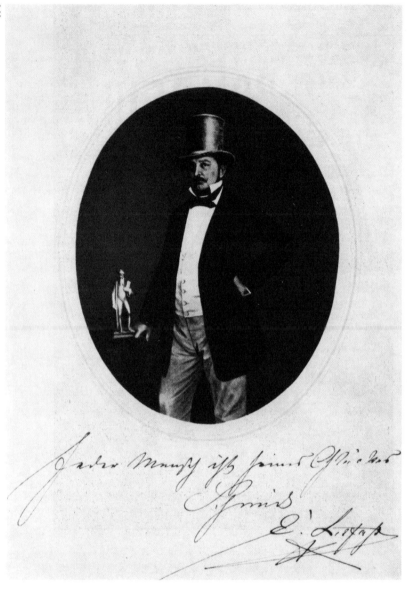

圖注 P-03｜佚名：*Ernst Litfaß*，攝影並附簽名，Bildarchiv Austria，1855 年。

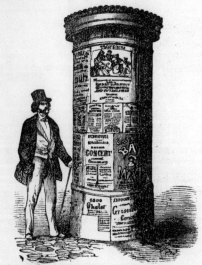

[5704] Unter Bezugnahme auf die vom Königlichen Polizei-Präsidium erlaffene Polizei-Verordnung vom 18. Juni 1855 (vergl. Neue Preußische Zeitung vom 24. Juni) übergebe ich das von mir neu gegründete

Institut der Anschlags-Säulen
mit dem 1. Juli d. J.

der öffentlichen Benutzung.

Durchdrungen von der Ueberzeugung, daß eine Umgestal-
tung und zeitgemäße Organisation des

Placatwesens,

welches für den Verkehr ein

unabweisbares

Bedürfniß geworden ist, höchst wünschenswerth sei, damit end-
lich einmal allen Uebelständen abgeholfen werde, die aus dem
bisher beobachteten Verfahren beim Anheften der Zettel an die
Straßen-Ecken, Brunnengehäuse und Bäume 2c. erwuchsen,
entwarf der Unterzeichnete den nun in's Leben tretenden Plan,
welcher sich der raschen Genehmigung und der dankenswerthe-
sten energischen Unterstützung und Förderung von Seiten des
Königl. Polizei-Präsidiums und deffen hochverdienten Chefs,
des Herrn General-Polizei-Directors von Hinckeldey zu er-
freuen hatte.

Es stehen nun in zweckmäßiger Vertheilung durch die ganze Stadt 100 Kunststein-Säulen und 50 Brunnen-Umhüllun-
gen. Welche Schwierigkeiten sich bei der Auswahl und definitive Feststellung der geeigneten Plätze, welche Weitläufigkeiten und
wie bedeutende Kosten die Beschaffung der nöthigen Arbeitskräfte und Materialien herbeiführen mußte, wird Jeder leicht er-
messen, der dem Fortgange des Unternehmens einige Aufmerksamkeit geschenkt hat.
Wenn daher bei Veröffentlichung des gegenwärtigen **Reglements** über das gesammte Anschlagwesen Berlins, das
mit dem 1. Juli in Kraft tritt, von meiner Seite die Hoffnung ausgesprochen wird, daß dem Institute eine günstige
Aufnahme zu Theil werden und ich in den Stand gesetzt werde, die **größte Ordnung, Reellität und Pünktlichkeit** zu hand-
haben, wodurch allein sämmtlichen Interessenten ihr Recht und jederzeit die vollste Garantie gewährt werden kann, daß jede
Veröffentlichung durch Anschläge zur **rechten** Zeit und am **rechten** Orte erfolge, so darf ich auch durch den Hinweis auf
das allgemeine Beste voraussetzen, daß jeder Einzelne auch gern und willig in die nothwendig gewordenen Beschränkungen und
Bedingungen in Bezug auf die Wahl der Formate und auf die rechtzeitige Einlieferung der Anschlagzettel in meinem Büreau,
Adler-Straße Nr. 6, eingehen wird.
Das Königliche Polizei-Präsidium hat mir, um dies meinerseits zu ermöglichen, die Genehmigung zum Ankleben von
Placaten und öffentlichen Anzeigen durch meine Anschlag-Spediteure ertheilt; der durch seine Umsichtigkeit in Bezug auf das
Anschlagwesen bekannte Herr C. F. Gerlach hierselbst ist von mir als Anschlag-Inspector bestellt worden und wird der In-
spicirung der Säulen und des Anschlags seine ganze Thätigkeit widmen.
Ich bemerke, daß das Königliche Polizei-Präsidium in der oben gedachten Verordnung die näheren Bedingungen der
Benutzung meiner Anschlag-Säulen mitgetheilt hat und daß das darauf gegründete Reglement, so wie die betreffenden **fünf
neuen** Formate gratis in meinem Comptoir von den hierbei Betheiligten in Empfang genommen werden können.
Berlin wird hoffentlich in vielfacher Beziehung dabei schon dadurch gewinnen, daß fortan jede Berunzierung der Straßen,
Plätze, Brunnen, Bäume 2c. 2c. vermieden und jede Beeinträchtigung und Uebervortheilung, jede Unregelmäßigkeit und Unzu-
verlässigkeit unmöglich gemacht wird. Alles dies berechtigt mich zu der Erwartung, daß ich mein Unternehmen dem öffentlichen
Wohlwollen und Schutz hiermit empfehlen darf.
Berlin, den 24. Juni 1855.

Ernst Litfaß,
Eigenthümer der Anschlag-Säulen für Berlin.
Comptoir: Adlerstraße Nr. 6.
(geöffnet von Morgens 9 bis Abends 8 Uhr.)

圖注 P-04 | Lorenz Quaglio：*Alois Senefelder*，石版印刷，22.6 × 28.6cm, Felix Man Collection，1855 年。

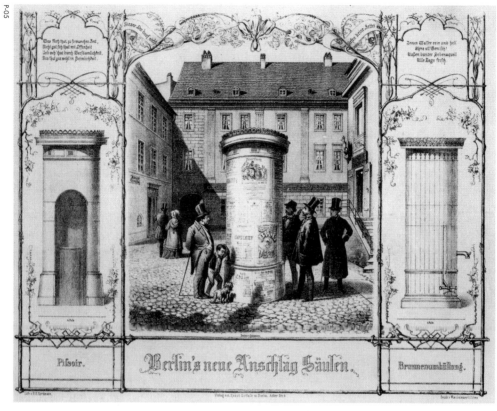

圖注 P-05 | F.G.Nordmann：《柏林海報柱》，石版印刷，Ernst Litfaß 出版社，1855 年。

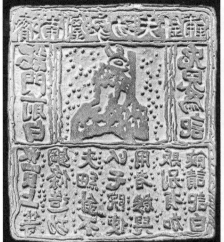

圖注 P-06｜佚名：《濟南劉家功夫針舖》，銅版和印刷品，13 × 12.5cm，中國歷史博物館，十一世紀。

圖注 P-07｜佚名：《天津後宮廟內春永堂》，木版印刷，私人收藏，清初。

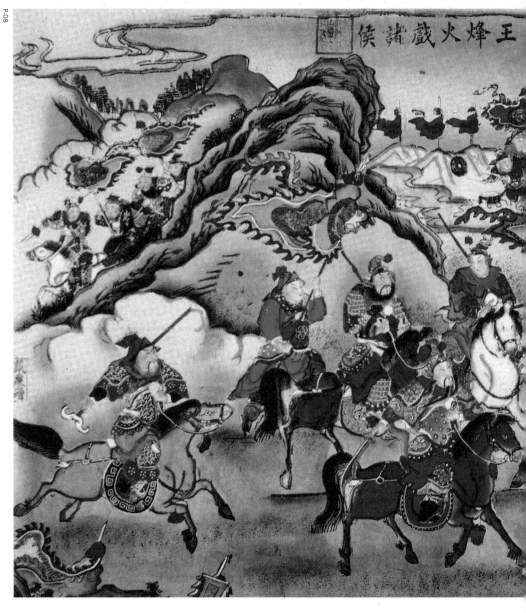

圖注 P-08│佚名：《幽王烽火戲諸侯》，木版印刷，天津楊柳青，清朝中葉。

蔚藍

●中國漢民族的思想中，視自己為天下大陸的中心，「逐鹿中原」幾乎是世代政治家野心的極限。在歷代戰爭、治國理論、封疆偉業中，彷彿總是有意無意地，淡化了中國疆土中 3.2 萬公里長長的海岸線。面對蔚藍大海，總似懼多於拓。明初開始的海禁，立意是固守內陸城市的安全，同時忘卻的是，蔚藍大海的資源和遠航開拓。直到清末，被別人的船隻和炮火驚醒時，科技已經遠遠落後於歐美了。同是交流，「鄭和下西洋」遠比不上「絲綢之路」在中國歷史中的地位。經三點水飄洋舶來的，多有洪水猛獸之懼。但近代歷史把文明、科技和戰爭還是通過蔚藍大海傳遞過來，不管你是否願意接受。其中，便有字義就與蔚藍大海相聯的「海報」。

第一章
海報西來

第一節　鴉片戰爭後上海的商業廣告變化

1842 年（道光二十二年），英國憑藉第一次鴉片戰爭後《南京條約》第二條的約定，打開了中國閉關自守的大門，強迫中國開放廣州、溫州、廈門、寧波和上海為「五口通商口岸」。1895 年中日甲午戰爭後，中國又被迫簽訂了《馬關條約》，及 1901 年的《辛丑條約》等。這一系列令中國淪為半殖民地的條約，卻使外國商人得到空前的經濟特權，他們被允許在華設廠，在通商口岸做進出口貿易，進口貨物被源源不斷運來中國。

上海地處各通商口岸的中心位置，海陸皆便，更成為商業經濟的焦點。本來，在鴉片戰爭前，中國的各項對外貿易均集中於廣州，1843 年後便轉移到了上海。在廣告形式上，上海首先面臨與歐美、日本等先進國家接軌融合的機遇。外來商品的銷售模式自然首先沿襲原產國，而當時上海和中國其他城市類似，傳統的走街串巷吆喝、實物兜售等商品交易形式普遍，商店採用固定的招牌和固定的行業名詞：

至七十年代初，市內已擁有 76 家絲棧和絲號，20 家茶棧，22 家出售洋布呢羽的洋貨號，129 家錢莊和 12 家客棧。這些商號店舖一般都有店

名招牌，有的還在白粉牆上寫有「醬園」、「當」字作為標誌，有的掛牌介紹所售貨物的品種，客棧則用「安寓客商」、「賓至如歸」、「近悅遠來」等字句的招幌來吸引顧客。[1]

傳統的布旗廣告和招牌廣告<u>圖注 1-01</u> 被繼續保持，但添入新的內容，最明顯的變化莫過於出現大量歐美、日本的翻譯名詞，成為當時廣告重要的一部分。在傳統的「各省藥材，丸散膏丹」、「浙寧茶食」、「南北雜貨」和「醬園」或「當」字的布旗、招牌中也欣然加入了「棕櫚」（palmolive）、「林文煙」（Murray&Lanman）、「拜耳」（Bayer）、「中將湯」（日本藥品）等新的中譯單詞。

上海很快融合於國際化的商業銷售模式之中，當時出現了新穎的印刷品廣告，有各種形式的傳單、說明書、目錄、小冊子，以及放在香煙包裝中的小書片等。還出現了和歐美一致的櫥窗廣告、報紙廣告、雜誌廣告等：

櫥窗廣告和百貨公司開始在上海出現。歐式建築在上海的出現，也附帶了櫥窗廣告的出現。較早在上海出現的櫥窗廣告是 1920 年的中西藥房「勒吐精奶粉」櫥窗廣告。[2]

先施（1917）、永安（1918）、新新（1926）、大新（1912）四大百貨公司出現，結束了上海由來已久的單一商品單一商店現象。綜合的大型百貨公司聚集了更多不同的客源，需要各類按季節變化的櫥窗廣告，四大公司也有專人負責櫥窗的設計。

傳統的戶外油漆廣告不但內容得到延展，形式上還增添了眾多鉛皮油漆廣告（直接畫在鉛皮或鐵皮上的廣告畫）。內容上以香煙為主，「路牌

1 徐昌酩編：《上海美術志》，上海書畫出版社，2004 年，P. 111。
2 徐百益著，益斌主編：〈老上海廣告發展軌跡〉，《老上海廣告》，上海畫報出版社，1995 年，P. 4。

廣告、街車廣告（1905 年）和霓虹燈廣告（1926 年）也紛紛在上海開始出現。」[3]

報紙廣告開始變得頻繁。1862 年（清同治元年）由英商創辦的《上海新報》，是華人報紙在上海第一個刊登招攬廣告業務的報刊，四版報紙中一般三版為廣告。1872 年（同治十一年），由英國人 Ernest Major 辦的《申報》在上海發行[4]，創刊號上即有廣告 20 則，以後的 70 多年間，廣告充斥其中，「多時達 50%」[5]。同一時間還有《滬報》、《新聞報》[6]等，也有廣告刊登。

雜誌廣告也開始出現在中國。1833 年 7 月（道光十三年），德國漢學家郭實臘（Karl Friedrich Angust Gützlaff）[7]在廣州創辦的《東西洋考每月統記傳》（*Eastern Western Monthly Magazine*）是近代中國最早具有傳媒意義的新聞期刊，它對中國近代報刊的誕生，在報刊和雜誌的版式、內容和編輯方面都帶來了範本功能。該期刊發行時間延續五年多，現有 39 期。

上海第一份雜誌是清咸豐七年（1857 年）英國人偉烈亞力（Alexander Wylie, 1815-1887）創辦的《六合叢刊》；歷史最長的是商務印書館在 1904 年創刊的《東方雜誌》開始刊登廣告；二十年代鄒韜奮先生創辦的《生活週刊》……從 1929 年 12 月 1 日（即第五卷第一期）起開始接受商品廣告；上海的大型畫報《良友》從 1926 年 2 月 15 日創刊號起便

3　徐百益著，益斌主編：〈老上海廣告發展軌跡〉，《老上海廣告》，上海畫報出版社，1995 年，P. 5。

4　上海《申報》由英國人 Ernest Major 和他的朋友 C. Wood Word、W.B.Pryer、J. Mackllap 一起集資於 1872 年 4 月 30 日創辦。詳見張樹棟、龐多益、鄭如斯等著，鄭勇利、李興才審校：《中華印刷通史》，印刷工業出版社，1999 年，P. 642－644。

5　由國慶編著：《再見，老廣告》，百花文藝出版社，2004 年，P. 87。

6　《滬報》1882 年創刊；《新聞報》1983 年創刊。

7　又名郭士立，德國傳教士，新聞出版家，1803 年出生於今波蘭境內，1851 年死於香港。

開始承接廣告業務；期間還有《快樂家庭》（1935 年 12 月創刊）；《廣告與推銷》（1936 年 5 月出版），更有大量廣告內容……[8]

這時的中國處於一個商業行銷的變革時期，一方面，保留自己傳統的商業銷售模式，另一方面也接納國際銷售模式。報紙、雜誌和商店櫥窗等媒體，只能針對中國社會一小部分受眾，他們多是受過教育、身處都市的精英階層。這樣有限的消費群體，無法滿足中外商家的龐大企圖。他們需要尋找更有普及性、更低廉而發行量高的媒介，來推廣自己的商品。海報恰好具備這樣的特點。

第二節　西來海報的尷尬

國際商品輸入中國，沿襲了歐美的商業銷售方法。剛開始，伴隨國際商品進入中國市場的海報直接來自海外，它在原產國設計，也在海外印刷完成後直接舶來，圖形、色彩、題材和風土人情都是對歐美生活的描繪。海報的主體圖形除商品和商標等大致共同的內容外，還包括了：

宗教題材下的圖形，不外乎天使、祥雲、聖母、聖徒、上帝和宗教紋樣等；也有許多名家宗教畫被直接用於海報；名勝古蹟、風景勝地、湖光山色等；歷史名人，如華盛頓、拿破崙、俾斯麥等；最多的莫過於對歐美時尚美女的描繪，包括她們生活的內容，如牽狗、養貓、狩獵、騎馬、畫展、音樂會、飲咖啡、抽煙等。

這些海報在推廣過程中沒有得到中國消費者的理解和接納，令商人苦惱。產品的品質和科技的魅力當然不是問題，問題只來自海報。中國消費者甚至在願意購買一些明顯先進於中國的歐美商品後，也不能接納他們的海報。

8　由國慶編著：《再見，老廣告》，百花文藝出版社，2004 年，P. 87。

外國商人曾隨商品輸入過一些畫片、布牌子、香煙牌子等等。畫的是外國美女、騎士的戰爭、動植物及圖案等。如果從上海進行宗教宣傳的「聖經學會」的發行物來看，也是一些名畫，如《聖母像》、《晚禱》和一些風景畫片。但這些比較陌生的內容和形式，並不受歡迎。後來外國商人才逐漸懂得利用中國傳統的國畫、年畫和月份牌作商業宣傳，對他們更有利。[9]

吳步乃提到的「牌子」，便是商家品牌的行銷海報。而「陌生的內容和形式」就是舶來海報中蘊涵的歐美文化資訊，不被中國受眾習慣和瞭解。由於缺乏對西方文化的理解和交流，造成中國受眾心理上對海報的排斥。這種排斥心理的原因有幾處：

1　風俗習慣的不同：在農曆節日外，中國人當時很難接受歐美西曆中的節日，如元旦、聖誕、復活節等。但許多商品的促銷直接和這些節日的活動有關，很難在中國得到共鳴。

2　藝術表現形式不同：其時，歐洲海報和繪畫的發展一致，剛經歷「維也納分離派」、「青年風格」，開始進入「單一物體風格」時期[10]。這個時期的海報，很多運用平塗而大面積的對比色彩。長期受書法、中國畫審美影響的中國人，由於畫理不同，對色彩、構圖、線條、裝飾紋樣等都有不同的表現方式，難以相互欣賞。強烈色彩對比的畫面並不適合中國的藝術氣質。

3　審美準則的不同：十九世紀歐洲，對「美」的追求，是圍繞「人」自身的藝術塑造。在海報中，代言產品和品質的圖形主體是人。出於歐洲的審美觀，人的軀體和五官形象總被塑造為：高聳的鼻子、健碩的

9　吳步乃（筆名「步及」）：〈解放前「月份牌」年畫史料〉，《美術研究》，1959 年第 2 期，P. 56。

四肢、豐滿的軀幹……以大幅度肌肉或者裸體的塑造較為普遍。「健康、活潑、強壯」是歐美公認的美的體現。而中國，繪畫崇尚「以物言志」，講究借喻和含蓄，自然界的物，成為人和觀念的象徵。對人體美的描述，幾乎只限於女子，而「美女」的概念也是林黛玉式——小巧玲瓏，纖腰細肢，溫柔弱小型的。世俗中，無法接納開放型的裸體形象。

4　宗教理解的不同：中國當時處於幾乎沒有宗教的狀態，也很少人瞭解歐洲人的宗教典故。相對而言，國人相對接受佛教的灌輸：淡泊平靜，超脫出世，但不能接受把神和商業推銷聯結起來。歐洲海報中有些內容緊密聯繫宗教的做法，也是他們無法理解的。

5　社會道德規範下的既定約束不同：袒胸露乳的女子形象，常常出現在歐美宗教和時尚的內容裡，但十九世紀末的中國，觀念和道德禮儀根本無法接受這樣的圖形出現在公眾場合。如 Alfons Mucha[11] 1896 年的經典海報 *XXme Exposition du Salon des cent, Hall de la plume* 圖注 1-02，這件作品

10　維也納分離派（Secession），維也納青年風格的一支，1897 年 4 月 3 日在維也納藝術之家成立。成員包括 Gustav Klimt（1862-1918）、Koloman Moser（1868-1918）、Josef Hoffmann（1870-1956）、Joseph Maria Olbrich（1867-1908）、Max Kurzweil（1867-1916）、Josef Engelhart（1864-1941）、Ernst Stöhr（1860-1917）和 Wilhelm Franz List（1864-1918）等著名畫家。詳見 Kirk Varnedoe：《維也納 1900 年：藝術，建築和設計》（*Wien 1900. Kunst, Architektur & Design*），德國科隆 Taschen 出版社，1993 年。

青年風格（Jugendstil）也稱「新藝術運動」（Art nouveau），時間約為 1891 至 1905 年間，是整個歐洲範圍內的藝術革新。英國人稱之為「現代風格」（Modern style），意大利人稱之為「自由風格」（Stilo Liberty），德語地區的人們受慕尼黑《青年雜誌》影響，而把這種與傳統藝術不同的風格稱為「青年風格」。青年風格也受到日本花卉圖案及中國畫線條的影響，而特別強調飄逸柔軟的長線條裝飾風格，象徵著透過草木與自然界的連繫，追求生命的真諦。詳見 Friedrich Ahlers-Hestermann：《風格演變，1900 年左右的青年風格起源》（*Stilwende. Aufbruch der Jugend um 1900*），德國法蘭克福 Ullstein 出版社，1981 年。

「單一物體風格」（Sachplakat）約為 1920 至 1950 年間，在歐洲盛行的一種海報風格，以瑞士和德國為代表。這種風格反映在畫面中，以大面積的中心畫面非常寫實地描繪商品本身，而達到突出商品或品牌的視覺效應，色彩和文字都被歸納得更簡練，商品形象寫實而突出，惹人喜愛。詳見德意志歷史博物館：《藝術！商業！視野！1888－1933 年間的德國海報》（*Kunst! Kommerz!Visionen! Deutsche Plakate 1888-1933*），海德堡 Braus 出版社，1992 年。

描繪了一位手執畫筆、袒露美麗雙乳的藝術女神。這件對乳房有傳神描繪的美麗作品，在今天的多數中國家庭，也無法接受懸掛於客廳之中。

這些方方面面的原因，阻礙了西來海報應該發揮的促銷功能，甚至適得其反，造成了國人對歐美商品的理解溝壑，影響到了商業銷售的業績。在上海、重慶、廣州、香港等地的洋行洋店，如煙草、洋油、銀行、保險、藥業、布廠、化妝品、五金等行業首先感受到這一缺憾。在經濟利益的目的之下，商人們暫時放棄 Toulouse-Lautrec[12]、Alexadre Stinlen[13]、A. M. Cassandre[14] 和 Ludwig Hohlwein[15]；放棄了書寫分離派、青年風格、單一物體風格海報的亞洲篇章，也放棄了本國藝術在中國的推廣，開始尋找一種適合中國的海報語言，以及尋找表達這種語言的中國藝術家。

11　Alfons Mucha（1860－1939），捷克海報藝術家、版畫家、插畫家、畫家和實用美術家。1894 年完成在慕尼黑造型藝術學院的學業後去了巴黎，因為創作 Sarah Bernhardt（1824-1923）的戲劇海報 Gismonda，幾乎一夜成名。之後除了從事海報創作外，也從事服飾設計、舞臺美術設計、雜誌書籍設計、首飾設計和傢具設計等，是青春藝術派的典型代表藝術家。詳見 Sarah Mucha：《Alfons Mucha——紀念 Mucha 布拉格博物館成立》（zum Anlass der Gründung des Mucha - Museums in Prag），斯圖加特 Belser 出版社，2000 年。

12　Toulouse-Lautrec（1864-1901），法國畫家和海報藝術家，受到日本浮世繪的啟發，將西方繪畫的造型方式精簡為一種明快而大面積色彩結合線條的風格，通過他《紅磨坊》系列的海報舉世聞名。詳見 Andrea Pophanken 和 Felix Billeter：《時尚和收藏：帝國時期至威瑪共和國期間德國私人收藏的法國藝術品》，柏林 Akademie 出版社，2001 年。

13　Théophile-Alexandre Steinlen（1859-1923），法國畫家、素描畫家、版畫家、插畫家和海報藝術家，出生於瑞士，他在巴黎創作的海報，特別是他的 Cabarét 黑貓海報，令他知名全球。詳見 Léonie Contat-Mercanton：Théophile Alexandre Steinlen，巴塞爾古登堡博物館出版，1960 年。

14　A. M. Cassandre（1901-1968），畫家、版畫家、字體設計家、海報藝術家、舞臺美術設計家和教師，祖籍烏克蘭，1915 年起居住於巴黎，以海報藝術聞名。他的海報以「藝術裝飾風格」中的強烈而明晰的幾何特徵著稱。1936 年起在紐約居住過三年，1963 年他為 Yves Saint Laurent 設計了標誌圖案。詳見 Robert Brown：《A. M. Cassandre 的海報藝術》（The poster art of A. M. Cassandre），紐約 Dutton 出版社，1979 年；Henri Mouron：《A. M. Cassandre：海報、藝術圖形和戲劇》（A. M. Cassandre: affiches, arts graph, théâtre），慕尼黑 Schirmer Mosel 出版社，1991 年。

15　Ludwig Hohlwein（1874-1949），和 Lucian Bernhard（1883-1972）一樣，以明顯的個人風格代表了德國海報的成就。他身兼建築家、版畫家和畫家身份，作品經常以色彩平塗和點的方法表現視覺主體，並善用深淺色彩的對比，令畫面中主次分明。詳見 Volker Duvigneau、Norbert Götz：《Ludwig Hohlwein 1874-1949 – 實用藝術和商業藝術》（Ludwig Hohlwein 1874-1949 – Kunstgewerbe und Reklamekunst），慕尼黑 Klinkhardt & Biermann 出版社，1996 年。

第二章
粉墨登場

第一節　年畫的第一次際遇

1911 年辛亥革命時，自北宋以來的民間年畫已遍及全國，其中知名度最大的莫過於蘇州桃花塢和天津楊柳青的年畫。

除了東北和內蒙、新疆、青海等地外，全國各省都有印製年畫、門神、紙馬作坊。海南的開封、盧氏、獲嘉、周口、靈寶，河北的北京、武強、寧河、邯鄲、大名、楊柳青等，山東的淮縣、高密、年度、泰安、曲阜、壽張、聊城，山西的臨汾、新絳、襄汾、河津、侯馬、應縣、大同，陝西的鳳翔、長安、神木、蒲城、漢中，四川的綿竹、深平、夾江、簡陽，雲南的大理、麗江、中甸、保山、南澗，江蘇的南京、徐州、揚州、無錫、蘇州、上海、南通，福建的泉州、福安、福鼎、漳州，廣東的潮州、澄海、佛山，廣西的桂林、南寧，湖南的全州、隆回，湖北的均縣、孝感、黃陂、漢陽，安徽的阜陽、亳縣、宿縣、蕪湖，以及浙江的杭州、餘杭，貴州的安順、貴陽，江西的南昌，甘肅的天水、甘南，臺灣的臺南等，都有雕版印畫的歷史可考。[16]

16 《中國美術全集繪畫編 22：民間年畫》，人民美術出版社，1985 年 5 月，P. 26。

年畫的傳播廣度，首先被歐美商人相中，繼而對這一傳統的畫種進行改造，成為商業產品推銷代言的海報。1885 年（光緒十一年），在蘇州桃花塢出版的一種脫胎於宋代「灶王碼」的日曆年畫 <u>圖注 1-03</u>，首先被商家關注。

「灶王碼」的日曆年畫有著基本格式，中間是畫面，左右兩邊是年月日曆。畫面主體圖形一般是「灶王和灶后」、「春牛圖」等，在兩邊印上12 個月份、農曆四季節令、二十四節氣，或「百忌日」一類內容。這是最粗糙、最簡單但最實用的曆本，一年四季在田邊勞作的農民，收成完全受制於氣候的變化，他們把「灶王碼」這種年畫貼在爐灶邊，抬頭就可以見到節氣、時令的變換，邊生火做飯，邊盤算計劃農時勞作。這種習俗被延續下來，經久不變。

外國商家相中「灶王碼」，導入海報創作的另一個因素，是對時間制度統一的願景。無論年曆和月曆，都是對時間的定義。來華商人在中國，首先遇到的是不同的時間概念，西方西曆和中國農曆令他們混亂。他們首先願意通過中西曆對照的形式，統一對時間的約定概念，於是「灶王碼」年曆落入商家視線，在海報上首先出現西曆和中國農曆的對照。

第二節　　「月份牌」是有據可查最早的中國海報形式

海報一開始出現於中國，和「電話」、「電燈」等新創詞一樣，當時是陌生的。反應敏捷的商人，除了結合中國風俗和傳統圖形，改造了海報的畫面風格和內容，還新創了「月份牌海報」這個新名詞。在中國海報歷史乃至世界海報歷史中，「月份牌海報」是獨一無二的創造。

這個新詞裡匯集了多種融合。首先字面意義上的「月份牌」和「海報」，完全是獨立的兩個詞，卻要組成一個新的物體，這本身在強調它是一個

舶來物，一個新創造的名詞，一個新鮮東西。它既滿足當時日曆月曆的實用性（月份牌），又滿足於生產商的宣傳目的（海報），是商品宣傳和日常需要品的融合；在意識形態上，它是中國民俗習慣和歐美商品經濟的融合。這個融合的深層次，又是文人意識和商業實用意識的融合；歷來，中國藝術為文人把持，從不屑於與商業結合，輕視商業活動，但這次，卻是藝術帶動了商業的成功。在藝術特點上，它是傳統中國畫和歐洲透視塑造立體的方法融合，郎世寧（Giuseppe Castiglione）等傳教士帶來的歐洲透視法，第一次走出皇室，在中國受眾之間廣為傳播。在科技上，又是最新的印刷技術（彩色石版、膠印）和最古老中國畫技法的融合。月份牌來源於一千年前的木版年畫形式，但它宣傳的產品如香煙、染色布料等又是當時社會最時髦的產品……這些不同特點的融合，集成了「月份牌海報」的特色。

《中國大百科全書》對「月份牌」是這樣注釋的：「中國二十世紀初興起於上海的一種繪畫，因早期畫上附有年、月曆表，給人們生產、生活帶來方便，而有年曆的年畫大多要貼用一年才肯更換。他們認為這種形式可以利用，能起到普及、持久的宣傳效果。於是不惜工本，請畫師畫稿，採用石版彩印成精緻的年畫，附印上他們的商品廣告，隨商品免費贈送，以達到推銷、宣傳商品的目的。經一段實踐，證明這種辦法宣傳效果很好。於是各商家競相採用，使這種年畫發行量劇增，在城鎮廣泛流通。」[17]

這個注釋雖然沿用了「年畫」的概念，但在商家宣傳產品的目的下，傳統的年畫只是商家借用的藝術形式，它在實質上已經產生了變化，具備了所有海報的特點。中國年畫研究者王樹村先生也談到：「最初的月份

17 《中國大百科全書（美術卷）》（2003 年修訂本）（上下冊），中國大百科全書出版社，2003 年，P. 1036。

牌是以廣告形式出現的。」[18] 月份牌從最早開始，便因為廣告的功能而被改造。商業銷售的功能融合進來後，它已經成為了海報。

王樹村的研究還得出結論：「現存中國最早的月份牌曆畫是清光緒二十二年（1896）上海四馬路鴻福來呂宋彩票行隨銷售彩票奉送的《滬景開彩圖・中西月份牌》。」[19] 圖注1-04 這一結論也許並不精確，上海圖書館的館藏《申報館印送中西月份牌・二十四孝圖》，由報刊史學家戈公振生前珍藏，被考證為 1889 年發行 [20]，至少在月份牌實物上，比《滬景開彩圖・中西月份牌》更早。但《滬景開彩圖・中西月份牌》這件作品在海報藝術史中，無論構圖和表現方式，它的藝術性肯定是最具有代表性。

這件作品高 73cm，寬 43cm，四周黑色雙框，中間粗體楷書印有「發財評華英月日西夷禮拜單」，是「歲次丙申，英 1896 至 97 年的陰陽曆日對照星期曆表」。除文字外，以白描手法描繪了財神和門神，也描繪了當時上海的時髦場所——「上海跑馬場」；新式事物——「自來水源」；傳統景點——如愚園、靜安古刹；也描繪了通商開放後的上海租界：英國捕房、三馬路上的教堂、外國公園等。還有其他各種當時新興的事物及知名場所，如「雲和軒氏專精西法鑲牙鑲眼」、「一家春香菜館」、「盤記棧」、「石印書局」、「英大馬路新建捕房」、「法捕房大自鳴鐘」等。

商家宣傳的重點「鴻福來票行」位於畫面的中上方，直接以實物線描的方式表現了票行的建築物外景。在畫面的中下方，表現了票行內部空間的佈局，以及出售彩票的情景。但它的藝術表現方式，明顯受到傳統年畫，特別是清代盛行的桃花塢京劇年畫的影響。發行彩票的中間位置類

18　王樹村：《中國年畫史》，北京工藝美術出版社，2002 年 7 月，P.207。

19　王樹村：《中國年畫史》，北京工藝美術出版社，2002 年 7 月，P.207。

20　徐昌酩編：《上海美術志》，上海書畫出版社，2004 年，P.71。

似「三堂會審」般的官衙或主議廳的格局，中間出售彩票的櫃檯像是三軍主帥。這些描繪在整個畫面中佔主體近五分之三的面積，在格局上，類似年畫的熟悉場景，讓人不產生排斥感。其他和商業廣告有關的元素，如圖形和文字也都有體現。如畫上等候開彩的人群，摩肩接踵，「頭獎一雙張，行十萬元……」，又符合歐美海報的內容，構成一幅中外融合版的《今日當眾開彩圖》。

這件作品全圖為黑色石版印刷，後加紅黃二色點染，這也是當時罕見的墨色帶彩的石版印刷海報。王樹村先生考證，這件海報是「英商雲錦公司以原稿送英國石印後，再運回中國的。此圖半印半繪，是石印年畫（海報）由墨色到彩色印刷的過渡。」[21]

作品的框線外邊還有小字，標出「倘有愛此月份牌不喜買票者，每張取工料洋四角」，可見價格不菲，也反映當時人民對「月份牌海報」的喜愛。該海報的存世，提供了「月份牌海報」的最早的實物證明。

《滬景開彩圖．中西月份牌》和《申報館印送中西月份牌．二十四孝圖》，雖是中國現存的早期海報，但「月份牌」這一概念提出的時間更早。有文字可查的紀錄就可提到 20 多年前，1876 年 1 月 3 日（光緒元年十二月初七），上海《申報》刊有以下告示：

華英月份牌——啟者［，］本店新印光緒二年華英月份牌發售［。］內有英［、］美［、］法輪船公司帶書信來往日期［，］該期系照英字譯出［，］並無錯誤［。］又印開各樣顏色［、］墨俾［，］閱者易得醒目［。］如蒙光顧［，］其價格外公道［。］此布［！］十二初七日，棋盤街海利號啟［。］[22]

21　王樹村：《中國年畫史》，北京工藝美術出版社，2002 年 7 月，P. 208。
22　《申報》，1876 年 1 月 3 日－1876 年 1 月 11 日，P. 4。

這條告示在《申報》上從十二月初七一到十二月十四，連續刊登了八天，是找到最早出現「月份牌」概念的文字。從這條告示的「內有英 ［、］美 ［、］法輪船公司帶書信來往日期 ［，］該期系照英字譯出 ［，］並無錯誤 ［。］」可以推斷，月份牌在這時間之前就應該出現了。

「月份牌海報」雖是鴉片戰爭後的新式事物，但中國民眾接納海報的形式、繪畫風格及印刷技術等綜合因素，速度還是飛快的。外表看來，這彷彿是朝夕間便水到渠成，其實有著長久日積月累的歷史原因。中國傳統繪畫的發展，在藝術風格和表現手法上，已經長期緩慢地為海報的出現做了鋪墊。我們可以形象地描述，它有一明一暗、一東一西二條線索。

第三章
國粹路線 （明線──從年畫到海報）

第一節　　從年畫出現到接納

「月份牌海報」的誕生，可以理解為商家利用了年畫這種歷史悠久的中國民間繪畫形式。當然商家看中的不是年畫的藝術元素或印刷技巧，而是年畫在中國龐大的需求市場，和中國人張貼年畫的習俗。

「中國最偉大的藝術出現於宋代」[23]，年畫也在宋代成熟並定型。《中國美術辭典》這樣解釋民間木版年畫：

我國傳統民間藝術之一。多流行於農村。宋代已出現，明代中葉起天津楊柳青、蘇州桃花塢、山東濰縣以及廣東佛山、四川綿竹等地木板年畫作坊紛紛設立，清乾隆年間更為盛行。內容大多含有祝福新年的意義，也有描繪勞動生產的場面，如「莊稼忙」、「大慶豐年圖」以及「娃娃戲魚」等。[24]

王樹村在《中國年畫史》中，對年畫的定義更接近藝術範疇：「年

23　房龍（Hendrik Willem Van Loon）：《生活的藝術》（*The Art of Mankind*），London: George G. Harrap & Co. Ltd.，1938 年，P. 406。

24　沈柔堅編：《中國美術辭典》（*Dictionary of chinese fine arts*），上海辭書出版社，1987 年 12 月，P. 227。

畫——中國民間傳統繪畫的一個獨立的畫種。因主要張貼於新年之
際，故名。狹義上，專指新年時城鄉民眾張貼於居室內外、門、窗、牆
灶等處，由各地竹坊刻繪和經營的，以描寫和反映民間世俗生活為特徵
的繪畫作品；廣義上，凡民間藝人創作並經由作坊行業刻繪和經營的，
以描寫和反映民間世俗生活為特徵的繪畫作品，均可歸為年畫類。」[25]

張貼年畫的心理，是中國人在新一年開始時，對來年收成、平安、運
氣、天氣、健康、避災、納福、護宅、增財等等的祝願。更是對鬼神、
天氣變幻、凶吉禍福等未知的敬畏：
人類在不足以以自身力量抵禦自然力的侵害時，必然企望一種超越自然
力的幫助，於是創造了神。早期萬物有靈思想及後來的各種宗教信仰在
民間的盛行，也成功運用了木版畫（主要指年畫）的藝術形式。[26]

中國人由來以久的張貼年畫的心理，是在科學未昌明的時代，人類對自
然界晝夜冷暖，日月星辰的變化，都不能理解和認識，思想上存有一種
神秘化。認為農牧業的豐收歉災，人間的凶吉禍福等，均由神仙鬼怪所
主宰。[27]

對佛道、神靈、巫術的敬畏心理，當然是人類尚未擺脫愚昧和知識能力
的限制而造成的。除了上面的主要原因，年畫在中國植根還有許多其他
原因，譬如：

中國各個時期的年畫，很多寓教於其中。它猶如一些古典小說、戲曲的
插畫，講述故事中最精彩的一幕，激發了民眾讀圖的原始意識。敘事於
圖、寓教於圖的形式，正是年畫為缺乏教育、知識水準相對低下、沒有

25　王樹村：《中國年畫史》，北京工藝美術出版社，2002 年 7 月，P. 12。

26　呂勝中：《中國民間木刻版畫》，湖南美術出版社，1992 年 3 月第三次印刷，P. 11。

27　《中國美術全集繪畫編 22：民間年畫》，人民美術出版社，1985 年 5 月，P. 3。

讀寫能力的普通民眾所喜愛的主要原因。對這些民眾而言，年畫甚至是知識的主要來源：

如楊柳青年畫中的《掛角讀書》，蘇州桃花塢刻印的《耕織圖》，四川綿竹繪製的《禹王鎖蛟》，河南開封的《文王訪賢》等等，都對廣大農村及城鎮識字不多的婦女兒童、勞苦大眾起著耕讀不可偏廢及普及歷史知識的教育作用。[28]

後來，「月份牌海報」被市民階級也普遍接納，它雖源自年畫，有三點還應該被提到：

1. 年畫的題材形式

年畫的題材包羅萬象，凡是平民百姓生活中的一切，幾乎都被接納進年畫中，可以說是百姓日常生活和精神生活的明鏡。

除了明主訪賢、昏君喪國、忠臣敢言、武將禦敵、清官愛民、惡史貪髒、官逼民反、土豪欺人、英雄救難、遊俠報恩、賢母教子、義女孝親、神佛渡世、仙女救貧等等一般歷史小說，民間故事題材外，還有林宗高士、愛國學者、田野耕夫、機旁織女、網魚老翁、砍柴樵子、募化僧道、書畫名家、醫卜星相、琴棋高人，以及屋木舟車、名勝山水、珍禽異獸、奇花仙草、飛蟲水族、蔬菜竹石、商埠新貌、礦山實景、火輪汽車、槍炮戰爭、西洋風俗、傳統節日的歌舞活動等等一應俱全。總計畫樣，約二千多種，無異於一部民間生活百科全書。這些畫樣，有的貼在影壁，有的貼在門上，或分貼在水缸、米缸、糧囤、院牆、屋壁竈（灶）前、窗旁、門楣、承塵、炕圍、碗櫃、農箱、燈屏、桌圍、牛棚馬廄、車輗艙門或做為慶壽祝福禮物，或做為結婚生子喜畫……[29]

28　王樹村：《中國年畫史》，北京工藝美術出版社，2002 年 7 月，P. 3。

2. 平塗而對比強烈的色彩

色彩作為年畫後期出現的因素，是印刷技術提高的佐證，開闢了民俗審美的新階段。在「墨分五色」[30] 一類的中國畫理中，色彩的表現隱約含蓄，色相對比很是微妙。但年畫的顏色特徵則與之相悖，體現了人類對審美的原始反應：大紅大綠、五彩繽紛。對比鮮明的色彩烘托出熱鬧、喜慶和福祿，這種生理功能的視覺反應恰恰吻合了商業海報利用色彩吸引注意力的要義。

3. 年畫印刷品質的提升和價格的下降

清光緒以前，年畫印刷以木版為主。在年畫中心如天津楊柳青、蘇州桃花塢，雕版印刷的技術已經非常成熟了。熟練的刻工令翻刻簡單，年畫品種和印量增加，價格也低廉下來。光緒後，石版印刷技法從歐洲傳入中國，更刺激了中國年畫的市場，色彩層次更豐富和細膩，年畫印刷的數量和時效更高，導致價格更低廉。

第二節　　年畫的藝術地位和精神內涵

年畫雖然是中國民間美術中的一個重要組成部分，但歷來中國畫論由士大夫把持，年畫藝術家一直不受尊崇。

傳統年畫以寫實手法描繪神仙鬼怪、某個歷史人物，或某個故事場景的藝術形式，正屬「止同眾工之事」，這些「畫」在傳統畫理中，是不能

29　《中國美術全集繪畫編 22：民間年畫》，人民美術出版社，1985 年 5 月，P. 27。

30　出自唐代張彥遠《歷代名畫記》：「運墨而五色具。」「五色」說法不一，或指焦、濃、重、淡、清；或指濃、淡、乾、濕、黑；也有加「白」，合稱「六彩」的。實際乃指墨色運用上的豐富變化。清代林紓用等量的墨汁，放置在五個碗內分別加以不同等量的清水，用以作畫來區分濃淡，理解不免機械。詳見沈柔堅編：《中國美術辭典》，上海辭書出版社，1987 年 12 月，P. 7。

稱之為「畫」的 [31]。宋代的畫家鄧椿，在其畫論《畫繼》中也載錄一批善畫仙佛鬼神、人物傳記、畜獸蟲魚、屋木舟車等民間畫師 [32]，但在他的藝術家排列順序中，依次是：聖藝、侯王貴戚、軒冕才賢、縉紳韋布、道人納子和世胄婦女，再是畫仙佛鬼神、人物傳記、畜獸蟲魚、屋木舟車的民間藝匠 [33]。名列民間藝匠的年畫藝術家，始終處於遭藐視的地位，名字更多是史無記載的。

但事實上，年畫的藝術內涵和歷代繪畫同出一源，是中國繪畫和印刷技術的合作產物，在具體表現內容和形式上是一種現實主義的風格。由於年畫的受眾是普通勞動人民，習慣接納直觀、寫實的敘事，在內容上就決定了現實主義的風格。縱觀歷代的年畫，線描是主要的表現形式。對線條的重視和依賴，是中國早期繪畫和書法的共同點。黑白勾勒，以線條來表現物體形象的技法，即「白描」，歷代如唐朝吳道子、北宋李公麟、元代趙孟頫等所作的人物畫，基本上都採用這種技法。採用線描作為年畫藝術的主要技法，有兩個重要的原因：

1. 人物畫是最受年畫畫家青睞的題材，線描又是人物畫中最具代表的表現方式。中國古代繪畫原以人物畫為主，但到了宋代，山水、花鳥畫種興起，人物畫到元明幾乎式微，反而在年畫中依稀可以觀摹到一些古代人物畫的風采神韻。原因也是因為受眾 —— 勞動人民對線描的人物造型，是出於對藝術在年畫中的推崇和膜拜心理，樂意接納而長期保存。

31 1085 年，宋代的郭若虛在《圖畫見聞志》中立其畫論：「人品既已高矣 [，] 氣韻不得不高 [；] 氣韻既已高矣 [，] 生動不得不至 [。] 所謂神之又神 [，] 而能精焉 [，] 凡畫必周氣韻 [，] 方號世珍 [。] 不爾 [，] 雖竭巧思 [，] 止同眾工之事 [。] 雖曰畫 [、] 而非畫 [。]」引自（宋）郭若虛：《圖畫見聞志》，北京人民美術出版社，1963 年七月第一版，P. 15。

32 如劉國用、陳自然、於氏、雷宗道、能仁浦、成宗道、杜孩兒、趙樓台、郭鐵子等人。

33 （宋）鄧椿、（元）莊肅：《畫繼．畫繼補遺》，北京人民美術出版社，1963 年 8 月第一版，P. 2-3。

首先，民間畫工所創作的木版年畫，與傳真畫像、寺廟壁畫、石刻線畫一樣，均堪稱我國民族繪畫傳統的正宗。年畫上承古代「指鑒賢愚，發明治亂」之圖畫要旨，下傳六法和線描人物畫之技藝；即繼承和光大了傳統的民族繪畫，又形成了適合自身生存的藝術特色，因而能夠經久而不衰。[34]

2. 線條的表現方式，剛好能把木版印刷的技術發揮到極致。木版的刻工技法表現了中國人性格中的耐心和細緻，他們被要求把文人畫的水墨線條融合進刻版技法中，工程浩大，令線條千變萬化，不是格式化的沉默和刻板。

年畫雖然結合了印刷技術，又游離於傳統文人繪畫和民俗之間，但它是中國勞動人民的審美和精神反映。從這種精神的內涵來研究，張貼年畫也是國人理想主義和浪漫主義的表現。對美好生活的企盼，對來年好收成的願望，對邪惡、疾病的拒絕和退避等心願，寄託在幾張紙質的印刷品上。即使連續幾年的災難和壞收成，他們信仰依舊，從不懷疑年畫的靈驗，到了新的一年，依然再張貼差不多同樣內容的年畫，可見中國人樸實、單純的精神中，也具備浪漫主義的一面。

在現實主義方面，年畫藝術始終扎根於城鄉廣大平民大眾之中，努力從世俗民風中挖掘豐富的素材，以表現民眾的喜怒哀樂，謳歌傳統美德，揭露社會弊端，使廣大民眾於年畫藝術的欣賞中獲得美而有益的享受，從而喜愛年畫，自覺地接受其傳統民族文化內涵的薰陶。……在浪漫主義方面，年畫藝術融合歷史、文學、宗教等為一體，並與世俗生活有機的結合起來，它賦予儒、釋、道和原始宗教，神話傳說的崇拜以世俗形象，甚至以歷史上的真實人物取代宗教諸神。[35]

34　王樹村：《中國年畫史》，北京工藝美術出版社，2002 年 7 月，P. 21。

35　王樹村：《中國年畫史》，北京工藝美術出版社，2002 年 7 月，P. 22-23。

呂勝中的文章中也有兩段內容涉及到：

由此看來，民間木刻版畫，應是那些勞動大眾出於自己精神文化生活的
需要而創作或傳承的，符合自己創造本色，且便於在民間應用和流行的
作品。其中那些庶民百姓自己創作刻製的作品，最能體現勞動者的審美
特色。

如果說宮廷、文人藝術自從脫離了藝術的原始母體，逐漸的演化成為社
會高層次標誌精神權或個體情感的文化，那麼，包括民間木刻畫在內的
民間美術，則是一直圍繞著作為社會主體的最基層的成份。[36]

第三節　年畫和最早期的海報藝術家

傳統年畫對中國海報最直接的碰撞就是：它為中國培養了第一批海報藝
術家。這些藝術家吸收民間年畫的藝術養分，同時自己摸索、吸收傳統
繪畫的養分，來為商業設計服務。

光緒末年，沿海一帶年畫產地，南方以蘇州，北方以天津為中心。也是
由於這些年畫中心歷史悠久，年畫作坊積累雄厚的資金，開始有意識斥
重金聘請名畫師來畫稿或繪刻新版。其中，蘇州桃花塢的吳友如，對後
來上海的早期「月份牌海報」起了承上啟下的作用。

吳友如（？－1893 年），又名嘉猷，江蘇元和（今蘇州吳縣）人。他從
小在蘇州閶門城內西街雲空閣裱畫店做學徒，後來得到畫家張志瀛指
導，在桃花塢創作過年畫，也為宮廷畫過《中興功臣圖》，後來到上海

36　呂勝中：《中國民間木刻版畫》，湖南美術出版社，1992 年 3 月第三次印刷，P.9。

「點石齋印書局」[37] 工作，為主要創作畫師。1884 年，上海《申報》創辦《點石齋畫報》，也由吳友如主繪，前後主持彙編了 4,000 多幅時事新聞圖畫。[38] 1890 年，他又另創《飛影閣畫報》，多畫歷史人物、翎毛花卉，也以飛影閣的名義出版過彩色年畫。

吳友如在業內頗具名聲，他在桃花塢的年畫技法被傳播開後，首先被邀請到上海，進入當時印刷水準最先進的英商開辦的出版公司。他是代表蘇州桃花塢的年畫藝術家，也是最早進入上海商業藝術圈的畫家：

他也是最早把桃花塢年畫帶入上海的藝術家，在他的引導上，張志瀛、周慕橋、王釗、金蟾香等其他蘇州畫家都來上海加盟《點石齋畫報》。[39]

在這些蘇州桃花塢年畫藝術家團體的影響下，蘇州年畫以上海為中心，廣為傳播，也使桃花塢年畫這形式被歐美商人看中，改造成為後來的「月份牌海報」。

吳友如的弟子周慕橋（1868－1922 年），剛開始也在蘇州桃花塢學習年畫創作，後得到張志瀛和吳友如的指導，來上海加盟點石齋。他的繪畫以傳統單線勾勒、平塗色彩的技法，後被歐美商人青睞，力邀創作「月份牌海報」，成為第一代海報大家 [40]。

37　英國人 Ernest Major 於光緒三年（1877 年）開設，主要印刷出版圖書、字典等。詳見張樹棟、龐多益、鄭如斯等著，鄭勇利、李興才審校：《中華印刷通史》，印刷工業出版社，1999 年，P. 450。

38　吳友如繪製的《申江勝景圖冊》，至今仍是珍貴的近代寫實主義繪畫作品，同時也是難得的印刷文獻，該圖上繪有點石齋石印工廠的印刷工作實景，並題詩其上：「古時經文皆勒石，孟蜀始以木板易；茲乃翻新更出奇，又從石上創新格；不用切磋與琢磨，不用雕鏤與刻畫，赤文青簡頃刻成，神工鬼斧泯無跡。機軋軋、石鱗鱗，搜羅簡策付貞瑉。點石成金何足算，將以嘉惠百千萬億之後人。」詩文反映當時石版印刷的特點和民眾對印刷的驚歎。

39　《蘇州舊聞》，王稼句點校 / 評說，古吳軒出版社，2003 年 12 月版。

40　詳見本書第二部分。

在繪畫技法上，吳友如的作品以線描為主要表現方式，他創作彙編的
4,000 多幅時事新聞圖中，大多為黑白單色的白描插畫，俱沿襲了年畫
的線描人物技法；在場景描繪上，也能感受到年畫的敘事性特徵。就以
他的《點石齋》線描為例，首先感受到震撼的，是那些粗細、長短、疏
密不同的，許許多多的線。因為線的聚合，令人感受到畫面的精確和細
緻、繪畫工程之浩大，這些都來自吳友如在年畫線描積累的深厚功力。
場景描繪的技巧和年畫如出一轍，截取一個生動的定格，來描述敘事性
的特徵：機器、木柱、房中的擺設等是絕對靜止的；但人物的描繪，卻
有一些動的定格：有憨的、有樂的、有回首的、有伸臂的、有幾人使力
的、有幾人協抬的……屬於動靜結合的傳神寫照 圖注 1-05。

但吳友如的線描中，已經顯示了和年畫不同的一個最大變化，這個變
化也令吳友如成為年畫和早期「月份牌海報」的重要過渡人物：他
的繪畫應用了透視技法。供職於三朝皇室的傳教士郎世寧（Giuseppe
Castiglione）、王致誠（Jean-Denis Attiret）等以西法中用，採用焦點透視
的建築物描繪法，也可以在吳友如的繪畫中清晰看到，他已經將透視法
參悟融合。建築物的空間感和立體感，是傳統中國年畫中沒有的特徵，
也是中國傳統繪畫中沒有的。

清代畫家鄒一桂（1686－1766 年），在《小山畫譜》中曾記錄：「西洋
人善勾股法，故其繪畫以陰陽遠近，不差錙黍，所畫人物屋樹皆有日
影。其所用顏色與筆與中華絕異，佈影由闊而狹，以三角量之，畫宮屋
於牆壁，令人幾欲走進。」[41]

透視技法在吳友如繪畫中的出現，使他的作品更精確和真實。這估計和
他在英商開辦的點石齋印書局工作也有關聯，他的繪畫，符合了商家對

41　鄒一桂：《小山畫譜》，北京，中華書局，1985 年，P.43。

時事新聞畫的要求。但透視技法的應用，不是吳友如的創造，也不是他的發明，它的出現是另一條暗線。追溯透視法的繪畫方法，可以發現一條從明朝就已經開始的「西畫東漸」脈絡，它由歐洲傳教士帶來，先在皇室宮廷的小範圍裡影響中國繪畫，後來由於中國通商口岸帶來國際化的融合，逐漸由皇室走向民間。

第四章
國際路線（暗線──從傳教士到海報）

第一節　西畫東漸

「西方」是中國人對另一種文化的理解，方豪在《中西交通史》中談到這一概念：

惟今日國人才用之「西」字，蓋指歐洲或兼美洲而言。自明末以後，稱「西學」、「西教」、「西士」、「西書」、「西樂」、乃至「西醫」、「西藥」等等，無不如引此。清代中葉以後，震於西力之東漸，幾有談「西」色變之勢，至清末，張之洞輩倡「中學為體，西學為用」之說，於是「中西」二字連用，乃尤為普通，但其結果，則大至思想學術，下至生活風俗，無不呈中西合璧或中西混合之象；……「西」字的今日習慣用法，至此乃確定為歐美而言。[42]

「西畫東漸」是傳教士以教義傳播為主要核心內容下，造成對文化的輔助傳播：

42　方豪：《中西交通史》（全二冊，導言），嶽麓書社，1978 年，P. 1。

十六世紀，東亞沿海地區曾經是西方傳教士最初在東方設立的目標。由於受到大航海精神的支持，以天主教的傳教活動開始正式的文化傳播。這是基督教在亞洲進行傳教戰略性活動的開端。他們先是在日本傳教，然後進入中國，中國南方廣東一帶是天主教在中國傳播的最先登陸地。在產業革命之後，西方列強為了擴大市場，大舉進攻東亞，而鴉片戰爭即是這種進攻的最為代表性的事件。由此通商的中國上海是當時東亞最大的城市，西方文化大規模地進入中國。中國的上海和日本的長崎都是在這樣的情境下，進行海上通航、商業貿易和文化交流的。[43]

「西畫」意指西方文藝復興以來，以科學法則加以貫徹的二維視覺藝術[44]，包括油畫、水彩畫、水粉畫、色粉畫、版畫等。「西畫東漸」也是中國繪畫藝術國際化的開始，但一開始它只被宮廷接納，為佔少數的皇家服務。傳教士藝術在清乾隆時期，達到了近代「西畫東漸」的一個高峰。

中國繪畫在形式上，歷來講究線條的造型，講究對毛筆柔質、墨汁水份的掌握，推崇行雲流水，一氣呵成的技法。年畫雖然以故事或人物的線描為主，但造型上也是採用傳統繪畫的勾線平塗方法，對場景的造型精確性要求不高，沒有透視，顯得沒有空間感。宗白華把中國畫稱為「筆墨骨法」，西洋畫稱為「雕塑式的圓描法」：

中國畫運用筆法墨氣以外取物的骨相神態，內表人格心靈。不敷彩色而神韻骨氣已足。西洋畫則各人有各人的「色調」以及表現各個性所見色相世界及自心的情韻。色彩的音樂與點線的音樂各有所長。中國畫以墨調色，其濃淡明晦，映發光彩，相等於油畫之光。[45]

43 李超：《中國早期油畫史》，上海書畫出版社，2004 年，P. 44。

44 由十四世紀意大利畫家喬托（Giotto di Bondone）所開創的「藝術革命」，即運用解剖學、透視學及明暗法等科學手段，在二維平面上創造三維空間的真實錯覺，為十七世紀的「科學革命」提供了一套全新的觀察、再現和研究現實的「視覺語言」。詳見曹意強：〈藝術與科學革命〉，《中華讀書報》，2004 年 4 月 28 日。

這其實就是平面筆法和空間塑造的區別。西洋畫對透視的技法也影響了中國繪畫。中國繪畫造型藝術中的明暗對比法、透視法以及層層疊加、傳真寫照的技法,皆來自歐美文藝復興後,從明朝開始,緩慢地被中國人所接受。這種以科學法則為基礎的繪畫技法,後來被「月份牌海報」接納為主要繪畫技法,它的主要形式是水彩和水粉畫。

第二節　利瑪竇和郎世寧

「西畫東漸」是西方各種文化、思想、科學技術等的「東漸」,也間接造成了西方繪畫的「東漸」,它令中國的傳統藝術發生轉變,體現了西方繪畫在東方的逐漸本土化。「西畫東漸」在明清之際出現的第一個熱點問題,即是「逼真」二字,這是由明暗法和透視法導致的畫法參照所形成的。在「西畫東漸」對後來海報的影響中,歐洲的傳教士畫家是一個重要因素。透視法和明暗造型的繪畫技法首先由傳教士帶到中國,最早可追溯到十六世紀末,在歷史上以利瑪竇(Matteo Ricci,1552－1610年)圖注 1-06 和郎世寧(Giuseppe Castiglione,1688－1766 年)最有貢獻。

西洋畫在十六世紀末與十七世紀初時,即已在中國流傳,其所使用的明暗對比法、透視法,以及其他幻真的技法等等,都曾令中國的觀賞者歎為觀止。這批西洋畫包括以天主教為題材的油畫,以及耶穌會傳教士,其中最了不起者如利瑪竇等所帶來中國之書籍中的銅版插畫……[46]

鍾山隱的《世界交通後東西畫派互相之影響》一文,也講述到出現於「西畫東漸」現象中的利瑪竇和郎世寧:

45　宗白華:〈論中西繪畫的淵源與基礎〉,《藝境》,安徽教育出版社,2000 年 10 月,P.31。

46　高居翰(James Cahile)著,李佩樺、傅立萃、劉鐵虎、任慶華、王嘉驥等譯:《氣勢撼人——17 世紀中國繪畫中的自然和風格》,台灣石頭出版股份有限公司,1994 年 8 月,P.10。

我國自明末海禁馳後，東西洋文化，逐漸次接觸，至於繪畫方面，自利瑪竇獻天主像後，畫法上頗蒙其影響。迨至清代，郎世寧等西籍教士，又入畫院供職，一般畫人，多喜參用西法，相效成風。[47]

利瑪竇多才多藝，不但是天文學家、數學家也是畫家，具有文藝復興以來西方先進科技文化的豐富知識。他在明萬曆年間來到中國，1601 年（萬曆二十年）向明神宗進呈貢品。「他不僅是中國和近代西方文化發生正面接觸的象徵性人物，同時也是率先將近代西洋繪畫帶到中國的代表。」[48] 利瑪竇不僅將西洋油畫藝術率先帶到中國（特別是油畫的明暗表現技法），還對中國的天文曆法和數學帶來貢獻。

清朝初期，進入宮廷的歐洲傳教士，以他們所擅長的科學文化知識，擔任了宮廷的一些職務。更有一些擅長繪畫技藝的人，在清廷內供職作畫，成了中國宮廷畫家的一員。如意大利人宮廷畫家郎世寧經歷康雍乾三朝，在清宮中供職時間最長，曾任首席宮廷畫師，地位顯赫。他是清朝影響中國繪畫最深刻的一位外籍畫家，繪畫中融合了中國國畫筆法和歐洲宗教油畫的特點。

郎世寧早年曾師從 Andrea Pozzo（1642－1907 年）[49] 學畫，1715 年，他受耶穌會葡萄牙傳道部派遣到北京。1727 年，郎氏畫於絹本的《聚瑞圖》圖注 1-07，首先嘗試將中國畫題材和西洋畫法結合。1724 年（雍正二年），清廷擴建圓明園，也是由郎世寧主持建築設計，並畫了許多裝飾殿堂的繪畫，運用了歐洲焦點透視畫，在平面上表現了縱深立體的真實效果。

47　鍾山隱：〈世界交通後東西畫派互相之影響〉，《美術生活》創刊號，1934 年 4 月 1 日，P. 13。

48　王鏞編，《中西美術交流史》，湖南教育出版社，1998 年 6 月，P. 169。

49　意大利的巴洛克風格畫家和建築師，以壁畫著名。

按《郎世寧畫集》中的記載，他的繪畫成就並非一帆風順。剛開始，他「欲以歐洲光線陰陽濃淡暗射之法輸入吾國，不為清帝喜，且強其師吾國畫法。因之郎氏不能不曲阿帝旨，棄其所習，別為新體。」[50] 可見郎世寧天資聰慧，精通中西兩種不同的繪畫技法。他選擇了獨特的折衷路線，「創造了以油畫為本，中法為輔的中西結合的新畫法。」[51]

郎世寧的這種新畫法受到許多中國畫家的推崇和仿照，「在當時畫院中，如焦秉貞及稍後之冷枚、唐岱、陳枚、羅福旼等，皆以善參西法著稱。其在院外者，如曹重、張恕、崔鏏等，亦競相摹擬，而寫真畫方面，尤為風靡一時……」[52]

西洋畫對人物面部寫真，特別是用陰影來塑造立體的技法，普遍被後來的「月份牌海報」畫家推崇。「月份牌海報」大家鄭曼陀的「擦筆畫技法」[53]，也是由此一脈而來。寫真人像等繪畫技法，是清代院體繪畫和民間美術的一個融合，但將這種融合以教育進行傳播的，是傳教士興辦的「土山灣畫館」，直接為中國培養了新興的藝術力量。

第三節　「土山灣畫館」——中國最早國際藝術學院

郎世寧在清宮時，就想教授中國學生，讓他們掌握西洋繪畫和透視法等技巧：

經郎士寧培養出來的學生計有：斑達里沙、八十、孫威風、王玠、永泰、葛曙、湯振基、戴恒、戴正、張為邦、丁官鵬、王幼學、王儒學、戴越、沈源、林朝楷等十餘人。[54]

50 《郎世寧畫集》，故宮博物院，1931 年。

51 楊伯達：〈十八世紀中西文化交流對清代美術的影響〉，《故宮博物院刊》，1998 年第 4 期（總第82 期）。

52 鍾山隱：〈世界交通後東西畫派互相之影響〉，《美術生活》，1934 年 4 月 1 日，P. 13。

其他傳教士畫家，在宮廷雖然也傳授了西洋繪畫的技法，但都零零星星，規模不大。西洋繪畫的透視法、明暗造型、寫真技法在中國更大規模的傳播，是上海「土山灣畫館」建立後的功勞。它直接為中國培養了融合中西繪畫技能的實用藝術家，他們很多後來也從事海報繪畫。這些實用藝術家們，既有對中國傳統繪畫的認知，更受過西洋繪畫的技術培訓，在觀念上也有現代國際商業的行銷思想。他們的知識結構更注重近代科學，在繪畫技法上更靠近商業實用藝術，有很實際的近代印刷知識。

「土山灣畫館」的建立，也得益於歐洲傳教士：

「土山灣者，浚肇家浜之時，堆泥成阜，積在灣處，因而得名。」[55] 1847年後，上海的徐家匯是中國耶穌會總部所在地，土山灣位於徐家匯南端，交通便利。1864 年 2 月，土山灣孤兒院開建，佔地約 80 畝。1867年 4 月，又建成第二批建築。同時，「土山灣孤兒院工藝工廠（又稱土山灣孤兒院美術工廠）包括縫紉、製鞋、木工、金屬製品、繪畫、雕塑、印刷等工廠開始全面授徒。」[56] 圖注 1-08

育嬰堂所收取異教之孩童，幼者六七歲，大者亦不過九、十歲，初授以四年之教育，如國文、習字、算術、天主教義等科，平均至十三歲，始就各童之天資性質，而授以某種工藝，至十九歲而卒業。[57]

「土山灣畫館」是由西班牙傳教士范廷佐（Joannes Ferrer，1817－1856 年）和意大利傳教士馬義谷（Nicolas Massa，1815－1864 年）首先創立的，

53　詳見本書第二部分。

54　王鏞編：《中西美術交流史》，湖南教育出版社，1998 年 6 月，P. 183。

55　張弘呈：〈中國最早的西洋美術搖籃──上海土山灣孤兒院的藝術事業〉，《東南文化》，1991 年第 2 期，南京博物院，P. 129-135。

56　李超：《早期中國油畫史》，上海書畫出版社，2004 年 1 月，P. 339。

57　徐蔚南：《中國美術工藝》，中華書局，1940 年 2 月，P. 161-162。

1852 至 1864 年，由他們教授畫館的藝術課程。1864 至 1869 年，則由他們的學生，中國修士陸伯教主持。1869 年後，由范廷佐和馬義谷的另一學生，中國修士劉德齋主持。

由傳教士創建的「土山灣畫館」，其藝術訓練的目的，當然主要是為宗教服務。但它傳授了大批中國學生，掌握透視、造型明暗等技法，特別引進當時先進的石版印刷設備，和發行印刷的有關出版物，為一些學生以後從事海報繪畫和其他商業美術創作，奠定了極好的基礎，令上海的「月份牌海報」在藝術造詣上有了非常高的起點。《上海文化源流辭典》這樣記錄「土山灣畫館」：

中國最早的西洋美術傳習場所。1852 年（另一說 1862 年）創立於上海，為徐家匯天主堂的附設機構之一。該畫館創立的目的是培養宗教宣傳的繪畫和雕塑人材，但實際上為中國培養了第一批西洋美術人材。學員的來源主要是土山灣孤兒院（亦為徐家匯天主堂附設機構）內具有美術天賦的學童。同時又對外招收學員。後來成為著名畫家的徐詠青、周湘、張聿光、丁悚等，均在那裡學習過。……傳授擦筆畫、鋼筆畫、水彩畫、油畫、雕塑等技法……[58]

丁悚在《上海早期的西洋畫美術教育》把「土山灣畫館」直接稱為「上海西洋畫美術館」。「該館創立於清同治年間，教授科目分水彩、鉛筆、擦筆、木炭、油畫等，以臨摹寫影、人物、花鳥居多」。[59] 徐悲鴻也將「土山灣畫館」稱為「中國西洋畫之搖籃」。[60]

58 馬學新、曹均偉、薛理勇、胡小靜編：《上海文化源流辭典》，上海社會科學院出版社，1992 年 7 月，P. 18。

59 丁悚：〈上海早期的西洋畫美術教育〉，載於上海文史館、上海人民政府參事室文史資料工作委員會編：《上海地方史資料》，上海社會科學院出版社，1986 年 1 月，P. 208。

60 徐悲鴻：〈中國新藝術驅動的回顧和前瞻〉，《時報新報》，1943 年 3 月 15 日，P. 4。

上面提到的周湘、張聿光、徐詠青圖注 1-09、丁悚等人都曾進行商業美術活動，創作過大量「月份牌海報」。張聿光是「月份牌海報」大家謝之光的老師；徐詠青是「月份牌海報」大家金梅生的老師；徐詠青先師從劉德齋，後任職於商務印書館美術部，作品形式多樣，涉及風景、人物肖像等方面，尤其以「月份牌海報」創作著稱圖注 1-10。陳抱一對他評價極高：「筆趣頗清麗，作為那個時期的洋畫作風，頗足以引起人們的新趣味。」[61]《上海文化源流辭典》中沒有提到張充仁，這位中國現代實用美術歷史中的重要人物，也曾在土山灣學習過西方繪畫，也是一位優秀的「月份牌海報」畫家。

「土山灣畫館」事實上也是中國早期商業美術的「新軍基地」[62]。

一明一暗兩條線的發展是無預期的，也從無溝通，是偶然形成的。傳教士從明朝進入宮廷，開始以藝術為媒介，為皇室服務的國際路線，和上溯到宋代，與中國畫論一脈相傳的民間藝術年畫，兩條線的發展是平行的，斷斷續續的。它們都曠時良久，對中國人的藝術觀念改變也是緩慢的，但很具成效。從文人畫到開始欣賞使用透視技法的西洋畫，一明一暗兩條藝術路線，對中國人的審美畢竟產生了影響。鴉片戰爭後，通商口岸建立，歐美商業進入中國市場，這時候兩條線才開始碰撞，慢慢撢結在一起。而「月份牌海報」的出現，正是交結點。

61　陳抱一：〈洋畫運動過程略記〉，《上海藝術月刊》，1942 年第 6 期，P.12。

62　許多出版物中提到杭穉英也曾在土山灣學習過西方繪畫，典型如《上海美術志》中提到：「1913 年隨父來滬，於徐家匯土山灣畫館習畫。」（徐昌酩主編，上海書畫出版社，2004 年 10 月，P.444）但這一觀點應該是錯誤的。詳見書後「杭鳴時教授採訪」。

第五章
印刷革命

第一節　早期印刷和木刻雕版海報

海報的傳播在很大程度上得益於印刷業的發展，印刷時代的到來，給社
會文明的發展帶來了新動力。印刷術一直以來都是推動人類文明發展的
偉大發明，它打破了「經典」被上層階級壟斷的情況，改變了只有少數
人才能讀到文字的歷史。閱讀的平民化，令知識的傳播變得更簡便。因
為印刷而受益的國家，不僅僅是它的原創地——中國；印刷術傳到了
歐洲，並迅速普及，將文化從教會和貴族的手中解放出來，文藝復興和
宗教改革都因為印刷術得到實現。

西元二世紀，中國已發明出拓印的方法 [63]，可將石刻文字或圖畫以紙本
方式複製下來。拓印技術在印刷術發明中的作用是啟示價值，雕版印刷
即是據此原理，將圖文反刻於一整塊木板或其他材質的板上，製成印
版，施墨印刷。西元七世紀唐代，雕版印刷「已經得到應用和初步發

63　張樹棟、龐多益、鄭如斯等著，鄭勇利、李興才審校：《中華印刷通史》，印刷工業出版社，1999
年，P. 63。

展」[64]，當時大多用於刻書版[65]。雕版印刷術的應用，比起以前手抄文字節省了人力和時間，是一個巨大的革命和歷史性的進步。

中國雕版印刷的傳統技法早就被年畫藝術接納，中國年畫中最早的雕版印刷，可以追溯到敦煌莫高窟發現的唐代開元天寶年間（713－756 年）的《西方三聖圖》。石版畫技法發明前，中西海報都差不多使用了木版印刷的技法。歐洲海報藝術史上的著名作品《白衣女子》就是一件雕版木刻的作品。海報剛在清末出現於中國時，也有一些「月份牌海報」是用傳統木刻雕版印刷的，現被保存下來的有兩件作品。

第一件是民國初年，1929 年左右，蘇州桃花塢出品的《華英生肖月份牌》圖注1-11，51 × 29cm 的畫面，人物傳神而細緻，可以明顯感覺到清末雕版技法的精湛，和對細節刻畫的追求。色彩鮮艷，層次豐富，共運用了紅綠黃藍黑五個色版。在色彩搭配上，基本每個顏色的色值間距平均，因此顏色鮮艷但和諧。刻板的技法也是一流的，線條流暢生動，透著力量。套版工藝繁瑣，但技術嫻熟，套版位置也很準確，沒有粗糙感覺。醒目的楷書粗體，自左而右寫著「華英生肖月份牌」，畫面中心位置上，有「中華民國十八年歲次己巳」的文字，還結合和合二仙的圖形。下著文字表及曆書的一些生剋之說，四邊刻繪了十二齣昆曲戲劇，每齣戲又影射了十二生肖，如「況鍾訪鼠」（子），「天河配」（牛），「濟公活佛降虎」（寅），「白兔記」（卯），「哪吒鬧海」（辰），「白蛇傳」（巳），「秦瓊賣馬」（午），「蘇武牧羊」（未），「孫行者三盜芭蕉扇」（申），「三打祝家莊之時遷偷雞」（酉），「鬧朝擊犬」（戌），「捉放曹之呂伯奢殺豬」（亥）等。

64　張樹棟、龐多益、鄭如斯等著，鄭勇利、李興才審校：《中華印刷通史》，印刷工業出版社，1999年，P.93。

65　世界上現存最早的有年代可考的印刷書籍，是西元 868 年用雕版印刷而成的《金剛經》，現存於倫敦大英博物館。它長約 533 厘米，由七個印張黏接而成。

另一件作品《龍飛月份牌》<u>圖注 1-12</u>，也是清末民國初年蘇州桃花塢的作品。黑白線描的木刻雕版印刷，最上端是黑線鏤空的粗體楷書，自左而右寫著「龍飛月份牌」。中間醒目的畫面中，刻畫了清末攝政王載灃，雙手扶住末代皇帝溥儀，端坐於御案龍位之上，台下是左右各六位身著朝服的文武輔政大臣。畫面下端為隱喻盛世萬朝的萬年青花盆，兩邊各四位的次一品大臣。周邊細緻刻畫了左右兩旁的飛龍在天，旁刻楹聯：「宣化文明一人至治，統行新政百姓同欽」。上端還同時出現文字「民國　年」和「大清國寶」字樣，可見，該月份牌是在歷史由清進入民國的政治動盪時期發行，海報推廣清政府在民意下嘗試改變政策的舉措。該月份牌刻印兩年後，清政府即被推翻。細察這件作品，其中有「民國　年」和下方「禮拜日期」兩處空白，是發行者想讓月份牌更長期被保存，新的一年只須修改此兩處資訊，便可以繼續使用。這件作品和上面的《華英生肖月份牌》一樣，刻工嫻熟，流利細緻，線條造型甚至比《華英生肖月份牌》更勝一籌。這件作品由「中國飛龍煙草公司」發行，雖然沒有出現商品主體，內容也涉及時政，但都是以推廣煙草銷售為主要目的的商業海報。

第二節　石版印刷和其他印刷技術

蘇州桃花塢一直是中國南方年畫的主要創作基地，在清末彙集了全國最優秀的雕版刻工和印刷技術。印刷技法「主要採用套版印刷，也兼用著色，以紅黃藍綠黑為基本色調」[66]。套版印刷是在單色雕版印刷的基礎上發展起來的。在歐洲的印刷歷程中，首先也是雕版印刷，接著出現了活字印刷。古騰堡（Johannes Gutenberg，1400－1468 年）[67]的活字印刷術比畢昇遲 400 年，但他成功發明了以鉛、銻、錫三種金屬，按科學比例製造的熔合型鉛活字，牢固度和重複利用率都高，並採用機械方式進行

66　張樹棟、龐多益、鄭如斯等著，鄭勇利、李興才審校：《中華印刷通史》，印刷工業出版社，1999 年，P. 282。

印刷，令西方各國的印刷科技得到高速發展。在清嘉慶年間，這種鉛活字由英國傳教士馬禮遜（Robert Morrison，1782－1834 年）傳入中國[68]。隨其後，各種先進的西方印刷機械和技藝也隨西方物資先後傳到中國。

Senefelder 在 1796 年發明石版印刷技術後，十九世紀初，石印技術通過傳教士翻印宗教宣傳品傳入中國：

1842 年，中國近代史上第一個不平等條約《南京條約》簽訂後，上海成為中國對外五個通商口岸之一，次年麥都思（英國傳教士 W. H. Medhutst，1796－1857 年）來到上海，在上海開設了近代印刷史上著名的「墨海書館」並採用石版印刷術印刷了《耶穌降世傳》、《馬太傳福音注》等書籍，為上海石版印刷之先驅。

清光緒二年（1876 年），上海徐家匯土山灣印刷所的石印鉛印部開始採用石版印刷書籍⋯⋯[69]

1876 年，上海土山灣印刷所已經有一台人力攀轉的木製石印機，印刷數量不多的宗教宣傳品。次年，「點石齋書局」開始採用鐵製手搖石印機。至 1882 年，「點石齋書局」的石印技術已經相當精良，並且開始採用當時最新的攝影製版技術。1902 年，上海開始有彩色石印[70]。

67　出生於德國美因茲，是第一個發明活字印刷技法的歐洲人。他的活字由鉛、鋅和其他金屬的合金組成，冷卻快，且能承受印刷時較大的壓力。古騰堡的印刷術使印刷品價格變得低廉，印刷的速度也有提高，印刷量增加，間接使歐洲的文盲減少。詳見 Stephan Füssel：《古登堡和他的影響》（Gutenberg und seine Wirkung），法蘭克福 Insel 出版社，1999 年。

68　張樹棟、龐多益、鄭如斯等著，鄭勇利、李興才審校：《中華印刷通史》，印刷工業出版社，1999 年，P. 433。

69　張樹棟、龐多益、鄭如斯等著，鄭勇利、李興才審校：《中華印刷通史》，印刷工業出版社，1999 年，P. 445, 448。

70　部分資訊來自張樹棟、龐多益、鄭如斯等著，鄭勇利、李興才審校：《中華印刷通史》，印刷工業出版社，1999 年，P. 450－452。

1901 年，照相銅鋅版印刷技術由土山灣印刷所傳入中國 [71]。1904 年，上海文明書局進口了彩色印刷機，中國開始有自己的彩色印刷品，此後彩色海報不再送往歐洲印製。

1925 年起，「月份牌海報」開始以三色銅版印刷，講究的會用多次套版彩印，有時甚至多達 12 種顏色，幾乎與藝術原稿毫無差異。這也是「月份牌海報」產量高速增長期，以及各洋行商號的廣告戰白熱化造成的科技發展。

71 「上海徐家匯土山灣印刷所的蔡相公、范神父和安相公繼夏相公之後試製照相銅鋅版成功，並傳授給華人顧掌全、許康德（進才）。」詳見洪榮華、張子謙編：《裝訂源流和補遺》，中國書籍出版社，1993 年，P. 376。

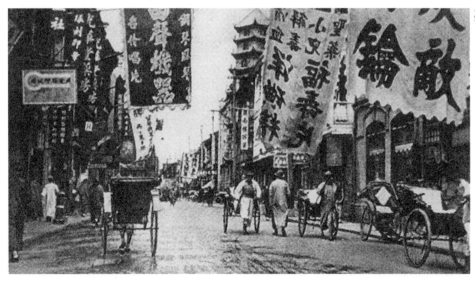

圖注 1-01｜十九世紀末，上海街頭的布旗廣告和招牌廣告。

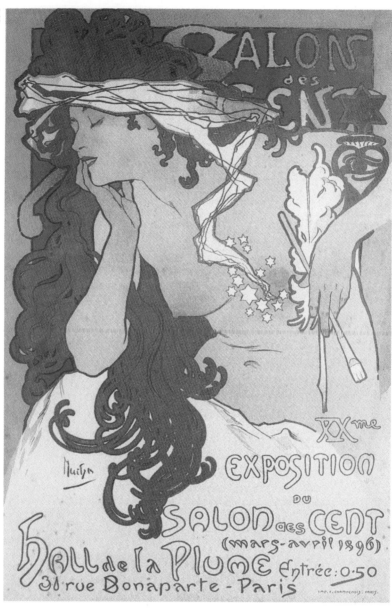

圖注 1-02 |《第二十屆沙龍展——Plumme 展廳》(*XXme Exposition du Salon des cent, Hall de la plumme*),Alfred Mucha,彩色石版印刷,
67 × 43.5 cm,德意志海報博物館,約 1896 年。

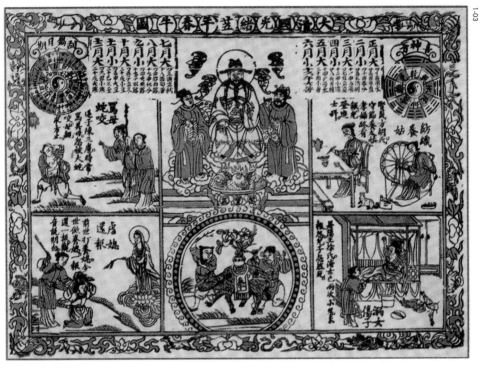

圖注 1-03｜（清）佚名：《春牛圖》，彩色木版印刷。

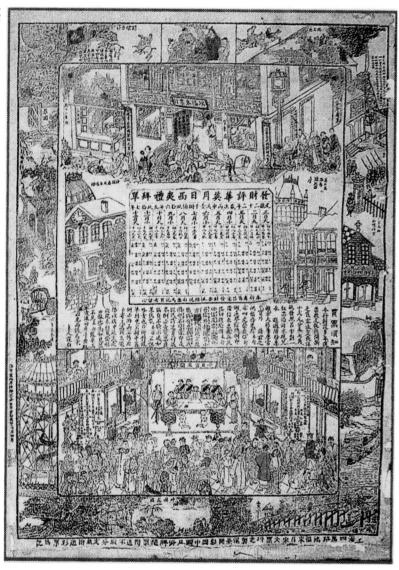

圖注 1-04│佚名：《滬景開彩圖・中西月份牌》，彩色石版印刷，73 × 43cm，1896 年。

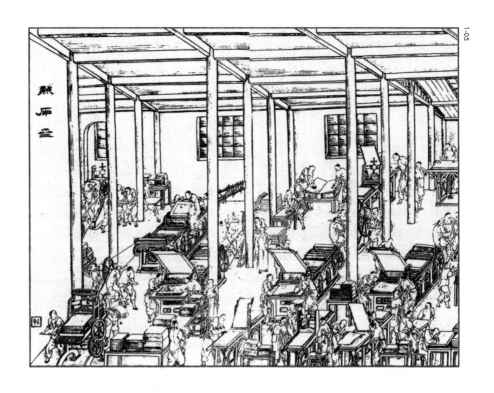

圖注 1-05｜吳友如：《申江勝景圖冊》，線描插圖，石版印刷，25.3 × 15.2cm，1884 年。

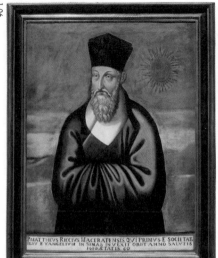

圖注 1-06｜遊文輝（Manoel Pereira）：《利瑪竇肖像》（Portrait of Matteo Ricci），布面油畫，120 × 95cm，© Society of Jesus, Il Gesù, Rom，約 1610 年。

圖注 1-07｜郎世寧（Giuseppe Castiglione）：《聚瑞圖》，絹本油畫，109.3 × 58.7cm，上海博物館藏，1727 年。

圖注 1-09｜徐詠青：《頭像》，鉛筆素描，約 25 × 35cm，約 1929 年。

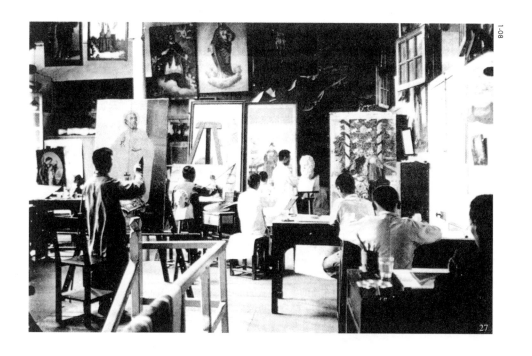

圖注 1-08｜上海徐家匯的「土山灣畫館」的繪畫課程場景，約 1864 年。

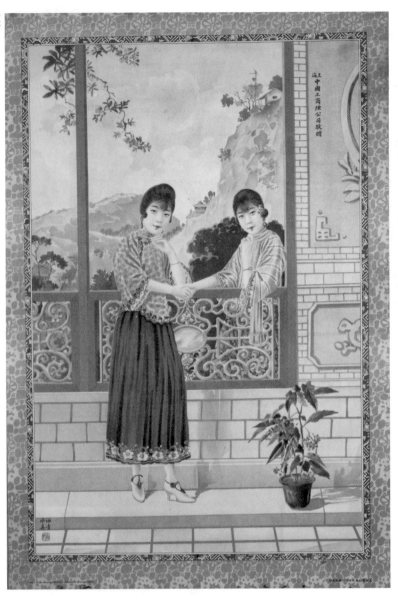

圖注 1-10 | 徐詠青:《上海中國工商煙公司》,承英合作,月份牌海報,77 × 51.5cm,作者私人收藏,約 1924 年。

圖注 1-11 | 佚名:《華英生肖月份牌》,蘇州桃花塢,彩色木版印刷,51 × 29cm,約 1929 年。

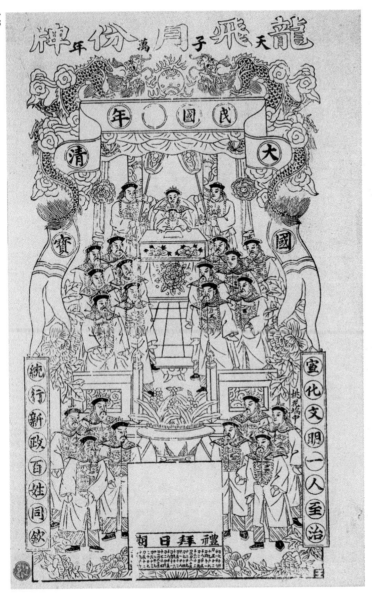

圖注 1-12｜佚名：《龍飛月份牌》，蘇州桃花塢，彩色木版印刷，51 × 29cm，約 1910 年。

金黃

●在中國，海報更多是世俗性的美術觀念的反映，它和中國藝術的發展有內在聯繫，但並不緊密相隨。它也無意進入中國藝術的正史，更多是受到國際化的推銷方法和市民審美的左右。從《滬景開彩圖‧中西月份牌》到 1937 年的抗日戰爭開始，這段時間前後跨度不過 40 年，但中國海報卻從舶來的全新事物，快速形成了有中國特色的商業美術媒介，其社會影響力和普及度之大，短時間造成的奇跡，第一次令海報藝術家成為耀眼的社會明星。到三十年代時，上海非但是無可置疑的中國海報中心，還明顯帶動著天津、廣州、香港等地的海報發展，迎來了中國海報歷史上的第一個「黃金時代」。

第一章
四位一體

第一節　具體特徵

十九世紀末以來的 40 多年間，上海的「月份牌海報」從脫胎於年畫，
到與商業結合，期間經歷清帝退位、民國紛爭、抗日戰爭等不同的政治
動盪背景，但從始至終都保持了統一的特徵：年畫意識、時尚美人畫、
商品廣告和日曆月曆，四位一體貫穿其中。[1] 這四位一體，是中國海報
不同於歐美海報的特色，也是其藝術特徵：

1. 年畫意識

主要表現在中國受眾對「月份牌海報」的接納上。他們能用自己的理
解，把全新的事物「海報」歸類到「年畫」概念中去。人的意識，因為
陌生而產生排斥，又由於理解而能接納。把年畫意識導入海報，確實是
歐美商家和中國民族資本家聯手達成的創造，非常睿智，是他們對中國
顧客的有意誤導。

1　晚期有的「月份牌海報」更簡約，甚至連日曆月曆也被刪除了，但裝飾功能被更加誇大。

早期的年畫意識在海報中，也通過一些具體的圖形來體現，圖形及創意直接來自中國傳統年畫。如趙藕生為「英商啟東煙草股份有限公司」創作的「月份牌系列海報」《大禹清廉》、《勾踐知恥》^{圖注 2-01}，取自儒家演義故事內容；胡伯翔為「永泰和煙草股份有限公司」創作的「月份牌系列海報」，創意來自《三國演義》，描述關雲長華容道遇曹操的故事^{圖注 2-02}；梁鼎銘為「英美煙公司」創作的《紅錫包》的畫面是「呂布戲貂蟬」的演義故事^{圖注 2-03}……其他「月份牌海報」中還出現過「花木蘭代父從軍」、「濟公活佛」、「四大美女」、「李太白醉酒戲高力士」^{圖注 2-04}、「西遊記」、「三國演義」、「紅樓夢」、「封神榜」和「二十四孝」和京劇、崑劇等曲目的內容。這些圖形也常見於傳統年畫，是民間耳熟能詳的故事。「月份牌海報」中的這些圖形內容和海報宣傳的商品無關，它所想「誤導」的，是在中國人心中建立「海報＝年畫」的概念，從而讓中國人接納海報，不再排斥這個新事物。

所以「月份牌海報」的年畫意識，主要是商家在思想意識上對受眾的改造，引導中國民眾找到一個能接受的即成概念。因為海報是新生事物，這種改造減弱了中國人對新生事物的排斥心理。

2. 時尚美人畫

「美就是商品」[2]，這一行銷概念在歐美和中國得到了相同的論證。「月份牌海報」的畫面主題大多是時尚美人畫，以美人畫來推銷商品的心理，中外同出一策。周慕橋的《協和貿易公司》海報和 Jules Cheret 的 *Saxoléine, Pétrole de Sûreté*^{圖注 2-05}，創意是同出一源的。眾多「月份牌海報」都以美人畫為主題，許多商品如「陰丹士林布」（布料）、「林文煙花露香水」（花露水）、「上海棕櫚公司」（Palmolive 香皂）、「雙美人牌香

2　　卓伯棠：《都會摩登》，三聯書店（香港）有限公司，1994 年，P. 19。

第二部分　金黃

106

粉」（化妝品）……等，用美人為海報主體是貼切而自然的；「南洋兄弟煙草」（煙草）、「上海太和大藥房」（藥品）、「中華美大煤油公司」（煤油）等以美人為主體形象，作為時尚生活的代言，雖然牽強，但還能扯上關係；而「卜內門肥田粉」（化肥）也是美人頭像，就和商品真是風牛不相及了……但是，人們不會排斥美人畫，那是令人賞心悅目的。當時，美人畫的代言涵蓋了橡膠、保險、煙草、茶葉、肥料、化妝品、百貨、煤油、藥品、油、電池、電器……等，甚至涉及到政治範疇。「美就是商品」成了當時商家的萬能信仰。

文人畫描繪美人的傳統，也許偶爾影響畫家的創意。這種對美人畫的行銷癡迷，也折射出當時的時尚心理。對美人的描繪就是對時尚生活的描繪，它不但是當時服飾、化妝和色彩的刻畫，更是時尚生活方式的刻畫，由當時的時尚觀念對消費心理的影響所致。被迫通商後，中國人耳聞目睹歐美的生活方式，潛意識上也追求這樣的時尚生活：打球、騎馬、化妝、音樂、電影、抽煙、喝酒、歌舞、騎自行車、開汽車或者開飛機等。商家的心理，不外乎要讓自己的商品和最時尚的生活相聯，讓消費者不能抵擋時尚的引導，從而刺激消費。而畫面與商品內容是否相符，反倒成為次要。

3. 商品廣告

真正要宣傳的商品，是海報客戶出資的核心原因。它的形象在「月份牌海報」中，卻只以極小的比例出現，只佔一角或者一邊，但往往畫得小而精緻，質感強烈。一般「月份牌海報」的畫面比例為：美人畫 80%，年月曆 10%，商品形象和其他客戶資訊共佔 10%。當時，客戶對海報中的商品面積是寬容而大氣的，使海報藝術家有了更大的創作空間。客戶的這種氣度，在當代是幾乎沒有的。客戶和海報藝術家的共識，使海報成為一件藝術品，用於宣傳、懸掛和欣賞。大部分「月份牌海報」為了便於懸掛，上下還配有 5mm 左右高度的鐵皮或銅條，並配有線質掛

環。同一時期，流行於歐洲的，正是「單一物體風格」海報，用幾乎整個畫面來表現商品和品牌的特徵，和上海的「月份牌海報」風格迴異。

Lucian Bernhard 於 1911 年為「Manoli」^{圖註 2-06} 香煙創作的海報，是黑紅黃綠四種顏色套印的石版印刷，用了他特別擅長的色彩平塗，簡單而直接地塑造了一盒打開蓋子的「Manoli」香煙，「Manoli」的品牌名字和標誌被放得最大，令人視覺無法迴避，記憶深刻。1920 年（民國九年），周柏生為「南陽市兄弟煙草有限公司」創作「月份牌海報」^{圖註 2-07}，雖然是為了推廣南洋公司生產的十款不同香煙產品，但產品本身被描繪得非常小，只佔了畫面約十分之一，主畫面約十分之七的篇幅，描繪了一位身著元寶領的妙齡女郎，扶住椅背，立身於一個完全歐式的房間中，桌、椅、沙發、地毯、愛犬、花瓶、時鐘⋯⋯無一不是歐式元素。一切和這位妙齡女子格格不入，也和香煙主題似乎全無關係，只有桌上放著一盒小小的香煙，點燃了一根，像打啞謎般留了一絲線索。這種海報主題和畫面比例懸殊的方式，令「月份牌海報」對商品的宣傳顯而不露，含蓄內斂，更多傳達的是中國人的藝術氣質。

4. 日曆月曆

日月曆在「月份牌海報」中佔有實實在在的生活功能，邊框被飾以紋樣，以中國古典的傳統雲紋為多，普遍的形象是繁雜而優雅。後來也出現歐式的現代幾何紋樣，有的甚至還有俄國結構主義[3]的特徵。一般有中西兩種曆法對照，基本是一年，有時也有跨越雙年的，甚至多年的內容。在位置經營上，除了在下方的位置，也有左右和左右下的排列形式。左右的排列形式一般遵循中國對聯的構成，細窄狹長、左右對稱、

3　俄國結構主義出現於 1919 年前後，是俄國一小批先進的知識分子當中產生的前衛藝術運動和設計運動，在藝術、建築和設計上引起很大影響。以羅欽可（Alexander Michailowitsch Rodtschenko）、馬勒維奇（Kasimir Malevich）、李西斯基（EL Lissitzky）等為代表。

自上而下。在後期的「月份牌海報」中，也有一些日月曆被省略掉，一方面是因為在中國，有中西月曆的商品增加了，不只限制在海報（比如餅乾盒、書籍、鐘錶、廣播等）；另一方面，更因為海報已經被中國觀眾熟悉和接納，海報功能中的欣賞和商業兩個因素佔了主體，其他的功能慢慢被簡約。

四位一體的「月份牌海報」，處處透出海報這一外來事物在進入中國社會時的各種融合痕跡，雖然歐式的線索很多，但它慢慢不同於起源於歐洲的海報，形成了中國的獨特風格。對商家而言，愉悅處在於，它在中國被共識和接納，進入了人民的生活。

第二節　創作群體

為了躲避太平軍東征[4]的戰亂，當時在上海集結了許多蘇州桃花塢的年畫藝術家。上海有名的年畫畫坊有「筠香閣」、「趙一大」、「孫文雅」、「飛影閣」等，其中「飛影閣」的吳友如於 1884 年擔任《點石齋畫報》的主筆。他出於業務需要，1886 年「成立了吳友如畫室，主要成員有張志瀛、周慕橋、田子琳、元俊、金桂、賈醒卿等為主。」[5] 這些人都是擅長「蘇」年畫的高手，他們筆法細膩、線條老練、摹繪真切，在傳統畫法的基礎上，很快掌握了西畫造型和透視方法。

十九世紀末，巴黎成為歐洲海報的中心，海報藝術家人才輩出，風格各不相同：Toulouse-Lautrec 受日本浮世繪影響，風格有著東方淵源；Alexandre Steinlen 有著寫實刻畫的風格；Mucha 有著奢華而優雅的裝飾風格⋯⋯而這個時期的上海，「月份牌海報」的藝術家群體也人才濟

4　1851 至 1864 年，1860 年開始東征。
5　李萬才編著：《海派繪畫》，吉林美術出版社，2003 年 1 月，P. 28。

濟，數量可觀，但藝術的風格卻是整齊和統一的，在表現形式、描摹對象和繪畫技法上非常相似。

上海的龐大海報藝術家群體，是在大量外來企業進駐後形成的。這段時期，英美煙公司、亞細亞石油、美孚石油、卜內門化工等許多國際化托拉斯集團進駐上海，建立分公司。他們首先在企業內成立廣告部，招攬中國藝術家為之服務。後期的民族資本家如南洋兄弟煙草公司、華城煙公司、商務印書館、信義藥廠、五洲藥房等大公司也相繼成立廣告部，聘請藝術家加盟。上海廣告行業初具規模：

1904 年，光緒三十年成立的閔泰廣告社專做英美煙草公司廣告。同一時期，又新廣告社承辦僧帽牌火油、帆船牌洋燭廣告。1909 年，宣統元年，維羅廣告公司成立，主要經營戶外廣告。

外國人在上海開設廣告公司，較早的是法商法興印書館開設的廣告部，經營路牌廣告，還曾用廣告船行駛於內河。民國 4 年（1915 年），義大利人貝美創設廣告社，經營戶外廣告。民國 7 年（1918 年）前後，新聞記者出身的美國人克勞創辦克勞廣告公司，經營路牌和報紙廣告。民國 10 年（1921 年）前後，英商美靈登廣告公司成立，也主要經營路牌和報紙廣告，還承包上海電話公司的電話號簿廣告和電車、公共汽車廣告。

國人創辦的較大的廣告公司有民國 15 年（1926 年）林振彬開辦的華商廣告公司。該公司初建時只有兩家客戶，10 年後發展到近百家。民國 19 年（1930 年），耀南、商業、一大、大華四家廣告社合辦聯合廣告公司，《申報》經理張竹平擔任董事長。民國 25 年（1936 年），聯合廣告公司投資王萬榮開設的榮昌祥廣告社，後組建為榮昌祥廣告股份有限公司。民國 19 年（1930 年），交通廣告公司成立，投標承包上海鐵路局滬寧、滬杭甬沿線和月台路牌廣告。民國 24 年（1935 年），聯合廣告公司和華成煙草公司合辦聯華廣告公司。二十世紀三十年代中期，在

《新聞報》登記的廣告代理商約有 30 家。此為上海解放前廣告業的全盛時期。

克勞、美靈登、華商、聯合為二十世紀三十年代上海四大廣告公司。主事者是美國人或留學美國的中國人，採取美國的經營方式，重視並擁有徐百益等專業廣告撰稿人和丁浩、蔡振華、龐一鵬等廣告畫家。[6]

當時，這些國內國際的企業和廣告公司，都深知海報藝術家的經濟價值，以高薪禮聘為方針，各公司門下人才濟濟：

英美煙草公司廣告部當時就請有：胡伯翔、倪耕野、吳志廠、梁鼎銘、丁悚、丁訥、張光宇、楊芹生、楊秀英、唐九如、吳炳生、殷月明、馬瘦紅、王鶯等畫家。

華城煙草公司廣告部有：張荻寒、謝之光、周柏生等。

南洋兄弟煙草公司先後曾有唐琳、陳康儉、王通、唐九如等。

聯合廣告公司圖畫部由王鶯擔任圖畫部主任，畫家有馬瘦紅（王、馬兩人俱是從英美煙公司跳槽過來）、丁浩、張子衡、張以怡（張荻寒之弟）、錢鼎英、胡衡山、王通、張雪父、周沖、陳康儉（後改名陳儉）、黃瓊玖、陸禧達、張治中等。

維羅廣告公司請有：王逸曼、周守賢等。

華商廣告公司圖畫部由龐亦鵬掛帥，畫家有蔣東籟、臧宏元等。

6　〈廣告商業〉，由月東主編，陳春舫副主編：《上海日用工業品商業志》第十二篇，上海市地方誌辦公室，1988-1994，P. 410-425。

克勞廣告公司曾有：胡中彪、特偉（動畫和漫畫家）等。

商務印書館旗下有：李泳森、杭穉英、金梅生、金雪塵、魯少飛、戈湘嵐、陳在新、張荻寒等。商務印書館在當時是對培養海報畫家最有影響的地方，它還專門聘請德國、日本的畫家為他們公司的海報創作人員上課，請吳待秋教他們中國畫。[7]

這些藝術家們主導了「月份牌海報」的興衰。

在眾多的海報畫家群體中，也有一些海報畫家自己開設工作室，成為最早的獨立設計團隊，憑藉自己的實力，向各大公司承接海報訂單。其中佼佼者如鄭曼陀，及後來杭穉英、金雪塵、李慕白合作的「穉英畫室」等。除以上提到的海報藝術家名字外，當時上海和其他城市著名的海報藝術家還有徐詠青（上海／香港）、吳炳生（後改名吳少雲）、趙藕生、金肇芳、唐銘生、張碧梧、楊俊生、袁秀堂、章育青、謝慕蓮、丁雲先、關蕙農（香港）、關祖謀（香港）、關祖良（香港）、張曰鷥（廣州）、張漢傑（香港）等。[8]

創作「月份牌海報」的藝術家因為一技之長，更因為其作品受到國人喜愛而被接納，上海甚至出現專門出售海報的商店：

約在民國十年（1921 年）前後，上海虯江里的一家「文新」美術圖書局開業。該店是以印賣月份牌畫為主。[9]

7　丁浩：〈將藝術才華奉獻給商業美術〉，載於《老上海廣告》，上海畫報出版社，1995 年 12 月版，
　　P. 15。

8　以上海報畫家資料部分來自丁浩：〈將藝術才華奉獻給商業美術〉，載於《老上海廣告》，上海畫
　　報出版社，1995 年 12 月版；由國慶：〈廣告畫家 廣告公司 廣告管理〉，載於《再見，老廣告》，
　　百花文藝出版社，2004 年 1 月；卓伯棠：〈早期商品海報的沿革〉，載於《都會摩登》，三聯書店
　　（香港）有限公司，1994 年。

因為商業價值所趨，藝術家也受到商人的禮遇和籠絡，經濟上收入不菲。在英美煙公司任重職的胡伯翔有 500 元銀洋一月的高薪，還享受「特殊待遇」，當時上海最紅的電影明星趙丹的月工資也不過 200 元銀洋。根據丁浩的文章，可以看出海報藝術家當時的社會地位：

當時上海正處於帝國主義勢力的統治，上海外灘公園門口掛著「華人與狗不得入內」的牌子。而英美煙公司的洋老闆同樣歧視華人，公司的廁所，洋人與華人分開，華人不准使用洋人的廁所。到浦東去上班，英美煙公司備有渡輪，其船艙也是洋人與華人分開，華人不得進入洋人艙內。洋老闆為了籠絡胡伯翔，對他取消了這種限制。[10]

這些海報藝術家群體的形成，也滲透了商業利益。商業競爭的激烈，使海報藝術家群體有一個顯著的特點：流動性大，各公司間的藝術家組合變化頻繁。比如：最早在商務印書館的張荻寒，後來進了華城煙草公司廣告部；英美煙公司廣告部的王鶯、馬瘦紅後來跳槽，去了聯合廣告公司圖畫部；維羅廣告公司的王逸曼、周守賢後來去了信誼藥廠廣告部；南洋兄弟煙草公司的陳康儉（陳儉）來自聯合廣告公司，他還從聯合廣告公司請去了王通，從英美煙公司請去了唐九如；新亞藥廠從五洲藥房請去了王守仁，又聘請了陳青如、江愛國、李銀汀等，還從英美煙公司請去老畫家丁悚擔任顧問；華商廣告公司的龐亦鵬後來離開，自己成立工作室；丁浩和蔡振華離開聯合廣告公司，先後進入宏業廣告圖書公司和新業廣告公司，抗戰勝利後又回到華商廣告公司擔任圖畫部主任；其他如商務印書館旗下的杭穉英、金雪塵後來離去，自己成立畫室，獨立承接海報業務……[11]

9　王樹村：《中國年畫史》，北京工藝美術出版社，2002 年 2 月，P. 252。

10　丁浩：〈將藝術才華奉獻給商業美術〉，載於《老上海廣告》，上海畫報出版社，1995 年 12 月版，P. 13。

從「月份牌海報」的歷史可以發現，上海的月份牌藝術家之間會相互抱團、互通有無。除了頻繁的工作變動，藝術家們也會在閒暇時與同行相聚。有張珍貴的照片，記錄了一次二十世紀二十年代，上海部分知名月份牌藝術家在半淞園聚會的情景。這次聚會由攝影家潘達微出面邀請，邀請到鄭曼陀、謝之光和徐詠青等十多人參加<u>圖注 2-08</u>，可見當時月份牌藝術家團體還是有相互溝通的。

但是在專業上，他們又是保持距離、有所保留的。這是海報藝術家群體的另一個特點：同行之間分工非常明確，尊卑有別，技法也各不相授：

胡伯翔在英美煙公司廣告部是挑大樑的。他每年只畫一張月份牌，而且只畫中間人物部分，四周花邊是由別人來畫。英美煙公司廣告部的畫家，他們的工作有著嚴格的分工：胡伯翔、倪耕野、梁鼎銘、吳炳生、馬瘦紅等是畫彩色印刷廣告。丁悚、丁訥兄弟倆是畫黑白報紙廣告，而他們兩人還有分工，丁悚畫報紙廣告的人物部分，丁訥畫廣告中的煙殼、煙廳，而廣告上的美術字還不是他們寫的，另有別人專寫美術字。楊芹生專寫英文美術字……12

聯合廣告公司圖畫部的工作方法，同英美煙公司廣告部基本相同。每人各有分工，有的人畫彩色印刷稿，有的人畫黑白報紙廣告，有的人畫黑白畫人物，有的人畫香煙殼子、煙廳、酒瓶等器皿雜物，有的人寫美術字……13

11　以上資料中部分來自丁浩：〈將藝術才華奉獻給商業美術〉，載於《老上海廣告》，上海畫報出版社，1995 年 12 月版，P. 13-17；卓伯棠：〈早期商品海報的沿革〉，載於《都會摩登》，三聯書店（香港）有限公司，1994 年出版，P13。

12　丁浩：〈將藝術才華奉獻給商業美術〉，載於《老上海廣告》，上海畫報出版社，1995 年 12 月版，P. 13。

13　丁浩：〈將藝術才華奉獻給商業美術〉，載於《老上海廣告》，上海畫報出版社，1995 年 12 月版，P. 16。

這樣森嚴的分工，也制約了一些有才華的畫家。例如張光宇[14]，專門為胡伯翔的月份牌廣告畫花邊。最後，他憤而離開了英美煙公司，開拓了漫畫的創作。

這種分工合作，理論上能讓每個藝術家為一件作品奉獻自己最精華的技術，但也反映了當時藝術家對自己賴以生存的技法的保密，互不相授。一件偉大的作品，應該是具備偉大精神內涵的。眾人如程式化、機械化的分工合作，形成了「月份牌海報」風格單一類似、藝術特色變化不大；而藝術家們因為缺乏交流，在藝術發展上沒有明顯的進步，造成停滯不前。

14　張光宇（1900－1965 年），江蘇無錫人，中國現代漫畫家、工藝美術家、設計大師。中央工藝美術學院教授，《大鬧天宮》的漫畫作者。

第二章
三個時段

第一節　第一時段（1896 – 1911 年）

「月份牌海報」的歷史可以按事件作為背景，劃分為三個時段，這些歷史事件既是背景，也在當時確實地影響了「月份牌海報」的發展。

1896 年（光緒二十二年）《滬西開彩圖・中西月份牌》起，至 1911 年的辛亥革命，結束清朝，建立民國，為第一時段；1911 年起，至 1937 年抗日戰爭開始，為第二時段；1937 年起，至 1949 年中華人民共和國成立，為第三時段。

第一時段的兩個歷史事件，分別是兩次鴉片戰爭和太平天國農民運動。鴉片戰爭時期，中國民間傳統的木版年畫的內容開始涉及時事：

（晚清時海報）的特點就是，其題材開始廣泛而深刻地與政治時事結合起來，極富時代感。[15]

15　王樹村：《中國年畫史》，北京工藝美術出版社，2002 年 2 月，P. 128。

第一時段的藝術表現形式是平塗簡化的色彩，結合單線勾勒，和當時舶來海報的裝飾風格特徵有些神似之處，但在內容和色彩上區別很大。從蘇州到上海躲避戰禍的傳統年畫藝術家，無意中已經為即將到來的海報風尚作好了人才的集結：

以藝術表現的造型觀念為例，在徐悲鴻引進西方「寫實主義」，宣導中國畫「改良」之前，西方寫實繪畫的造型元素，已經被這些民間畫師（吳友如、張志瀛、周慕橋等）運用，並潛移默化地滲透到廣大民眾的藝術欣賞趣味中。包括徐悲鴻在內，他早年也曾受到吳友如繪畫的影響。《點石齋畫報》能夠持續 15 年，並保持畫風不變，說明融合中西的畫法已經擁有廣泛的受眾基礎。在經歷「五四」的深刻的文化轉型之前，西方繪畫的造型方法和觀念已經通過民間美術和城市畫報這樣的大眾媒介，得以在民眾中「調適」。[16]

白描式的插圖風格是「月份牌海報」最先的形象，後來慢慢有一些古裝仕女圖的海報出現，但題材內容上和蘇州桃花塢的形象相仿。古裝仕女畫的內容和當時歐美、日本的海報一致，講究線條優雅，秉承了「唯美者悅」的大眾審美心理。這一時段最重要的藝術家是周慕橋，除了吳友如、張志瀛，同時期的還有趙藕生、李少章等。

第二節　第二時段（1911－1937 年）

1911 年民國建立，從晚清到民國，是中國對外開放加劇，對西方藝術觀念的借鑒也同時加劇的時期。這一時期的中國藝術，審美特點是從古典傳統的「寫意審美」，轉焦到被新談論的「寫實審美」上來。當時在學術界最有影響的康有為和梁啟超二人，也對藝術審美有過全新的見

16　周愛民：〈清末民初的大眾美術及其意義〉，《文藝研究》，2006 年第 1 期，P. 127。

解。康有為不但在《懷拉飛爾畫師得絕句八》一詩中，用「神采秀無倫」、「精微逼真」等詞語來讚譽拉菲爾（Raphael Sanzio，1483－1520 年）的寫實畫面，更在《物質救國論》中把拉菲爾和明代大家文徵明、董其昌對比：

吾國宋明製造之品及畫院之法，亦極精工，比諸萬國，實為絕出。吾曾於十一國畫院中，盡見萬國之畫矣。吾南宋畫院之畫美矣。惟自明之中葉，文董出，撥棄畫院之法，誚為匠手，乃以清微淡遠易之。而意大利乃有拉飛爾輩出焉，創作油畫，陰陽景色，莫不逼真，於是全歐為之改變舊法而從之，故彼此而日上，我變而日下。[17]

梁啟超在《飲冰室文集》第三十八卷《美術與科學》文中，風趣地談到他的「寫實審美」觀點：

密斯忒阿特（Mr.Art）、密斯忒賽因士（Mr.Science），他們哥兒倆有位共同的娘。娘叫什麼名字？叫做密斯士奈渣。翻成中國話，叫做「自然夫人」。問美術的關鍵在哪裡？限我只准拿一句話回答，我便毫不躊躇地答道：「觀察自然」。問科學的關鍵在哪裡？限我只准拿一句話回答，我也毫不躊躇地答道：「觀察自然」……美術家所以成功，全在觀察自然之美。怎樣才能看得出自然之美，最要緊的是觀察自然之真。能觀察自然之真，不惟美術出來，連科學也出來了。[18]

中國現代藝術評論家栗憲庭，也曾談到月份牌的寫實主義形成因素：

而另一個主要的藝術現象，是中國水墨畫在經過徐悲鴻、蔣兆和用寫實主義造型觀念的改造，也由文人雅士的超逸淡遠變成同樣具有現實感和

17　康有為：《物質救國論》、《歐洲十一國遊記》，上海廣智書局初版（光緒三十四年二月），1945 年，P. 91-92。

通俗感的藝術樣式。作為寫實主義的另一個副產品——月份牌年畫在三十年代的盛行,不能說僅僅是商業操作的結果,至少它由當時的大眾口味所決定。

正是這種寫實趣味,才對其後的月份牌年畫產生了影響,也為日後寫實主義的發展奠定了一個大眾口味的背景。從題材上看,月份牌年畫吸收了自魏晉至明清經久不衰的仕女畫傳統,轉換為當時的「新女性」,受到市民歡迎,既有傳統原因又有現實根基。至此,寫實主義的功利性和通俗性所構成的新的審美傳統,到了三十年代已初具規模。[19]

在 1915 年新文化運動到來時,陳獨秀、呂澂、蔡元培、魯迅等先後都對歐美藝術中的寫實精神撰文推崇,劉海粟、林風眠等都身體力行地推廣這種西方藝術審美觀。

另一個商業和經濟上的背景,是歐美、日本商人在華的投資加劇:

十九世紀中國輸入的主要商品最大宗的是鴉片和紡織品。鴉片的輸入的趨勢是停滯和下降(這點是由於中國民族意識的覺醒和對鴉片危害的清醒,但馬上被香煙替代);紡織品則日益上升。戰前的 1913 年,棉織品和棉紗進口總額達 18,200 萬海關兩,約佔中國進口總額的三分之一。[20]

從 1864 年至 1930 年,外人在華投資為 32 億 4,250 萬美元。而且其中辦企業的直接投資佔 78.1%。[21]

18 梁啟超:〈美術與科學〉,《飲冰室文集》,中華書局,1989 年,根據上海中華書局 1936 年版本翻印,P. 36-37。

19 栗憲庭:《重要的不是藝術》,江蘇美術出版社,2000 年 8 月,P. 65-66。

20 鄭友揆:《中國的對外貿易和工業發展(1840-1948 年)》,上海社會科學出版社,1986 年,P. 37-38。

21 鄭友揆:《中國的對外貿易和工業發展(1840-1948 年)》,上海社會科學出版社,1986 年,P. 118。

從 1895 年到 1911 年，外國資本主義在中國設立的資本在 10 萬元以上的企業共 91 家，開辦的資本為 4,855.4 萬元，其中上海為 41 家，2,090.3 萬元，廠數佔 45.1%，開辦資本佔 42.8%。[22]

從二十世紀初到三十年代初，中國對外貿易總值由 7.9 億元增至 35.1 億元，其中的一半增加於第一次世界大戰前，另一半則增加於大戰後。⋯⋯中國二十世紀最初 30 年的進出口貿易，1929－1931 年與 1900 年比，約增加五倍。[23]

這一時段的經濟背景，令市場對「月份牌海報」的需求更大。商家給予「月份牌海報」藝術家更好的經濟待遇，藝術家的社會地位有所提升，名利雙收。這個時段的審美觀，令「月份牌海報」的風格走向更寫實，更逼真，更接近照相，白描的技法被逐漸取代，結合了中國民間肖像畫（特別是人像）的技巧，融合西洋水彩畫的著色暈染方法，逐漸自成一家，建立了「月份牌海報」的風格。客戶群體除歐美、日本各大進口公司之外，還新添了眾多的新生民族企業。

第二代的海報風格相較周慕橋的第一代海報，色彩的亮麗和對比度更有提升，畫面中除美人畫的主體不變外，背景簡約了很多。這一時期的代表藝術家為鄭曼陀，同時代的海報藝術家還有徐詠青、胡伯翔、關蕙農（香港）、丁雲先、周桐（柏生）、丁悚、丁訥、梁鼎銘（廣東）等。

第三節　第三時段（1937 － 1949 年）

1937 至 1949 年，是抗日戰爭和解放戰爭時期。「月份牌海報」除了商業性的內容與前兩個時段相同外，藝術風格上有了很大的差異，變得更奢

22　唐振常、沈恒春編：《上海史》，上海人民出版社，1989 年版，P. 360。

23　洪葭管：《二十世紀的上海金融》，上海人民出版社，2004 年版，P. 5。

華而艷麗，從畫面上根本無法感受到中國在當時正經歷著殘酷的戰爭，物資匱乏，大部分人民生活艱難的現實。事實上，「月份牌海報」更聚焦在上海，這個戰時的特殊城市，彷彿和中國社會隔絕開來，陷入一片奢華而歌舞昇平的氣氛中。這個現象的根源，是受當時上海的客觀狀況限制。抗日戰爭爆發後，1937年10月上海淪陷，日本軍國主義在這塊土地上加強了經濟掠奪，實行奴化教育，進一步想麻醉國人思想，以繁華享樂來消除中國人的抵抗意識。他們推行的藝術觀念、生活方式和商品交易等，無不以這為目的。

在「月份牌海報」中，所有用色簡約、文人意境的傳統國畫氣質，被濃稠、艷麗的色彩代替，美人畫以旗袍為主要服飾，打高爾夫球、抽煙、喝酒、騎車的時尚美女形象，取代了傳統看書、下棋、女紅的大家閨秀。四十年代的「月份牌海報」很多甚至取消了日曆月曆等民眾必須之元素，成為「養眼」的時尚玩物、純粹消費審美的「美人圖」。上海反常地繁榮興盛，但這種繁榮在本質上帶有殖民地特有的畸形，反映上海風情的「月份牌海報」記錄了這些特徵。「月份牌海報」在經歷了三十年代的鼎盛輝煌之後，到三十年代晚期已非常媚俗化，還出現了大量色情和宣揚賭博的內容，並在四十年代逐漸走向衰落。

但期間，中國並非只有「月份牌海報」，在國共兩黨的所在地，都有反映抗戰和各自政治主張的政治海報出現。在國統區有相當數量的領袖形象海報；就是在上海，在「月份牌海報」佔有主要市場的情況下，也有一些抗日衛國、宣揚國貨和抵制日貨的海報。

1939年2月，電影《木蘭從軍》由歐陽予倩編劇，卜萬蒼導演，打破了「孤島」上海的電影票房紀錄。影片根據魏晉南北朝長篇敘事詩《木蘭辭》，以及明清兩代一些筆記中有關花木蘭的傳說改編而成，相當巧妙地融進了民族意識，借古喻今，支持十九路軍，向全國人民宣揚抗日意識。受這套電影的影響，1940年，在抗日戰爭最艱難的期間，上海

十位知名的「月份牌海報」畫家精心合作了一幅《木蘭還鄉圖》圖注 2-09，表達了他們在民族危難時的愛國熱忱。這件作品描繪了《木蘭辭》中的最後一個情節：替父從軍抗敵十二載的花木蘭勝利返回故鄉，她的父母、姐弟欣喜出門相迎的畫面。

《木蘭還鄉圖》表達抗日衛國之心含蓄而巧妙，反映身在敵佔區的海報藝術家們的智慧，不但日本人，甚至不明背景的國人也無法洞察藝術家的本意。它看上去就是一張華麗的商業性「月份牌海報」，是為推廣「上海匯明電筒電池製造廠」的電筒電池產品而創作。和許多這個時期的海報一樣，在海報已經為國人接納後，精簡了月曆年曆的元素。顏色也很典型，是這個時段的特色，艷麗而炫目，中國畫的意境蕩然無存，多了廣告畫的亮麗明快。除了用含蓄的花木蘭故事借古喻今外，借助「上海匯明電筒電池製造廠」這個產品載體，可能也隱喻了對光明的期盼吧！

在「月份牌海報」歷史中，這件作品還是難能可貴的藝術家聯手之作。從畫面右下的分工署名中可以辨認：起稿：周柏生；木蘭：杭穉英；雙親：吳志廠；木蘭姐：謝之光；木蘭弟：金肇芳；孩童：金梅生；副將元度：李慕白；雙馬：戈湘嵐；護兵：田清泉；佈景：楊俊生。這十位藝術家確實代表了四十年代上海海報的最高專業水準，也可以看出杭穉英在當時的畫家群中的核心地位。

杭穉英之子杭鳴時，曾回憶父親參與創作《木蘭還鄉圖》時的情況：「當好友鄭梅清發起集體創作《木蘭還鄉圖》以明抗戰必勝的信心的時候，他積極參加。整個畫面由鄭梅清設計……」[24] 當時還邀請到曾任中華書局美術部主任，杭州藝術專科學校的教授，著名畫家鄭午昌題跋：「此圖系海上十大藝人精心妙手所合繪，製作精美，用意深長，洵為當

24　杭鳴時、洪錫徐：〈傑出的裝潢藝術家杭穉英和他的「月份牌」創作集體〉，《美術博覽》，2005 年第 15 期，P. 3。

代美術畫片之傑構，樂為之題。」其中點到「用意深長」，當是抗日衛國用意的伏筆。《木蘭還鄉圖》當時發行量達百萬餘張。

雖然是十人合作，但作品整體形象一致，幾乎看不出協力的痕跡，這也是說明這個時段的月份牌創作已經形成一種較統一的風格，無論景物還是人物都配合得有默契。那種熟悉的年畫氣質還是被保留下來了。

杭穉英還創作過不同版本以花木蘭為題材的「月份牌海報」^{圖注 2-10}，雖然今天鮮少實物佐證，但很多月份牌藝術家也參與了抗日題材的月份牌創作：「1937 年的穉英畫室創作過不少『打倒日本鬼子』的月份牌畫。謝之光畫過《一當十》的作品，頌揚十九路軍保衛上海的英勇行為。不少畫家以古代英雄事蹟入畫，喚起國人的民族精神，如穉英的《梁紅玉擊鼓抗金兵》、《木蘭從軍》等。關蕙農也畫過《木蘭從軍》。」[25]

抗日戰爭期間，雖然上海的「月份牌海報」有著奢華而艷麗的特色，但表面的繁華無法掩蓋大局因為戰爭而帶來的衰落。除了日本商品的大量傾銷外，本國的民族工商業因戰爭而明顯凋敝，直到 1945 年抗戰勝利後，才有一些恢復：

1937 年抗日戰爭爆發，上海淪為孤島，太平洋戰爭後日軍進入租界，上海成為淪陷區，工商業因戰爭而凋敝，廣告業也隨之萎縮。

1945 年抗日戰爭勝利，在大後方的民族工商業重返上海，為日本帝國主義趕走的歐美各國洋商又捲土重來，上海工商業重現繁華景象，廣告業隨之復蘇。[26]

25　卓伯棠：《都會摩登》，三聯書店（香港）有限公司，1994 年，P. 15。

26　丁浩：〈將藝術才華奉獻給商業美術〉，載於《老上海廣告》，上海畫報出版社，1995 年 12 月版，
　　P. 17。

隨即，復蘇又被內戰打斷。在內戰期間，經濟破壞明顯，商業活動減少，「月份牌海報」也迎來了它的落幕。這個時段的海報，在藝術上由杭穉英、李慕白和金雪塵三人組合的「穉英畫室」為代表，杭穉英為靈魂人物。同時代藝術家還包括：金梅生、謝之光、張光宇、戈湘嵐、倪耕野、張碧梧、楊俊生、唐琳、王逸曼、張荻寒、張曰鸞（廣東）等。他們把「月份牌海報」的藝術推向最高巔峰，技法嫻熟、顏色亮麗、印刷品質上乘。

1949 年後，「月份牌海報」被看作資本主義商業活動和生活方式的象徵，是腐朽和反動的代表，最後被取消，被禁止。有些月份牌藝術家在其後的「新年畫運動中」經過共產黨的思想改造，繼續為新社會服務 27。

27　詳見本書第三部分。

第三章
三位大家

第一節　古裝美女時期的周慕橋

從「月份牌海報」的整體來看，時尚美人畫是主體，在經營佈局上變化
不大。但從時間背景、海報藝術家的風格特點、表現技法和人物的塑造
特徵等來分析，不同時段還是有一些不同的特徵。

根據畫面美女的造型和表現技法特徵，可以細分為古裝美女、時裝美女
和旗袍美女三個時段。這三個時段都有傑出的藝術家代表，可譽為「月
份牌海報」的三位大家，在商業美術的歷史中，他們亦然重若「元四
家」。他們分別是古裝美女時期的周慕橋、時裝美女時期的鄭曼陀和旗
袍美女時期的杭穉英。

周慕橋（1868－1922 年），江蘇蘇州人，又名權。作品曾署名慕橋、慕
喬、周權等，以慕橋為最多。他是中國「月份牌海報」的先行者，早年
習國畫，是蘇州畫家張志瀛的入室弟子，又為《點石齋畫報》主編吳友
如所器重，視如弟子。後受吳友如影響，來上海投入商業繪畫行業。

《上海美術志》第五編人物卷中記錄他：

早期作品多刊於《點石齋畫報》和《飛影閣畫報》。1893 年 5 月接辦《飛影閣畫報》改名《飛影閣士記畫報》，到 1894 年 6 月停刊，從事《飛影閣士記畫冊》專畫古人古事。清末民初上海舊校場和蘇州桃花塢木版年畫中，有些時裝婦女題材的作品，系出自其手筆。初期月份牌畫稿，仍用中國傳統工筆畫法，作於絹上，有《林黛玉魁奪菊花詩》（1903）、《瀟湘館悲題五美吟》等。隨時勢審美需要，後亦改作擦筆水彩美女月份牌畫。為上海早期月份牌畫家之一。[28]

他在從事《飛影閣畫報》工作時，古人古事和時事新聞畫基本都採用白描的手法，畫風深受吳友如的影響。[29]

——《飛影閣畫報》於 1890 年 9 月（光緒十六年九月）出版，創辦人吳友如。

——《飛影閣畫報》出了一百期，到 1893 年 5 月，吳友如將它讓給畫友周權（慕橋）接辦，自己另創《飛影閣畫冊》。

——《飛影閣畫報》由周慕橋接辦以後，改名《飛影閣士記畫報》，每期十二幅，全由周慕橋一人作畫，其中六幅歷史人物、仕女等，六幅新聞時事畫，每期附贈《金盒記》並續《無雙譜》、時妝仕女三幀，其他一仍舊貫，只是封面改為紅色梅花襯底。

28　徐昌酩編：《上海美術志》，上海書畫出版社，2004 年 10 月，P.395。
29　他的白描時事新聞畫《視遠惟明》，就是描繪上海晚清閨秀使用望遠鏡這一新鮮事物的情景，畫面裡不乏教堂、電燈等當時的新鮮事物。但在繪畫風格上，與吳友如為《點石齋畫報》做的時事新聞畫如出一策。

——如此維持到 1894 年 5 月（光緒二十年五月），周慕橋也走了吳友如的道路，將《飛影閣士記畫報》改為《飛影閣士記畫冊》，拋棄新聞時事畫，專畫古人古事去了。《飛影閣畫報》的歷史至此完全結束。[30]

在十九世紀末二十世紀初，他從事國畫、年畫、白描時事新聞畫的獨特背景，特別是在《飛影閣士記畫報》的經歷，令他樂於理解新事物，資訊靈通，觀念上能接受商業美術的要求，首先為歐美商人青睞，受託創作「月份牌海報」。

周慕橋在第一代「月份牌海報」的中心地位，在於他樹立的格局規範。他對海報的理解和歐美概念一致，在他的海報中，撇棄了一些中國傳統繪畫的繁枝瑣葉，也不再遵循傳統中國畫的既成約束，仕女畫的人物主體突出，比例被放到最大。美人是絕對的主角，佔據了幾乎 70% 以上的畫面。對主角的美麗描繪，成為海報優劣的評判標準。文字成為商品宣傳的主要內容，有些海報甚至不出現商品本身的圖形，只有宣傳廣告文字……這些周慕橋海報中的特徵，後來成為所有「月份牌海報」的格式和規範。

周慕橋在繪畫風格上，對歐美海報的特徵也是心神領會，通過色彩和透視來塑造畫面立體。他長期為《點石齋畫報》畫插圖的經歷，令他完全熟練地掌握了用透視法來描繪空間。剛開始，周慕橋的月份牌畫稿，仍用中國傳統工筆畫法，單線白描加平塗色彩，作於絹上，人物以淡墨染出凹凸，後渲染色彩。這種方法由於底層墨色易溶於水，往往在著色的時候帶下墨色，而使色澤渾濁不鮮，呈現雅妍之色。在上層著色時，則不完全依照古法「墨分五色」的單一，變得繁雜繽紛，色相之間差距加大。因

30　俞月亭：〈《飛影閣畫報》述略〉，《中國新聞人網》，2006 年 11 月 25 日，資料來源：http://news. xinwenren.com/index.html，最後一次確認為 2008 年 6 月 18 日。

為還糅入了西畫的造型與透視法，一洗古畫的平鋪直敘和燥澀意境，人物較立體而真實地融入環境之中，無論線條還是顏色，俱真實可親。

周慕橋的「月份牌海報」初期大量隨商品贈送客戶，聲名大振，商家訂畫者絡繹不絕。其中《關雲長讀春秋》是他的成名之作，幾乎年年再版。後來鄭曼陀發明「擦筆水彩畫法」，改變了美人畫月份牌的流行，周慕橋也改用「擦筆水彩畫法」，但終究畫法不新，逐漸不受喜歡，後潦倒而死。後期作品是 1921 年的時裝仕女圖，後有刊印《大雅樓畫室》四冊行世。

周慕橋是最早表現二十世紀初中國時尚女性的海報藝術家。雖然題材選自古典歷史和演義故事，但他深諳「美就是商品」的準則，他的作品除了在形式上給後來的「月份牌海報」創立了典型格局，最重要的貢獻，應該是他鎖定以女性形象作為萬靈商品代言人的方法。

他保留至今的作品不多，1914 年的精品《協和貿易公司》海報圖注 2-11，是他在經歷了鄭曼陀發明「擦筆水彩畫法」後，也改用擦筆水彩畫的作品。畫面中的女性已經不再是古代美人了，而是一個身著元寶領的晚清女子。畫面透視明顯，明暗刻畫到位，女子皮膚面部的刻畫非常柔和細膩，和鄭曼陀風格有些接近，但在樹葉和女子裙子的圖案上還是能看出一些他的國畫根基，整個畫面氣氛和諧，綜合了古典畫意和近代裝飾性。

第二節　時裝美女時期的鄭曼陀

鄭曼陀（1881－1961 年），安徽歙縣人氏，原名達，字菊如，筆名曼陀。《上海美術志》第五編人物卷中記錄他是：

現代畫家，月份牌年畫擦筆水彩畫法創始人。……早年居住杭州，在育英書院學英文，畫過人物畫，學過照相擦筆畫，後在杭州「二我軒」照相館設立畫室，代客繪照相擦筆畫。[31]

「照相擦筆畫」就是毛筆蘸了炭精粉，輕輕磨擦紙面的一種素描技法，用擦筆帶來柔和的光暈效果。這種方法源自歐洲寫實繪畫的一種，在中國南方當時普遍用於家庭遺像的描繪。當時普通家庭沒有接受攝影的機會，擦筆畫頭像的價格也偏低，而且它注重光影效果，注重對象的真實立體塑造，老少咸宜。

鄭曼陀對「月份牌海報」的貢獻，在於他創造了獨特的「擦筆水彩畫法」。無論擦筆畫還是水彩畫都是源自歐洲的繪畫技法，鄭曼陀學習英文的背景，想必對他接受新事物和新藝術的觀念有所影響。他利用自己從業時掌握的「照相擦筆畫」，再結合水彩畫技法，開創了他的「月份牌海報時代」。他在中國傳統線描的基礎上，淡化線條，用羊毫沾上炭精粉擦出人物的明暗變化，然後將水彩層層渲染，開始用明暗（但對比很淺）來塑造人物，取代傳統的線條勾勒塑造。他創作出的形象既有立體美感又有透明滋潤色彩，非常適合表現青年女性的皮膚質感，及秀媚豐腴的陰柔之美。

後以炭粉擦筆畫人物形象，再施以淡彩，專繪時裝美女月份牌畫，風格細膩，造型準確，色彩明快，構圖豐滿。尤擅繪少婦，婀娜動人，被時人稱之為「呼之欲出」、「眼睛會跟人跑」而聞名。因有立體感而不強調光暗對比，形成雅俗共賞的藝術風格。[32]

31　徐昌酩編：《上海美術志》，上海書畫出版社，2004 年 10 月，P.416。
32　徐昌酩編：《上海美術志》，上海書畫出版社，2004 年 10 月，P.416。

鄭曼陀的厲害在於，他創造性地融合了照相擦筆畫和水彩畫這兩種技法。儘管這兩種技法都是從西方輸入中國的，但經過中國民間智慧經年累月的濡化，又經過鄭曼陀這樣的天才人物的發揮，它似乎已變成了中國人處理肖像的一種特有的美學風格。[33]

當時的杭州遠不及上海繁榮，鄭曼陀身懷絕技，在杭州卻難以施展，為謀生而來到上海。鄭曼陀的成功經歷猶如一個上海灘的傳奇故事。《上海美術志》中這樣記錄這段時期：

（鄭曼陀）1914 年來上海，以擦筆水彩畫法繪四幅美女圖，在南京路「張園」張掛出售，獲人們喜愛。旋應約為上海審美書館創作配有月份牌的第一幅廣告月份牌年畫《晚妝圖》（1914 年印行）。[34]

其他許多出版物記載，鄭曼陀在南京路「張園」售畫時，本抱有碰碰運氣的想法，卻真遇上了自己的運氣：

後來到上海謀生的鄭曼陀在街頭鬻畫時被一位大商人看中，他的作品被中法大藥房率先以廣告畫推出，廣告獲得巨大成功，鄭曼陀所繪的月份牌廣告畫從此名聲鵲起，紅極一時。[35]

民國三年（1914 年），（鄭曼陀）聽友人慫恿，來到上海欲畫月份牌廣告謀生。先是在上海南京西路張園（即張家花園）掛畫求售，被西藥商人黃楚九看中，招聘為廣告畫家。[36]

33 歐寧：〈月份牌：都市之眼〉，載於《中國平面設計一百年》。2001 年，歐寧受 Robert Bernell 委託，寫作《中國平面設計一百年》一書，擬以英文在 Timezone 8 出版。後 Timezone 8 遭遇財務危機，出版計劃擱淺，僅在歐寧的博客發表。

34 徐昌酩編：《上海美術志》，上海書畫出版社，2004 年 10 月，P. 416。

35 由國慶：《再見，老廣告》，百花文藝出版社，2004 年 1 月，P. 126。

36 王樹村：《中國年畫史》，北京工藝美術出版社，2002 年 7 月，P. 257。

看中鄭曼陀才華的中法大藥房老闆黃楚九，是中國近代著名實業家，當時以「龍虎人丹」和「艾羅補腦汁」兩個重要產品，成為中國藥業巨頭 [37]。他以商人特有的敏感，發現鄭曼陀的這些美女形象，一定能用在商業廣告中，為自己帶來商業利益，於是將鄭曼陀的四幅美女畫全部買下，用來為他的中法大藥房做廣告。這件事在上海當時非常轟動，令鄭曼陀聲名遠揚。

鄭曼陀的第一張「月份牌海報」是 1914 年為「審美書館」所畫的《晚妝圖》圖注 2-12，這件作品備受嶺南派中國畫宗師、「審美書館」的創辦人高劍父和高奇峰兄弟的讚賞。高劍父欣然命筆題箋（原作損壞而辨識不全）：「梳罷憐儂懶畫眉，為君歸訊太遲疑。芳心化作愁千縷，多向燈前鏡裡時。是圖曼君十年來得意之作，秘置篋中不以示人。茲割愛贈予弟奇峰印行以示同好。民國三年殘瞬，寒夜如年，客窗岑寂，因呵凍為之題端，愧未能盡畫意之妙也。高劍父識於上海審美書館。」畫面底線附有兩行很小的文字：「上海棋盤街審美書館美術公司發行。本館精製玻璃版、照像銅板，並發行各國美術書籍、畫片、畫譜、名畫、郵片、美術信箋、紈摺畫扇、繪畫用品、學校用品、繡畫、銅器、瓷器、石膏器及種種優美裝飾品，並搜集名家書畫千餘幀，裝裱華麗，陳列本館樓上。每月更換一次，隨意遊覽購取，品精價廉。諸君惠顧請至本館接洽可也。」

《晚妝圖》在構圖上已經非常簡約，省略了年畫中的煩瑣裝飾，重點突出畫面兩個梳妝檯前的民國時期摩登美女：一個衣著華麗，對鏡整姿的小姐，和她身旁站立，服侍試妝的侍女。侍女的衣著雖然較小姐簡單平凡，但從兩人的元寶領衣飾來看，俱為當時時尚打扮。鄭曼陀除了用他的絕技「擦筆水彩畫法」來描繪人物皮膚面部外，從畫面的色彩和道具

37　左旭初：《中國商標史話》，天津百花文藝出版社，2002 年 5 月，P. 55。

不難看出，他受到歐美繪畫的影響。畫面基本是一種統一的油畫暖色調，色相對比很柔和，地板的透視畫法非常成熟。無論牆上的鏡框或者鏡子、梳妝檯的桌布、桌腳、凳子、地板的紋樣、鏡中的玻璃窗、牆角的踢角線等，無處不透露歐洲的風情，俱是那個時代最時尚的事物。

鄭曼陀的《晚妝圖》有兩個版本^{圖注 2-13}，幾乎一樣，就是牆上鏡框裡的內容不同。第一個版本，鏡框裡面是一對深情相擁，熱吻中的西方情侶，男子西服革履，環抱女子腰和頸部；女子身著時髦衣裙，手臂裸露，捧著鮮花，兩人陶醉於熱吻之中，渾然忘卻周遭。鄭曼陀的思想截然超前，沒有受當時的世俗制約，但清末女子閨房中出現公然熱吻的圖像，還是為世俗不容，受到很大的質疑。於是「審美書館」再請鄭曼陀修改原圖，發行沒有熱吻圖的修改版，鏡框內是一幅大海遠帆畫面，雖然中性，但是能感悟遠洋航運和舶來品，在當時也是時尚的象徵。

鄭曼陀在當時的上海橫空出世，以獨創的技法給「月份牌海報」帶來了新的時代。他掀起的「曼陀風」，令全國的海報畫家競相模仿。他嚴格保護自己的技法，密不外泄，視之為生命。「鄭曼陀的這種方法，是他自己摸索出來的，他密不示人，他作畫時關上房門，不讓外人進去。同行都想學他的畫法，然而無法得知，也就無從下手。」[38]

鄭曼陀的絕技令他筆下的美人「呼之欲出」、「眼睛會跟人跑」[39]^{圖注 2-14}。這些人見人愛的美人，令鄭曼陀名利雙至：

鄭曼陀最紅的時候，中華書局、三友實業社、商務印書館、華成煙草、南洋兄弟煙草，甚至香港的福安人壽等行號，均紛紛向他訂畫。有說在

38　丁浩：〈將藝術才華奉獻給商業美術〉，載於《老上海廣告》，上海畫報出版社，1995 年 12 月版，
　　P. 14。

39　阮華春、胡光華：《中華民國美術史》，成都四川美術出版社，1991 年，P. 79。

全盛時期，他的「定銀」收至三年之後，無怪時人譽他為「月份牌」的梅蘭芳。可見他炙手可熱的程度。[40]

鄭曼陀完全放棄中國傳統繪畫對他的束縛，他創作的「月份牌海報」開始走向商業美術的大眾性特點，不再有文人畫或者傳統繪畫的意境，走向寫實和親民，因此得到廣大民眾的喜歡，而這恰是海報的商業性目的。在畫面處理上，鄭曼陀的「月份牌海報」比周慕橋更簡約，更突出人物主體，色彩也更鮮艷一些，特別是人物皮膚柔和、漸變的塑造，更是技法獨特圖注2-15。鄭曼陀開創了「月份牌海報」的全新時代。

第三節　新潮旗袍美女時期的杭穉英

杭穉英（1901－1947），海寧鹽官人，名冠群。《上海美術志》第五編人物卷中收錄他的經歷：

1913年隨父來滬，於徐家匯土山灣畫館習畫。1916年考入上海商務印書館圖畫部當練習生，師從畫家徐詠青及德籍美術設計師，1919年練習期滿轉入商務印書館服務部，從事書籍裝幀設計和廣告畫繪製。1922年離開商務，自立門戶，採用擦筆水彩畫法專事創作月份牌畫，兼作商品包裝設計。1923年創立穉英畫室，並邀師弟金雪塵合作，又吸收同鄉李慕白入畫室加以培養，均成為得力助手。三人友善合作從藝，使穉英畫室成為當時滬上創作設計力很強的機構，廣泛承接各類繪製畫稿的業務，僅月份牌畫每年創作達80餘種。杭穉英的早年月份牌畫代表作，有為上海華成煙草股份公司、上海中法大藥房所作月份牌廣告畫如《嬌妻愛子圖》、《玉堂清香》等。二十世紀三四十年代，滬上名牌商品美麗牌香煙，雙妹牌花露水，蝶霜、雅霜，白貓牌花布等商品包裝設

40　卓伯棠：《都會摩登》，三聯書店（香港）有限公司，1994年，P.13。

計，均出自杭氏之手。1947 年 9 月 18 日逝世後，金雪塵和李慕白為紀念其友情，將穉英畫室一直經營到 1953 年才告解散。[41]

根據杭穉英長子杭鳴時的資訊，杭穉英並沒有在土山灣畫館學習過[42]。但他 13 歲加入商務印書館的圖畫部工作，從小就打下歐洲繪畫的素描和色彩功力，深諳透視法。相較於周慕橋和鄭曼陀，杭穉英的中國畫功力稍有不如，但從他的作品中可以發現，他有一些背景的構圖也受中國畫的影響。當然，他的作品更多是水彩畫的技法，這些影響間接來自與他亦師亦友的徐詠青：

徐詠青早年在土山灣教會裡學畫藝，盡量從十九世紀末外國最好的畫家的成就中汲取營養，又常和任伯年、吳昌碩等交往，對中國畫體會得深，對外國水彩理解得透，加上對中外理論的鑽研，不怪在水彩畫上有很高的藝術水準。[43]

杭穉英的月份牌繪畫技法和鄭曼陀深有相似之處，間接來自鄭曼陀的絕技「擦筆水彩畫法」。鄭曼陀為求獨領行業風騷，雖嚴守技法不外泄，密不示人，但「偷拳」卻防不勝防。丁浩在 1995 年文中透露：

八十年代初，我到成都路金梅生寓所，同他談及此事。金梅生告訴我，他同杭穉英兩人研究學習月份牌畫的經過情況。金梅生和杭穉英當時同在商務印書館廣告部工作。他們看見鄭曼陀所畫的月份牌這樣走紅受歡迎，很想掌握這種畫法，但無從入手。於是兩人到他們熟識的印刷廠，借看鄭曼陀所畫的原稿，細細觀看，分析琢磨，認為這層灰黑色分明暗層次的底子可能是炭精擦出來的，然後罩上水彩色畫成的。他們所在工

41 徐昌酩編：《上海美術志》，上海書畫出版社，2004 年 10 月。

42 詳見書後「杭鳴時教授採訪」。

43 張充仁：〈談水彩畫——京滬兩地畫家座談會報導〉，《美術》，1962 年第 5 期。

作的商務印書館離畫鉛照（就是當時素描人像、遺像的畫館）集中地望平街很近，他們在午飯後休息時間，到望平街的畫鉛照店，細細觀看畫師用炭精粉擦明暗層次。晚上兩人學慣用炭精粉擦明暗層次的方法，試著再加上水彩畫顏色。經過反覆試驗，金梅生就用這種畫法畫了張月份牌給印刷廠，印刷廠老闆看了非常滿意而買了下來。他們刻苦探索研究，終於獲得了成功。[44]

杭鳴時接受採訪時，也證實丁浩文章中「偷拳」的內容，更形象地描繪了鄭曼陀在「秘技」被「偷」後的糾結心態：

杭穉英在掌握擦畫法前，多次討教於鄭曼陀，但鄭曼陀對自己的技法秘而不宣，但對杭也是一直以禮相待。有次杭穉英在鄭曼陀家的桌子上看到一瓶炭精粉，回家馬上用水彩和炭精粉實驗。當時在上海河南路口望平街上有許多用炭精粉畫像的作坊，他也去那觀摩。然後自己用炭精粉和墨加水彩綜合創作了一張作品。他把這件作品交給鄭曼陀看，鄭曼陀看了很久沒有吱聲，再把這畫拿到畫室去跟他夫人講了半天。出來後說，畫得不錯。[45]

但杭穉英不愧為一代大家，在領悟鄭曼陀的月份牌繪畫技法後，並沒有停滯不前。他的「月份牌海報」著色更艷麗，色彩更清新，色相更純。人物的裝飾性被不斷加強，被誇張，色相的對比成為裝飾的因素。畫面更簡約了，構圖和人物造型經驗成熟，畫面主次對比更強烈。在臉部和皮膚的處理上，更加講究細膩和透明的色彩效果。杭穉英還不斷嘗試當時的全新工具，來加強自己的技法。根據杭鳴時的回憶：

44　丁浩：〈將藝術才華奉獻給商業美術〉，載於《老上海廣告》，上海畫報出版社，1995 年 12 月版，
　　P. 15。
45　詳見書後「杭鳴時教授採訪」。

在三十年代，杭穉英開始運用噴繪技術，當時稱噴筆為氣筆，也沒有電動氣泵，是人工操作的大型儲氣罐。德國進口的噴筆，用來修補照相底版或印刷製版的，很少有人用來作畫，他認為此工具可以用來調整畫面的虛實變化，統一畫面色調，而且可以用它來處理畫面的某些特殊效果，所以只求效果好而不擇手段，使擦筆水彩技法更加豐富起來。他還利用國外進口的粉筆，甚至油畫工具，但沒有廣泛使用。儘管不拘一格敢於使用新技術，但在表現風格上仍保留著鮮明的民族特色。[46]

可見杭穉英不墨守成規，具有開拓精神。同時他也擁有團隊的組織能力，比任何同時代的人都更明白品牌的魅力，他的「穉英畫室」就是他的品牌，在當時是一個配合默契、強調功能的組織：

杭穉英在商務印書館廣告部工作期間，業餘時間早就為其他印刷廠畫稿。由於他水準高畫得好，找他畫稿的越來越多。他看到時機成熟，就辭職離開商務印書館，自己成立「穉英畫室」，並邀請商務印書館的同事金雪塵，參加「穉英畫室」工作。李慕白是杭穉英的學生，在老師的教導下，畫藝大進，他和金雪塵兩人為「穉英畫室」的頂樑柱。「穉英畫室」早期，由杭穉英畫月份牌中的人物，金雪塵為之配背景。後來李慕白的人物畫得越來越好，杭穉英就讓李慕白和金雪塵搭配合作，自己退居組織指導構圖，擔任對外聯繫工作。杭穉英為人寬厚，善於團結人，對李慕白尤為重視，將自己的小姨嫁給李慕白，結為姻親。「穉英畫室」以杭穉英、金雪塵、李慕白為主體，共有七八個人。他們一年所畫的月份牌和紗布牌子等彩色畫稿多達 200 多幅，可說是一個高產的群體。可惜杭穉英在 47 歲中風逝世。「穉英畫室」在李慕白和金雪塵的支撐下，直到全國解放。以後李慕白、金雪塵就各自自立門戶。[47]

46 杭鳴時：〈紀念父親誕辰 100 周年，兼對上海月份牌廣告畫的初步剖析〉，《包裝世界》，2001 年 03 期，P. 59。

47 丁浩：〈將藝術才華奉獻給商業美術〉，載於《老上海廣告》，上海畫報出版社，1995 年 12 月版，P. 15。

還有他老同事金雪塵的回憶文字，也可以看出當時「穉英畫室」的組織情況和具體的分工：

我從事廣告創作始自二十年代。我是 1922 年進入商務印書館搞實用美術的。1925 年應杭穉英邀請，我離開商務印書館，開始與杭先生合作從事廣告畫和月份牌創作，由於杭先生當時已經有了知名度，所以作品都以「杭穉英」的名字署名。1928 年時，李慕白也加入到我們的畫室。由於我們設計、繪畫的廣告作品非常精製，使得畫室聲譽日隆，客戶漸增。除早期作品外，畫室的大部分作品由杭先生指導，我和慕白繪製。「杭穉英畫室」繪製的廣告作品，其數量之多，畫法之精美，在當時廣告作者和廣告機構中是很少見的。三十年代和四十年代初是老上海廣告業的繁榮期，記得那時我們每年要繪製月份牌 80 多幅，其他類型的廣告畫也相當多。[48]

「穉英畫室」開創了「月份牌海報」的旗袍美女時代。杭穉英筆下的美女，是那個時代最時尚最美麗的女子。旗袍作為一種時尚的象徵，和其他時尚的生活方式連接在一起，在杭穉英的筆下，美女幾乎都身著旗袍。他除了在色彩上對旗袍美女慷慨著色外，在形體塑造上也較鄭曼陀更誇張和精緻：他筆下的美女有著現代時裝畫的特點，身形顯然長過實際的比例，女性的凹凸曲線也更誇張地表現，在旗袍的襯托下更顯性感。這也是中國前所未有的公眾審美變異。杭穉英、李慕白和金雪塵的「穉英畫室」把「月份牌海報」推到了歷史的巔峰，杭穉英在 1947 年逝世後，「月份牌海報」也快速走向了尾聲。

杭穉英早年的月份牌代表作，有為晉隆洋行創作的《林文煙花露水》<u>圖注 2-16</u>；為英商卜內門洋城有限公司創作的《司各脫乳白鰵魚肝油》<u>圖注 2-17</u>；為利華公司創作的《利華日光肥皂》<u>圖注 2-18</u> 等。二十世紀三四十

48　金雪塵序言：《老上海廣告》，上海畫報出版社，1995 年 12 月版，P.1。

年代，滬上名牌商品美麗牌香煙；雙妹牌花露水；蝶霜、雅霜、白貓牌花布、陰丹士林布等商品的海報設計，均出自杭氏之手。在杭穉英為廣生行有限公司（香港）創作的《廣生行雙妹化妝品》海報^{圖注 2-19} 中，就可以看到他對色彩魅力的才華表現：畫面正中站立的雙妹，形體比例誇張，身高明顯超過實際比例；兩位美人旗袍上的花卉圖案；懷中、身旁的各色鮮花；左右和下方的廣生行雙妹各種化妝品⋯⋯令人目不暇接，鮮艷、乾淨、明亮、美麗⋯⋯就像香味撲面而來的感覺。裝飾的功能被通過色彩發揮得淋漓盡致。

杭穉英的海報，色彩特點幾乎接近現代動畫。他和他合作者的「穉英畫室」，開創了中國近代海報的「黃金時代」。

第四章
藝術之光

第一節　「月份牌海報」的技法

「月份牌海報」的技法，在當時的中國，是一個藝術家的全部生命。所有的成就榮耀，都來自你是否擁有一種獨一無二的完美的繪畫技法。中國海報藝術家普遍嚴守技法，絕不外泄，這也是中國和歐美不同的地方。歐洲的海報藝術家可以經常舉辦自己作品的展覽，在中國卻幾乎沒有這樣的習慣。「月份牌海報」藝術家不像 A. M. Cassandre 創作巨幅外牆海報時般圖注2-20，把畫具、煙斗備齊後，可以在室外畫上一個下午，如果行人願意，也可以盯著看上一個下午。上海的藝術家在創作海報時，往往謝絕參觀，閉門謝客。這是一種謀生的技巧，不能輕易示人，更不能隨便傳授他人。

月份牌的畫法在過去是密而不傳的，這是畫家為了保住自己的「飯碗」而採取的不得已手段。上海月份牌畫家差不多都有自己的畫室，每日作畫時放下窗簾，不准旁人入室。來客時讓坐在客廳裡，品茶閒話，不談繪事。[49]

49　王樹村：《中國年畫史》，北京工藝美術出版社，2002 年 7 月，P. 255。

但各種「月份牌海報」的繪畫技法，還是通過各種途徑流傳開去[50]。「月份牌海報」在風格進入成熟期時，技法上主要是兩種：一種是層層暈染的水彩畫法，它用色彩的堆積，層次的漸變來塑造立體，體現體積和營造空間；另一種就是鄭曼陀首創的「擦筆水彩畫法」。周慕橋開創的平塗單純簡化的色彩，和單線勾勒的「月份牌海報」技法，不久就被鄭曼陀的「擦筆水彩畫法」代替，但層層暈染的水彩畫法卻一直被堅持保持下來，其中最不妥協和堅持自己風格的是徐詠青、胡伯翔[圖注 2-21]和關蕙農（香港）[圖注 2-22]三位：

然而，當擦筆畫籠罩整個月份牌市場的時候，仍然有幾位畫家堅持自己的畫法，而不用擦筆畫法。香港的關蕙農就是其中的佼佼者（還有胡伯翔），他畫美人的臉，採用西洋水彩畫法，用兩種顏色相交，融合而成，使美人的臉部具立體感，顯得更為優美可愛。當然，這跟關蕙農對水彩中各種顏色的特性，以及相交之後造成的效果有透徹的瞭解不無關係，故落筆時自是準確，兼揮灑自如。[51]

卓伯棠還談到水彩畫技法的一些具體細節和方法：

當面部整個輪廓構好後，就到用色（水彩）的階段，通常是用各種大小不同的毛筆，開水點色，由淺至深，臉部的暗位用紅色撞淺藍色，兩色相交變成灰色，就具備陰暗的效果。美人面部的肉色，可用黃色加粉紅色，口唇則用大紅。水彩用色，講求光源，由向光或背光決定陽位或陰位，一點馬虎不得。面部敷色之後，就會顯現凹凸暗明的立體感。

同樣的道理，人物以外的配景，亦是利用水彩畫明暗造型法，將本來是兩度空間的平面畫面，變成三度空間，即有前、中、後景，體現遠近、

50　就像杭穉英和金梅生在印刷廠研究鄭曼陀的原稿，也有許多海報藝術家研究市場上流通的「月份牌海報」，來揣摩心得，嘗試模仿。

51　卓伯棠：《都會摩登》，三聯書店（香港）有限公司，1994 年，P. 13。

大小、空間關係的一種焦點透視法。從商品海報可以看到，水彩畫中各種顏色複雜相交，卻又層次分明，在變化中呈韻味、現意境，更接近大自然，也更寫實。[52]

但是，鄭曼陀的「擦筆水彩畫法」還是被大多數的海報藝術家所追隨，佔領了當時大部分海報市場。典型的「月份牌海報」表現手法，是一種基於西洋擦筆素描加水彩的混合畫法。「擦筆水彩畫法」是由「炭粉擦筆畫法」轉化而來。「炭粉擦筆畫法」在當時各大城市裡，是攝影館的輔助工藝，在十九世紀末傳入中國，是一種主要用於繪製人物肖像的西式畫法，當時也稱為「畫鉛照」。這種技法最早出現於 1876 年（光緒二年九月十一日）的《申報》，上海「恒興堯記」照相館在刊登廣告，告知民眾，該照相館除拍攝照片外，還兼營「西洋法繪畫人物肖像」的業務，可以「根據小幅照片繪成大幅照片」[53]。

自十九世紀中期照相技術傳入中國以後，畫家將肖像攝影與傳統中國人物畫「寫真」結合起來，採用「炭粉擦筆畫法」的方式將照片放大，作為肖像、壽像、遺像，還可以拷印到瓷版和瓷器製品上永久保存。這種「炭粉擦筆畫法」和拷印的方法，直到今天在中國不少地方仍少量可見。攝影誕生初期，因技術限制，不僅使擦筆水彩畫法獲得了肯定，也間接催化了早期「月份牌」的創作技法和圖像範式。

掌握了「炭粉擦筆畫法」的鄭曼陀首創「擦筆水彩畫法」，以類似於照片「甜、糯、嗲、嫩」的特色，迅速取代了單線勾勒造型和平塗色彩的舊法。「擦筆水彩畫法」結合了「照相擦筆畫」和水彩畫法，用炭精粉以擦筆畫的方法擦出素描稿的層次感，但在人物塑造上，多少還是受到中國繪畫的營養，很多海報畫家運用工筆畫法勾勒人物（當然，毛筆著

52　卓伯棠：〈月份牌畫的風格與特色〉，載於《都會摩登》，三聯書店（香港）有限公司，1994 年，P.17
53　佚名：〈恒興堯記告白〉，載於《申報》第 1384 號，光緒二年九月十一日。

墨被毛筆蘸炭精粉取代）。其繪製方法是：先在紙上打格子，用放大尺
或劃分方格，描出照片上人像的輪廓 [54]；毛筆筆鋒稍蘸些炭精粉，擦出
淡淡的體積感作為底稿；再利用水彩的通透感，完成色彩對形體的寫
實，強調畫面有明暗立體感，又達到使臉部色彩均勻柔和的目的。皮膚
的柔和表達，成為畫面特徵的關鍵。「甜、糯、嗲、嫩」的塑造其實最
關鍵在於皮膚和面部，所以畫家採用輕擦、刷子輕掃等方法，甚至運用
到了噴筆技法 [55]。

關於「擦筆水彩畫法」還有一些考證文字：

迄今，月份牌繪畫形式製作過程基本環節，已不見單傳「秘方」，而鮮
為人知。現今有關的研究發現其過程如下：一，將相片用放大尺或劃分
方格來描出對象的輪廓，用筆蘸炭精粉皴擦；二，擦出人物的頭臉與衣
褶，由淺入深，後擦花木建築、遠山近水，注意明暗變化，遠近層次，
終現完整立體感；三，用水彩顏料上色，由淺入深，根據所擦底色，以
陰陽明暗程度層層賦染，畫到以色彩遮蓋完炭粉底色為止；四，製成石
印或膠版，付機印刷。[56]

月份牌的繪製方法是，先用炭粉和禿筆擦法畫出底稿，再用薄薄的水彩
顏料仔細籠罩而完成。炭粉擦筆畫法，過去在各大城市裡為「西法畫像
館」所採用。畫像時，用放大尺或劃分方格來描出照片上人像的輪廓，
然後根據頭臉五官形貌，用特製的禿筆蘸炭粉細心皴擦。這一技藝須十
分熟練方可畫得與真人神貌相似，月份牌年畫的繪製基礎即如此。

54　這也是「照相擦筆畫」的第一步，決定人物的神態。這個方法一直沿用下來，在「文化大革命」
　　中被用於繪製巨幅的毛澤東畫像，保證毛的神態和比例。

55　見上章杭鳴時回憶文字。

56　朱伯雄、陳瑞林：《中國西畫五十年（1898-1949）》，人民美術出版社，1989 年 12 月，P. 15-16。

月份牌繪製時先打出鉛筆稿子，定稿後就可用擦筆去畫。次序是：先擦出人物頭臉衣褶，由淺淡到深濃，不可操之過急，須勻稱地輕輕擦出人物的頭臉衣褶之真實感為止。然後再擦出近處的花木草石、樓台建築。遠處山光水景色調宜淡，不可清晰，要特別注意景物的明暗關係，遠近層次的變化，才有立體感、空間感，如照相般地放大。

墨色底稿完成後，就可用水彩顏料籠色。著色方法也是由淺入深，根據擦出的底色的陰陽明暗程度，層層去染。筆要淨，色要清，不可污濁，畫到水彩顏色蓋勻炭精粉色的底稿為止，不可露出一點擦筆痕跡。

然後再仔細檢查一遍，不亮的地方加亮，該暗的地方加深，遠處該模糊的使之愈淡……

最重要的一點是著色時用筆要利落，不能用水彩反覆塗染，致使水彩與炭粉混成污濁不清之狀。[57]

「擦筆水彩畫法」除了使用炭精粉、水彩顏料、各種毛筆，甚至噴筆等先進工具外，許多藝術家還自己研製獨特的工具。王樹村也考證了一些「擦筆水彩畫法」的獨特工具和使用方法：

擦筆繪製月份牌年畫（即「月份牌海報」）所用的筆及其他作品工具極其重要，畫家們都是自製畫筆。方法是，用羊毫毛筆蘸著海藻菜熬出的黏汁或桃膠水，待乾後，用火柴徐徐燎去筆鋒，製成大小不同，粗細不一的各種齊頭筆，然後將灰沾掉，輕輕擦磨茸毛，就可以用來輕蘸炭粉，由淺入深地在紙上作擦筆畫了。筆頭細小的，可畫人物頭臉或器物的細部，如眉眼、口角、鼻準等要部。隨著筆頭擦用，茸毛漸漸鬆大，

57　王樹村：《中國年畫史》，北京工藝美術出版社，2002 年 7 月，P. 255-256。

這時的筆可以用來擦畫大的部位。如需要更大的擦筆，則可以用粗管毛筆，剪去半截羊毫，作擦筆來畫，效果更佳。如果筆頭久用已鬆，嫌它不順手時，可以用紙蘸膠水把筆頭纏繞兩圈，待乾後再用；再鬆再纏，可用很久。[58]

以「擦筆水彩畫法」創作的「月份牌海報」不但在畫面構圖、繪畫意境、審美和傾訴對象上和傳統繪畫迥然不同，繪畫技法和工具也越來越大差別，越來越清晰地成為一個獨立的畫種。

第二節　「月份牌海報」的內容和藝術特點

「月份牌海報」的內容受到當時外來貿易的商品內容限制，可以說，商品內容決定了「月份牌海報」的內容。在進口中國的歐美商品中，香煙佔主要位置，特別是鴉片戰爭後，成為進口商品的絕對代表：

駐華英美煙公司（British American Tobacco Co.）的年銷售量，1937 年已達 1,118,616 箱（5 萬支裝，下同），佔全國香煙總銷量 1,665,000 箱的 62.7%，比 1902 年的 12,682 箱增加了約 87 倍。產銷兩旺為駐華英美煙公司帶來了巨額利潤。其年實際利潤在 1911－1915 年為 4,074 萬元，1921－1925 年達 15,387.6 萬元。[59]

巨大的市場給予歐美商人巨大的利潤回報，也刺激了香煙海報的繁榮。從「月份牌海報」中可以看到，香煙是當時絕對的主要內容，幾乎每個成名的海報藝術家都為香煙公司創作過海報，「月份牌海報」首先就是香煙海報。以英美煙公司等為代表的煙草公司強有力的廣告傳播陣勢，打開了市場，還在全國創立了幾大名牌香煙[60]。

58　王樹村：《中國年畫史》，北京工藝美術出版社，2002 年 7 月，P. 255。

59　徐新吾、黃漢民編：《上海近代工業史》，上海社會科學院出版社，1998 年，P. 157。

英商英美煙公司是當時最大的外商煙草公司，在中國各地有 11 個捲煙廠、六個烤煙廠。此外，還有一些近代民族工業也有很大知名度，參與香煙市場的競爭。如最大的民族資本煙草企業——南洋兄弟煙草公司，1905 年由華僑商人簡照南興辦，先後在上海、香港、漢口、廣州、重慶等地設立煙廠，開展印刷、選紙、製罐等業務，還在河南許昌、山東坊子等地設收煙廠 [61]。

當時香煙市場競爭激烈，南洋兄弟煙草公司一度因為競爭失敗而虧損歇業，後來把廣告市場定位在「國人國貨」的方針，憑藉「五四」前後的政治背景，一度復出，重新成為英美煙公司的主要對手。

60 　當時的進口香煙和進口品牌而在中國生產的香煙主要包括：「茄力克（Garrik），這是最高級的香煙，英國直接進口，上海天津等地都不生產，五十支聽裝，一塊銀元一聽，是達官貴人、豪富吸食的。
三九牌（999）煙支細長，只有富豪女太太們吸。五十支聽裝。
三五牌（555）聽裝，也是高貴煙，價格同以上兩種，也是英國生產，上海不生產。
白錫包（Capstan），上海俗稱絞盤牌，因煙盒上印有輪船的絞盤而得名。白錫包是指煙盒內有錫紙，外面白紙包裝。又因白紙上印藍色圖案、英文商標，天津、北京又稱之為藍炮台。有聽裝，亦多廿支盒裝者。
綠錫包（The three castles），因煙盒綠色，叫綠錫包。但南北更多俗稱『三炮台』，同白錫包一樣，是當時十分流行的高級煙。五十支聽裝賣五角，二十支盒裝賣二角。以上兩種煙，開始進口，後來英美煙草公司、頤中煙草公司均在上海、天津取進口大桶煙絲，就地生產。還有一種黃色包裝的，俗稱『黃炮台』，行銷不廣、售價與以上兩種同，都是高級煙。
紅錫包（Ruby queen），上海俗稱『大英牌』，北方俗稱『大粉包』，粉紅色聽裝或盒裝，盒裝十支，售價一角。聽裝每元三聽，行銷最廣，最受工薪階層歡迎。另有細支者，北方稱之為『小粉包』，亦甚普遍。
強盜牌（The pirate），俗稱老刀牌，十支裝，行銷極廣，深入內地。價與小粉包同。
以上均英商英美煙公司生產銷售。均用外文商際。此外該公司均在上海、天津等地用中國煙葉生產之香煙，用中文商標，以品質高下排列如下：
大前門行銷最廣、最久，現在仍有此牌。
哈德門行銷亦廣、亦久，但次於『前門』。
大嬰孩南方叫『小囡牌』，多行銷農村。
公雞牌多行銷農村。」
詳見鄧雲鄉：〈香煙與香煙畫片〉，載於《鄧雲鄉集：雲鄉漫錄》，河北教育出版社，2004 年 11 月 1 日，P. 62-63。

1905 年，簡照南、簡玉階兄弟在香港集資開設捲煙廠，初名南洋煙草公司，但不久因受英美煙公司的排擠虧損歇業。1909 年簡氏兄弟得在越南經商的叔父的支持，改名為「南洋兄弟煙草公司」復業，之後在「中國人用國貨」的運動支持下，營業日漸發達，五四運動前後，產量已達英美煙公司的四分之一。「英美」視之為大敵，曾提出以每年分給「南洋」27% 的利潤（約 400 萬元）為條件收購「南洋」，但為簡氏兄弟所拒。自此之後，雙方陷入惡性競爭中。[62]

中外商品的競爭焦點被慢慢轉移到了政治上。雖然所謂的「愛國」未嘗不是衝商業利益而來，但政治在這種時候和海報內容進行連鎖反應，來為商業服務。競爭雖然白熱化，在海報中卻看不到這些硝煙，這也是當時海報內容的一個特色。三十年代曾是英美煙公司和南洋兄弟煙草公司惡性競爭時期，但在我們欣賞杭穉英的三十年代經典作品——《我最愛吸老刀牌》圖注 2-23 和《華品煙草股份有限公司》圖注 2-24 這兩件作品時，完全看不出之間蘊藏的競爭，兩件作品幾乎就是一對孿生姐妹：典型的「穉英畫室」美人畫風格；最流行的旗袍；幾乎一樣的波浪捲髮；嫵媚的女性手勢和指夾捲煙動作；古典煩瑣的裝飾邊框；小而逼真的捲煙商品陳列；清新透明的花木假山水彩畫背景……連標題的位置也是一模一樣。不對比，誰也不會意識到，這兩個委託「穉英畫室」的客戶竟是惡性競爭的對頭。杭穉英簡直用自己的作品向兩個競爭者開了個玩笑。

61　「生產香煙，開始只有英商英美煙公司，後稱頤中煙公司，不久即有南洋兄弟煙草公司由香港到上海開廠，據民國八年《北京旅行指南》該公司所登廣告，有：大喜牌十支盒裝、五十支聽裝均有。長城牌包裝亦同上。其廣告詞云：『南洋兄弟煙草公司，真正國貨。民國八年，本公司創設已有十六年。所製各煙，純用本國黃岡、南雄、均州等處所採煙葉，品質優良，氣味香醇，如大喜、長城等煙，尤為價廉物美，遠近馳名，愛國諸君，幸垂購焉。』」
　　據此亦可證南洋兄弟煙草公司之歷史。此外記憶中之香煙牌號，如：人頂球牌、白金龍、大聯珠、翠鳥牌，在北方城鄉間，亦十分普遍，均十支小盒，五十盒一大匣。價錢都不貴。
　　詳見鄧雲鄉：〈香煙與香煙畫片〉，載於《鄧雲鄉集：雲鄉漫錄》，河北教育出版社，2004 年 11 月1 日，P.63。

62　卓伯棠：《都會摩登》，三聯書店（香港）有限公司，1994 年，P.54-55。

他用作品掩蓋了惡性競爭的現實，就像海報的裝飾功能，令一些中國民眾忘記了海報的主要目的。

通過廣告傳播，英美煙奪得了大部分中國香煙市場，1902－1937 年間，在中國香煙市場上的佔有率從未低於 60%，有時高達 80%。[63]

而南洋兄弟煙草有限公司也實在地收到海報的利益：

據《南洋兄弟煙草公司史料》所記載，民國 12 年（1923 年）該公司廣告費僅月份牌一科，預算即達 4 萬元。當時受外商英美煙草公司的傾軋，處境十分不利，在競爭中「幸月份牌精美，才得以行銷」。[64]

除了以煙草作為海報的主要內容外，當時海報的內容還包括了：

其次是保險行業，有英商 22 家、美商 4 家、日商 1 家、荷蘭商 2 家、德商 1 家、丹麥商 2 家、華商 20 家；還有一些經營煤油、醫藥、化學染料的洋行，也出過月份牌。[65]

當然上面的統計並不是全部，至少「月份牌海報」還包括化妝品、珠寶首飾、百貨店、製鞋業、電池、電器、音樂唱片、紡織、酒類和純粹欣賞的圖畫海報等內容。

當時海報的內容包羅萬象，根據行業的差別，各種產品在形狀、性能和推廣的對象上應該也是差別很大。但是「月份牌海報」的形式卻反其道

63 （美）高加龍著，程麟蓀譯：《大公司與關係網：中國境內的西方、日本和華商大企業（1880-1937）》，上海社會科學院出版社，2002 年，P. 75。

64 李太成編：《上海文化藝術志》，上海社會科學院出版社，2001 年，P. 735。

65 李太成編：《上海文化藝術志》，上海社會科學院出版社，2001 年，P. 735。

而行，整體形象非常一致，在中外海報歷史上，從沒有過那麼統一的海報風格。許多作品，從整體來看，幾乎就像是一個作者為一個客戶創作的系列作品，而實際上客戶和產品卻是來自各行各業，藝術家也是人數濟濟。就像上面提到的杭穉英通過自己作品的風格，從外表上掩蓋了同行之間的競爭現象一樣，「月份牌海報」以自己明顯的藝術風格，掩蓋了那個時代所有商品的個性。「四位一體」的「月份牌海報」，留給世人一個統一的美女畫形象。

形式統一的「月份牌海報」中，蘊藏了相對統一的藝術特點：

人物臉部──畫面主體人物的臉部描繪，具有獨特的神韻氣質。幾乎所有「月份牌海報」在臉部塑造上都採取了正面的角度，無論人物身子如何傾斜和扭轉，臉部幾乎都是正對觀眾。眼睛的塑造也是同樣，美人的形象，都是被精妙地描繪了美麗的雙眼，和臉部塑造相呼應。這樣的美女塑造，與「雙眼跟著觀眾跑」的大眾寫實審美觀一致。

另一個一直被評論忽視的藝術特點，就是「月份牌海報」中對女性雙手的塑造，是藝術家僅次於臉和眼的重點。普遍纖細白嫩，手指的比例明顯修長於實際。對手勢的塑造，是「月份牌海報」中少數幾個不受歐洲繪畫風格影響的因素之一，而是清晰地來自古代仕女畫中的「蘭花勢」或者宗教佛畫中的一些手勢。和性感健康的身材相悖，手指和手勢還保留了中國繪畫中的特點：修長，裝飾風格，彷彿一觸即碎，弱不禁風。

人物衣飾──以身長玉立為美，身著當時婦女流行的服飾。從清末衫襖裙裝、二十世紀二十年代的旗袍，到新潮摩登的西式洋裝打扮，無不烘托出主人公身材的修長飄逸之美。特別是旗袍，為烘托女子的健康性感身材功不可沒。

背景——如果說對人物臉面、手勢、皮膚和整個身軀的塑造，都是小心翼翼，步步為營，那麼背景的描繪則是每個「月份牌海報」藝術家可以稍微輕鬆一下，「宣洩」個人風格的地方。所以從背景的描繪，我們可以看見一些墨意淋漓的國畫性筆觸，也可以看見一些色彩剔透的水彩畫筆觸，或者是仔細複雜的白描勾勒等。背景畫面的搭配也十分得體，古裝人物往往搭配古代亭台樓閣；現代美女則襯以花園湖畔或風景名勝等，間或沙發地毯、壁爐掛鐘，以及游泳池、跑馬場等。

色彩——「墨分五色」的意境和「惜色如金」的畫論原則被遠遠拋開。對大眾審美的依附，使「月份牌海報」的色彩豐富絢爛，以配合形體寫實為主，還在這個基礎上大大誇張了色彩的悅目功能。在「月份牌海報」中，顏色被運用得越來越單純，越來越廣告化，色相的對比和色彩的純度被提煉。

邊框——精美細膩的圖案所塑造的邊框，使整個「月份牌海報」的氣氛更適合家居裝飾。剛開始時，邊框圖案明顯受到「青年風格」的影響。那時許多「月份牌海報」在內容上是中國古典和晚清美女形象，卻配了歐洲的邊框紋樣。在「月份牌海報」進入末期時，也出現了許多中國本土的紋樣，來配合內容風格十分時尚、具現代感的「美人畫」。

第三節　「月份牌海報」的中西對照

晚清時，無論歐美給中國人的印象如何，在經濟貿易交流下，文化交流也潛移默化地緩慢進行著。海報在中國的導入、異化和本土式的發展，何嘗不是其中一例。在那 40 多年的海報歷史中，還是有許多中外同源、異曲同工的蛛絲馬跡留了下來。中國海報的歷史中也留下了歐美海報發展的痕跡。

首先在內容上，鴉片戰爭後傳入中國的海報，明顯受到歐洲出口貿易的大環境影響，這一背景決定了海報以促銷功能為主題，內容上是單一的，以商品銷售為目的。

在形式上，「月份牌海報」以美人畫為主體的特點，明顯受到當時歐洲海報形式的影響。當時歐洲的海報迎來了它的第一次繁榮：

海報在十九世紀末時迎來第一次黃金時代，當時存在兩種風格：一種是敘事性風格的海報，以法國為中心，從 Jules Chéret 到 Henri de Toulouse-Lautrec 俱為代表；另一種，以象徵性的青年風格為主，主要出現於英國、奧地利和德國。[66]

Jules Chéret 被譽為「海報之父」[67]，他和 Toulouse-Lautrec 一樣，在當時的商品、戲劇、音樂會等各種海報中，全部以摩登時尚、巧笑嫣然的美麗女子作為主體。「唯美者悅」的心理中外都是一樣。中國的「月份牌海報」早期的繪畫風格無疑受到中國傳統仕女畫的影響，但在商業海報中以女子作為主體來描繪的觀念，應該是來自歐美的。

「青年風格」對線條的注重和醉心於裝飾風格，與中國人的審美更接近，線條的塑造更有些中國繪畫中「白描」的意境。但在「青年風格」

66 "Das Plakat erlebte seine erste Blütezeit gegen Ende des Jahrhunderts, mit zwei nebeneinander existierenden Stilrichtungen: das erzählende Plakat, wie es vor allem in Frankreich, von Jules Chéret bis zu Henri de Toulouse-Lautrec, gemacht wurden, und das symbolische Jugendstilplakat, das in England, Österreich und Deutschland vorherrschend war." 詳見 Max Gallo：〈開篇——從 Chéret 到 Toulouse-Lautrec〉（*Die Anfänge-von Chéret bis Toulouse-Lautrec*），載於《海報史》（*Geschichte der Plakates*），Manfred Pawlak Herrsching 出版社，Gaby E. Felsch 由法語譯至德語，1975 年，P. 297-298。

67 "Der Aufstieg Jules Chérets, den man mit Recht den 'Vater des Plakats' nermt, begann nach der für Frankreich unseligen Niederlage von 1871." 詳見 Ferry Ahrlé：〈Jules Chéret 的巴黎女子（1836-1932）〉（*Les Femmes de Paris Jules Chéret（1836-1932）*），載於《街道畫廊－海報大師》（*Galerie der Straßen - Die großen Meister der Plakatkunst*），法蘭克福 Waldemar Kramer 出版社，1990 年，P. 49。

中，女子主體還是一個永遠的重點，無論是 Alfons Mucha^{圖注 2-25} 還是 Koloman Moser [68] ^{圖注 2-26}，都在女子的形體塑造上附以時裝畫的特點，畫面中女子頭部小，軀幹高，比例明顯高於實際，顯得瘦長。

結合「月份牌海報」第三時段（1937 至 1949 年）的特點：健康運動型、健美型的女子形象塑造，也是來自歐美對女性審美的影響。中國傳統的仕女畫幾乎只是講究線條的筆法。如林語堂持的觀點：

顧愷之、仇十洲的仕女畫所給予吾人的印象，不是她們的肉體的美感，而只是線條的波動的氣勢。照我看來，崇拜人體尤其崇拜女性人體美是西洋藝術單純的特色。[69]

但在第三時段的旗袍海報時期，除了對女性人體在骨骼、五官、胸部和臀部的描繪都有了精確的進步外，還一改過去仕女畫中楚楚動人、林黛玉式嬌小玲瓏、病態美的審美標準，開始塑造出身材較高大，手臂腿部健康，胸部飽滿的歐美審美約定下的美女形象。這些「中國新式美女」在中國繪畫中，第一次史無前例地出現裸露手臂、腳部、大腿和甚至胸部的畫面塑造。這是從來沒有出現過的中國大眾審美。在畫面的環境塑造上，也改變傳統仕女畫中下棋、看書、梳妝和女紅等封閉、孤獨式的女子生活環境，融入進許多時尚及戶外開放型的活動中去：吸煙、喝酒、騎馬、飛行、踩自行車、開車、跳舞、唱歌……這些既定審美的形象改變，無疑是歐美生活觀念隨商品進入中國後造成的。文化影響成為商業交易後的副產品。

68　Koloman Moser（1868-1918），奧地利畫家、設計師、海報藝術家、手工藝師。他是維也納分離派的創始人之一，也是青年風格的代表藝術家之一。1900 年間，他還是維也納二十世紀初重要的海報藝術家，他的作品受印象派影響明顯。詳見 Maria Rennhofer：《Koloman Moser：生平與作品 1868-1918》（*Koloman Moser: Leben und Werk 1868-1918*），維也納 / 慕尼黑 Brandstätter 出版社，2002 年。

69　林語堂：《吾國與吾民》，陝西師範大學出版社，2002 年 6 月，P. 296。

另一個「月份牌海報」的特點，也是中西交流的產物。那就是中英二種文字在海報上的對照，這無疑表明國際化融合在中國當時的影響如此廣泛，「月份牌海報」從出現到消亡，始終貫穿了它的國際化商業背景 [70]。

中西國際化交流是互相影響的。中國的「月份牌海報」中不乏 Bayer 製藥、CocaCola 飲料、Ruby Queen 香煙等當時的歐美生活商品。而在歐美同一時期也出現了一些中國商品的海報，如 Ludwig Hohlwein 於 1910 年的《馬可波羅茶》[圖注 2-27]，和被譽為「Beggarstaff Brothers」[71] 的 James Pryde 和 William Nicholson 兩人為音樂劇創作的《唐人街之旅》[圖注 2-28]，作品中是一個典型的清代中國男子形象。更有意思的是，在這件作品中第一次出現的字體「Chinese Fonts」，現在還被歐洲許多中國餐館沿用著。這種形似筷子的字體，也是中西交流後，中國給歐洲的回饋。

商品的國際交流，使出現中國和歐美的優秀海報藝術家同時為一個客戶工作的現象。「可口可樂」（CocaCola）[圖注 2-29] 和「拜耳製藥」（Bayer）[圖注 2-30] 都有例子在。二戰前最優秀的德國海報藝術家之一 Lucian Bernhard，是柏林「單一物象海報風格」的代表。他在約 1922 年為德國化學染色布料公司創作了「Indanthren」的標誌，以開頭字母「I」為中心，左邊陽光日曬，右邊風吹雨打，生動地突出「Indanthren」布料經歷日曬雨淋絕不褪色的品質和特點。他也創作了「Indanthren」海報，今被收藏於德國柏林藝術圖書館[圖注 2-31]。

70 這種雙文的時尚，甚至今許多民族工業的商品海報，也不得不採用（或摹仿）了這一特徵，在「完全國貨」上也寫上了雙文注解。

71 也被稱為「J. & W. Beggarstaff」，是英國藝術家 William Nicholson 和 James Pryde 在 1894 至 1899 年之間設計海報和其他圖形作品時的合作關係的化名。詳見 Ferry Ahrlé：〈兄弟們年少時〉（*Brüder, die keine waren*），載於《街道畫廊－海報大師》（*Galerie der Straßen - Die großen Meister der Plakatkunst*），法蘭克福 Waldemar Kramer 出版社，1990 年，P. 113。

「Indanthren」正是三十年代中國最流行的「陰丹士林色布」,中國海報藝術家為該品牌創作的海報,存世數量極多,其中不乏名家佳作。

其商標中央的紅柱即英文字母「I」即「Indanthren」的縮寫,左邊太陽,右邊雲雨,正配合宣傳語句中可抗「炎日暴曬,汗濕雨淋」的意思。陰丹士林在三十年代被譽為當時的高質素土布,當時的女學生知識份子,甚至閨秀小姐都受用陰丹士林剪裁旗袍,穿在身上樸素大方,清新高雅。[72]

「陰丹士林」系列海報在品牌的推銷、維護和法律意識上,已超前於三十年代的上海,完全就是一種國際化的品牌意識,可以由下列幾點看出來:

——「陰丹士林」系列海報,保持「月份牌海報」的特色,以美人畫為主體,但每件作品都一而再,再而三地突出「陰丹士林」的晴雨標誌。這個標誌不但在顯眼位置以彩色出現,更在四周、布匹裡以暗紋的形式,單色重複出現[圖注2-32—33];

——幾乎每件海報中都可以看到辨別真品的說明索引,有圖解式、文字注解式,甚至出現專門為辨別真品而發行的海報(也可見當時不乏偽劣、冒牌產品出現)。圖、文和注解三種手法齊備,來推廣真品「陰丹士林」的形象,可謂用心良苦[圖注2-34—35];

——為了突出「陰丹士林」品牌的絕對地位,海報中的作者署名基本上都被取消了。當時的「月份牌海報」基本上都是用書法形式署名,有的還會加蓋印章。只有一種類型,藝術家們基本上不署名的,就是日資

72　卓伯棠:《都會摩登》,三聯書店(香港)有限公司,1994年,P.68-69。

企業的「月份牌海報」，特別在淪陷時期，找不到是誰的手筆。因此，「陰丹士林」系列海報的做法就顯得比較特殊了。那些海報中不乏優秀的作品，以「陰丹士林」在歐洲以大手筆邀請 Lucian Bernhard 這樣的大師來衡量，在中國應該也邀請了許多大牌海報畫家來創作。但這些作品中只有幾位是有署名的，他們是杭穉英和倪耕野，其餘絕大多數是沒有署名的佳作。許多商家大灑金錢邀請海報藝術家來創作，真正是衝著他們的名字而來，「陰丹士林」這一觀念在當時是非常超前的，有著國際式的品牌意識──「品牌高於一切」圖注 2-36；

──法律意識，「陰丹士林」系列海報上開始出現「陰丹士林及晴雨牌均為註冊商標冒用必究」的注解。這在當時也是罕見的，已經具備和今天一樣的法律意識；

──也許是為了和「陰丹士林」布料色彩牢固、不褪色的特點相呼應，許多海報下端都標有「此畫片系用發耐印刷顏料所印」的字樣，作證了當時中國商業海報中的國際化意識圖注 2-37。

最後一點，有關中西交流對海報的影響，應該是民眾對待社會制度的政治意識的加強。在歐美，海報一直是社會和政治問題強有力的輔助媒體，但在當時的中國，民眾的政治意識不強。通過海報這一媒體在中國的發展，商業雖然是自始至終的中心線軸，但間接也改變了一些中國民眾的政治和社會意識。這是商業海報間接帶動的，如獨立女子意識、受教育意識、女子職業意識等對女子意識的影響。

民族工業為了加強對歐美、日本商業行為的競爭力，在海報上提倡「完全國貨」、「熱愛國貨」等口號。如由黃金榮題辭的「願人人都學馬將軍」，宣傳「愛國民眾已一致改吸馬占山將軍香煙」。它列舉了四個原因：（1）全國一致景仰馬占山將軍；（2）每箱有慰勞全國幣十元；（3）

色香味悉能抵抗舶來品；（4）破天荒精美卷聽 [73]；這種商業行為雖然有日本加緊侵略中國的背景，但它的出現也是因為海報帶來的國際交流資訊，逐漸催化了中國民眾的政治意識改變。

這一點，為將來「毛澤東時代」的政治海報也作了民眾參與的鋪墊。

73 《申報》，中華民國二十一年一月七日。

第五章
女性百態

第一節　「月份牌海報」的女性題材

深受中西二種文化薰陶的林語堂，曾在比較中西女性的社會觀點時，歸納了一些中國社會不同於西方社會對待女性的意見：

為什麼自由要用女人來代表？又為什麼勝利、公正、和平也要用女人來代表？這種希臘的理想對於他（中國人）是新奇的。因為在西洋人的擬想中，把女人視為聖潔的象徵，奉以精神的微妙的品性，代表一切清淨、高貴、美麗和超凡的品質。[74]

晚清前，中國女性基本上是隱蔽於閨房之中，不出現於公眾社會面前的一個群體。「夫為妻綱」、「男主女從」是普遍的社會觀念，女子幾乎是私有財產中的一個秘密。以女性形象來代言某種社會象徵或某種商品，這從根本上而言，不是中國式的思維。一些評論中闡述：「早期招貼廣告畫（海報）中的美女形象源自中國仕女畫。」[75] 這一觀點如果單純指

74　林語堂：《吾國與吾民》，陝西師範大學出版社，2002 年 6 月，P. 132。

75　黨芳莉、朱瑾：〈二十世紀上半葉月份牌廣告畫中的女性形象及其消費文化〉，《海南師範學院學報》（社會科學報），2005 年第三期，總 77 期，P. 131。

繪畫技法而言是正確的，但如果指海報中女子形象的應用創意受惠於仕女畫，這是誤解。

中國海報中以女子形象來代言商品的理念源自西方，這是伴隨西方近代商業進入中國的西方文化效應。誠如上述林語堂的分析，在西方人的理解中，女子是「聖潔的象徵」;「精神的品性，代表了清淨、高貴、美麗和超凡的品質。」這種理解下的社會環境，不難孕育出以女子作為褒義和美好象徵來代言商品，促進銷售。

青春年華、嬌美時尚的美女成為廣告的主角，這種文化從西方傳入中國時，恰逢中國變革時期，社會正在改變對女性的態度，女子運動也方興未艾：

婦女束縛，現在已成過去。

變遷之顯著者是 1911 年從帝制的革命而為民國，承認男女平等；新文化運動開始於 1916 至 1917 年，由胡適博士與陳獨秀為之領導，他們詛咒吃人的宗教（孔教）之寡婦守節制度和雙重性標準。1915 年的五四運動或學生運動乃由於凡爾賽會議協約國秘密出賣中國所激起的怒吼，使男女青年第一次在政治領域上崛起重要活動；1919 年秋季，北京大學第一次招收女學生入學，隨後，其他各大學遂繼起實行男女同學，……南京國民政府成立以後，女黨員供職中央黨部，佔居首要位置中繼續不輟。1927 年以後各政治機關任用女公務員之風勃興；南京政府公佈法律，承認女子享有平等承繼權；多妻制度消滅；女子學校盛行。[76]

76 林語堂：《吾國與吾民》，陝西師範大學出版社，2002 年 6 月，P. 153-154。

這場由留學歐美、日本的中國知識分子精英帶動的社會革命，令女子的社會地位向自信、自立和自主的方向進步。歐美商品和隨商品面世的大量海報，正處於這樣一個中國社會變革時期。女性的社會形象和地位，伴隨對女性的觀念改變，正是當時社會的重要話題。商人清楚明白新聞價值和商品銷售的利害關係，令早已在歐美海報中成型的女性代言商品現象，和中國社會女性話題相統一，女性形象被聚焦到了海報上。

「月份牌海報」的第一時段出現古典仕女畫，馬上被聚焦到當時的時代女性身上。先從身著晚清元寶領的閨中淑女形象聚焦，海報中，處於私家庭院的大家閨秀不是手執花草，就是手撫樂器，再就對鏡理妝。第二時段的海報中，女性形象塑造依然延續明清仕女畫的氣質，女子嬌小玲瓏，雖然不再是明清仕女畫中的柔弱病態，但也是嬌柔羞澀的形象。但「五四運動」後的海報，更清晰於向歐美女性形象一邊倒，旗袍為最典型的女子服飾，女性的性別特徵被更清晰誇大。從題材上可以反映當時社會的女子變革：

1. 女性反叛形象的出現

本來足不出戶、守禮內秀的傳統女性，被社會變革推到公眾社會前，開始展示平常的生活空間。公眾對秀麗、文靜的女性形象代言商品，從一開始就是接納而喜愛的。這是社會規範，傳統世俗約定下的好女性形象，魅力無可挑剔，行為規範也是無可挑剔。庭中漫步、採花、下棋、奏樂、女紅、對鏡、執扇的內容比比皆是，就像千篇一律後帶來的麻木，這些在公眾規範、世俗道德理解下的女子形象，是生活的一部分，被推到公眾社會之後，人們雖喜愛，但沒有激情，接納但心平氣和。商家追求的「語不驚人死不休」和刺激消費心理，在這樣的氛圍下沒有達到。於是，商家更願意棋出險著，追求更大的商業影響，開始推廣叛逆型的女子形象，來代言產品氣質，刺激公眾消費。

海報中出現抽煙、喝酒、跳舞的女性形象，這雖然受歐美的社會風氣影響，但也和中國女性觀念變革後帶來的一些社會現象相關。這些現象，在中國社會當時是「壞女人」的共識，是社會叛逆的代表。這些反叛形象雖然和海報宣傳的商品有關，但對商家更有吸引力的是，中國民眾對反叛女性形象的評論和關注，在驚疑、謾罵、批評、厭惡、接納等各種談論中，商品的知名度被推廣到了一個高點。

抽煙的女性在當時社會雖然有一些，但絕對沒有「月份牌海報」中密集的比例。每張抽煙海報推銷的任何一種香煙，基本上消費者都是男性，只是因為女性的反叛形象更能吸收公眾的注目。這也在表露一種，當時歐美文化對改變中國民眾思想文化意識的企圖。

2. 電影明星出現

海報作為商品媒體的一種，無疑會選擇對公眾更有吸引力的事件或人物。反叛女性可以說是社會現象的媒體化應用，電影明星在海報中出現，也是其中一例。民國時，受英美電影體制的影響，除了在上海會經常放映一些英美電影外，中國自己也開始遵循英美電影的慣例，推廣自己的電影明星。以明星為廣告服務的創意，當來自歐美的商業先例，但在中國也很快被推廣開來：

王人美、阮玲玉、胡蝶、徐來、袁美雲、陳燕燕、葉秋心、黎明暉為代表的上海「八大明星」迅速以嬌美動人的形象出現在許多廣告畫面中，這其中最大的贏家應數胡蝶，她不僅以肖像為力士香皂<u>圖注 2-38</u>、先施化妝品做宣傳，福貴煙草公司又於 1933 年推出帶有胡蝶形象的「胡蝶牌」香煙，廣告文字標榜：「1933 之香煙大王；1933 之電影皇后。」<u>圖注 2-39</u>上海家庭工業社出品的「天敵牌」各種化妝品為女士所青睞，在印有胡蝶彩色照片的「蝴蝶紅胭脂和唇膏」的廣告中，還特別安排了胡蝶手寫的一句廣告詞：「禁止接吻，新搽了胭脂和唇膏呢。」不僅如此，「八大

明星」與白虹、談瑛、黎莉莉、胡萍等影星曾連袂於同一畫面,為「無
敵牌」系列化妝品做宣傳,百媚競相,其廣告效果引一時轟動。另外,
袁美雲為冠生園中秋月餅,王人美為廣東兄弟橡皮公司的球鞋<u>圖注 2-40</u> 和
上海家庭工業社出品的蝶霜與牙膏,白楊為振亞行的「美勃丹」藥用香
粉,秦怡為源書絨線公司的「雙貓牌」毛線,鄭君里為華成煙公司的
「美麗牌」香煙等,均做過廣告。[77]

除女影星外,男影星趙丹,喜劇演員殷秀岑、韓來根,京劇大師梅蘭芳
也都為商品代理過廣告。明星在海報中的出現,無疑是這一廣告媒體尋
求更多公眾關注的促銷方式,沿襲了歐美(特別是美國)的做法。

3. 女性裸體的出現

女性裸體的藝術形象從來沒有在中國繪畫中佔一席位,它在海報中的
出現,是女性形象徹底商品化的象徵,也是受西方商品的現代推銷術
的影響[78]。

女性人體美的鑒賞,不可求之於中國繪畫。

中西藝術最顯著的差異,在兩方靈感之不同,這就是東方感受自然之靈
感而西洋感受女性人體美之靈感。

人體的裸露,亦為今日[79] 歐洲文化傳入東亞的一大努力,因為它改變
了藝術靈感的源泉,改變了整個人生的觀念。[80]

77 由國慶編著:《再見,老廣告》,百花文藝出版社,2004 年 1 月,P. 184-185。
78 中國古代也有《春宮畫》之白描色情畫出現,但多被社會世俗倫理所棄,不入繪畫藝術之堂。
79 該書寫於 1935 年,作者按。
80 林語堂:《吾國與吾民》,陝西師範大學出版社,2002 年 6 月,P. 296-297。

從上述林語堂的一些論點可以看出，對裸體女性的描繪來自歐美藝術的傳統。歐洲海報大師 Alphonse Marie Mucha、Jules Chéret 等人的作品中不乏大量傳神的裸體之作，但在中國，海報中的裸體女性形象無疑一開始就被歸入了色情、下流一類的性質。商人選擇這一形式來設計海報，從心理上就是想利用中國社會公眾的譴責、評論和各種不同反應，來快速增加商品知名度。

1913 年，鄭曼陀繪製的《中國裸體美人畫片》由上海怡昌洋貨玻璃鏡架號出版發行，採用洋紙和珂羅版精印，每打二元及一元。1915 年鄭曼陀為上海商人黃楚九畫《貴妃出浴圖》，是最早出現的女裸體月份牌畫。月份牌畫家謝之光畫過不少裸體人物畫，金梅生亦曾畫《貴妃出浴》月份牌畫。1917 年上海國華書局新年贈畫，畫題便為《春透琴心圖》、《桃源探花圖》、《鏡裡窺郎圖》之類，可以想見作品的色情成分。一些月份牌畫家還在報紙刊登廣告，銷售時裝美人畫。畫家丁雲先曾在 1917 年 11 月 26 日《申報》刊登廣告，稱所繪新裝美人四 幅，可「裝束洞房花燭」。1919 年 2 月 9 日《申報》刊登丁雲先的《美人譜》廣告，稱圖計 16 幅，其中四幅為「裸美人」，並且說明作品不太「雅靜」，宜秘藏或作為閨閣裝飾和新婚禮品。廣告還透露：「現在繪畫當以時裝美人為最寶貴，每幅定價多者數百金少亦數十金。」[81]

鄭曼陀於 1915 年應黃楚九藥房之邀創作的《貴妃出浴圖》 <u>圖注 2-41</u>（本圖海報為 1919 年為大昌煙公司重新創作，1915 年黃楚九藥房版本遺失），是中國海報中第一件裸體女性主題的海報。「侍兒扶起嬌無力，始是新承恩澤時。」畫中剛出浴的楊貴妃輕紗朦朧，剔透隱現，右胸袒露，裸體身形清晰可辨。這件海報當時轟動上海，快速提升了鄭曼陀的

81　陳瑞林：〈城市文化與大眾美術：1840－1937 中國美術的現代轉型〉，2006 年 12 月在北京「中國美術的現代轉型學術研討會」上的發言。

業內知名度。金梅生也根據同一題材，畫過《貴妃賜浴》海報^{圖注 2-42}，意境上遠比不上鄭曼陀，色彩較為艷麗，貴妃的神情平庸，「回眸一笑百媚生」的氣質絲毫無法領略，也許更是為了迎合市民的審美，充滿了市儈氣息。杭穉英也為宏興藥房的鷓鴣菜藥品創作過海報《七情不惑圖》^{圖注 2-43}。香港宏興藥房出品的鷓鴣菜在潮汕地區、上海及東南亞都很流行，鷓鴣菜是一種海藻，製成藥品之後能給小孩驅蟲。藥房將它吹噓成能治小兒百病、讓小孩茁壯成長的神藥，而在杭穉英的筆下，卻成了類似抵制欲望的藥品。海報中間趺坐一位低眉閉目、含笑斂神的僧人，他的周圍或站或坐、或偎或依地畫了七個半裸和全裸的古裝美女。五個身披輕紗，可以清晰看到乳房，更有兩個全裸在旁。海報由張思雲題詞，畫面和文字內容既不相符。杭穉英的《中國浙江煙草公司》^{圖注 2-44} 和金梅生的《上海盛錩電池》^{圖注 2-45} 俱描繪了身著低領盛裝的時尚女子，裸露著胸或大腿的大段肌膚，身材性感，舉止大膽，乳峰隱約可現。雖然這些形象和海報宣傳的產品毫無關係，但肯定可以為廠家招攬關注。這個時期，金梅生的《踞床有詩》^{圖注 2-46}、《船舷展望》^{圖注 2-47}、《嫣艷如花（夢露）》^{圖注 2-48} 等多件作品，採用幾乎相同的風格，塑造性感、暴露、誇大了修長身材的時尚女子形象，並精心描繪了在衣裳掩蓋下乳房的細節，迎合市場的需求 [82]。

三四十年代，為了迎合城市資產階級的口味，裸體色情的女子形象在海報中被發展、被增加。這也是大眾審美和趣味低落的反映。在當時許多海報藝術家對女性人體的塑造中，女性的特徵被誇張了：胸部被擴大，突出高聳性感的形象；腿部加長，臀部加大，被盡力裸露出手臂和腿部的肌膚。

巨大的商業利益促使月份牌畫家紛紛繪製時裝美人、甚至女人體畫，照片往往成為月份牌畫家繪製的重要參考。[83]

82　對照金梅生在建國後為新政府服務時塑造的那些樸實勞動者形象，讓人疑為非同一位藝術家。

三四十年代，色情內容的海報受到市場和政治背景雙重影響而出現，「月份牌海報」的「媚俗性商業化」，造成了女性形象的極端商業化。在當時，巨額的利潤是海報畫家創作裸體畫海報的唯一目的，它取決於社會的商業需求，著墨女子特徵和裸體形象，也是當時的公眾審美和趣味。但在抗日戰爭時，海報的色情化，也和上海作為淪陷「孤島」的政治背景有關。日本政府意圖粉飾佔領區的繁榮，消沉和轉移中國人民的抗戰意識，使色情誨盜的內容增加，許多藝術家都參與過色情和裸體女子主題的海報創作。這兩點也是中華人民共和國成立後，「月份牌海報」受到新政府批判的一個重要原因。

第二節 「月份牌海報」的女性形象背後的社會心理

城市商業文化的發展，使得雅俗的區分、專業和大眾藝術的區分日漸模糊。在民間肖像畫、「月份牌海報」等商業美術品當中，西方寫實畫風、模仿照相的炭精擦筆畫與中國傳統肖像畫注重線描敷色的作風逐漸融合。更值得注意的是，表現城市生活空間、書寫市民階層欲望的美人畫越來越受到市場的歡迎。中西合璧、雅俗共賞的美人畫海報成為值得注意的文化現象：

城市文化與大眾美術充滿了對於情愛、金錢和女人的想像和描繪，透過廣告，美女、洋貨與商品結合成為城市「現代性的消費」。從外來影響擴大的「洋」、商業勢力增強的「商」和婦女拋頭露面，娼妓、名伶、明星成為社會公眾人物的「性」，從隱秘的春宮畫到公開的美人畫、女人體畫，構成了蔚為奇特的城市文化景觀，嚴重地挑戰了中國傳統社會的文化秩序。情愛、言情與性成為城市大眾美術的重要主題。

83　陳瑞林：〈城市文化與大眾美術：1840－1937 中國美術的現代轉〉，2006 年 12 月在北京「中國美術的現代轉型學術研討會」上的發言。

十九世紀末二十世紀初在上海這樣一些商業城市流行被人稱為「鴛鴦蝴蝶派」的城市商業文化，美人畫成為「鴛鴦蝴蝶派」城市商業文化的藝術表現。月份牌畫家丁悚、周慕橋等人曾參加「鴛鴦蝴蝶派」的活動，一些畫家如但杜宇等人繪製有女裸體繪畫的《百美圖》之類的畫冊，畫衣飾時尚、玉姿靈動的城市美人暴露的胴體。這種時裝美女圖承繼了晚清仕女畫的傳統，又將春畫、甚至照像館人體拍攝和美術學校模特兒教學的情境融入其中，極大地滿足了城市市民的情色需要。[84]

所以「月份牌海報」中描繪的女性，和產品的關連性可以很小，行業跨度可以很大。化妝品、百貨、電器等用女性形象比較合乎情理，但大量的香煙廣告全部由女性形象代言，在以男性為主要消費對象的現實面前，是不合情理之處；由時髦摩登、終身不知農事的都市女性來代言肥田粉更是完全不合情理的，金梅生創作的《請用卜內門肥田粉》 圖注 2-49 海報是一個典型的例子。海報的標題是「請用卜內門肥田粉」，左右兩邊的廣告詞是「各種植物均可施用」和「收成增加獲利優厚」，標題與廣告詞的排列方法和傳統的對聯很相似，正中是燙髮和滿身綾羅、描眉畫眼的時尚美女，佔盡畫面幾乎一半面積。美女和海報四角小畫面中辛勤勞作的農民們，形成那麼不協調的視覺觀感。

月份牌畫以宣傳推銷商品為目的，是一種具有特色的商業廣告畫。月份牌畫構建出大眾的夢想伊甸園，用圖像來滿足大眾的欲望，佔據畫面主要位置的不是商品本身，而是畫家營造的、為民眾喜聞樂見、沉醉其中的夢幻世界，這種以美女、時裝和城市生活環境為主題的畫面，展現的是具有現代性的審美追求。[85]

84　陳瑞林：《城市文化與大眾美術：1840－1937 中國美術的現代轉型》，2006 年 12 月在北京「中國美術的現代轉型學術研討會」上的發言。

85　陳瑞林：《城市文化與大眾美術：1840－1937 中國美術的現代轉型》，2006 年 12 月在北京「中國美術的現代轉型學術研討會」上的發言。

從「月份牌海報」的特點來分析，商家或當時社會對女性的態度，根本上還是抱有歧視和玩弄心理的。無論是第一時段的古典美女、第二時段的元寶領晚清美女，還是第三時段的旗袍美女；無論商家如何經營畫面的美女主體、盡量壓縮產品的面積、盡量安排於邊角不起眼的地方；也無論社會背景的女權運動、女權解放的變革，使女子形象在高爾夫球、航空、汽車等新事物中出現，社會心理還是讓女子以美取悅觀眾，博得對產品惠顧購買的可能性。「以美好的身體取悅於人，是世界上最古老的職業，也是極普通的婦女職業。」[86] 張愛玲的看法道盡了那個時代女性的無奈。

從海報中女性形象的應用，可以看到社會長期封建的慣性延續，男尊女卑的意識根深蒂固。對女性身份的歧視，被根植於社會深層，埋在時尚服飾、新鮮事物、西洋物品的後面。當時以上海為代表的中國都市女性，在海報中不乏摒棄封建傳統意識，樹立自立自信形象的畫面。她們燙了捲髮，穿了高跟鞋，高開叉旗袍襯托出高挑、健美性感的身材，令她們顯得自信、健康和富有運動感；周圍的汽車、飛機、騎馬和高爾夫球等新鮮事物的描繪，更令她們前衛而時尚。在海報中營建的社會，稀有男性出現，彷彿是《西遊記》中的女兒國：湖畔靜坐，懷抱書籍的學生族只有女性；懷抱嬰孩，游泳池畔的也只有女性；打高爾夫球，騎馬牽馬，飛機前、汽車前的全是女性；站在麥克風前的是女性，背後彈鋼琴的也是女性……在許多件海報中，女性形象還出現了雙人或多人，或相依偎，或手牽手，或一人手勾另一人肩，或一人手挽另一人腰，甚至有兩女相擁而舞的畫面等，加上兩人或幾人相類似的衣飾和化妝，相類似的曖昧笑容……中國男性從來沒有這樣大方過，把整個三四十年代的海報舞台全部留給了中國女性。這種心理，無疑是把海報當作了舞台，台上演的都是女性，男性都是坐在台下，蹺著腿觀看欣賞的一群。

86　張愛玲：〈談女人〉，《都市的人生》，湖南文藝出版社，1993 年，P. 105。

女性形象在藝術家手上，成為「甜、糯、嗲、嫩」的代表。她們是一種商品的符號，一種空洞公式化的商品代言。最時尚的女性，在背後還是當時社會男尊女卑傳統下的悲劇角色。海報就是「明鏡」，它反映了第一個中國海報黃金時代的輝煌，也折射了那個時代的社會百態。

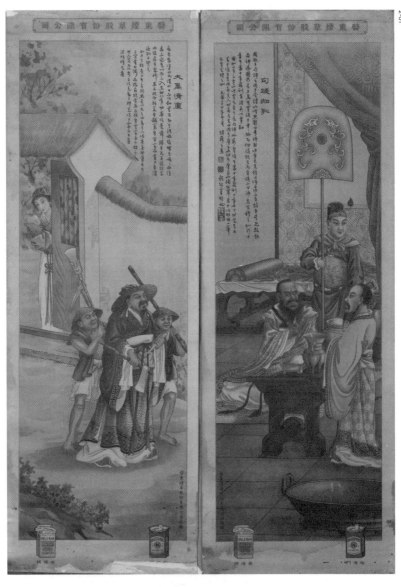

圖注 2-01 | 趙藕生:《英商啟東煙草股份有限公司——大禹清廉》、《英商啟東煙草股份有限公司——勾踐知恥》系列,彩色石版印刷,
77 × 26cm × 2,作者私人收藏,1935 年。

圖注 2-02｜胡伯翔：《永泰和煙草股份有限公司──關雲長義釋曹操》系列，彩色石版印刷，105 × 38cm，作者私人收藏，1934 年。

圖注 2-03 | 梁鼎銘:《紅錫包》(Ruby queen),彩色石版印刷,76 × 51cm,作者私人收藏,約 1915 年。

圖注 2-04│謝之光:《啟東煙草股份有限公司》,彩色石版印刷,51 × 76cm,作者私人收藏,約 1935 年。

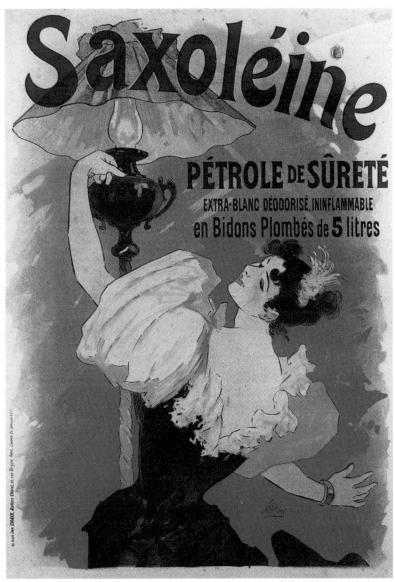

圖注 2-05｜Jules Chéret：《Saxoléine，安全煤油》（*Saxoléine, Pétrole de Sûreté*），彩色石版印刷，128 × 89 cm，作者私人收藏，1882 年。

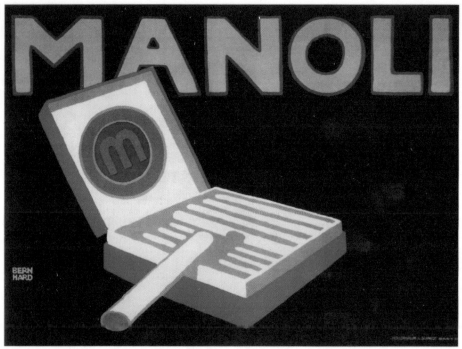

圖注 2-06 | Lucian Bernard：Manoli，彩色石版印刷，71 × 94.5cm，作者私人收藏，1910 年。

圖注 2-07 | 周柏生:《南洋兄弟煙草有限公司》,彩色石版印刷,92 × 61cm,作者私人收藏,1920 年。

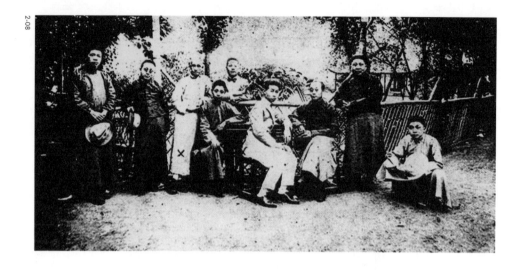

圖注 2-08｜左起：周柏生、鄭曼陀、潘達微、丁悚、李慕白、謝之光、丁雲先、徐詠青、張光宇，二十年代。

圖注 2-09｜周柏生、杭穉英、吳志廠、謝之光、金肇芳、金梅生、李慕白、戈湘嵐、田清泉、楊俊生：《木蘭還鄉圖》，彩色石版印刷，
76 × 52cm，作者私人收藏，1940 年。

圖注 2-10│杭穉英《中國華東煙草股份有限公司——木蘭從軍圖》,彩色石版印刷,97 × 63cm,作者私人收藏,約 1938 年。

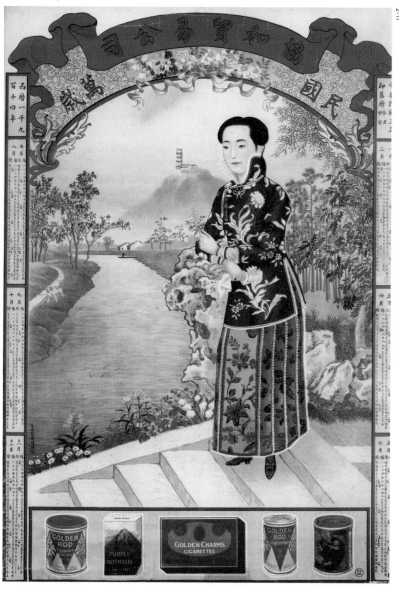

圖注 2-11│周慕橋:《協和貿易公司》,彩色石版印刷,53 × 75cm,作者私人收藏,1914 年。

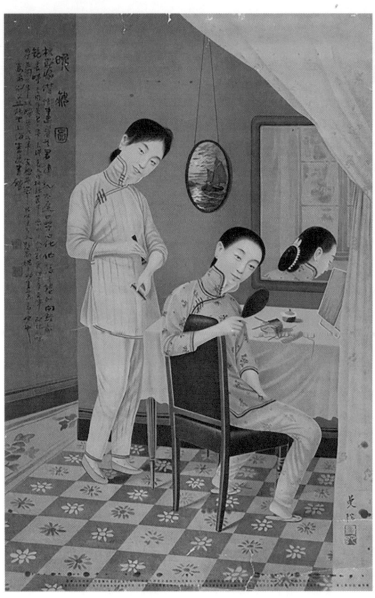

圖注 2-12｜鄭曼陀：《晚妝圖》，彩色石版印刷，64 × 49cm，作者私人收藏，1920 年。

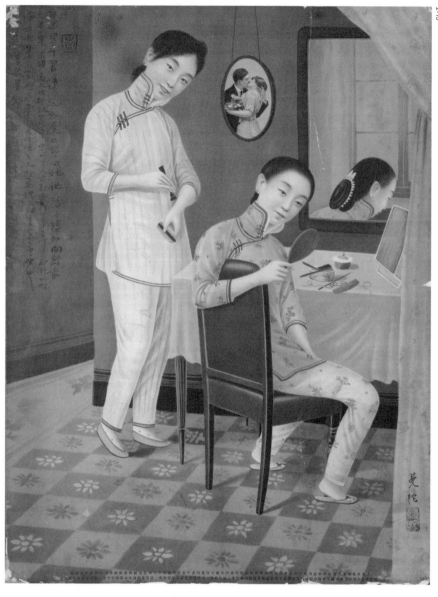

圖注 2-13｜鄭曼陀：《晚妝圖》，彩色石版印刷，64 × 49cm，作者私人收藏，1920 年。

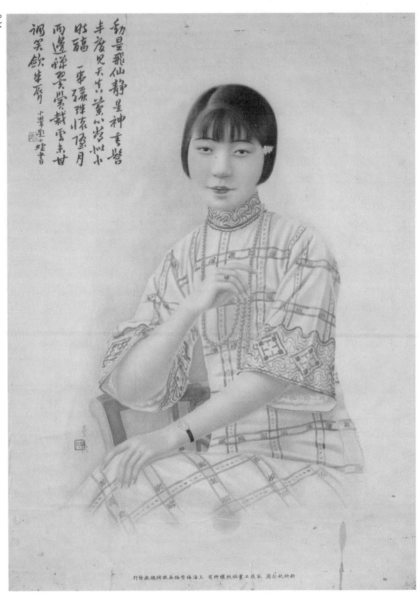

圖注 2-14｜鄭曼陀：《新妝紀念圖》，彩色石版印刷，73 × 53cm，作者私人收藏，約 1917 年。

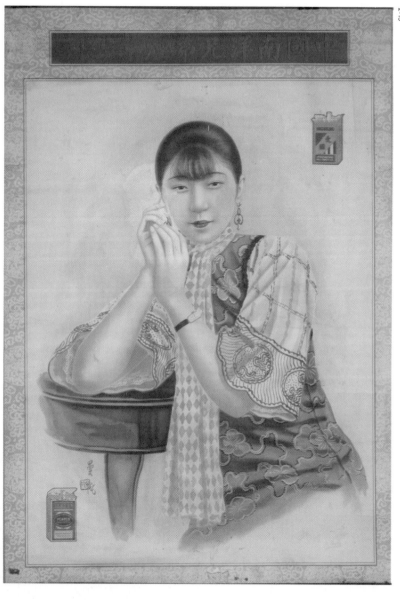

圖注 2-15｜鄭曼陀：《中國南洋兄弟煙草公司》，彩色石版印刷，75 × 52cm，作者私人收藏，約 1916 年。

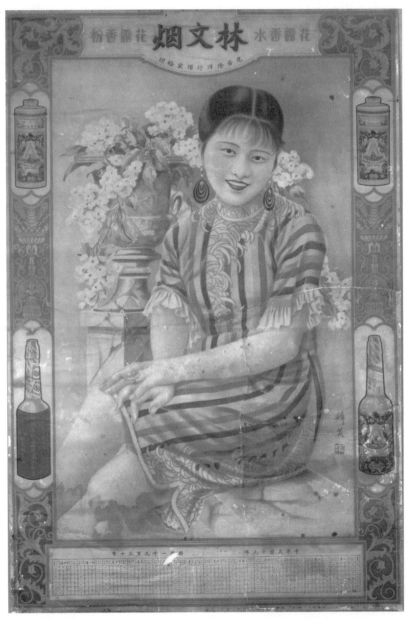

圖注 2-16｜杭穉英：《林文煙花露水》，彩色石版印刷，77 × 52cm，作者私人收藏，1930 年。

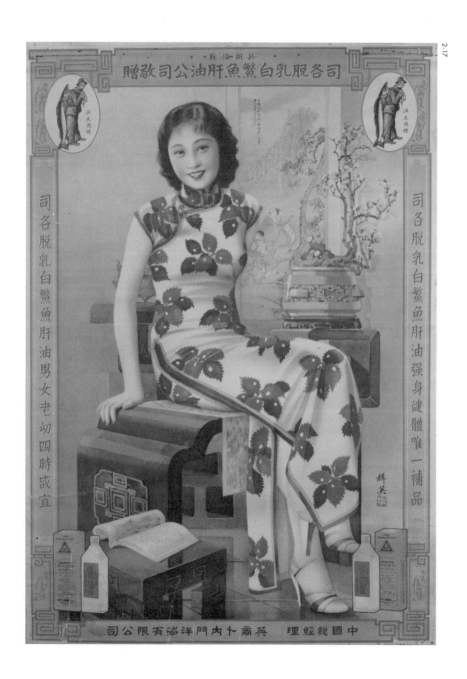

圖注 2-17｜杭穉英：《司各脫乳白鱉魚肝油》，彩色石版印刷，77 × 55cm，作者私人收藏，約 1930 年。

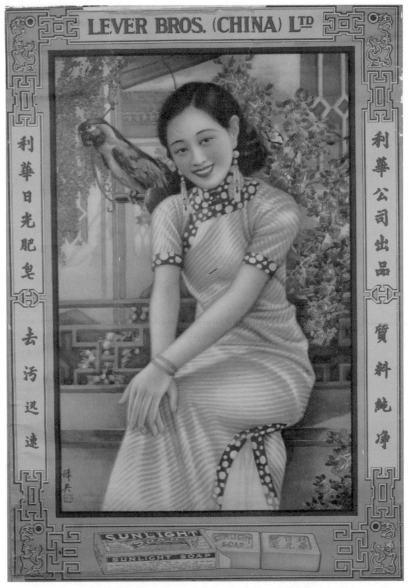

圖注 2-18｜杭穉英：《利華日光肥皂》，彩色石版印刷，76 × 53cm，作者私人收藏，約 1930 年。

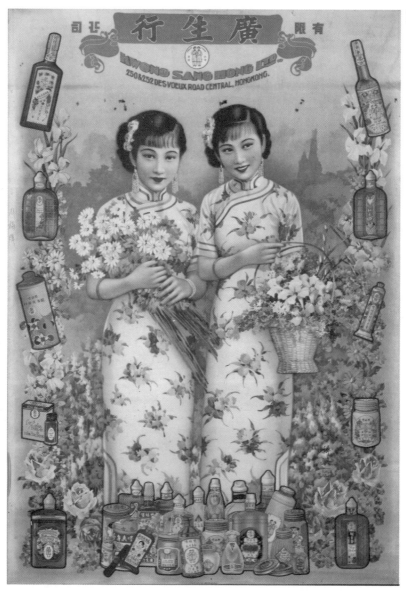

圖注 2-19｜杭穉英:《廣生行──雙妹化妝品》,彩色石版印刷,77 × 54cm,作者私人收藏,1937 年。

圖注 2-20 | A. M. Cassandre 繪製外牆海報，Musée de la Publicité/Paris，1937 年。

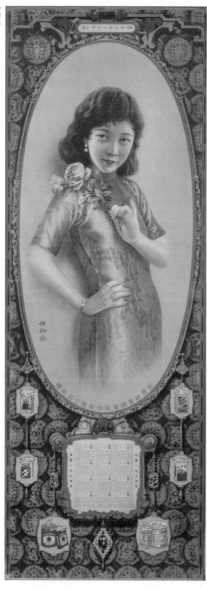

圖注 2-21-1｜胡伯翔：《含情欲語笑拈花》，彩色石版印刷，108 × 38cm，作者私人收藏，1934 年。

圖注 2-21-2｜胡伯翔：《我見猶憐花見羞》，彩色石版印刷，108 × 38cm，作者私人收藏，1934 年。

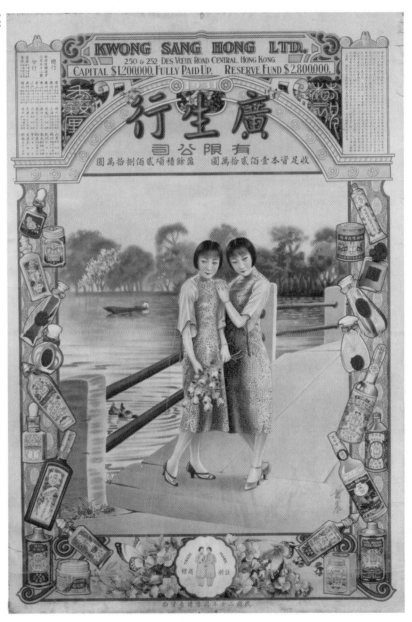

圖注 2-22｜關蕙農：《廣生行——雙妹化妝品》，彩色石版印刷，76 × 51cm，作者私人收藏，1931 年。

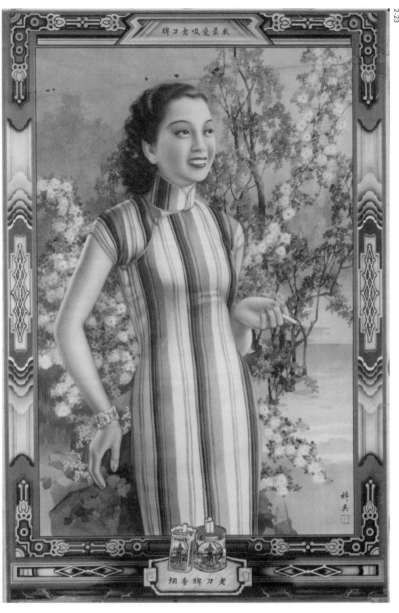

圖注 2-23｜杭穉英：《我最愛吸老刀牌》，彩色石版印刷，78 × 52cm，作者私人收藏，約 1930 年。

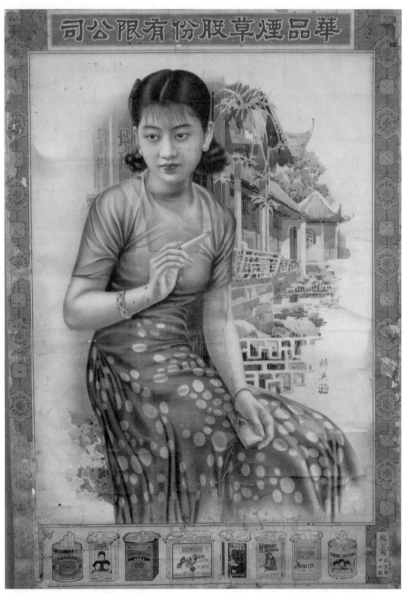

圖注 2-24｜杭穉英：《華品煙草股份有限公司》，彩色石版印刷，78 × 50cm，作者私人收藏，約 1930 年。

圖注 2-25｜Alfons Mucha：《文藝復興戲劇院》（*Théâtre de Renaissance, La Samaritaine*），彩色石版印刷，173 × 57cm，德意志海報博物館收藏，約 1897 年。

圖注 2-26｜Koloman Moser：《宗教日曆》（*Frommes Kalender*），彩色石版印刷，63 × 95cm，柏林普魯士文化收藏基金
會收藏，1899 年。

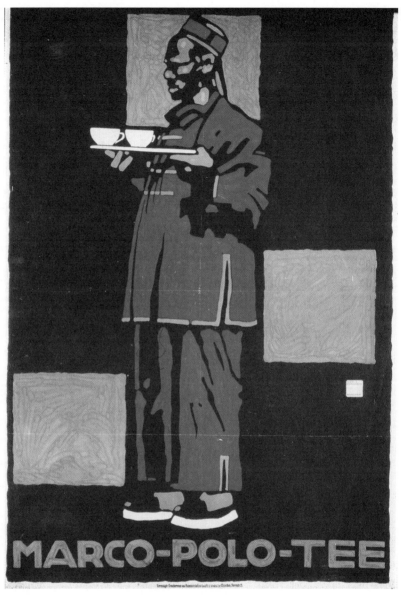

圖注 2-27｜Ludwig Hohlwein：《馬可波羅茶》（*Marco Polo Tee*），商業海報，彩色石版印刷，75 × 109.5cm，柏林普魯士文化收藏基金會收藏，1910 年。

圖注 2-28｜James Pryde 和 William Nicholson：《唐人街之旅》（*A Trip to China Town*），音樂劇海報，彩色石版印刷，195 × 295cm，作者私人收藏，1895 年。

圖注 2-29 ｜ 佚名：《可口可樂》，彩色石版印刷，53 × 79cm，三十年代。

195

圖注 2-30│佚名：《拜耳製藥／阿司匹靈》（Bayer/Aspirin），彩色石版印刷，20×30cm，三十年代。

圖注 2-31 ｜ Lucian Bernard：《陰丹士林》（*Indanthren*），彩色石版印刷，46.4 × 31.7cm，柏林普魯士文化收藏基金會收藏，1922 年。

197

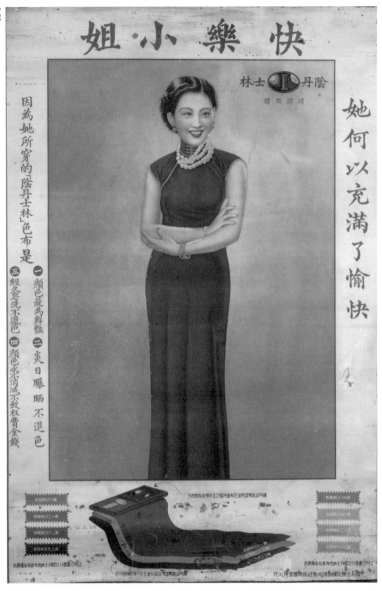

圖注 2-32 | 佚名:《陰丹士林——快樂小姐》,彩色石版印刷,76 × 50cm,作者私人收藏,1922 年。

圖注 2-33 | 佚名：《陰丹士林——真金不怕火來燒》，彩色石版印刷，18 × 13cm，作者私人收藏，約 1930 年。

199

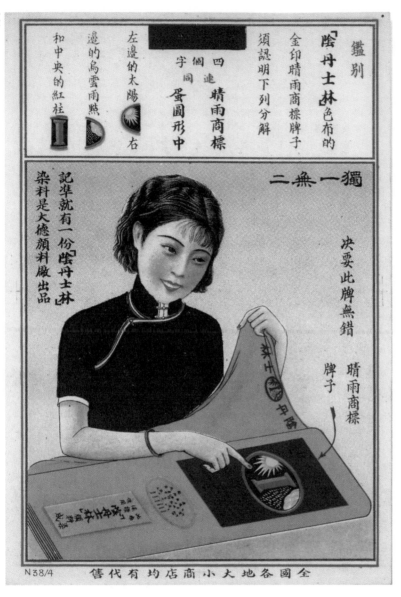

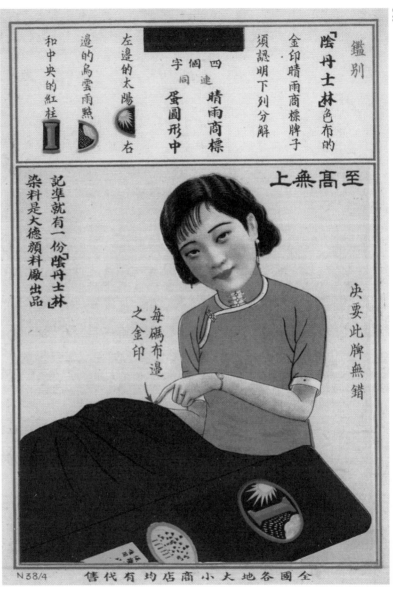

圖注 2-35｜佚名：《陰丹士林──至高無上》，彩色石版印刷，53 × 76cm，作者私人收藏，約 1930 年。

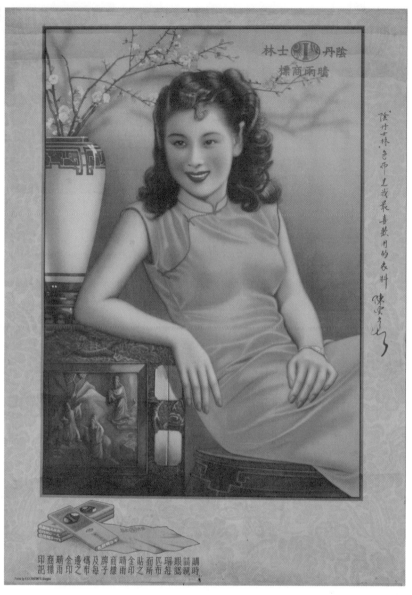

圖注 2-36｜杭稺英：《陰丹士林——陳雲裳》，彩色石版印刷，54 × 38cm，作者私人收藏，約 1930 年。

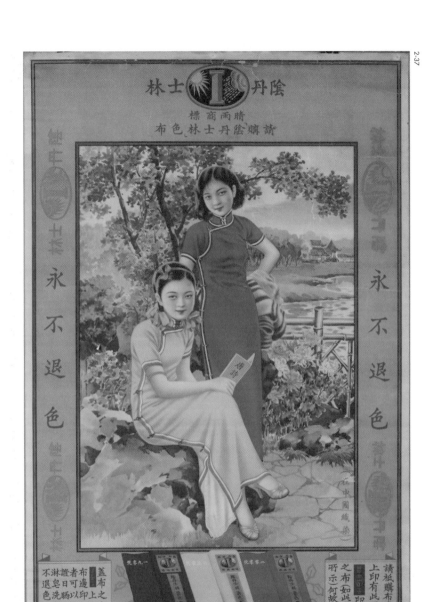

圖注 2-37｜佚名：《陰丹士林──雙女》，彩色石版印刷，76 × 52cm，作者私人收藏，約 1930 年。

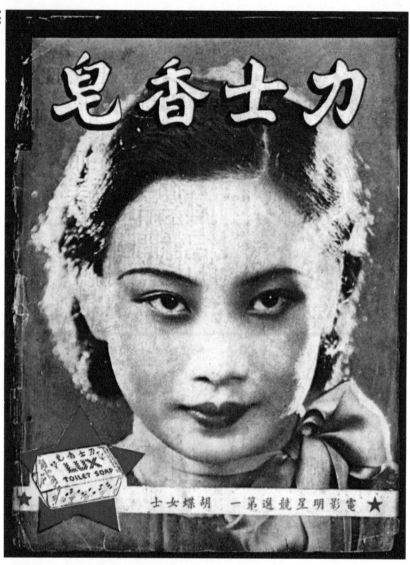

圖注 2-38 | 佚名:《力士香皂——胡蝶》,彩色膠印,雜誌廣告,約 1930 年。

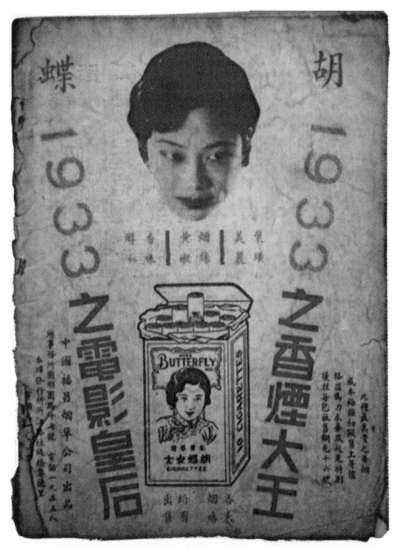

圖注 2-39｜佚名：《「胡蝶牌」香煙》，彩色膠印，雜誌廣告，1933 年。

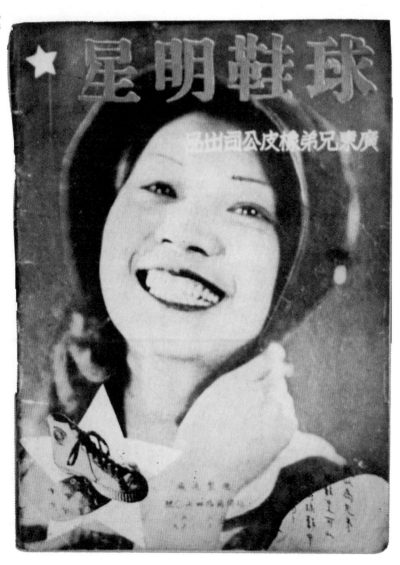

圖注 2-40｜佚名：《球鞋明星——王人美》，彩色膠印，雜誌廣告，1933 年。

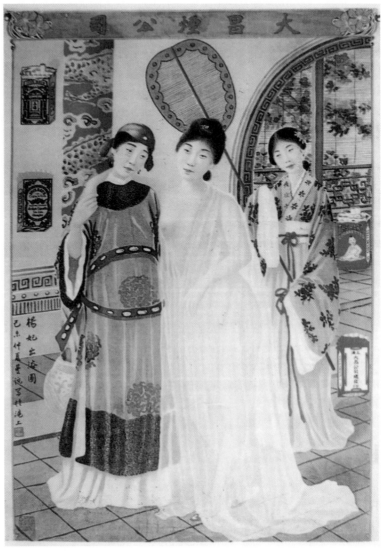

圖注 2-41｜鄭曼陀：《貴妃出浴圖》，彩色石版印刷，尺寸不詳，1915 年。

圖注 2-42｜金梅生：《貴妃賜浴》，彩色石版印刷，70 × 48cm，作者私人收藏，約 1935 年。

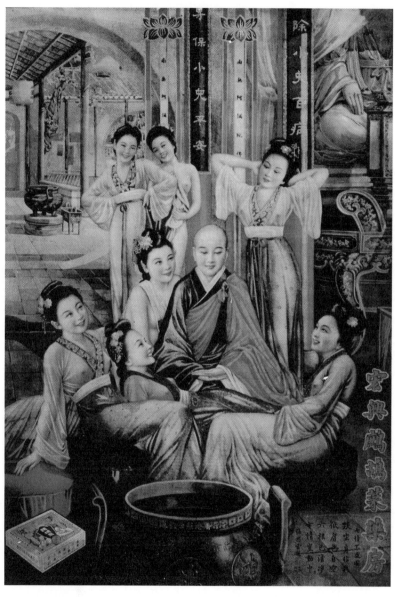

圖注 2-43│杭穉英:《七情不惑圖》,彩色石版印刷,96 × 58cm,1940 年。

圖注 2-44 | 杭穉英：《中國浙江煙草公司》，彩色石版印刷，76 × 50cm，作者私人收藏，1931 年。

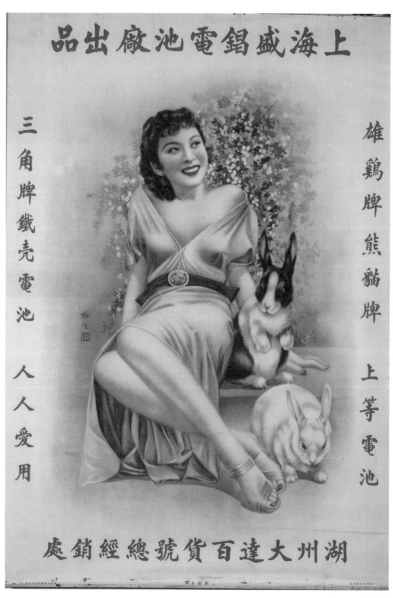

圖注 2-45 | 金梅生:《上海盛錩電池》,彩色石版印刷,77 × 52cm,作者私人收藏,約 1935 年。

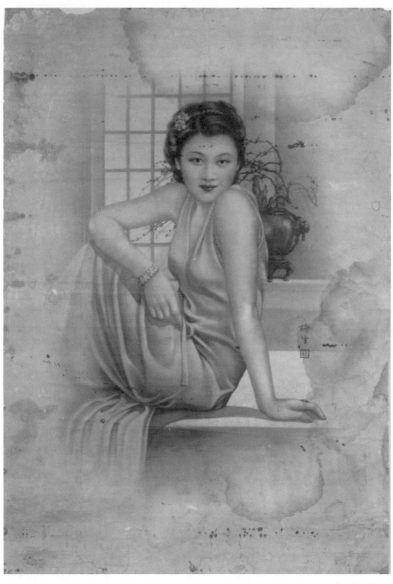

圖注 2-46｜金梅生：《踞床有詩》，彩色石版印刷，76 × 53cm，作者私人收藏，約 1935 年。

圖注 2-47 | 金梅生:《船舷展望》,彩色石版印刷,77 × 53cm,作者私人收藏,約 1935 年。

圖注 2-48｜金梅生：《嫣艷如花（夢露）》，彩色石版印刷，77 × 53cm，作者私人收藏，約 1935 年。

圖注 2-49｜金梅生：《請用卜內門肥田粉》，彩色石版印刷，77 × 53cm，作者私人收藏，約 1935 年。

大紅

●從「五四運動」、抗日戰爭至解放戰爭時期，中國海報也呈現明和暗兩條路線。在明線的，是「月份牌海報」第三時段的尾聲，它經歷繁榮後，因為社會動盪和戰爭，開始走向衰弱，走向落寞。在暗線的，是中國現代美術教育系統的確立，因為國際化融合的發展，中國單一的傳統美術形式被打破，西方繪畫形式成為美術教育的核心內容。因為戰爭，美術的功能性、社會性特徵被誇大，中國民眾的美術觀再次被間接改造。這在內容上形成從商業為主向政治為主的過渡，藝術特徵上也是從細膩柔和的筆觸、豐富裝飾的色彩，向新中國建立後的「紅、光、亮」過渡。

1949 年 10 月 1 日，是中華人民共和國成立的日子，標誌著中國歷史上一個新時代的開端。毛澤東宣揚的「藝術為工農兵服務」、「文藝宣傳工農兵喜聞樂見的東西」的「無產階級藝術觀」，開始實質性、全國性地實施。海報作為宣傳媒體的主要形式，其功能被新政府看中，但內容有了本質區別，經歷了從「月份牌海報」到「新年畫運動」的轉變，實質上從以商業為主體，轉向以政治為主體。海報中的名利思想和商品氣息完全消失，意識形態宣傳成為核心。海報成為家喻戶曉、日常生活天天面對的媒體，它也把所有中國最優秀的藝術家招納進來，為之服務。

戰爭時期至新中國成立，是「月份牌海報」的尾聲。上海的「月份牌海報」藝術家群體，先經歷了新政府的思想改造，又重新投入到「新年畫運動」中，創造了不同內容的新作品。這些老資歷的海報藝術家們，雖然在思想高度上比不上革命的文藝工作者，但他們長期練就的精湛技藝，令「新年畫運動」中海報的繪畫品質明顯上升。他們對新政權的藝術貢獻是非常大的，可以說，他們為「月份牌海報」時代描繪了一個精彩的尾聲，這個尾聲還連接了六十年代「文化大革命」時期海報的歷史輝煌。

六十年代中期爆發的「文化大革命」，對於中國海報的發展而言，也是一個特殊的時期。以今天的價值觀來衡量，「無產階級文化大革命」是二十世紀最為瘋狂的政治運動，在物質和精神上都對中國造成了巨大損失。然而這一期間，在中國海報歷史，乃至世界海報歷史上，都創造了許多絕對的紀錄。海報的政治宣傳功能被發揮到極限，迎來了它在中國的第二次輝煌。這個時期的海報普及度、發行量、再版次數和參與藝術家之眾等數據，都登上了中國海報歷史的巔峰。

第一章
戰爭時期的中國美術狀況（1937 - 1949）

第一節　新文化運動時期的美術發展

「五四」時期的美術革命不是一個藝術層面的革命，而是一個以藝術之名進行的一場思想革命和社會革命。[1]

「五四新文化運動」下的「美術革命」，把藝術和社會變革相結合。二十世紀初，中國正處於中西文化相衝撞、相交融的激盪年代。1917年陳獨秀提出「革王畫的命」，標誌了「五四新文化運動」的組成部分──「美術革命」的開端[2]。對於中國傳統繪畫精神的分析、對中國畫價值的重新估定、對現代藝術的看法、中西藝術融合、美術的寫實主義、美術的大眾化等，則是美術界特別關注的焦點。持不同藝術觀念的畫家，集群結成各種藝術社團，通過創作實踐，形成互競互補的局面。其間，許多主張引進西方繪畫觀點。

1　栗憲庭：〈傳統與當代〉，載於《重要的不是藝術》，江蘇美術出版社，2000 年 8 月，P. 47。

2　陳獨秀與呂澂以書信方式提出「美術革命」的口號。陳獨秀在 1918 年 1 月的《新青年》第六卷第一號首先提出：「若想把中國畫改良，首先要革王畫的命。」詳見石鐘揚：《文人陳獨秀：啟蒙的智慧》，陝西人民出版社，2005 年，P. 429。

如康有為（1858－1927）：「吾國畫疏淺，遠不如之。此事亦當變法。」[3]
他極其推崇郎世寧的貢獻，並是第一個提出「中西藝術結合」觀點的人[4]。
這種「內合中西」的觀點，對陳獨秀（1879－1942）、蔡元培（1868－
1940）、林風眠（1900－1991）都產生過影響。陳獨秀在康有為的觀點
上更詳細地提出：「改良中國畫斷不能不採取洋畫寫實的精神」[5]；時任
北京大學校長的蔡元培，繼而提出「相容並蓄」的「融合」[6]美術教育
觀點；徐悲鴻（1895－1953）在 1920 年提出：「中國畫 800 年來習慣，
尤重生紙，顧生紙最難盡色，此為畫術進步之大障礙」，「建新中國畫，
既非改良，亦非中西合璧，僅直接師法自然而已。」[7]

繼陳獨秀、蔡元培、徐悲鴻、林風眠等人關於中國畫的改良、文人畫的
價值等問題的討論之後，實際上也提出了中國畫轉向現代的多種途徑。
三十年代，豐子愷的《中國美術在現代藝術上的勝利》[8]、錢鍾書的《中
國詩與中國畫》[9]、宗白華的《中國詩畫中所表現的空間意識》[10]等文
章，進一步從中西藝術的比較、詩與畫的比較等方面，把對中國畫精
神、本質的理解提升到一個新的高度。

3　康有為：《歐洲十一國遊記》，北京社會科學文獻出版社，2007 年，P. 88。

4　他在劉海粟 1915 年開創上海美術院時，曾題詞：「全地球畫莫若宋畫，所惜元、明後高談寫神棄
形，攻宋院畫為匠畫，中國畫遂衰。今宜取歐畫寫形之精，以補吾國之短。劉君海粟開創美術
學校，內合中西。他日必有英才合中西成新體者，其在斯乎？」詳見康有為：〈中國畫危機之生
成〉，《美術論集》第 4 輯，人民美術出版社，1994 年。

5　陳獨秀：〈美術革命〉，《美術論集》第 4 輯，人民美術出版社，1994 年。

6　蔡建國：《蔡元培與近代中國》，上海社會科學院出版社，1997 年，P. 146。

7　徐悲鴻：〈中國畫改良論〉，《繪學雜誌》第一期，1920 年 6 月。轉引自郎紹君、水天中：《二十世
紀中國美術文選》，上海書畫出版社，1999 年，P. 38-42。

8　豐子愷：〈中國美術在現代藝術上的勝利〉，《近代中國美術論集》，第四集《中西交流》，臺北：
藝術家出版社，1991 年，P. 87-100。

9　錢鍾書：〈中國詩與中國畫〉，《七綴集》（修訂本），上海古籍出版社，1985 年 12 月第 1 版，P. 27-
31。

10　宗白華：〈中國詩畫中所表現的空間意識〉，載於《藝境》，安徽教育出版社，2000 年。

這一時期，美術教育受到中國畫革新的啟發，新學正替代著舊學。新的美術思潮，與蔡元培所提倡的以「美育替代宗教」[11] 的理論有關。蔡元培曾在德國萊比錫大學修過西洋美術史，對於歐洲的文化與藝術，尤其是「文藝復興」以來多用寫實反映歷史的繪畫畫風大為推崇。他在 1918 年設立了中國第一所美術學校──國立北京美術學校；其後在 1928 年，他在南京任大學院院長任內，於杭州創辦了一個新的美術學院，由林風眠主持；後來蔡元培又請徐悲鴻到新成立的國立中央大學藝術系任教，發展新的美術學制；又派劉海粟到歐洲考察藝術，前後兩年。這些都是蔡元培貫徹以「美育替代宗教」的理想而採取的措施。

從西方或東鄰日本留學歸來的畫家，各自帶回來了西方近現代的各種藝術思潮。另外，各種畫會自由組成，畫展層出不窮，加快著新美術運動的發展。新一代留學回來的畫家，採用西洋畫常見的題材，如風景、人物、人體及靜物，以科學、寫實的態度拉近了中國藝術的國際化。

「新文化運動」下的「美術革命」，對國畫提出改革性試驗，又同時接納西方繪畫訓練，立足接軌於國際，自上而下地逐漸建立中國現代美術教育體系。它離不開精英知識分子的努力，但也疏遠或者多少摒棄了「土生土長」的民間美術。「月份牌海報」由於服務商業大眾，在第三時期又分外媚俗，一開始就不能被這個美術體系接納。

第二節　魯迅和左翼藝術家的「木刻運動」

魯迅和左翼藝術家提倡的「木刻運動」，在戰爭時期充分發揮了就地取材、簡單方便的特色，在月份牌繁瑣耗時的「擦筆水彩畫」之外，多了一種相對簡潔而快速的表現方式。「木刻運動」的普及，也為戰時和建國時期培養了大量的文藝工作者。

11　聶振斌：《蔡元培及其美學思想》，天津人民美術出版社，1984 年，P.359。

1927 年國民黨清黨後，隨著左翼文學運動興起，產生了左翼美術運動。左翼美術運動萌芽於一八藝社與時代美術社。雖然當時尚未接受中國共產黨的領導，其中許多畫家已明顯受到左翼文化影響。左翼美術運動是中國現代美術史上十分特殊的一頁。從藝術方面來講，這個運動是德國表現主義和蘇聯社會主義現實主義藝術雙重影響的結果，具有十分強烈的自我表現、批評現實的特徵。從政治方面講，這個運動很快成為中國共產黨所支持的唯一美術運動，成為該黨與執政的國民黨進行政治鬥爭的工具，也成為其宣傳抗日的重要手段。左翼美術運動的發起在二〇年代的上海，發起人是非共產黨人的左翼作家魯迅，而開始的形式則是木刻。[12]

1929 年底，魯迅編寫了多種《近代木刻選集》，以朝花社的名義出版，記收有英、法、德、意、瑞典、俄、美及日本的新興版畫。珂勒惠支（Kathe Kollwitz，1867－1945）<u>圖注 3-01</u> 最早也是由魯迅介紹到中國來的[13]。在魯迅的宣導下，三十年代初期，上海成為新興木刻運動的中心，1931 年成立的上海一八藝社研究所，是中國新興木刻運動的第一個美術團體[14]。之後日本的侵略，令左翼藝術家充分發揮了木刻快速

12　王受之等著：〈中國大陸現代美術史〉，《藝術家》，臺北藝術家出版社，1992 年 9 月，P. 352。

13　珂勒惠支，德國女版畫家，也是優秀的海報藝術家。她於 1923 年創作的《不要戰爭》（Nie krieg!）是一幅著名的反戰政治海報。不少珂勒惠支的版畫作品和政治海報在表現形式上非常相近，文字多為手寫體。魯迅編選《凱綏‧珂勒惠支版畫選集》是因為珂勒惠支「以深廣的慈母愛，為一切被侮辱和損害者悲哀，抗議，鬥爭」。他通過珂勒惠支所描繪的德國社會現實，想到了中國社會現實，希望中國年輕的藝術青年能夠「明白世界上其實許多地方都還存在著『被侮辱和被損害的』人，是和我們一氣的朋友，而且還有為這些人們悲哀，叫喊和戰鬥的藝術家。」由此，他鼓勵年輕的藝術家站到「戰鬥的藝術家」行列裡來，他還以珂勒惠支的事蹟為例，堅定地向年輕的藝術家表明，「為人類的藝術，別的力量是阻擋不住的」。魯迅著：〈《凱綏‧珂勒惠支版畫選集》序目〉，魯迅著、許廣平編定：《且介亭雜文末編》，上海三閒書屋，1937 年 7 月初版。

14　1931 年，由日本朋友內山完造介紹，魯迅請了內山的弟弟嘉吉在上海的日語學校內舉辦木刻技法講習會，由魯迅作翻譯，參加的學員包括江豐（後曾任中國美術家協會主席）、陳鐵耕等人。這個講習會為期約一周，但這一周卻有特殊的意義，為中國現代版畫運動拉開了序幕。

和簡便的宣傳功能，這些都深受魯迅推廣木刻的初衷影響[15]。早期的木刻創作中，雖不免有生搬硬造的缺點，但也有不少相當成功的作品，如胡一川的《到前線去》圖注3-02、李樺的《怒吼吧中國》圖注3-03、江豐的《要求抗戰者殺》、羅清楨的《逆水行舟》等，呈現出前所未有的鮮明的傾向性和黑白刀筆的力度，基本上借助表現主義手法，使革命主題和奔放的創作激情得到充分的抒發。魯迅對木刻藝術有兩個主要觀點：

1. 只有大眾能看懂、能理解的藝術，才能被民眾接受，藝術才能真正屬於人民大眾。「為了大眾，力求易懂，也正是前進的藝術家正確的努力。」[16]

2. 對中國式美感的創造和追求。魯迅對版畫提出了創造「東方美」的要求，所謂「東方美」，首先要「一面竭力使人物顯出中國人的特點來，使觀者一看便知道是中國人和中國事……」[17] 在魯迅看來，版畫作品越具有東方的地域性和民族性，也就越具有普遍性和世界性。

這兩個觀點對毛澤東的影響非常大，特別是第一點，非常符合毛澤東「文藝為人民服務」的藝術政治觀。毛澤東把革命文藝稱之為「團結人

15　魯迅在《木刻創作法》序文中歸納他推廣木刻藝術的三點原因為：1.是因為好玩，指藝術的審美；2.是因為簡便，指藝術創作的工具特點；3.是因為有用，指對藝術的宣傳力量；魯迅著：《南腔北調集》，載於《新版魯迅雜文集》，浙江人民出版社，2002年，P. 511。
　　「當革命時，版畫之用最廣，雖極匆忙，頃刻能辦。……但那力量，能補助文字之所不及，所以也是一種宣傳畫。」魯迅著：《〈新俄畫選〉小引》，山西人民出版社，1993年，P. 369。
　　「而社會環境又是那樣迫切地需要有批判精神和戰鬥鋒芒的美術作品出現。這些作品為要及時反映現實生活，揭露社會黑暗，鼓舞人們的鬥志，因此製作必須簡單、迅速、並能在社會大眾中傳播。與油畫、雕塑、水墨畫相比較，唯有版畫尤其是木刻，具有這一優勢。」詳見邵大箴：〈魯迅和三十年代新興木刻運動〉，《藝術家》，臺北藝術家出版社，1989年10月，P.170-171。

16　魯迅：〈論「舊形式的採用」〉，《新版魯迅雜文集4：且介亭雜文》，浙江人民出版社，2002年，P.19-22。

17　魯迅：〈致何白濤（1933年12月19日）〉，載於《魯迅書信集2》，人民文學出版社，2006年，P.418-419。

民，教育人民，打擊敵人，消滅敵人的有力武器」[18]，這是他在延安建立「魯迅藝術學院」的直接原因。毛澤東敏感地意識到，他需要一種價廉物美、傳播力度廣的媒體，對自己的政治主張進行宣傳，最重要的是讓當時支持他的主要階層——廣大學識不深的農民們，能看得懂。

第三節　「魯藝」、《在延安文藝座談會上的講話》和「延安整風運動」

1938 年 4 月，毛澤東親自發起創立「魯迅藝術學院」[19]，他在《創立緣起和成立宣言》中講到：

藝術——戲劇、音樂、美術、文學是宣傳、鼓動與組織群眾最有力的武器，藝術工作者——這是目前抗戰不可缺少的力量。

以馬列主義的理論與立場，在中國新文藝運動的歷史基礎上，建設中華民族新時代的文藝理論與實際，訓練今天抗戰需要的大批文藝幹部，團結與培養新時代的藝術人才，使魯藝成為實現中共文藝政策的堡壘與核心。[20]

「魯藝」是毛澤東按照自己的「無產階級藝術觀」營造的第一個藝術學院，成為後來共產黨掌握政權後的藝術學院樣板。毛澤東在「文革」時的藝術觀也形成於延安時代。1938 年 5 月 2 日和 25 日發表的《在延安文藝座談會上的講話》，是毛澤東為統一延安的文藝工作者的思想意識而召開的「整風運動」，它其實是毛「文化大革命」思想的最前兆。栗憲庭把這個《講話》歸納為四點：

18　毛澤東：〈在延安文藝座談會上的講話〉，載於《毛澤東選集》（第三卷），人民出版社，1991 年，P. 847-879。

19　1940 年改為「魯迅藝術文學院」。

20　艾克恩：《延安文藝運動記盛》，北京文化藝術出版社，1987 年版，P. 61-62。

1. 文藝的工農兵方向。(要求文藝為工農兵服務。) 2. 如何為工農兵服務。(提出「認真學習群眾語言」) 3. 文藝服從於政治。4. 在文藝批評和文藝方法論上提出,政治標準第一,藝術標準第二,主張歌頌無產階級的光明。[21]

這個思想對解放區的藝術家影響是巨大的。以《講話》為內容的「延安整風運動」不僅統一了當時延安的文學和藝術工作者的思想,給他們指明了唯一的方向,也從理論認識上明確堅定了他們向民族、民間藝術學習的道路。「魯藝」的領導也一再強調,要求藝術家們把吸收舊形式的優良成果,當作新文藝上現實主義的一個必要源泉。

延安的木刻工作者,在共產黨的「文藝為工農兵服務」的方針引導和鼓舞下,深入農村,深入部隊,同農民、戰士交朋友,和他們生活、工作在一起,熟悉他們的生活和思想感情,瞭解他們的欣賞習慣、審美趣味,使作品充滿濃郁的邊區生活氣息和戰鬥氣氛,並逐漸擺脫歐洲木刻影響,具有了民族特色與中國氣派。[22]

1936 年文藝家協會在陝北成立時,毛澤東對「文協」領導丁玲多次提到:「宣傳上要做到工農兵喜聞樂見,要大眾化」[23]。這個「工農兵喜聞樂見」的觀點,是毛「無產階級藝術觀」的藝術表現特點,以後被他多次提到。因為海報脫胎於人民大眾「喜聞樂見」的年畫,令它在新中國時期成為重要的藝術形式。

在通俗易懂的文藝路線下,木刻等藝術力圖向群眾普及。很多藝術家深入到群眾中,瞭解受眾的真實想法,改變自己的藝術形式[24],成為貫徹

21 栗憲庭:〈傳統與當代〉,《重要的不是藝術》,江蘇美術出版社,2000 年 8 月,P. 69-70。

22 齊鳳閣:《中國新興版畫發展史》,長春市吉林美術出版社,1994 年 4 月,P. 84。

23 艾克恩:《延安文藝運動記盛》,北京文化藝術出版社,1987 年版,P. 25。

毛澤東文藝方針的實際行動。「魯藝」的木刻藝術家結合群眾的欣賞習慣，借鑒民間門畫、年畫形式，以單線、手工套色或浮水印技法，創作出軍民合作、保衛家鄉等新內容的年畫，受到群眾歡迎。解放戰爭時期，木刻藝術家在冀中、冀南等地區與舊木刻年畫作坊合作，創作了很多新年畫，取代了封建迷信內容的舊年畫。

尤為突出的是「魯藝木刻工作團」，以胡一川為團長，羅工柳、華山、彥涵等為骨幹，他們在深入太行山等敵後根據地的藝術實踐中，奠定了延安木刻風格的基礎[25]。延安的木刻藝術出現明顯的圖解化，走上類似連環畫的方向，如彥涵的《偵察敵情》圖注 3-04、《和地主算帳》、力群的《幫助群眾修紡車》、《優秀的革命老教師劉保堂》、胡一川的《小品》、王式廓的《改造二流子》、古元的《減租》圖注 3-05、《調解婚姻訴訟》等等，都具有這種特徵。這些小尺寸的木刻圖解，有特定的政治意義，大量印刷，分發給農民，如同政治傳單一樣，是政治宣傳的方式之一。在

24 1939 年 7 月 5 日，胡一川在日記中寫下了一篇長文《談中國的新興木刻》，反思了木刻語言的大眾化問題：

「……我們說中國的新興木刻確實是進步了，而且現在還繼續不斷進步，但它主要的缺點還是不夠大眾化，從什麼地方看出來呢？魯藝木刻工作團收集了許多名貴的木刻，差不多全國木刻工作同志的作品都收集齊了，除了在延安大禮堂展覽過外，它還到過呂梁山游擊區的山溝裡、敵人的後方、士兵的隊伍中、偏僻的村莊裡，開過各種各樣的展覽會，觀眾的成分不同了，除一部分知識份子來參觀給我們批評外，還有大多數的工農士兵。他們感覺到稀奇，因為他們沒有看見過這樣的木刻畫，看過以後他們不會在批評簿上批評，因為他們多半不認識字，而且沒有這個習慣。你如果問他好不好，他立即說：『很好！』你如果再問他懂不懂，他就會說：『啊呀！那就說不上了。』甚至搖搖頭笑嘻嘻，好像很難為情似的跑開了。在表面上看來，他們並不是看不懂，而是一種謙虛。後來我們覺得用探問的還是很難得到他們的意見，因此我們改變了方式，混在老百姓裡面，裝著自己也是來看展覽會的樣子，不要使老百姓發覺到你在注意他們。……他們對於畫上所刻的細線條，也看不出好處來，反而在他們的同伴間說：『那有些像花臉。』但也有許多老鄉看到騾車、自衛隊拿著矛子時，他們會立即告訴其他的老鄉，指手畫腳地說：『這是騾車，那是自衛隊。』這也在說明著，他們對於看懂了他們所熟識而比較單純和明朗的畫面時，他們是感覺到非常有趣的。中國的新興木刻不但中國的大多數文化水準低的老百姓不大容易瞭解和接受，就是外國人看了，也覺得中國的新興木刻有點像外國人刻的，而不是代表中國的木刻。這些都在說明中國的新興木刻，不夠大眾化和民族化。……」轉引自胡一川：《紅色藝術現場：胡一川日記（1937-1949）》，長沙：湖南美術出版社，2010 年，P. 137-138。

25 胡一川：〈回憶魯藝木刻工作團在敵後〉，《美術》，1961 年第 4 期，P. 45。

藝術特徵上，如果結合中國海報的歷史，它是一種回潮，一種向明清人物畫以線描為主要特點的回潮。它秉承了傳統年畫的線描特色，但在內容上有政治需要 [26]。

木刻和年畫這兩種水乳交融的藝術形式，也為即將到來的「新年畫運動」培養了基礎，將為毛澤東的藝術觀建造大顯身手。

第四節　國統區和邊區根據地的海報

抗日戰爭時期，國內物資匱缺，科技停滯，海報的發行大幅度減少。但國家在呼籲全民抗戰的宣傳需求下，無論在蘇區還是國統區，仍然都有海報發行，服務戰爭時期的政治策略。戰爭洗練了藝術，這個時期令人清晰發現，木刻這種藝術方式，對戰時海報的創作，無論在視覺功效還是印刷上，便利性非常明顯。

26　由於解放區特殊的政治環境與文化氛圍，以及不同於國統區受眾的欣賞習慣與審美，造成了版畫家們特殊的藝術追求，就表現的題材有下述幾點：

（一）前線戰鬥和擁軍愛民，這是解放區版畫家主要的創作題材。前者如古元的《橋》，表現解放軍乘勝追擊的套色版畫；沃渣的《把牲口奪回來》為一場大快人心的游擊戰場面；彥涵的《當敵人搜山的時候》、《擔架隊》、《神兵的故事》皆表現抗擊日寇的戰鬥場面。後者如力群《送馬》、劉峴的《歡迎人民解放軍》、夏風的《光榮參軍》等等。

（二）揭露日軍的種種罪惡。如羅工柳的《馬本齋將軍的母親》，在控訴日軍暴行的同時，也歌頌了回民支隊馬本齋將軍其母親的大義凜然、不畏強暴的高尚情操。

（三）內容上密切配合邊區展開的各種運動，如大生產運動、減租減息、掃盲運動、衛生運動、植樹運動等等，可以算是解放區對新興版畫運動的一種發現。他們主要以向民間學習的新手法，即以陽刻線為主要造型手段，表現解放區新生活。如古元的《抗旱》、《減租會》，王流秋的《冬學》、《衛生宣傳》，戚單的《學習文化》，張曉非的《識一千字》，郭鈞的《宣傳新法接生》，彥涵的《衛生合作社》，張望的《討論選舉》等等。

（四）學習民間藝術，創造版畫藝術的民族風格，在延安掀起一股新年畫的創作熱潮，作品如江豐的《保衛家鄉》，沃渣的《五穀豐登》，張曉非的《人興財旺》，皆套用了民間門神形式，以全新的現實生活為內容，分送農民張貼，受到群眾的普遍喜愛。另有版畫家如古元、夏風等，亦刻製了許多剪紙的木刻。

1938 年初，第二次國共合作時期，在武漢成立了國民黨軍事委員會政治部。該部成立之初，組成人員除國民黨各派系人物外，周恩來等以及在共產黨領導下的進步人士也參加進來。戰時，官方宣傳抗日的工作由這個部門的第三廳負責[27]，分管動員工作、藝術宣傳、對敵宣傳等內容。海報也是第三廳轄下的宣傳工作，發行了主要的抗日宣傳海報，大部分是以系列形式創作。戰時的海報尺寸相對減小，內容分為抗日和領袖形象宣傳兩個大類。抗日的內容，相對而言，無論色彩、圖形、印刷等都簡單明瞭，人物塑造也大多採用木刻般的粗線，通過底色增加顏色的氣氛功能。但在簡陋的技術條件下，藝術家還是表現了自己的愛國和抗日情緒，不乏許多佳作：

《革命軍人，國家干城，前赴後繼，抵抗敵軍》圖注3-06 這件作品就是以木刻風格創作，描繪了前赴後繼、密密麻麻地奔赴前線的戰士們的背影，形成彎曲的長龍，前後俱望不到頭。人物線條簡單而不精確，看得出來是在時間壓力下完工，但有著氣勢和抗戰的決心；文字清晰而比例巨大，單色黑白印刷。這類型的海報，約 A3 至 A4 間，尺寸都不大，可能考慮了便於散發。也有較考究一些的，採用雙色套印，如《打倒日本帝國主義》圖注3-07，以幾乎是漫畫的形式，用腳力踩戴著像是中世紀頭盔的日本軍人。《為國家生存而戰》圖注3-08、《有敵無我，有我無敵！我不殺敵，敵必殺我！》圖注3-09 是兩件系列作品，都採用了國民黨青天白日旗的紅藍兩色，意為這是在國家領導之下絕對性的、唯一的政策。無論是站立在地球之上的軍人，還是殺敵勝利後的戰士，無論歡呼還是吶喊，都乾脆而果斷，表現抗戰的不二之心。

27　第三廳由共產黨領導下的進步人士組成，廳長是郭沫若。最初設五、六兩處，以後又增設第七處，組織機構較一、二兩廳大。五處處長胡愈之，六處處長田漢，七處處長范壽康。三個處分管動員工作、藝術宣傳、對敵宣傳等業務。廳長辦公室主任秘書陽翰笙，科長有洪深、杜國庠、鄭用之、馮乃超等人。

《誓與國土共存亡》^{圖注 3-10} 也用幾乎是剪紙般簡單的木刻方式，塑造了一位屹立在長城之上的中國戰士，特別放大的強壯形象，悲憤而猶如雕像般有力量，是一件優秀的海報作品。另外兩套猶如對聯般長形的系列海報，也是國民黨軍事委員會政治部發行的：《以前赴後繼的精神摧毀狂寇的暴力！》^{圖注 3-11}、《敵人侵略一日不止，我們抗戰一日不休！》^{圖注 3-12}，這是抗戰早期作品，簡單而略顯潦草，但圖形和文字對比強烈，文字是一氣呵成的手寫體，具備美術字的特徵，有裝飾性，但清晰有力；《中華民國萬歲》^{圖注 3-13}、《越接近勝利越要艱苦奮鬥》^{圖注 3-14}，則是抗戰後期作品，戰局已經有了轉變，宣傳活動也有了經驗，文字不再是潦草的手寫體，成了頗費工夫的美術字，藝術感強烈，但又清晰透露著結構主義的特點。

空軍是二戰時非常珍貴的兵源，空軍的宣傳海報，也是戰時除了領袖像外最講究的。《優秀的青年到空軍中去》^{圖注 3-15} 是四色套版，當時特別難得一見，飛行員造型和構圖都很有藝術水準，背景飛機的處理、文字的設計和擺列都非常講究。

這個時期最講究和印刷工藝最精湛的，當屬領袖像海報。它們尺幅相對較大，從用色到造型，從文字書寫到印刷都一絲不苟，透著與戰爭格格不入的寬裕。蔣介石非常注重禮儀和尊卑，哪怕在抗日戰爭的非常時期，也不忘保持高人一等的形象。王嘉仁創作的《軍事第一，勝利第一》^{圖注 3-16}，是藍黑兩色套印的領袖像，乾脆而落墨稀少，卻創造了神采奕奕的蔣介石肖像，甚至透露出可親與平等形象，較為難得。背景由「抗戰建國」四個字重複出現組成紋樣，增添了一個灰色中間調子。還有多種不同版本的領袖像海報^{圖注 3-17-1}，如《蔣主席肖像》^{圖注 3-17-2} 是較為講究的，用複雜的彩色珂羅版印刷，富麗堂皇，還借鑒了歐美的古典海報格式，將肖像、黨旗、國旗、政治口號等都鑲嵌起來，無論畫功還是印刷，都屬當時最高技藝。

在邊區根據地也有領袖像海報出現。和蔣介石的肖像比較，蘇區領袖的頭像海報，則以藝術家素描作品為主，保留著筆觸，透著親切與平等，只是畫功和印刷都比不上國統區。1945 年，楊廷賓的《朱德》肖像圖注 3-18 就是典型一例，鄰家大叔式的領袖塑造，在解放後幾乎不再見到了。木刻受到青睞，除了工藝材質的便捷，還因為它和木版年畫工藝類似，對農民受眾而言較為熟悉。

1938 年，在胡一川的倡議下，「魯藝木刻工作團」成立 [28]，擔任了抗戰時期主要的海報創作，也培養了大量藝術人才。1940 年開年之際，魯藝木刻工作團創作了第一批融入民間風格的新年畫 [29]。其中有胡一川的《軍民合作》、《破壞交通》圖注 3-19、《反對日本兵，到處抓壯丁》圖注 3-20；羅工柳的《積極養雞，增加生產》、《兒童團檢查路條》圖注 3-21；彥涵的《春耕大吉》、《保衛家鄉》；胡一川、劉韻波、鄒雅、羅工柳等合作的《抗戰十大任務》系列圖注 3-22-1 至 8；鄒雅的《進出宣傳》圖注 3-23；劉韻波的《實行空舍清野困死敵人！》圖注 3-24 與楊筠的《努力織布 堅持抗戰》圖注 3-25 等大量作品。舊曆年的前三天，胡一川與楊筠帶著連夜趕印出來的新年畫到武鄉的西營集市上售賣，因為畫面風格符合百姓的審美，價錢也便宜，受到了熱烈的歡迎。

農民們見到這些五彩耀眼的新年畫，頓時搶購一空。[30]

木刻工作團搞的新年畫獲得群眾的歡迎。北方局的楊尚昆同志、李大章同志一見面就說年畫工作搞得好。十八集團軍彭德懷副總司令來信說：「……這次勇敢嘗試，可以說是已經得到初步的成功……」陸定一同志

28　胡一川：《紅色藝術現場：胡一川日記（1937-1949）》，長沙：湖南美術出版社，2010 年，P. 117。
29　胡一川：《紅色藝術現場：胡一川日記（1937-1949）》，長沙：湖南美術出版社，2010 年，P. 137-138。
30　彥涵：〈談談延安——太行山——延安的木刻活動〉，《美術研究》，1999 年第 3 期，P. 8。

在幹部會上對於這次年畫工作也給予很高的評價。黨和群眾都給我們很大的鼓舞，使我們的信心更大。[31]

和國統區宣傳的宗旨不同，邊區海報願意將最寶貴的資源奉送給民眾。他們自己領袖的海報基本是單色，投放給民眾的年畫形式海報卻是彩色。但由於技術限制，邊區的海報發行量更少，尺寸最大的只有約 35 × 30cm，大部分只有 15cm 左右，嚴格說來只是木刻傳單，還不算正式的海報。但是其中亦不乏藝術佳作：

鄒雅在 1940 年創作的套色木刻海報《我們最可靠的朋友——蘇聯》圖注 3-26，是她在延安魯迅藝術學院木刻工作團時期的作品。畫面上端，長著一對紅色翅膀的蘇聯紅軍手捧一堆武器，從天而降，支援邊區戰士，非但造型完美，還帶著革命的浪漫主義色彩。哪怕套色不準，印刷簡陋，但藝術氣氛令人歡喜。胡一川的套色木刻海報《破壞交通》，在畫面塑造上還是立顯藝術功力的，鐵軌路基和火焰的描繪，充滿了表現主義的渲染力量，讓人忘卻畫面的敘事性，哪怕下端的文字「破壞敵人的交通，停止敵人的進攻，打斷敵人的腳骨，切斷敵人的喉嚨」充滿恨意。他的套色木刻海報《反對日本兵，到處抓壯丁》也一樣精彩，雖然畫面敘事性清晰，揭露日本軍人隨意抓捕中國人民的惡行，但畫面上三個壯丁的形象塑造依然畫意盎然，無論線條還是色彩套版，都熟練而精湛。粗陋的印刷材料反而增加了親民的氣息。

在表現形式上，回歸到傳統年畫中去，目的就是為了讓更多農民階層接受和理解。比如，彥涵的套色木刻海報《春耕大吉　努力生產》圖注 3-27，幾乎和年畫的春耕圖差不多，文字的邊框、牛的形象塑造，都在拉攏農民記憶中對年畫的印象。當然，不只是延安才有海報創作，其他

31 胡一川：〈回憶魯藝木刻工作團在敵後〉，《美術》，1961 年第 4 期，P. 45。

邊區根據地也有不同的海報發行，只是形式和方法都相似。綏德「文協」美術組創作的《保衛邊區》<u>圖注 3-28-1、2</u> 海報系列，就是按當地的門神年畫改編，將門神改為騎馬打仗的解放軍。

戰爭時期，除了淪陷的上海、香港等城市還保留了「月份牌海報」的創作和發行外，在邊區根據地和國統區，整體海報發展不大，海報的功能也只是以意識形態宣傳為唯一目的。

第二章
新中國時期（1949─1966）

第一節　新年畫運動（新年畫和新海報的混合期）

中華人民共和國於 1949 年 10 月 1 日成立，同月成立中央文化部。毛澤東在 10 月就找宣傳部副部長周揚談話，其時已經胸有成竹，早已找到了政治宣傳的媒介。他對周揚談到：

「年畫是全國老百姓老老少少特別是勞動人民最喜歡的東西，應該引起注意，文化部成立要發一個開展新年畫創作的指示。」這個工作，由當時文化部負責美術組織和領導工作的蔡若虹具體執行。周揚重點交代毛的思想：「毛主席有一句名言，凡是勞動人民喜歡的東西，一定要看重它，你來寫一下這個指示吧。」[32]

蔡若虹起草了《關於開展新年畫工作的指示》，由文化部部長沈雁冰[33]簽名，在《人民日報》1949 年 11 月 27 日版發行，全文如下：

32　蔡若虹：《蔡若虹文集》，北京人民美術出版社，1995 年，P. 675。

33　沈雁冰，即茅盾（1896－1981），浙江桐鄉人，中國現代作家及文學評論家，曾任全國政協副主席、中國作家協會主席。代表作有《子夜》、《農村三部曲》（《春蠶》、《秋收》、《殘冬》）、《林家舖子》、《第一個半天的工作》，除此之外，亦著有《西洋文學通論》。1949 年 7 月，出席中華全國文代會，當選為全國文聯副主席、中國文學工作者協會主席。1949 年 10 月，被任命為首任中華人民共和國文化部部長。1979 年當選為全國文聯名譽主席、中國作家協會主席。

各地政府文教部門：

年畫是中國民間藝術中最流行的形式之一。在封建統治下，年畫曾經是封建思想的傳播工具，自 1942 年毛主席在延安文藝座談會號召文藝工作者利用舊文藝形式從事文藝普及運動以後，各老解放區的美術工作者，改造舊年畫用以傳播人民民主思想的工作已獲得相當成績，新年畫已被證明是人民所喜愛的富於教育意義的一種藝術形式。

現在春節快到，這是中華人民共和國成立後的第一個春節，各地文教機關團體，應將開展新年畫工作作為今年春節文教宣傳工作中重要任務之一。今年的新年畫應當宣傳中國人民解放戰爭和人民大革命的偉大勝利，宣傳中華人民共和國的成立，宣傳共同綱領，宣傳把革命戰爭進行到底，宣傳工農業生產的恢復與發展。在年畫中應當著重表現勞動人民新的、愉快的鬥爭的生活和他們英勇健康的形象。在技術上，必須充分運用民間形式，力求適合廣大群眾的欣賞習慣。在印刷上，必須避免浮華，減低成本，照顧到群眾的購買力，切忌售價過高。在發行上，必須利用舊年畫的發行網（香燭店、小書攤、貨郎擔子等等），以爭取年畫的廣大市場。在某些流行「門神」畫、月份牌畫等類新年藝術形式的地方，也應當注意利用和改造這些形式，使其成為新藝術普及運動的工具。

為廣泛開展新年畫工作，各地政府文教部門和文藝團體應當發動和組織新美藝工作者從事新年畫製作，告訴他們這是一項重要的和有廣泛效果的藝術工作，反對某些美術工作者輕視這種普及工作的傾向。此外，還應當著重與舊年畫行業和民間畫匠合作，給予他們以必要的思想教育和物質幫助，供給他們新的畫稿，使他們能夠在業務上進行改造，並使新年畫能夠經過他們普遍推行。

中央人民政府文化部部長沈雁冰
1949 年 11 月 26 日於北京 [34]

新中國從 10 月 1 日成立，到這個指示 11 月 27 日見報，在還未取得全國勝利、百廢待興的當時，未免顯示新政權對海報媒體的重視。文化部這一簡短的指示，可以說把發展新年畫的每一個方面都詳盡地指示到位，明確說明了新年畫的創作目的、任務、藝術手法、藝術市場、印刷技法和要達到的效果，甚至連價格都有關照到。《關於開展新年畫工作的指示》發佈之後，就像當時的戰爭命令一樣，一聲令下，各地的文教機關和美術團體都積極組織新年畫的創作和出版工作。不管是油畫家，還是國畫家、版畫家、雕塑家、漫畫家，都踴躍參加新年畫的創作。其中包括許多從舊社會過來的畫家，以一種對新制度的憧憬，產生了很高的積極性和熱情，自覺地參加了新年畫的創作運動。這個指示的頒佈，也是「新年畫運動」的開始。

「新年畫運動」從 1949 年 10 月開始，到 1953 年，年畫已經在中國迅猛發展。這一時期的特點，是新年畫廣泛吸收各個畫種的元素，形成了一種主題性的創作模式，核心是和新政府的政策緊密合作，為政治宣傳服務。1950 到 1952 年是新年畫發展最快的時期，也是政府最為重視的時期。1953 年後，隨著美術教育向正規方向轉化，新年畫創作的高潮也隨之結束。從 1956 年後，就不能把年畫創作稱為「新年畫運動」了。

「新年畫運動」實際上一直貫穿了毛澤東時代的美術內涵。從 1956 到 1966 年「文化大革命」開始前的這段時間，新年畫的創作和發展中，不斷汲取民間年畫的特點，如色彩濃烈、造型洗練、主題明確，逐漸形成了一些固定的程式化特徵。作品的政治主題突出，以宣揚大人物、大運動和大理想為內容，色彩亮麗、濃烈，象徵感強烈明顯。年畫的這種藝術特徵和思想意識被毛肯定為新中國的美術方向，於是年畫的特徵成為模版，反而不斷向其他畫種滲透，逐漸形成了「紅、光、亮、大」的藝術表現模式，在「文化大革命」中，成為革命美術的樣板。

34 《人民日報》，1949 年 11 月 27 日第一版。

五十年代的海報數量的遞增是驚人的，它回應了毛澤東的「文藝普及化」思想：

從創作和出版的數量來看：1950 年全國各地區創作年畫的總數是 300 餘種，出版年畫的總數是 700 餘萬份。1952 年全國各地區創作年畫的總數是 500 餘種，出版年畫的總數是 4,000 餘萬份，比 1950 年的出版數量擴大了五倍有餘。從作品的內容和數量來看：年畫的題材已經開始從狹小的範圍走向廣闊，作品的內容也逐漸從貧弱趨於豐滿，關於保衛和平的神聖鬥爭，愛國主義的生產建設，以及日新月異的幸福生活的展望，都成為年畫創作的普遍主題。這種主題的產生是和新民主主義制度的優越性分不開的，是和中國人民革命鬥爭的勝利分不開的。

1950 年上海解放後的第一個春節，各地新年畫發行總數為 700 萬份，而上海一地的新年畫及舊版月份牌年畫加以改進出版發行數卻達 676 多萬份。到 1955 年，即上海畫片出版社成立的當年春節，上海年畫出版 380 種，總印數達 5,000 多萬份。[35]

根據分類統計，1950 年年畫的內容大致如下：反映農業生產的佔 31%，慶祝勝利及表現對領袖熱愛的佔 13%，慶祝中華人民共和國成立的佔 10%，新舊故事佔 7%，反映解放戰爭的佔 6%，反映農村風俗生活的佔 6%，學習文化的佔 5%，反映民主政治的佔 3%，反映工業生產及工人生活的佔 3%，反映中蘇友好及國際團結的佔 2%，提倡衛生的佔 2%，其他包括土地改革和認購公債的佔 2%。[36]

在以上段落行文中，「年畫」、「新年畫」這些詞和「月份牌海報」一樣，只是一個歷史時期的新造名詞，在本文的概念中，至少 90% 以上

35　徐昌酩編：《上海美術志》第十章：年畫，上海書畫出版社，2004 年 10 月，P.70-71。
36　鄒躍進：《新中國美術史 1949-2000》，湖南美術出版社，2002 年 11 月，P.34。

那個時代的「年畫」即是海報。新中國在發文和定義時強調,「新年畫運動」的由來就是發掘農民喜聞樂見的藝術形式——年畫,再回過來為人民大眾服務。在毛澤東的藝術觀念中,當時佔中國人口 80% 的農民,是理所當然的新中國政治觀點的藝術服務對象,推廣宣傳的是新政府的政治制度和新秩序,即是現代意識上的海報——政治宣傳海報(propaganda posters)。

政治海報與一般政治年畫、油畫不同之處,是以文字作為主要元素,準確而直接地向觀眾作政治宣傳。圖與文有機的統一,是政治海報最重要的條件。另外也有部分年畫作品,它們在畫面內容和象徵性上,和政府的政治內容相符合,也符合新政府的審美觀念,歌頌新社會、批判舊社會和敵對勢力、增加民眾擁護新社會的力度等。「新年畫運動」是從政治宣傳年畫和政治宣傳海報的混合形式,走向「文革」時期海報完全政治化的過渡。在「文化大革命」中,單純反映農村風俗、新舊故事、民主政治、中蘇友好等內容的海報被一律取消或縮減,領袖、政治運動口號、革命文藝的內容佔了絕對數量。這也是執政者看到,政治海報畫面簡潔、文字既精煉又短促的特徵,更能有效地為政治宣傳服務。

「新年畫運動」建構了毛澤東時代藝術的基礎,這個基礎不僅體現在形式上,也體現在內容、組織方式上,作為一種以農民為主要服務對象的藝術形式,體現毛澤東的政治理想。毛發起「新年畫運動」,實際上只是他建構社會主義藝術的開始,他的藝術內容,是他的政治理想主義的一部分,這個理想主義的核心,就是政治主導一切。雖然從表面上看,中國共產黨解放全中國,進入城市以後,應該把工作重心轉移到城市,但事實上,「新年畫運動」說明,在毛澤東的政治理想中,農村是他更為關注的對象。毛從農村開始,依靠農民的力量奪取政權,他明白佔全國人口 80% 的農民所蘊涵的力量。毛的這種關注主要表現在兩個方面:一是改善農民的物質生活,二是提高他們的思想覺悟和文化水準,尤其是他們的政治地位。

由於年畫的主要欣賞者和購買者是一般群眾，而且主要是農民，因此，它的創作也離不開這個廣大群體的特點。新政府的政策宣傳和群眾的欣賞口味之間，有一些統一意見：在藝術表現上必須簡單明確，通俗易懂；用年畫來表達新中國的美好生活。這種生活也許現在還沒有實現，但它代表了人民對美好生活的願景和理想。比如在當時，拖拉機非常少，但是人們認為這種機械化的工具，應該是農村發展的方向，代表著一種美好生活的願望，拖拉機就成為象徵性的元素。年畫作者總是運用特定的題材創作，來展示新中國的美好前景。為了創造新中國的美好生活形象，在表現形式上吸收民間年畫的特點，用比較鮮艷的、象徵節日的顏色。塑造翻身做主人的勞動人民形象，也成為年畫創作的一大主題，其中女性形象尤為重要，因為要通過女性形象來表現在新中國男女平等，女性是新社會活躍的組成部分。

其他藝術形式在為新中國、為毛的美術方向服務時，首先經過由思想改造而來的藝術語言改造。當油畫、中國畫等進入改造過程之後，也不斷受到新年畫創作的影響。這種影響是不可低估的，它通過一種潛移默化、不知不覺的方式滲透到中國寫意人物畫、油畫等藝術種類之中。國畫和油畫的改造，實際上要與新中國的政治理想、政策相符合，而形式、技法上的改良是其次的。

普及新年畫的指示發出以後，不管從事什麼創作類型的藝術家們，都積極參與到新年畫的創作中來。正如文化部所指示的那樣，為了杜絕藝術家們對這種普及工作的輕視，許多著名的國畫家、油畫家、一些從事木刻和其他畫種的藝術家都從事了年畫創作。其中比較著名的有李可染、董希文、葉淺予、石魯、古元、張仃等一批國畫家、油畫家和版畫家。他們結合現實題材，創作了一批新年畫，如李可染的《土改分得大黃牛》、《老漢今年八十八，始知軍民是一家》、《工農模範北海遊園大會》；古元的《毛主席和農民談話》；彥涵的《我們衷心熱愛和平》<u>圖注</u><u>3-29</u>；葉淺予的《中華各民族大團結》；張仃的《新中國的兒童》；蔣兆

和的《聽毛主席的話》^{圖注 3-30}；周令釗、陳若菊的《慶祝中華人民共和國第一屆全國人民代表大會第一次會議》^{圖注 3-31}；董希文的《開國大典》和張仃、董希文、李可染和李苦禪等合作的《朝鮮人民軍中國人民志願軍勝利萬歲》^{圖注 3-32} 等等。

新年畫普及的力量，對被接管的各種藝術學院也產生了很大的影響。當時的國立杭州藝專和北平藝專，不僅師生積極參與了新年畫的創作，而且在教學上，也給予年畫創作以特別的重視。北平藝專後改名為中央美術學院，首先設立了為政治宣傳服務的實用美術系，年畫創作所需要的水彩課程被設置為重點課程。學院作為新中國藝術人才的生產基地，從新年畫創作開始，基本上是隨著革命和政治的需要來展開的。

為了表彰 1950 年新年畫創作中的優秀作品，中央人民政府頒發了「1950 年新年畫創作獎金」：

4 月 16 日文化部頒發 1950 年新年畫創作獎金。獲得甲等獎的是北京李琦的《農民參觀拖拉機》，河北古一舟的《勞動換來光榮》，東北安林的《毛主席大閱兵》。獲得乙等獎的是內蒙尹瘦石的《勞模會見毛主席》，北京張仃的《新中國的兒童》，北京馮真的《我們的老英雄回來了》，北京顧群的《慶祝中華人民共和國成立》，山西力群的《讀報圖》，北京鄧澍的《歡迎蘇聯朋友》，東北關健的《創造新的紀錄》，石家莊姜燕的《支援前線圖》。另有 14 幅作品獲得丙等獎。[37]

中央人民政府文化部頒發 1950 年新年畫創作獎金……其中李琦創作的《農民和拖拉機》、古一舟的《勞動換來光榮》和安林的《毛主席大閱兵》獲甲等獎；尹瘦石的《勞模會見毛主席》、張仃的《新中國的兒童》、

37　佚名：〈中央人民政府文化部　頒發一九五零年新年畫創作獎金〉，《美術》，1950 年 03 期，北京人民美術出版社。

馮真《我們的老英雄回來了》、顧群的《慶祝中華人民共和國成立》、力群的《讀報圖》、鄧澍的《歡迎蘇聯朋友》、關健的《創造新的紀錄》、姜燕的《支援前線圖》獲乙等獎;獲丙等獎的有畢成、王角的《四季生產圖》、烏力吉圖的《人人敬愛毛主席》、王叔暉的《河伯娶婦》、梁黃胄的《人畜兩旺》、張懷信的《好副業》等。[38]

這兩張相同內容的名單,從作品名字可以看出毛澤東藝術思想下的美術內容,佔絕對多數的還是農民,和有關農村生產,還有相當部分擁護領袖的內容。但這裡還是被省略了一些獲丙等獎的藝術家:張啟《中華人民共和國開國典禮閱兵式》;烏勒吉巴圖《建政權　選好人》;徐立森《減租說理》;楊俊生、清泉合作《支援前線》;金梅生《新中國的歌聲》;墨浪《慶祝勝利努力生產》;張建文《城鄉互助物質交流》;任遷喬《提高文化》;黃均《新疆代表向毛主席獻禮》。

再從藝術家名單看,包含了國畫家〔李琦、古一舟、尹瘦石、張仃、王叔暉(女)、梁黃胄等〕、油畫家〔顧群(女)、鄧澍(女)、烏力吉圖、烏勒吉巴圖等〕、版畫家〔馮真(女)、力群、姜燕(女)、張懷信、張啟等〕、「月份牌海報」畫家〔楊俊生、金梅生等〕等各個畫種的藝術家,表明統一藝術力量為「新年畫運動」服務的成就;他們來自各個省份,表明「新年畫運動」的傳播廣度;佔大比例的女性藝術家,表明新中國對男女平等國策的貫徹。這是中國共產黨在建國初期藝術工作的細緻特點之一。文化部在 1952 年 7 月份又組織了年畫評獎活動,從 1,000 餘件作品裡選了 40 件給予獎勵。

土地改革、「三反」、「五反」、抗美援朝、新人新事等,都成了年畫重點表達的主題。新中國成立之後,從創作到印刷,都為年畫的傳播提供了比解放區更好的物質條件,從歷史和藝術角度去審視五十年代初期的

38　鄒躍進:《新中國美術史 1949-2000》,湖南美術出版社,2002 年 11 月,P. 21。

「新年畫運動」，更凸顯其在中國現代繪畫史上的重要地位。「新年畫運動」作為毛澤東文藝思想對中國美術開始進行深度改造的標誌性運動，對當時藝術家、藝術觀的觸及和轉變都是深刻的，這些影響甚至聯接了後來多次越來越政治化的美術運動，和藝術家們的創作方法。而「新年畫運動」對新政府文藝思想在新社會體制中的確立，所起到的作用更是無法估量的，民眾（特別是商業相對發達城市的民眾）慢慢把心中對「月份牌海報」的概念轉為接納「新年畫運動」的海報。「新年畫運動」持續的時間並不長，可是在這短短的數年內，經政治激發的創作熱情下，確實出現了一批具有時代特點和一定藝術價值的優秀作品，有些在今天看來仍不失較高的藝術水準。

第二節 「月份牌海報」藝術家的改造

建國後，中國共產黨的政治方針相對是民主和寬鬆的，國策之一就是團結一切社會力量，建設新中國。這種建設是經濟和思想同時進行的，發起「新年畫運動」其實也是思想建設的一個巧妙方法。毛澤東以政治家的高瞻遠矚，意識到「新年畫運動」對他建設政治國度的重要。他也同時意識到，還不在同一陣營的藝術家們，多數具有一技之長，而改造其思想，繼而發揮其優勢，為新中國文藝建設服務，成為上乘之選。

在蔡若虹起草的《關於開展新年畫工作的指示》中最後提到：「此外，還應當著重與舊年畫行業和民間畫匠合作，給予他們以必要的思想教育和物質幫助，供給他們新的畫稿，使他們能夠在業務上進行改造，並使新年畫能夠經過他們普遍推行。」[39] 可見新政府的思維清晰，且方法絕妙。「思想改造→繼續發揮專業優勢→為政府服務」的三部曲方式，也是共產黨在其他專業領域裡統一使用的思想改造方法。在海報領域，跟

39 《人民日報》，1949 年 11 月 27 日第一版。

隨毛從延安到北京的「魯藝」藝術家是沒有問題的，所以海報領域的思想改造，首先聚焦到了「月份牌海報」藝術家身上。

1951 年 9 月 19 日，文化部發出《關於加強對上海私營出版業的領導，消除舊年畫及月份牌畫片中的毒害內容的指示》[40]，以國家力量改變「月份牌海報」的內容，控制出版，可以看到新政府對「月份牌海報」的重視。新政府看重「月份牌海報」的藝術家團體，也是出於幾點考慮：

1.「月份牌海報」的觀念實在是深入人心，早已形成了成熟的流通、創作、印刷和發行管道。「在全國解放以前，美女月份牌的流行遍及全國，無論在城市、村鎮，甚至窮鄉僻壤的農家，都可以看見這個年輕的時髦女郎在和那些衰老的門神灶王爺爭權奪霸。」[41]

2.「月份牌海報」代表了城市階層的文化。這個階層在思想和知識程度上，雖然明顯高於農民，但人數少很多，在建國初，他們建設新中國的積極性遠沒有農民高，心理上很多有觀望。由於接觸資訊多，知識面比農民寬，新政府視他們為危險係數較高、要被改造的首要階層。

3.「月份牌海報」藝術家以自己的探索，揣摩各種中國傳統流派的人物繪畫，和受西洋畫理的薰陶，鑽研西畫的人體結構和解剖，試驗木炭、水彩材料的技法。他們在「月份牌海報」創作上積累了大量的經驗，是有專業深度的藝術家。他們的才能，相比在戰爭時代沒有受過有系統訓練的革命文藝工作者來說，是極大的財富，正是新政府需要的。

4.「月份牌海報」藝術家也有大批欣賞者的跟隨，這種藝術家在群眾中的知名度和感染力，也是新政府所看重的。

40　徐昌酩編：《上海美術志》第十章：年畫，上海書畫出版社，2004 年 10 月。
41　徐昌酩編：《上海美術志》第十章：年畫，上海書畫出版社，2004 年 10 月。

李慕白、金雪塵、金梅生、金肇芳、戈湘嵐、謝之光、楊俊生、張碧梧等「月份牌海報」藝術家們都在經過思想改造後，為新政府貢獻了自己的藝術才華。這場建國初的思想改造，遠沒有六十年代「文革」迫害肉體、改造思想的嚴厲和殘酷。在《上海美術志》第十章「年畫」中，披露了一些官方對於「月份牌海報」藝術家改造的情況，和上海當時對「新年畫運動」的配合工作，如何對原來的海報發行機構、商家進行公營化改造，「月份牌海報」藝術家除為新政府創作外，還幫助培養藝術學生：

上海解放不久，華東軍政委員會文藝處和上海美協籌委會，即組織了一批美術工作者（包括月份牌畫家），在中華人民共和國建立前的三四個月時間裡，創作了 400 多幅新年畫，並進 行了一次年畫展覽。這次畫展，對於宣傳中國人民共同綱領、宣傳人民解放戰爭的勝利，宣傳生產建設和開國慶典等方面，都收到了良好效果，也顯示了上海月份牌年畫在它新生的最初階段，便邁開了積極的一大步。

上海市的文化領導部門和中華全國美術工作者協會上海分會（簡稱「上海美協」）於同年 12 月先後召集年畫工作者及部分美協會員商討開展新年畫創作問題。有 40 多位月份牌畫家積極參加新年畫創作。此後上海的新年畫創作進步很快，新題材的比重逐年增加，藝術品質穩步提高。但由於當時年畫的出版、發行仍被私商經營，年畫市場比較混亂，一些內容不健康的舊月份牌年畫還在大量行銷。1951 年 9 月，中央人民政府文化部又發了《關於加強對上海私營出版業的領導，消除舊年畫及月份牌年畫中的毒害內容指示》，上海市文化管理部門及時封存了一批黃色、迷信的舊年畫，為新年畫的繁榮發展，剪除了「蔓草」。同年 10 月，中央人民政府文化部和出版總署又發出《關於加強年畫工作的指示》，上海市文化局和上海美協及時組織了「年畫作品觀摩會」、「新年畫展覽會」，邀請年畫工作者座談討論，交流創作經驗，宣導以新內容的作品佔領廣大農村的年畫市場；同時，對私營年畫出版、發行商開始進行整頓。

1953 年初上海私營畫片出版社共有 22 家，經過一年整頓，到 1954 年，尚存 13 家。為進一步加強對私營年畫出版、發行商的管理和改造，經華東行政委員會新聞出版局批准，同意上海九家私營年畫出版商合併改組為公私合營上海畫片出版社。

上海人民美術出版社的前身是 1952 年 8 月 16 日成立的華東人民美術出版社，它是國營專業美術出版單位。它與公私合營的上海畫片出版社在出版年畫業務上的分工是：上海人民美術出版社出版一部分具有指導意義的新年畫，上海畫片出版社專業出版月份牌畫種為主的普及性年畫及通俗畫片。1958 年 9 月 1 日，上海畫片出版社併入上海人民美術出版社。

上海畫片出版社建立之後，本著繼承與發揚年畫藝術優良傳統、在原有基礎上逐步改進與提高的方針，一面對舊年畫進行整理，一面組織畫家創作新年畫。對一批長期從事年畫創作、且有較高藝術修養的月份牌老畫家，採取包下來的辦法，聘請他們為特約作者，發揮他們的積極性。同時，著手培養後備人才，壯大年畫創作隊伍。於 1956 年成立了年畫創作研究室，招收社會上有志於年畫事業的青年，組織月份牌老畫家和著名美術家，以師傅帶徒弟的方法，講授繪畫理論、技法，並進行創作實踐。經過兩年的訓練，沈家琳、王偉成、江南春、劉王斌、吳性清、陳菊仙、陳強、黃妙發、馬樂群、姚中玉等 15 名專業年畫工作者脫穎而出，成為上海新一代年畫創作隊伍的主力。[42]

這些文獻，記錄了那個時段的海報藝術家和出版發行的情況，記錄了新中國「新年畫運動」的成效和影響。但對「月份牌海報」藝術家進行思想改造的文字記錄，在中國現存極少。1958 年 4 月出版的《美術》雜

42　徐昌酩編：《上海美術志》第十章：年畫，上海書畫出版社，2004 年 10 月，P. 73-74。

誌上，發表了「月份牌海報」藝術家舉行的一個思想改造座談會的紀要片斷，收錄如下：

謝之光：月份牌畫開始時，是畫全身美女的，要求美、靜，有書卷氣；後來逐步改為半身，但也反映當時的風尚的，如《春天遊龍華》等。與今年的年畫比較，真是不可同日而語。

金梅生：從前的創作，總不外參考外國雜誌和中國的明星照片。過去作畫，什麼主題思想，為誰服務，根本不懂。作畫的目的就是為了解決自己的生活。解放以後，才知道畫畫是為人民服務，要為工農兵服務、要推進社會主義建設、要對社會生產有積極作用。

謝之光：過去畫家對出版商的關係，真像「妓女與鴇母」的關係一樣。出版商只知賺錢，而且不管一個畫家為商家賺了多少錢，他還是對畫家進行殘酷的剝削。像周慕橋、趙藕生等，死後連買棺材的錢都沒有。

金雪塵：我們過去為洋商作畫，實際上是起幫兇作用。洋商搜括中國人民的經濟，我們為他們宣傳推廣，這不是幫兇是什麼？在那時還自鳴得意，今天想起來真是慚愧。

謝之光：過去我和鄭曼陀、杭穉英等幾個畫家是互相嫉妒、互相排擠的，這種資本主義的競爭方式，雖對創作也起著一定的促進作用，但是創作的方向不對，競爭的方法不對，與今天同志之間的相互研究討論、技術公開、先進帶動落後的社會主義競賽方式，是有原則的區別的。

李慕白：我以為解放以前創作沒有自由的。解放初期月份牌畫的出版工作還掌握在私商手裡，還是不自由，直到合營以後才真正感到創作的自由。我想舉一個例子來談：以前我畫過一張畫，資本家要我在地上加「元寶」，又要加花邊，弄得我無從下筆，結果還是依照他們的要求畫

了，但我精神上很痛苦，以後把自己的名字擦掉，拿去出版。在解放初期，我也想畫些新內容的東西，當時畫了一張「文化哨」，拿到比較有關係的「達華」去，也不肯出版。[43]

四位發言者：謝之光、金梅生、金雪塵、李慕白都是「月份牌海報」藝術大家，曾經在上海灘藝術界叱吒風雲，但在強大的政治壓力和新中國思想改造的聲勢下，從言談中流露出來的，不僅是對社會主義的擁護和對共產黨執政的愛戴，也在不經意中流露出社會角色改變的尷尬，藝術家面對政治變化的驚慌和不安。這個座談會明顯與專業無關，純粹是向政黨交心，交換政治心得，也是表明立場，劃清和前政權的界線，在進入新社會的專業創作前表明態度。

謝之光把月份牌畫家和出版商比喻為辛酸的「妓女與鴇母的關係」，譴責「出版商只知賺錢，而且不管一個畫家為商家賺了多少錢。」但進入毛澤東時代，畫家為政府工作的報酬，和謝之光在華成煙草公司時，創作一張月份牌價值 500 大洋的報酬是有天壤之別的。今非昔比，在新中國，畫家的工作成為義務和社會責任。謝之光也為新政府帶學徒，傳授月份牌海報的創作技法，這在過去是看家本領，絕對保密的，就算開設畫室、招收學生，學生也要一次性先交學費 500 大洋，拜師時還要辦酒席。但「月份牌海報」藝術家在「新年畫運動」中，經過思想改造後，確實創作了一大批時事年畫和政治海報。其中著名的包括：李慕白的《中國人民偉大領袖毛主席》、《狂歡之夜》、《毛主席來看我們的莊稼》、《熱愛共產黨，熱愛毛主席》圖注 3-33、《親密的友誼》、《新中國的女領航員》、《老鷹捉小雞》；李慕白、金雪塵合作的《採蓮》；金梅生的《菜綠瓜肥產量多》、《冬瓜上高樓》、《全國民族大團結》、《顆粒歸倉　不浪費一粒糧食》圖注 3-34；謝之光的《洛神》、《熱愛毛主席》；楊俊生的《慶祝中華人民共和國成立大遊行》、《毛主席視察黃河》、《和平萬歲》等。

43　〈月份牌年畫作者的話〉，《美術》，北京人民美術出版社，1958 年 4 月，P. 20。

在「百花齊放，推陳出新」的方針指引下，上海年畫題材逐年豐富，人物形象趨向健康，基本上消除了舊月份牌畫的「脂粉氣」，傳統中優良的表現方法，也從表現新內容的實踐中得到發揚和改進，出現了一批較高水準的作品。……無論是現實題材還是傳統題材，都注意了主題思想的積極性和完整性，注意了人物思想感情和環境氣氛的典型描繪。這些作品，集中反映了上海年畫工作者辛勤創作所取得的巨大進步和豐碩成果。[44]

這裡說的「百花齊放」和「百家爭鳴」一樣，是建國後毛澤東對民主黨派和其他一切對新政權心存觀望的知識分子提出的政策。但在當時，確實令許多知識分子感受到新政府的民主氣息，並奉獻了自己的專業和才華。「脂粉氣」指的是「月份牌海報」中美人畫的內容和時尚生活方式，加上「甜、糯、嗲、嫩」的媚俗特色，被共產黨批判為「資產階級的腐朽生活方式」。其實，還是因為毛的文藝服務對象是佔大多數的農民，而「月份牌海報」卻是面向市民階級，所以被批判，被貶低。改造「脂粉氣」實際上是改變描繪對象，藝術手法被保留，主題卻改變了，因為改變了描繪的對象，所以「人物形象趨向健康」。對新政權來說，對「月份牌海報」藝術家的改造工作確實是成就斐然，他們還是受到尊重的，這個時期的很多政治海報上，都允許他們延續「月份牌海報」時期的傳統，署上藝術家的名字。

第三節　蘇聯之風

蘇聯美術對中國的影響，是先通過政治的。它始於三十年代延安時期，因為蘇聯在政治上對中國共產黨的幫助，令蘇聯成為中國參考的範本。中國的美術工作者也吸收了蘇聯美術的經驗，其藝術思想和創作方法被中國美術工作者爭相借鑒。

44　徐昌酩編：《上海美術志》第十章：年畫，上海書畫出版社，2004 年 10 月，P.74。

毛澤東在建國後，外交上繼續保持和蘇聯一貫的交往，而斷絕了與歐美的一切往來。史達林時期創造的蘇聯社會主義現實主義的文藝理論，對1949年以後的中國美術有著巨大的影響。毛澤東在全面接受蘇聯政體的同時，也由於蘇聯藝術模式在歌頌新階級、通俗情節等方面，與他的文藝觀有根本的一致，所以基本接納了蘇聯美術的全部內涵。

毛澤東明顯地吸收了蘇聯的經驗，毛澤東基本上沒有公開談論和發表對美術的看法。他對藝術的看法基本上是全面地講的，可以說更為偏重文學，這與列寧和史達林很相像。

關於借鑒古人與外國人的說法也與列寧談對傳統和資產階級藝術的態度類似。毛澤東的關於藝術與生活的關係也來源於車爾尼雪夫斯基[45]「美即生活」。他主張社會主義現實主義，而「社會主義現實主義」是在1934年蘇聯作家代表大會上被正式確立為蘇聯文藝創作方法的。[46]

1950年2月14日，中蘇兩國在莫斯科締結《中蘇友好同盟條約》，它關係到蘇聯對新生中國政權的支持和共產主義力量的聯合。全國美協為配合這一政治事件發出通知，號召全國美術工作者，廣泛宣傳中蘇友好的重大意義[47]。

蘇聯美術對中國最直接的影響，是由蘇聯藝術家帶來的。蘇聯藝術家來華，以當時蘇聯對中國各個經濟建設領域的支援為背景，也是蘇聯援華建設中的一部分，其中最著名的是蓋拉西莫夫[48]、扎莫施金[49]和馬克西莫夫[50]三人。三個人中以馬克西莫夫影響最大，因為他代表了蘇聯的藝術方向，也是史達林提倡的藝術方向[51]。

45　Nikolai Chernyshevsky（1828－1889），理想社會主義者、哲學家、批評家，其社會主義哲學理論曾對列寧產生影響。

46　高名潞：〈論毛澤東的大眾藝術模式〉，《中國前衛藝術》，江蘇美術出版社，1997年，P.46。

蓋拉西莫夫和扎莫施金來華，更多是政策和方向的引導，為其他來華的蘇聯藝術家做鋪墊，馬克西莫夫來華則是更實在的，手把手地傳授繪畫技法。1955 年 2 月 19 日，蘇聯著名油畫家、兩次史達林獎金獲得者、蘇里科夫美術學院教授馬克西莫夫，作為蘇聯政府第一個委派的美術專家來到北京。中國政府非常重視這個專家，安排他出任中央美院顧問。院長江豐在歡迎會上說：

47　1950 年 8 月，《人民美術》第 4 期重點介紹蘇聯美術，《現實主義是進步藝術的創作方法》同時介紹了蘇聯著名畫家列賓（Ilia Efimovich Repin，1844－1930）的藝術。1951 年 4 月 9 日《人民日報》報導，「由中蘇友好協會總會、全國美協、中央美院聯合舉辦的『蘇聯宣傳畫和諷刺畫展覽會』在中央美院開幕，共展出作品 35 件，展覽至 22 日結束。」《人民日報》對這個展覽作過多次介紹，其中 4 月 9 日是以整版的篇幅，可見當時對於蘇聯美術的重視程度和對宣傳工作的重視。1952 年 11 月 15 日《人民日報》發表社論〈向蘇聯藝術家學習〉，記述：「洋溢著真正屬於人民的生活的朝氣，鼓舞著人們前進的思想⋯⋯蘇聯藝術家對於現實主義的藝術形式，是不斷地尋求著並不斷地加以發展著的。⋯⋯蘇聯藝術所表現的創造精神，和他們對於民族的藝術傳統的熱愛是不可分的。」1954 年 5 月 1 日，江豐、王朝聞、蔡若虹、王式廓、米谷作為中國文化部代表團成員，在莫斯科參加「五一」國際勞動節觀禮。他們回國後，全國美協召集在京的理事和美術單位的負責人舉行了座談會，請他們介紹蘇聯美術創作和美術教育等方面的情況。江豐也向中央美院的師生作了彙報。這一年 9 月，蘇聯美術家協會組織委員會主席蓋拉西莫夫致函全國美協，表示支持全國美協制定的進一步工作計劃，自此蘇聯的美術援助工作開始啟動。

48　Alexander M. Gerasimov（1881－1963），蘇聯寫實主義油畫家，曾為史達林及其他領導人畫像。

49　Iya Samoilovich Silberstein（1905－1988），蘇聯功勳藝術工作者、蘇聯美術學院通訊院士、莫斯科普希金造型藝術博物館館長、美術史家。

50　Konstantin Mefodyevich Maximov（1913—1993），曾任莫斯科蘇里科夫美術學院油畫系教授，史達林文藝獎金獲得者，俄羅斯聯邦人民藝術家。1955 至 1957 年作為中央美術學院的顧問，為新中國培訓了一批美術院校學生和師資，誕生了新中國第一份美術教學大綱，其繪畫上注重結構和外光的思想，對中國繪畫產生了很大的影響。

51　1954 年 9 月 30 日，時任蘇聯美術院院長的蓋拉西莫夫訪問中國。他因為 1944 年創作的《畫家群像》，於 1946 年獲得史達林獎金。《美術》第 4 期特意發表文章〈歡迎蘇聯卓越的藝術家蓋拉西莫夫〉。10 月 30 日，蓋拉西莫夫在離開中國前，發表了《致中國美術家們的友誼贈言》。11 月 30 日，全國美協在京舉辦「蘇聯人民藝術家蓋拉西莫夫旅行中國水彩寫生觀摩會」，期間蓋拉西莫夫作了題為《社會主義國家的藝術》的報告。1954 年 10 月 2 日，北京蘇聯展覽館開館，「蘇聯經濟及文化建設成就展覽」開幕。「其中的造型藝術展覽館共展出印花、水彩、雕塑、漫畫、插圖、版畫等美術作品 280 件。」（《人民日報》9 月 30 日版）蘇聯國立普希金造型藝術博物院院長扎莫施金主持了造型藝術館的展出，他在一年的時間內先後到上海、杭州、廣州、武漢等地，向中國美術工作者介紹蘇聯造型藝術的創作經驗和成就。

馬克西莫夫同志來到中國，使我們有機會直接地、有系統地學習蘇聯的
先進藝術經驗。我們相信在馬克西莫夫同志的指導下，不論在我們的美
術教育事業上，或在油畫師資的培養上，將會帶來非常重大的、寶貴的
貢獻。[52]

馬克西莫夫在中國有很高的地位，在許多重要場合都請他發表講話。他
在中央美院舉辦了影響深遠的「油畫進修班」[圖注 3-35]，參加者都是受過
高等美術院校的專業訓練、在國內已有一定創作成就和影響的青年藝術
教師和油畫家，包括：「侯一民、詹建俊、靳尚誼、任夢璋、王流秋、
俞雲階、秦征、王德威、高虹、何孔德、諶北新、魏傳義、武德祖、汪
誠儀、袁浩、王恤珠等。」[53]

1955 年 7 月 1 日，「由文化部組織的『全國素描教學座談會』在北京召
開。參加座談會的有 22 個院校（包括七個美術院校）、九個師範學院
素描教研組、兩個戲劇學院素描教研組和四個工學院建築系美術教研組
的教員 50 餘人。」[54] 馬克西莫夫在會上作了關於素描原理及教學問題
的報告。

「油畫進修班」於 1957 年結束，學員展出畢業作品，受過馬克西莫夫指
導的中國年輕油畫家們都有了很大進步，他們的作品當時在中國影響深
遠：「王流秋的《轉移》、王德威的《英雄的姐妹們》、秦征的《家》、
詹建俊的《起家》、諶北新的《晨》、任夢璋的《收穫季節》、侯一民
的《青年地下工作者》、高虹的《孤兒》、袁浩的《長江的黎明》、王
恤珠的《待渡》等」[55] 都表現出一種紮實的繪畫功底，獲得了廣泛的好

52　陳履生：《新中國美術圖史》，中國青年出版社，2000 年，P. 203。

53　陳履生：《新中國美術圖史》，中國青年出版社，2000 年，P. 203。

54　〈全國素描教學座談會在京閉幕〉，《美術》，北京人民美術出版社，1955 年 7 月第 7 期，P. 43。

55　陳履生：《新中國美術圖史》，中國青年出版社，2000 年，P. 203。

評。這一批學員後來在美術創作上的表現更加突出，成為中國油畫繼李鐵夫、徐悲鴻、劉海粟、顏文梁等老輩畫家之後一支重要的力量。通過「油畫進修班」，馬克西莫夫在中國產生了巨大的影響，通過這個進修班的學員，蘇式教育體系很快在中國形成。

從五十年代初學習蘇聯開始，國家在美術方面也是採取請進來和走出去兩種方式，既全面引進蘇聯的美術，同時組織年輕藝術家去蘇聯學習[56]。他們都經過嚴格的挑選，其中很多人在此前已有著名的重要作品。他們在蘇聯大多就讀於列賓美術學院，回國後被分配到北京、杭州、南京、廣州的幾所重要美術院校從事教學工作，成為建立蘇式美術教育體系的主要骨幹。

政治海報「紅、光、亮、大」的特徵和政治中心內容，與蘇聯美術的影響也是分不開的。在美術教育和美術創作的「蘇聯之風」下，中國海報在內容、宣傳形式上向蘇聯學習，有些作品在創意和構圖上相似，也在情理之中。周博在《中國宣傳畫的圖式與話語》一文中也考證到：

由於地理上的原因，應該說東北和華北地區的宣傳畫普遍較早地受到了蘇聯宣傳畫模式的影響。比如時任《東北畫報》總編輯的張仃，他的名作《在毛澤東旗幟下前進》（1949 年）就是對蘇聯「領袖、旗幟指引前進」這一圖式的中國化改造。

如館藏鞍山總工會張世中的《1950 年的生產任務你完成了嗎？》完全是模仿了蘇聯藝術家莫爾的名作《你參加志願軍了嗎？》。[57]

56　如 1952 年第一批派去蘇聯學美術的學生，包括羅工柳、李天祥、蕭鋒、馮真、張華清、蘇高禮等。

57　周博著，陳湘波、許平編：〈中國宣傳畫的圖式與話語〉，《20 世紀中國平面設計文獻》，廣西美術出版社，2012 年，P. 213。

在這個時期，也可以找到波蘭海報藝術家的影響，比如 Tadeusz Jodlowski 的名作《波蘭建設 10 周年》[58] 圖注 3-36，1955 年發行；在 1956 年，上海王洪水就創作了深受其啟發的海報《保持黨和人民給我們的榮譽》圖注 3-37 。

中國和蘇聯、波蘭相似，由國家統一海報發行的管道。到五十年代末，中國城市基本上完成了企業的國營化改造，海報和其他書籍、印刷品一樣，發行由國家控制在手，要求藝術家為海報的創作、宣傳、發行工作服務。這個藝術家的陣容是很可觀的，就像波蘭，最優秀的畫家、插圖師、平面設計師和建築家，全都拿到國家的創作任務，為海報創作奉獻自己的才華。相比之下，自己的專業方向反而像愛好，真正的專業成了海報創作。蘇聯和波蘭的海報在中國也進行了各種展覽，這種借鑒對於中國海報的發展，是思想意識上的鼓勵，也令中國海報的藝術水準在短時間內得到提高。

第四節　新中國時期海報的藝術特點和其他

整個新中國時期的海報藝術，特點是由粗糙走向精緻、由不成熟的政治漫畫線描走向成熟的蘇聯式學院風格，形式風格上也是從單一走向多樣化。這也和新政府發表《關於新年畫工作的指示》後，各種畫種、各種政見的藝術家加入海報創作行列有關。

在「新年畫運動」開始前，建國時期的海報基本由軍隊的政治宣傳單位來承擔創作和發行工作。這些部隊的政治宣傳藝術家，以自學成材為主，有些雖然經歷過「魯藝」的學習，但多年戎馬生涯，令他們沒有機

58　1955 年創作，95.1 × 67.3 cm，彩色膠印。選自 Krzysztof Dydo 編著：《百年波蘭海報藝術》（*100th Anniversary of Polish Poster Art*），克拉科夫 Biuro Wystaw Artystyczych 出版社，1993 年，P. 251。

會潛心專研畫理和技法，雖然在短時間內積累了大量創作，宣傳政治重點，但繪畫技法上還是非常不成熟，作品多以線描、敘述式的插畫或者漫畫為主^{圖注 3-38}。

1949 年，華東軍區第三野戰軍政治部出版的《開國大典》^{圖注 3-39}，是這個時期部隊宣傳組織中較典型的海報。這件署名「中流」的作品，基本如實地描繪了 1949 年 10 月 1 日中華人民共和國建國的情形，很有創意地用文字切割和組織兩個畫面。最上方的天安門城樓上，以毛澤東為主的國家領導人，被定格在由毛宣佈立國的一瞬間；下方的畫面表達全國人民擁戴立國的歡欣氣氛，和接受檢閱的人民解放軍坦克部隊通過天安門下金水橋邊的場面。「中央人民政府為代表中華人民共和國全國人民的唯一合法政府」——一條綠底黃字的飄帶橫穿過畫面，文字不但在中心位置宣傳了海報要傳達的政治資訊，也巧妙地銜接了上下兩個畫面。作品很好地設計了文字和畫面的關係，文字雖然處於畫面中心，但融合於畫面，畫面內容也吻合文字。色彩上，以亮麗單純的紅、黃、綠色為主，渲染節日氣氛。整個畫面描繪了不下 20 個主要人物，雖然元素眾多，但大小比例處理得非常好，沒有顯得擁擠，反而主次井然。在人物和其他物體的塑造上，以黑色線描為主，描繪人物特徵。但人物塑造最能看出藝術家的寫實功力，畫面中明顯表露出，人物塑造的比例不正確，線條也不具章法，從而可以推測藝術家沒有經過系統的專業繪畫訓練。雖然能辨認出領袖們的面目，但如果具體細看，顯得有些稚氣。藝術家的政治表達還是非常細膩和周到的，在下方的觀禮群眾中，作者畫了十個側面和後腦勺，從服飾可清晰表明農民、工人、知識分子、女學生和女知識分子等多種不同的身份，寓意全國人民到場參與。

顧群的套色木版海報《慶祝中華人民共和國成立》^{圖注 3-40} 也是類似一例，描繪了和前面海報同一時刻，被檢閱的人民解放軍通過金水橋，和觀禮的人群。顧群完全保留了延安時期的版畫特色，甚至連觀禮群眾也類似於延安的老農形象。這是「魯藝」藝術家的特點，他們在造型技巧

上比不上「月份牌海報」藝術家，但他們政治覺悟高，明白黨的宣傳需求。這些「魯藝」和軍隊的藝術家們在建國初，也創作了一些漫畫型的海報，以圖解和象徵性的藝術手法，宣傳黨的政策。比如《人民公敵》圖注3-41和《危害人民，法網難逃》圖注3-42這二件作品，簡潔且通俗易懂，警告文字更是觸目驚心。人物造型上，雖明顯表露出能力欠缺和審美性不強的特點，但在當時以農民為主、知識水平較為低下的中國社會，仍是行之有效的。

以毛澤東為主的政治家們，既看到海報強大的宣傳力量，又看到自己藝術宣傳隊伍專業性不足，由此發動的「新年畫運動」，目的還是要爭取藝術人才，發動政治宣傳策略，達到藝術繁榮、人民思想意識和政府一致的理想狀態。李慕白、金梅生和謝之光等大批上海「月份牌海報」藝術家一經思想改造後，馬上投入了政治海報的創作，令藝術品質提升，海報面貌為之改觀。他們在多年創作「月份牌海報」的生涯中，早已經歸納了對諸如用色、構圖、文字、比例和突出主題的心得，最重要的一點，他們懂得掌握群眾的審美心理。時代雖然改變，但他們在調整心理、研究「新客戶」要求後，馬上令自己的技藝重新為新政府矚目。

同樣以天安門城樓和建國大典為主題，李慕白創作的《中國人民偉大領袖毛主席》圖注3-43和《狂歡之夜》圖注3-44就是完全不同的藝術造詣，設計創意也獨樹一幟。在前者，李慕白沒有把毛澤東放在運籌帷幄的戰爭場面中，也沒有放在眾人頂禮膜拜的畫面中，而是放在國慶典禮的城樓上，被四個天真可愛的新中國兒童圍在中間。兒童衣著鮮艷，手持鮮花，臉上笑容嫣然。李慕白簡略了背景、道具，令毛澤東的領袖形象在政治家外，又多了一層親和力。李慕白不愧是海報大家，他對受眾心理的分析和把握，比完美嫻熟的繪畫技巧還勝一籌。在《狂歡之夜》中，他的創意也有別於一般藝術家，沒有選擇毛澤東在天安門城樓上宣讀《成立宣言》的一刻，而是選擇了在典禮之後，華燈初上，以煙花爆竹為背景的天安門廣場上，一群載歌載舞的少年兒童。又有什麼能比兒童

的喜悅更能反映內心的真誠呢？李慕白在創意背後，還是基本延續了「月份牌海報」的繪畫技法，皮膚、臉孔被描繪得細膩無筆觸，兒童更是粉妝玉琢，像洋娃娃一般。「月份牌海報」藝術家們在接受思想改造後已經明白，共產黨人要他們改變什麼，保留什麼。這些多年積累下來的造型技法，正是他們被看重的主要原因。在人物造型的塑造上，他們的能力明顯高於軍隊的藝術家們。在《中國人民偉大領袖毛主席》中，毛澤東的形象無論比例、神態、氣質和用色，都不是前面「中流」的《開國大典》可同日而語的。王偉成 1960 年創作的《我們敬愛的毛主席》圖注 3-45，無論創意還是用色，都明顯受李慕白這件作品的影響。

「月份牌海報」藝術家的加盟，令建國初期的中國海報面目一新。他們的新作獲得當時社會的喜愛，人們對這些藝術家讚賞有加，媒體也紛紛報導有關人物和創作消息。這也引起來自軍隊和一些從延安時期就參加藝術工作的藝術家們不滿，他們以政治意識為突入點，進行了一些批評。比如陳伊範 59 在《看新舊年畫——一個敲起了警鐘的展覽會》一文中寫道：

在 1956 年的年畫裡，能真正激發美感，激發革命理想堅定不移的豪邁的信心的作品，真是太少了，為了保衛和佔領這樣一種深深為人民所喜愛著的繪畫形式，該是我們革命的藝術家們停止退卻的時候了。

由於缺少藝術批評，自然主義和庸俗的廣告作風，對我們的藝術起著腐蝕作用，而且給青年美術家帶來了危害。60

59 陳伊範（Jack Chen，1908－1995），後改名陳依範，漫畫家，作家。原籍廣東省中山縣，千里達第三代華僑，父親陳友仁曾任早期國民黨政府外交部長。1927 年到中國，從事新聞及美術工作，1950 年後在中國外文局任英文編審，1970 年移居美國。

60 陳伊範：《看新舊年畫》，北京人民美術出版社，1956 年第 4 期，P.21。

陳伊範以「革命的藝術家」自詡，和「月份牌海報」藝術家劃清政治陣營的不同，其中「庸俗的廣告作風」很明顯是對後者技法的批評。其他指控更多是一種漫無邊際的政治術語，實質上是由於「月份牌海報」藝術家創作新中國題材海報引發的不滿情緒。陳伊範還提到一幅《合作社的養雞場》，批評它「一切都像『天堂』裡似的潔淨。所有的東西都閃耀著一種從陸上到海上，到處沒有見過的光彩」，警告這些作品「只能把人們帶進庸俗的藝術觀裡去」[61]。

「沒有見過的光彩」，就是「月份牌海報」中明亮、艷麗但也許不現實的象徵式色彩。這種指責明顯誇大了問題，在後來「文革」時期的海報，也是受到「月份牌海報」的啟發，延續了象徵式色彩的特點，雖然它更多聚焦在單一紅色上。實際上，「文革」的政治海報更是一種「庸俗的藝術觀」。當然陳伊範的批評針對有些作品也是正確的，它們真的缺乏一些現實中的真實性。這是由於一些「月份牌海報」藝術家缺乏相關題材的生活經歷，對勞動人民，特別是農民的生活不夠瞭解而引起的。忻禮良的《農村風光》圖注3-46 中描繪的插秧姑娘，也實在是太脫離生活，雖然姑娘作農村打扮，一襲紅衣上也有小雞圖案，但在田中插秧勞作，腰間的白圍裙卻一塵不染，衣著光鮮，有著絲綢的質感，神情和舉止之間「作秀」成分太大，簡直就是「月份牌海報」的都市美女下田過場，難怪惹來一些批評。但大多數「月份牌海報」藝術家的創作還是有很高水準的，包括真實性的一些細節描繪。

當時的「月份牌海報」藝術家們也意識到，自己的色彩和繪畫技法，當不完全雷同於「月份牌海報」時代。我們看謝之光 1956 年創作的《熱愛毛主席》圖注3-47，兒童的臉部保存了「月份牌海報」的細膩技法和乾淨風格，在眉毛、鼻子和嘴之間還能依稀感受到那個「時髦女子」的形

61　陳伊範：《看新舊年畫》，北京人民美術出版社，1956 年第 4 期，P.21。

象。但除此之外，其他「月份牌海報」的特徵已經被改變了：在頭髮，特別是衣褶和背景的塑造中，謝之光發揮了水彩顏料相互滲色、透疊的特點，用顏色的疊加來塑造明暗和立體，用粗筆觸和大塊水彩相互疊加，突出畫意盎然和自然從容。這不同於「月份牌海報」中的衣服小心翼翼地鋪色，盡量細膩和不留筆觸，可以說從裝飾性走向了自然和現實主義。在使用顏色上，他也主要崇法自然和寫實，不再是「月份牌海報」的單純色彩，多使用複色、雜色，根本不存在陳伊範批評的「潔淨」。謝之光的這件作品在造型上非常有水準，技法嫻熟，對色彩屬性胸有成竹，彷彿一氣呵成，明顯表現「月份牌海報」藝術家高超的繪畫技法。

金梅生的《菜綠瓜肥產量多》^{圖注 3-48}、《冬瓜上高樓》^{圖注 3-49} 和李慕白、金雪塵合作的《採蓮》^{圖注 3-50} 也是一樣，只有人物的某些五官部分，還殘留一些「月份牌海報」中「甜膩」的特徵，但在其他場景、瓜果等塑造上，完全表達出他們對繪畫藝術的天分，造型嚴謹、色彩剔透但有著多重疊加，自由調和的技巧、水彩中對水的運用也暢意酣然，是繪畫技法的高超表現，人物的氣質也有建國初期要突出的「勞動人民」的健康、勤勞。再回想金梅生在三十年代末的「月份牌海報」中對女性裸體和性感的描繪，判若兩人。

張曼如在 1958 年的文章《一朵無名的花》中，為「月份牌海報」畫家鳴不平：

解放後，這種所謂美人畫片，也隨著社會變革和人民的解放而活躍起來了，重新得到了自由的發展。幾年來，在配合商品的宣傳，配合國家各項政治運動的宣傳中，都起到了一定的作用。例如：金梅生先生的《為了孩子們簽名》這張畫，表現了中國婦女同全世界所有愛好和平的人們一樣，為了世界的和平，為了孩子們的現在以及將來永遠不遭受戰爭的災害，她誠樸而堅定地在和平大會上簽了名。

從銷售情況來看，（月份牌海報）是年畫中銷售量最多的一種。

從城市到鄉村，不分男女老幼，人們見有此畫，無不圍而觀之稱讚不絕，或出資購之。而美術界沒有足夠多重視，也可以說是無名英雄。

張曼如還分析了「月份牌海報」藝術家創作海報，以其藝術風格深受人民喜愛的原因：

這朵花在年畫當中，何以這樣普遍，這樣興盛呢？據我體會，有以下幾種因素：1、色彩鮮艷；2、色法細膩；3、人物美麗；4、適於觀賞（無論遠觀近視，都是美麗的）。[62]

美術史論家薄松年在 1958 年也撰文《為月份牌年畫說幾句話》，為「月份牌海報」藝術家鳴不平，肯定他們的藝術貢獻，還談到對「潔淨」的概念：

即便合作社的雞場像天堂那樣的潔淨，很多社內的牲畜不是都用了新的飼養方法和遷入「新居」麼？難道畫的雜物狼藉就是真實麼？相反的，正因為我們很多的年畫把環境畫得太亂，衣服畫得太不整潔而不受群眾歡迎。[63]

這場有關色彩的爭論，最後還是由「月份牌海報」藝術家取勝，這其中當然是他們的藝術手法的勝利，獲得了群眾的欣賞和接納。另外一點也是由於學院派的「蘇聯之風」普遍，令政治海報的藝術風格受到蘇聯模式繪畫的影響，轉移了那場爭論。

62　張曼如：〈一朵無名的花〉，《美術》，北京人民美術出版社，1958 年第 4 期，P. 15。

63　薄松年：《中國年畫史》，遼寧美術出版社，1986 年，P. 217。

「月份牌海報」藝術家們沒有深厚的政治基礎，他們找到另一個相對不需要政治覺悟的領域，發揮自己的繪畫技巧，那就是地方戲曲的海報創作。建國後的文化建設相對繁榮，「工農兵喜聞樂見，要大眾化」的文藝也包括了地方戲曲。在這一中性的繪畫創作舞台上，因為戲曲中舞台形象的塑造，和戲劇服飾的色彩艷麗，令「月份牌海報」藝術家們甚至找到老上海的餘溫。李慕白的《西廂記》(1962 年) 圖注 3-51；金梅生的《牛郎織女》(1950 年) 圖注 3-52、《梁山伯與祝英台》(1954 年) 圖注 3-53、《秦香蓮》(1957 年) 圖注 3-54；吳少雲的《雜技表演》(1957 年) 圖注 3-55；郁風、金梅生合作的《晚會服裝圖》(1959 年) 圖注 3-56 等作品，人物塑造飽滿，五官細膩入微，色彩豐富亮麗，有著一些月份牌時代的風采。

中國共產黨在建國初期，雖然一方面改造「月份牌海報」藝術家為其服務，另一方面，更積極向蘇聯學習，用援華的藝術家任教中國最高學府，又委派最優秀的藝術家去蘇聯留學，緊鑼密鼓地準備建立自己的學院派藝術。「從 1949 年建國到 1966 年文革開始，毛澤東大眾藝術從低級、稚拙的階段走向高級的初具學院化風格的階段。對這一發展有直接作用的是中國藝術家對蘇聯藝術的學習。」[64]

實際上學院派的藝術家在「新年畫運動」中，早已開始摸索組合「月份牌海報」和「蘇聯美術」，創造自己的藝術風格。這種學院派風格的追求和建立，從 1952 年 7 月文化部組織的年畫創作獲獎作品中可以看出來。這是 1950 年後的第二次年畫創作評獎，「從 1,000 件參賽作品中選出了 40 件作品，其中貴州省年畫作品 24 幅獲集體獎。」[65] 最突出的是林崗的《群英會上的趙桂蘭》 圖注 3-57，它為以後的學院派海報和其他藝術創作提供了範本功能。蔡若虹評論它：

64　高名潞：〈論毛澤東的大眾藝術模式〉，《中國前衛藝術》，江蘇美術出版社，1997 年，P.46。

65　文化部部長沈雁冰公佈文化部 1951 至 1952 年度年畫創作評獎結果，其中貴州省年畫作品 24 幅獲集體獎（獎金 1,200 萬元）。1952 年 9 月 5 日《人民日報》。

根據一個現實的境界，將我們偉大祖國最優秀的兒女，中國人民最為景仰最為熱愛的人物，十分和諧地集中在一幅畫面上。它不但是比較精細地刻劃了這些人物的優美形象，而且也比較精確地刻劃了這些人物的崇高品格；它深湛地傳達了人物相互之間的醇厚感情，同時又把作者的感情，人民的感情都灌注在這些人物身上；它吸取中國繪畫的明朗特色，沒有把光影當作描繪的重心（我認為這是藝術表現上最好的加工）；它尊重中國人民的藝術口味，所以又不厭其煩地安排了許多服從主題的細節（我認為這是民間年畫最好的風格）。[66]

這件得到當時一致稱讚的作品，描繪了一位全國勞動模範（趙桂蘭）被中央領導接見時的情景，女勞模因工作時左手受傷，所以畫面中她還戴著白手套。整件作品採用勾線造型，平塗設色，線條造型採用國畫的方式，但色彩上採用了「月份牌海報」的特色（平塗和亮麗的純色為主），顏色深重部分為主要人物。在場景結構、裝飾圖案和人物分佈上，則明顯受到蘇聯美術的影響，場景寬大、宏偉，特別是椅子造型也和蘇聯克里姆林宮的裝飾相似。

在這件作品影響下的《慶祝中國共產黨成立三十周年》（侯一民、鄧澍，1952 年）、《中華各民族大團結》（葉淺予，1950 年）、《在毛主席身邊》（劉文西，1959 年）圖注 3-58、《主席來到我們家 問長問短把話拉》（李琦，1961 年）圖注 3-59、《民族大團結萬歲》（陸鴻年、王定理等集體創作，1953 年）圖注 3-60 等，都間接或直接採取了這種多樣結合的方式。

蘇聯之風和中國藝術家在自然快速地結合著，形成自己的風格。五十年代末期，學院教育也培養出許多優秀人才，這一時期的海報佳作數量頗多。上海哈瓊文的知名海報《毛主席萬歲》圖注 3-61，創作於 1959 年，這

66　蔡若虹：《蔡若虹文集》，人民美術出版社，1995 年，P. 55。

件作品完全不受月份牌繪畫的影響，用極其自由開放的筆觸描繪了較為抽象的紫紅色花海，毛主席的形象卻大膽地沒有出現，用母女舉肩歡慶的瞬間，象徵對毛主席的愛戴。這在「文革」之前，屬於較為大膽的創意（當然在「文革」時也曾受到批判）[67]。這一時期哈瓊文的佳作還有《十五年後超過英國》、《學大慶精神》。蔣兆和 1955 年創作的海報《聽毛主席的話》圖注 3-30，也代表了成熟的中國海報語言表現，他採用自己擅長的水墨材料，用較為艷麗的色彩描繪了毛主席和孩子們在一起的情景。臉部的皮膚效果，有一些月份牌用色暈染的技巧，但毫無濃郁艷麗之感，反而自然樸實，功力非同一般。其他還有袁運甫、錢月華合作的《慶祝十月社會主義革命四十周年紀念》圖注 3-62、劉文西的《毛澤東主席》圖注 3-63、在馬克西莫夫進修班畢業的詹建俊也有佳作《世界人民心連心》，浙江美院肖峰、宋韌合作的《張思德》系列、《白求恩》，秦大虎的《參軍》等。

在從「新年畫運動」走向「文革模式」的樣板式美術中，董希文的《開國大典》是最有代表意義的。這也是中國學院派美術在經過「新年畫運動」和「蘇聯之風」後，逐漸形成自己風格的體現。董希文是中央美院油畫系教師，他 1953 年創作的油畫《開國大典》圖注 3-64，成為後來國慶典禮的官方象徵性作品，也在「文革」期間被印製為海報，多次再版[68]，「以其鮮亮和具有裝飾性的色彩，喜慶的情調，作為中國油畫民族化的成功範例，開了油畫年畫化的先河。」[69]政治海報在「文革」中達到「高、大、全」的統一形象，其藝術風格基礎是民族化。民族化的方向下，年畫中的喜慶氣氛和象徵性色彩被誇大，最後確立「紅色海報」的藝術特徵。董希文自己也撰文，講述他民族化的觀點：

67　許平著，陳湘波、許平編：〈哈思陽訪談〉，《20 世紀中國平面設計文獻》，廣西美術出版社，2012年，P. 590。

68　而且，《開國大典》畫面中的人物也由於政治原因不斷被改變，比如 1953 年去掉了高崗，1966 年再版時又去掉了劉少奇。

69　栗憲庭：〈傳統與當代〉，載於《重要的不是藝術》，江蘇美術出版社，2000 年 8 月，P. 79。

關於油畫，由於我們努力學習蘇聯及其他國家的油畫經驗，已經有了顯著的進步，產生出許多能真實地表現生活的作品，但為了使它不永遠是一種外來的東西，為了使它更加豐富起來，獲得更多的群眾更深的喜愛，今後，我們不僅要繼續掌握西洋的多種多樣的油畫技巧，發揮油畫的多方面性能，而且要把它吸收過來，經過消化變成自己的血液，也就是說要把這個外來的形式變成我們中國民族自己的東西，並使其有自己的民族風格。油畫中國風，從繪畫的風格方面講，應該是我們油畫家努力的最高目標。[70]

董希文對油畫民族性的觀點，也因為《開國大典》的海報版本一印再印，而滲入其他海報和畫種中，最後定型為「文革」政治海報特有的藝術風格。在《開國大典》中，我們很容易領悟，「月份牌海報」和傳統年畫的色彩被應用進去，並且發揮了一度被陳伊範批評的「潔淨」色調，藍天、白雲、紅柱子、紅燈籠，氛圍塑造乾淨而吉祥。對人物形象的塑造，是通過拉開偉人與其他人的距離、畫面的中心位置處理等方法，塑造偉人的不凡之處。這種方式在「文革」政治海報中被大量應用。精神上也附會了毛澤東的「革命的浪漫主義」思想，用美術堆砌的「理想國度」正在慢慢定型。

新中國時期的海報，除了藝術家陣容（魯藝、「月份牌海報」藝術家群體、學院派）強大；藝術家來自不同專業（國、油、版畫和「月份牌海報」等）；藝術風格由少（1949 年前）到多（建國初）；由多樣化慢慢過渡到「文革」時的樣板式、單一式；色彩由寫實過渡到「紅、光、亮」的象徵性外，還有一些藝術特點：

70　董希文：〈從中國繪畫的表現方法談到油畫中國風〉，《美術》，1957 年第一期，北京人民美術出版社，P.6-9。

1. 文字由畫面題名式，轉向政治性政策；由繁體字轉向新中國後提倡的簡體字；同時為了回應提倡使用簡體字，基本上標題文字下都表了拼音；

2. 出版由民營轉為國家統一發行的國營，每件海報都標明了作者、發行機構、發行量和售價，基本上統一由建國初期的 1.5 元到五十年代末、六十年代初的 0.1 至 0.18 元；

3. 這一時期的印刷基本是單色疊加的膠印，尺寸沒有統一標準，但基本以 80 × 110cm、78.7 × 109.2cm、50 × 60cm 等大尺寸為主；

4. 印量和再版次數都很大。「以 1958 年為例，新年畫共 546 種，重版 481 種，印數 1.46 億張，其中「月份牌」年畫竟佔 75%。」[71] 俞雲階的《歡欣鼓舞慶祝中華人民共和國的憲法公佈》（1954 年）發行了 14 萬張；李慕白的《我們熱愛和平》作於 1951 年，到 1955 年再版了十次，前九次總發行量 735,900 張，1955 年第十次再版量為 38 萬張；忻禮良 1959 年的《和平與幸福》先後再版五次，總發行量 13 萬張；李慕白的《狂歡之夜》（1953 年）發行量 20 萬張；楊俊生的《慶祝中華人民共和國成立大遊行》（1953 年）發行量 20 萬張；哈瓊文作的《毛主席萬歲》（1959 年）重印七次，累計印數達 22 萬多張等 [72]。其他一般的海報發行量為五至十萬張，再版次數為四至五次。

李慕白的作品《忽聞人間曾伏虎》在創作完後印刷前，就一次接到訂單共有 1,800 萬張，最後上海的印刷廠也沒有完成這個訂單的印刷，實在太大了。[73]

71 《「月份牌」年畫》，周昭坎，http://blog.sina.com.cn/s/blog_593c0fa00101h6r5.html；最後一次確認日期為 2020 年 12 月 31 日。
72 數據來自海報中標注資訊。
73 詳見書後「杭鳴時教授採訪」。

山東的海報藝術家陶天恩先生在接受採訪時，介紹了發行量和創作報酬的情況：

《比比誰的碗底乾淨》印量在 90 萬份，先後再版了九次，1957 年 4 月第一版，到 1959 年 10 月是第九次印刷。其他如《保持先進生產者的榮譽》、《海軍叔叔好》等，印量是 10 萬份左右。

稿費在 200 元左右，比如《比比誰的碗底乾淨》這張海報，第一次的稿費是 200 元，第二次是 200 元的百分之八十，以次遞減，印刷到第九次就只有 32 元了，但在當時，這是相當可觀的一筆收入了 。[74]

建國初期，中國海報發行量就已經很大，但巔峰期還未來到。

74　詳見書後「陶天恩先生採訪」。

第三章
文革時期（1966—1976）

第一節　　文革的背景和美術界的情況

「太陽最紅，毛主席最親！」毛澤東通過「文化大革命」統一了全中國
人民的思想。雖然有許多意見認為這主要是一場針對思想和文化領域的
革命，但從它對國人的思想摧殘、對文化的破壞和通過「文化大革命」
掌握極端權力的結果來看，這是一場政治革命，不是文化革命。

但實際上，它不是也不可能是任何意義上的革命或社會進步。[75]

它必然提不出任何建設性的綱領，而只能造成嚴重的混亂、破壞和倒
退。歷史已經判明，「文化大革命」是一場由領導者錯誤發動，被反革
命集團利用，給黨、國家和各族人民帶來嚴重災難的內亂。[76]

這裡的「領導者」無疑就是毛澤東本人。六十年代初，毛在推行以「人
民公社」為藍本的政治計劃時意識到阻力，其他清醒的政治夥伴們以
經濟規律為原則，對毛以政治思想和階級鬥爭為中心的建設計劃加以

75　《關於建國以來黨的若干歷史問題的決議》（修訂本），北京人民出版社，1985 年，P. 391。
76　《關於建國以來黨的若干歷史問題的決議》（修訂本），北京人民出版社，1985 年，P. 30。

排斥。毛通過他個人在以農民為主的群眾中的影響力,發動學生運動（「紅衛兵運動」）,從下而上,鼓勵青年起來奪領導、學術權威、老師等現行持權者的權力,通過混亂來進行權力重建。1966 年 5 月 16 日,中共中央政治局擴大會議通過了由毛主持起草的《中國共產黨中央委員會通知》（即《五一六通知》）。1966 年 8 月 5 日毛寫了《炮打司令部,我的一張大字報》作為會議檔,發給八屆十一中全會同志討論,通過《關於無產階級文化大革命的決定》（即《十六條》）[77]。

「五一六通知」發表後,全國正式進入「文革」狀態。首都和各地紅衛兵走上街頭,橫掃「四舊」,打、砸、搶和暴力血腥不斷,每個城市都被製造出大量的混亂和批鬥。1966 年,紅衛兵美術運動出現,作為「文革」美術的開端。美術院校的學生也開始捲入「文化大革命」,一些重要的美術機構像中國美協、中央美術學院、北京師範大學、人民美術出版社等,都成立了造反組織或紅衛兵組織。紅衛兵美術最重要的方面,體現在它根據「文革」的精神,通過批鬥、清洗走資派和反動學術權威,完成「純化」美術界隊伍和思想觀念的任務,其結果是對從二三十年代、延安時代、新中國成立以來所有被視為資產階級的代表人物、代表思想,都給予了徹底的批判和清洗。

77 《五一六通知》反映了毛關於「文化大革命」的主要論點,為「文化大革命」確定了理論、路線、方針和政策。這是一個非常「左」傾和錯誤的綱領,但當時它的通過和貫徹,標誌著「文化大革命」的全面發動:

「全黨必須遵照毛澤東同志的指示,高舉無產階級文化大革命的大旗,徹底揭露那批反黨反社會主義的所謂『學術權威』的資產階級反動立場,徹底批判學術界、教育界、新聞界、文藝界、出版界的資產階級反動思想,奪取在這些文化領域中的領導權。而要做到這一點,必須同時批判混進黨裡、政府裡、軍隊裡和文化領域的各界裡的資產階級代表人物,清洗這些人,有些則要調動他們的職務。尤其不能信用這些人去做領導文化革命的工作,而過去和現在確有很多人是在做這種工作,這是異常危險的。

混進黨裡、政府裡、軍隊裡和各種文化界的資產階級代表人物,是一批反革命的修正主義分子,一旦時機成熟,他們就會要奪取政權,由無產階級專政變為資產階級專政。這些人物,有些已被我們識破了,有些則還沒有被識破,有些正在受到我們信用,被培養為我們的接班人,例如赫魯雪夫那樣的人物,他們現正睡在我們的身旁,各級黨委必須充分注意這一點。」（1966 年 5 月 16 日,《人民日報》頭版）。

從「月份牌海報」改造過來的藝術家也首先被打倒、被批判。典型的猶如「穉英畫室」，雖然畫室早在「新年畫運動」時已經散去，但成員照樣受到牽連：

抄家抄了好幾次呢！那時「穉英畫室」可以說已經散了，但「穉英畫室」牌子還是在，還是有一定的社會知名度。家裡訂的一些國外期刊都被抄去了。[78]

栗憲庭描述的「農民過年過節的氛圍」[79] 實在是過於浪漫化的形容。實際上，「文化大革命」的革命形式大多是暴力活動，以消滅肉體為結果。這在美術界也是一樣：

這些在美術上已經具備一定技能的人，一方面憑著保衛無產階級革命司令部、捍衛毛澤東思想、防止資本主義復辟的熱情，以運動的方式創造了當時所謂「紅海洋」的藝術景觀，另一方面就是批鬥走資派和反動學術權威。對於紅衛兵和造反派來說，無產階級向資產階級進行鬥爭真是一件輕而易舉的事，因為根據《五一六通知》和《中共中央關於無產階級文化大革命的決定》（十六條）的指示，各美術團體、學院和相關單位可以批鬥的走資本主義道路的當權派、反動學術權威、藝術權威有的是。所以，文革開始以後，首先受到衝擊的自然是美術界的一批著名的藝術理論家和領導。[80]

江豐（中央美院院長）、艾青（畫家，詩人）、張仃（中央工藝美院教授）、王朝聞（中國美協，《美術》主編）、蔡若虹（中國美協）、林風

78　詳見書後「杭鳴時教授採訪」。

79　栗憲庭：〈傳統與當代〉，《重要的不是藝術》，江蘇美術出版社，2000 年 8 月，P. 93。

80　鄒躍進：《新中國美術史 1949-2000》，湖南美術出版社，2002 年 11 月，P. 131。

眠（原杭州國立藝專院長）、華君武（漫畫家，中國美協）、潘天壽（杭州國立藝專院長）、李可染（著名國畫家）、石魯（著名國畫家）、豐子愷（著名國畫家）、傅雷（美術史論家，翻譯家）等新中國最優秀的藝術家，在「文革」中備受批判和迫害。紅衛兵的「批判」已經是對肉體的暴力摧殘[81]。

這種學生批鬥老師的暴力現象，令中國美術院校在結合傳統和蘇聯模式後剛開始形成自己的藝術風格，馬上又陷入了全面癱瘓。「文革」中期，隨著江青開始掌握國家文藝界的權力，對 1949 年到「文革」前的文藝重新估計，並拋出了這「十七年」是文藝黑線專政的看法。江青和毛澤東一樣，看重政治宣傳的力量，為了首先統一文藝界——政治宣傳媒體的思想意識，她進行了京劇革命，推出以京劇為藝術形式的八個「樣板戲」[82]。這些「樣板戲」在中國當時不只局限於戲曲界，它對各界藝術的影響都很大，實際上為美術界定下了創作的基調。

81 中央美術學院教授葉淺予苦澀和詼諧的回憶頗能反映那個時代的悲劇：
「美院紅衛兵第一大棒，是火燒舊教具，把石膏模型統統砸碎，堆在操場中央；又搜集舊講義、舊畫冊作燒料，燒起熊熊大火，從牛棚裡拉出來全體牛鬼蛇神，跪在大火周圍。紅衛兵宣佈，我們這些人是舊世界的渣滓，要為舊世界殉葬。我們背後站著革命造反派，稍一挪動，後面的伸手就將你撥正，不許亂動。火越燒越旺，臉上烤得發痛。我旁邊跪著的是國畫系副主任，他有風濕症，膝蓋痛得不行，連聲叫饒，造反派哪管你死活，你越叫他越吼你罵你。我有股子硬勁，既叫殉葬，那就殉吧，咬緊牙關熬一陣，實在熬不成，那就躺下裝死，讓造反派把你丟進火裡去，和舊世界一起毀滅；要麼把你送到鄰近的協和醫院的太平間去，叫家屬來收屍。」
「我一到，罰我面對那幅毛澤東肖像草稿下跪，由一個紅衛兵發號令，喊口號。
『葉淺予醜化革命領袖罪該萬死！』
『葉淺予醜化勞動人民罪該萬死！』
『葉淺予毒害青年罪該萬死！』
『大混蛋葉淺予裡通外國，該死該死！』
四五個身穿綠色軍裝的中學生紅衛兵，手握皮腰帶，站立兩廂，隨著口號聲，一陣一陣挨打。這時我被推翻在地，背上一陣一陣發燙，發麻，發辣。喊口號的那位執刑官，喊到後來，沒詞兒了，便只喊：『打，打，打！』皮腰帶的銅扣扣碰到後腦勺，感到有點痛，不知道腦袋開了花。」
葉淺予：《細敘滄桑記流年》，群言出版社，1992 年，P. 394、396。
82 《紅燈記》、《沙家浜》、《紅色娘子軍》、《龍江頌》、《海港》、《白毛女》、《智取威虎山》、《奇襲白虎團》。

毛澤東在「知識青年上山下鄉」運動後，又不能容忍一個國家沒有高等院校的現象[83]。毛的理想社會就是由軍人、工人、農民三個階級為核心，結果形成了「工農兵」成員進入大學的現象。在美術界，如中央美院與中央音樂學院合併，改為「中央五七藝術大學美術學院」，從工農兵三個階級中招收學員，形成了工農兵美術，為當時在社會上受到推崇的這三大階級進行美術創作[84]。

在「文革」後期，也即林彪叛逃和墜機身亡事件之後，紅衛兵那種急風驟雨的革命方式已結束，但是批文藝黑線專政的活動仍在進行，不過此時「四人幫」已把政治鬥爭的矛頭從劉少奇轉到了周恩來，其方法就是在全國各地開展批「黑畫」，也即「賓館畫」、「出口畫」[85]的活動。

整個「文化大革命」時期的美術，是貫穿了政治的美術，作為政治宣傳功能的政治海報，更是融合在政治大浪的每個浪花中。

83　毛澤東在 1974 年給林彪的《五七指示》中講到：「人民解放軍應該是一個大學校，既能學軍事、學政治、學文化，又能從事農副業生產；又能辦一些中小工廠，生產自己需要的若干產品和與國家等價交換的產品。這個大學校，又能從事群眾工作，參加工廠、農村的社會主義教育運動。」信中以此為基礎，做了廣泛的類推：「工人以工為主，也要兼學……」「公社農民以農為主（包括林、牧、副、漁），也要兼……」並且談到對教育革命的設想：「學生也是這樣，以學為主，兼學別樣，即不但學文，也要學工、學農、學軍，也要批判資產階級。學制要縮短，教育要革命，資產階級知識份子統治我們學校的現象，再也不能繼續下去了。」〈批黑畫是假　篡黨竊國是真〉，《美術》，1977 年 3 月第 2 期，北京人民美術出版社，P. 7-9。

84　其中林彪又因為自己的政治野心，在軍隊進行「軍隊學習毛主席語錄」的運動，林彪的口號是：「讀毛主席的書，聽毛主席的話，照毛主席的指示辦事。」後又加上「做毛主席的好戰士」。這是「文革」的高潮，也是「文革美術」的高潮。在藝術中，毛一生都是詩人氣質的政治家形象，這個時期也出現了他唯一的軍人形象。

85　周恩來遵照毛澤東的指示，曾就賓館的佈置畫，指示要有民族風格和時代風格，要體現國家的悠久文化歷史和藝術水準，要樸素大方。周還支持了工藝美術的出口，並曾指示：出口工藝品只要不是反動的、醜惡的、黃色的東西，都可以組織出口和生產。〈批黑畫是假　篡黨竊國是真〉，《美術》，1977 年 3 月第 2 期，北京人民美術出版社，P. 7-9。

第二節　紅衛兵美術和工農兵美術

「文革」的政治海報和當時其他藝術形式一樣，分紅衛兵美術和工農兵美術，是前後兩個時期。它們的主題都是圍繞毛澤東的思想意識，是「文化大革命」的視覺化反映。這個時期的海報，有兩個明顯相同的特徵：1. 政治為主題；2. 繪畫即海報。

原始自然的審美、個性化情感的表露，在這個時期的藝術作品中蕩然無存，只剩下公式化的政治宣傳。畫家們的創作很多更是為海報的需求而做，也是通過海報這個形式，令藝術家的作品為全國人民所熟悉。

1967 年 7 月，北京人民美術出版社出版的《毛主席是我們心中的紅太陽》畫冊中，在《天安門遊行》這件攝影作品有注解：「紅衛兵一馬當先，工農兵奮勇前進，無產階級文化大革命的紅色巨流一瀉千里，席捲全國，震動了全世界。」[86] 頗能道出「文革美術」的境況：首先是紅衛兵美術，再是工農兵美術。

紅衛兵美術以學院派為代表，主要是青年藝術家和藝術類學生，時間從 1966 到 1968 年「知識青年上山下鄉，接受貧下中農的再教育」為止。「文革」剛開始時，毛澤東借助青年學生的力量，破壞整個社會的秩序，以亂達到權力的重建。紅衛兵美術肩負宣傳重責，在運動中迅速崛起。從歷史的角度來看，紅衛兵美術是最早開始為毛進行「造神」工作。通過紅衛兵的美術宣傳，毛的個人威信陡然大增。

那些青年藝術家和藝術類學生，以擁護毛為核心，打倒了「月份牌海報」藝術家，趕走了蘇聯藝術家，批鬥了昔日的老師和校領導，以自己的政治見解和美術技法來為毛服務，也有一批年輕藝術家和新創作湧現：

86 《毛主席是我們心中的紅太陽》，北京人民美術出版社，1967 年 7 月。

——侯一民、鄧澍、靳尚誼、詹建俊、袁浩、楊林桂等中央美院的青年油畫家創作的《要將無產階級文化大革命進行到底》，延續了董希文對油畫民族性的觀點，把油畫塑造成年畫色調，以渲染喜慶，並通過明確毛澤東的中心位置，和拉大與觀眾的空間距離等因素，塑造領袖的高大和重要。這些觀點和技法逐漸被紅衛兵美術樣板式地應用，這件作品也被印製成無數個政治海報版本，多次再版；

——1967 年 10 月，建國 18 周年之際，《毛主席革命路線勝利萬歲》美展在中國美術館開幕。這次展覽，作品數量和藝術形式規模空前，包括國畫、油畫、版畫、政治海報、泥塑和工藝美術品共 1,600 多件。中央工藝美院學生王為政的《炮打司令部》圖注 3-65 政治海報受到好評，被多次再版，大量發行；

——同時，《毛澤東思想的光輝照亮了安源工人運動》展覽也在中國歷史博物館開幕，《毛主席去安源》圖注 3-66 這幅油畫在展覽會上引起工農兵觀眾的極大興趣。此畫署名「北京院校同學集體創作劉春華等執筆」，其主要創作者劉春華當時 23 歲，是中央工藝美術學院裝潢系的學生。次年 5 月《人民畫報》以「毛主席去安源」為名，用彩色夾頁首次發表了該畫。1968 年 7 月 1 日，經江青批准，《人民日報》、《解放軍報》、《紅旗》雜誌「兩報一刊」再次以彩色單頁形式隆重公開發表。1968 年，第 9 期《人民畫報》曾報導：「在江青同志關懷和支持下，革命油畫《毛主席去安源》誕生了！這幅油畫成功地表現了我們偉大領袖毛主席青年時代的光輝形象和革命實踐，是一幅熱情歌頌毛主席無產階級革命路線的藝術珍品。」[87]「該畫的單張彩色印刷數量累計達九億多張（不含轉載），被認為是世界上印數最多的一張油畫。」[88]

87 《人民畫報》，1968 年第 9 期，北京人民畫報社，P. 13。

88 《組圖：賞名畫、知黨史〈中國共產黨歷史畫典〉欣賞【2】》，中國共產黨新聞網，http://dangshi.people.com.cn/n/2012/0927/c85037-19124347-2.html，2015 年 10 月 21 日（原始內容存檔於 2016 年 3 月 4 日）。

──毛澤東的肖像木刻也形成獨特的圖式語言，最有代表性的是沈堯伊創作的毛澤東肖像系列。沈堯伊1966年畢業於中央美術學院版畫系，他創作的《跟隨毛主席在大風大浪中前進》、《馬克思列寧主義毛澤東思想萬歲》等作品，汲取了中國古代木版年畫的某些色彩特點，但他結合「魯藝」黑白木刻的方式，更適用於海報，視覺衝擊力也更強。

紅衛兵美術中的政治海報、美術報刊，一般不署作者或編者姓名，大多署紅衛兵組織的大名[89]。「文革」美術作品強調集體創作，反對突出個人，消滅資產階級名利思想，「紅色藝術」突出的是「無產階級集體主義」。

至於工農兵美術，除了繼續「造神」運動外，也反映了「文革」中毛澤東構建的理想社會的階級、思想覺悟、政治內容和政治鬥爭的目標等。工農兵美術是「文革美術」的巔峰，主要反映在政治海報上，其發行量[90]、受眾接納程度和發行密度等都寫下了世界紀錄。政治海報中的工農兵美術表現在兩個方面：一是海報作品中的工農兵形象；二是工農兵作為藝術創作主體。

新中國成立後，工農兵一直是政治海報的表達對象。但在「知識分子上山下鄉」和工農兵子弟進入大學後，他們的形象開始有了英雄性質，由此承擔了眾多的政治功能，具有眾多的政治含義。首先，他們是社會主義生產和建設的主體。如黑龍江人民出版社出版的哈瓊文的海報《工業學大慶》圖注 3-67，表達了工人階級不怕嚴寒的英雄氣概和大慶的工業建設模範形象；金梅生的《種子選得好　產量年年高》圖注 3-68，表現了中

89　如當時最具權威性的《美術戰報》（1967年4月20日創刊），編輯部成員為工代會（工人代表組織）首都實用美術紅色造反兵、紅代會（紅衛兵代表組織）中央美術學院燎原戰鬥團、紅代會中央工藝美術學院東方紅公社等九個組織；權威性的《美術風雷》雜誌，主辦單位有中央美術學院革命委員會籌備小組、紅代會中央美術學院燎原戰鬥團、紅代會中央工藝美術學院東方紅公社等九個組織。

90　比如《毛主席去安源》單張海報發行量超過了九億張，這是海報歷史上的奇跡。

國社會主義時代農民改天換地、建設新農村的決心；何孔德、嚴堅的《生命不息，衝鋒不止》^{圖注 3-69}，顯示的是解放軍保家衛國的英雄氣概。在工農兵的形象塑造上突出英雄形象，有一種榜樣的功效。

如果說紅衛兵美術是「造神」運動的開始，那麼工農兵美術，特別是其中的「兵」——軍隊的美術則把「造神」推向了高潮。人民解放軍繼承了在抗日戰爭、解放戰爭和抗美援朝時期建立起來的藝術創作體制。新中國成立後，幾乎所有陸軍、海軍、空軍都有美術創作室，在「文革」前，人民解放軍就舉辦過幾屆有影響的全軍美術作品展覽。解放軍的美術創作在許多方面甚至成為地方美術的學習榜樣。這期間，部隊畫家也創作了一批有影響力的政治海報，如何孔德、嚴堅的《生命不息，衝鋒不止》、潘嘉峻的《我是「海燕」》、關琦銘的《提高警惕，保衛祖國》等。

第三節　毛澤東形象的含義和政治海報的主要內容

毛澤東作為領導中國共產黨的領袖人物，他在不同歷史時期的活動，都成為歷史畫表現的題材。「文革」前，畫家筆下的毛澤東形象，既具有革命領袖的偉大氣概，同時也注意描繪他樸實可親、比較生活化的一面。「文革」開始後，毛的形象向著一個更為極端的「高、大、全」方向發展。如果說五十年代的歷史畫中的毛澤東形象，是為新中國的合法性提供依據，是用革命的光輝歷程教育民眾的話，那麼「文革」時期的毛澤東形象，就具有了代表所有政治總和的含義。

《炮打資產階級司令部》、《我的大字報》以及《毛澤東接見紅衛兵》等政治海報，在當時所起的宣傳鼓動作用是不可低估的，它們表達了毛堅決要把「資產階級司令部」——黨內走資本主義道路的當權派（以劉少奇為中心）徹底打垮，建設理想國度的決心。這一時期的政治海報，開始把毛擺在共產主義思想創始人的譜系之中，闡釋了他在國際共產主義運動中毋庸置疑的重要地位。同時，毛在各個革命歷史時期的形象，被

給予重新創作，形成了一個完整統一的系列：從農村包圍城市的井岡山，到廣州的農民運動講習所，還有延安、遵義、上海、安源等，每一個重要的時期都有毛澤東的形象，根據這一革命歷程，發行過一系列不同時期的毛澤東領袖肖像海報^{圖注 3-70-1 至 4}。王暉在 1967 年創作的水粉畫《五個里程碑》，即是後來改為《大海航行靠舵手，幹革命靠毛澤東思想》^{圖注 3-71} 的政治海報，就是在這樣一種指導思想下創作的。

「文革」中許多作品都以「毛主席是我們心中最紅的紅太陽」為名稱，油畫有，政治海報也有，這是根據陝北信天遊民歌改編創作的《東方紅》歌曲的視覺提升。一些更誇張的表現手法，還在毛澤東的形象周圍畫上多道光芒，把他直接比喻為紅太陽^{圖注 3-72}。在此時期，毛具有四位一體的偉大力量，即偉大的導師、偉大的領袖、偉大的統帥、偉大的舵手。藝術家們為了表達毛作為導師的形象，在海報作品中，他穿中山裝大大多於穿軍裝，以體現他作為全國人民的導師，而不只是軍隊統帥的定位^{圖注 3-73}。在描繪毛與其他人（工人、農民、解放軍、學生、幹部、黨的領導等）共處的海報中，最常見的場景是他總是與眾人親切交流，就像導師在開導學生的心智一般^{圖注 3-74}。事實上，「做毛澤東的好學生」在「文革」期間幾乎成為全國人民的一種共識。「文革」政治海報的內容，按政治運動的時間脈絡，基本如下：

1966 年開始，政治海報首先回應毛的意圖，以開展「文化大革命」為宣傳重心，表現毛對「文化大革命」的決心和該運動的必要性。1966 年侯民、鄧澍、靳尚誼、詹建俊、袁浩和楊林桂合作的《要把無產階級文化大革命進行到底》；1967 年王為政的《炮打司令部》；1968 年毛身著戎裝，在天安門城樓上接見紅衛兵，根據這張照片印製成的海報，都是這一時期的重要作品。

在毛完成對政治勢力的鞏固和領袖形象的塑造後，政治海報開始出現對毛建設理想國度的宣傳內容，最多的就是圍繞「人民公社好」這一口

號。「人民公社」作為毛實現社會主義和建設理想國度的模式，要率先實現按需分配的社會制度。

中期開始，海報內容出現「知識青年上山下鄉，接受貧下中農的再教育」、「農村是個廣闊天地，在那裡大有作為」，以《千里野營煉紅心》圖注 3-75 為口號，鼓勵學生去農村接受農民的教育。在城市，開始走工農兵相結合的「五七道路」教育革命，海報內容轉為以工人來建設城市新秩序和工農兵三結合的宣傳，在三結合中樹立三大樣板，分別為「工業學大慶」、「農業學大寨」和「全國人民學人民解放軍」；還有大量革命樣板戲，學習《毛澤東選集》；赤腳醫生、全民皆兵等內容。這個時期因為林彪的「軍隊學習毛主席活動」，令以解放軍為主角的政治海報大增，並出現「紅寶書」和「紅像章」等特有道具。

「文革」末期，因為林彪事件 91，海報內容以「批林批孔」圖注 3-76 為中心，但對工農兵三結合的宣傳內容依然在繼續。

第四節　「文革」時期海報的藝術特點和其他

「文革」時期，海報的藝術特點是牢固地形成了樣板模式，從建國初期的多樣化又走向統一型。因為政治的絕對化，令海報中的藝術性減少，單純從藝術特點來看，十年「文革」的海報藝術是一個停滯不前，沒有創新和發展的時代；又由於政治為綱的要求，令藝術也走向教條和庸俗化。「文革」時期，海報的庸俗化不同於「月份牌海報」時期的「媚俗」，而是在它教條式的口號、千篇一律的創作風格、無處不在的政治內容和僵化枯燥的藝術表現等方面。當然，這也是它本身的特點：

91　1973 年 9 月 13 日，林彪因為政治叛亂計劃失敗，坐飛機出逃，在蒙古因飛機故障墜毀而亡。

1. 從多樣化走向統一型

建國初期的海報，在創作風格上包容了「月份牌海報」的造型特徵，同時也吸收蘇聯風格，並保持了戰爭時期的藝術特色。特別是建國後，學院派的藝術風格受到蘇聯模式影響，有了發展和提高，已慢慢形成自己的特色。這幾種風格之間相互也有一些矛盾，諸如對「月份牌海報」特點的爭論、對油畫民族化問題的爭論等。但總體上，這幾種風格都得到了相容並包的發展，創作的空氣相對自由化，帶來了藝術風格的多樣化和藝術品質的快速上升。

但「文化大革命」令藝術成為完全沒有獨立性的政治附庸。毛澤東發動的紅衛兵運動，以摧殘肉體的形式來達到意識形態的統一。藝術家和其他知識分子一樣，被打倒的經歷了思想和肉體的摧殘，未被打倒的戰戰兢兢，如臨深淵。在這樣的氣候下，海報創作勢必走向政治強權的附和，藝術風格上走向統一的社會主義集體審美，形成樣板式的「大眾藝術」。高名潞在《論毛澤東的大眾藝術模式》文中歸納這種「大眾藝術」的特徵：

大眾藝術則是為國家意識形態服務的集體主義或階級化的大眾藝術。這就是出現在二三十年代的歐洲「國家社會主義」藝術，以及在蘇聯和中國的社會主義現實主義藝術。毛式大眾藝術即隸屬於此類。這種類型的藝術在功能方面體現為：

（1）國家宣稱藝術（與文化為一整體）應當作為國家意識形態的武器以及與不同力量進行鬥爭的工具。

（2）國家需要壟斷所有的藝術生活領域和現象。

（3）國家建成所有專門機構去嚴密控制藝術的發展和方向。

（4）國家從多樣藝術中選出一種最為保守的藝術流派以使其接近官方的主張。

（5）主張消滅除官方藝術以外的其他所有藝術，認為它們是敵對的和反動的。[92]

從高名潞立論的第四點，可以看到海報藝術和其他形式的藝術一樣，從多樣化走向了統一型。海報的地位得到了當然的提升，這完全是因為海報的政治代言人身份，和它是最早傳播了領袖的政治意圖。海報的藝術統一型特徵，也決定了當時其他一切藝術的創造風格和方向。褒義地說，這個統一型特徵是一種全新的誇張風格的創造，一種融合了浪漫主義和樂觀主義哲學的風格。貶義地說，這種統一型特徵是枯燥的，不講究審美的表面化藝術。

2. 符號化的圖形

統一型的藝術風格具體反映在畫面上，是顏色的象徵化、領袖像的標誌化、文字的口號化和領袖的中心地位化等特色。

海報上的每一個圖形都被賦予了明確的政治涵義。太陽被等同於領袖毛澤東；向日葵等同於服從毛、擁護毛的人民大眾，因為向日葵是永遠面向太陽的；拳頭向上是控訴和反抗，向下是打擊；手執毛筆為批判；顯示有力就是捲起袖口，露出一截明顯誇張的手臂；邁開大步，手揮紅寶書是「沿著毛澤東的道路前進」。工人的「符號化」是頭戴安全帽，身著工字褲，或者頭戴安全帽加墨鏡，手執鋼釺的煉鋼工人形象；農民是脖子上圍一條白毛巾，捲起袖口或褲腿，或者頭包白巾，肩背鐵鍬的大寨農民形象；解放軍一身戎裝，領口繫著風紀扣，肩背步槍，露出

92　高名潞：〈論毛澤東的大眾藝術模式〉，《中國前衛藝術》，江蘇美術出版社，1997 年，P. 47。

一大截明晃晃的刺刀，必須圍著一條寬大的皮帶，背滿全身的彈藥背包等^{圖注 3-77}。

這些符號化的圖形，令海報充滿了象徵性。在王暉的政治海報《大海航行靠舵手，幹革命靠毛澤東思想》中，可以分析出一些啞謎般的象徵意義：人體比例明顯不正確的毛澤東，如山一般屹立在畫面中央。仔細看，他不僅處於畫面中央，也處於最前沿，身後是象徵最高行政機關的天安門，前後還有上海（建黨地）、井岡山、安源、遵義和延安，共五個象徵性的地點。這五點聯結就是中國共產黨的歷史，象徵毛是中國共產黨歷史的締造者。畫面最後是一面飄揚的中國共產黨大旗，散發出光芒，包裹住五個中國共產黨歷史地點和整個畫面，象徵黨領導全國，而毛在最前沿領導著黨。

再從毛澤東的裝束來看象徵意義，毛一生穿著戎裝的形象極少，他身上的軍衣，是象徵他支持的「紅衛兵運動」和「全民皆兵運動」。軍隊一直是國家權利的保障，擁有軍隊權力是政治領袖的特點。軍裝在身，也是毛擁有這種權力的象徵。但毛又不全是軍人裝束，他不戴軍帽，這在當時軍隊可能是唯一的例外，就連國防部長林彪在公眾面前出現時，也沒有不戴軍帽的，這是軍紀的一條。但毛無疑凌駕於軍隊之上，可以無視軍紀。個性化的髮型，雙手靠背，有他一貫的詩人氣質。這裡也在暗喻毛不但領導軍隊，也領導了整個中國的內涵。

另一類符號化內容，是毛澤東的領袖形象成為了標誌^{圖注 3-78}，這種方式是由沈堯伊創造的。沈堯伊把毛澤東像的造型和延安木刻的形式結合起來，利用粗線來塑造領袖的簡潔形象，使領袖像被創造成標誌化的圖形，不但在海報中，也在報紙、雜誌和黑板報中被大量公式化套用。沈堯伊的名作《馬克思列寧主義毛澤東思想萬歲》^{圖注 3-79}，巧妙地把馬克思、恩格斯、列寧、史達林和毛澤東排列在一起，毛總在最前列，是當代馬列主義的掌門人。這種創造大投「文革」所好，把領袖圖形的標誌

化和思想意識結合在一起，也定立樣板功能，許多藝術家在這種樣板上進行演繹。南京馮健親的《全世界勞動人民大團結萬歲》圖注 3-80 也延續了這一模式，標誌化的臉譜排列，通過色彩來體現各個人種的膚色。在他的草稿中，更明顯可以看出他受到沈堯伊式領袖圖形的標誌化所影響。

3.「三突出」、「高大全」和「紅光亮」

1968 年 5 月 23 日，于會泳在《文匯報》撰文《讓文藝界永遠成為宣傳毛澤東思想的陣地》，其中提出「三突出」理論：

我們根據江青同志的指示精神，歸納為「三突出」，作為塑造人物的重要原則，即：在所有人物中突出正面人物來；在正面人物中突出主要英雄人物來；在主要人物中突出最主要的中心人物來。

他又提出了「三陪襯」作為「三突出」的補充：

在正面人物與反面人物之間，反面人物要反襯正面人物；在所有正面人物之中，一般人要烘托、陪襯英雄人物；在所有英雄人物之中，非主要英雄人物要烘托、陪襯主要英雄人物。[93]

以「三突出」理論來創造藝術形象，這本是江青的無產階級文藝模式，後推廣為文藝創作塑造無產階級人物時必須遵循的一條原則。在「文革」中期，也被江青貫徹到她一手組織策劃的「革命樣板戲」中，向全國宣傳。

從藝術角度，「樣板戲」比海報從直接理解上更容易貫徹「三突出」和它捎帶的「三陪襯」。因為海報作為一種簡約化的藝術語言，很多時候不存在戲曲中「正面人物」與「反面人物」之間的故事，最多是一個主

93　于會泳：〈讓文藝界永遠成為宣傳毛澤東思想的陣地〉，載於《文匯報》，1968 年 5 月 23 日。

題和一個英雄（或主題＝英雄）的形象塑造。但「三突出」作為「文化大革命」的文藝原則，各類藝術必須遵循，海報藝術家也必須貫徹，他們於是著重把「三突出」的理論，轉化至突出塑造正面人物^{圖注 3-81}。

首先是正面人物的比例：無論是毛澤東還是其他主體人物，他們都佔據了主要畫面，而且是三分之二的面積^{圖注 3-82}。在面積上誇大人物，人物的重要性自然被誇張地顯示出來。但藝術家並不因此而滿足，他們為貫徹「三突出」理論，確實花費了許多心血，又創造了第二點方法來突出正面人物的偉大，就是降低地平線。降低地平線令人物與畫面空間的透視增加，人物顯得更加高大，這一點在劉春華的《毛主席去安源》中也可清晰看到。同時，如果海報畫面上有反面人物，就把反面人物推遠，放到遠景中去，用灰暗的象徵性色彩再次定性；如果畫面中沒有反面人物，那就把風景房屋或其他道具當作反面人物，處理得遠而小，色彩單一而薄弱，顯示它們的次要性，和主體人物拉開距離^{圖注 3-83}。

「三突出」理論在海報中的貫徹，從另一個角度不經意造成了一種現象：以風景、動物或場景為主體的海報滅絕了，只要是海報就必須有中心人物，而正面人物、英雄人物是每件海報必然的主要畫面 [94]。一些海報原本可用風景突出主體的，在「三突出」原則下也出現了大人頭的畫面。比如《農業學大寨》^{圖注 3-84}，如果沒有「三突出」原則的影響，大可是描繪新農村建設的風景。現在，海報主體是青年農民露出白牙的笑臉，肩擔鐵錘、鐵鏈和巨大木扁擔，卻絲毫不費力氣，還邊走路邊讀書，畫面魔幻。

如果說「三突出」理論在海報中主要貫徹在構圖、透視和空間的處理上，以塑造正面人物的重要性，那麼「高大全」則反映了正面人物在形體塑造上的特點。「高大全」在政治海報中的表現是最典型的，這是因

94 與每件「月份牌海報」都是美女佔據畫面主題的現象異曲同工，只是人物對象改變了。

為海報有簡潔的特點，把「高大全」的主要人物定為畫面的核心。具體到人物的細節刻畫，又有一些共同的特點：

臉部表情一：笑。在毛澤東的「革命浪漫主義」理想下，男女老少在海報中基本上都帶著燦爛的笑容。一個人的畫面是笑容，兩個人的畫面是笑容，多個人的畫面也是笑容。處處是陽光般的笑臉，露出潔白的牙齒，笑容被等同於幸福、等同於擁護、等同於建設成就。海報既然是政治宣傳的媒體，就應該謳歌新中國的建設和成就，笑容就是人民對幸福新生活的反應。這種「幸福感」是毛澤東一直想建立的農民國度的理想化結果，一種教條化的「革命浪漫主義」表現方式。

臉部表情二：怒。對資產階級、反動派（美帝國主義、蘇聯修正主義者、蔣介石的反動力量）和混入革命隊伍的階級敵人（主要是以劉少奇為主的政敵）必須是怒的表情。最傳神的怒是眼睛，許多眼睛被刻畫得幾乎噴出火來。

臉部表情三：嚴肅。這類表情大多出現在毛澤東的領袖風範海報，因為毛的地位，把他塑造成嚴肅但精華內斂的形象更為恰當。這樣高大的形象塑造，才能在全中國人民間建立威信，有領袖的個人魅力。除了毛外，也有許多解放軍手執鋼槍的形象，這也是回應「全國人民學習解放軍」的號召，作為全國人民榜樣的解放軍，以嚴肅的臉部表情最為合適。

除了上述三種典型的臉部表情外，人體其他一切部位也輔助塑造正面人物的「高大全」形象：

手臂：顯示解放軍、工人和農民力量，形象通常是捲起袖子，裸露手臂。手臂比例被誇大得和人的頭部一樣粗壯，等同於有力量，等同於抗擊的決心。

胸部：因為手臂的誇大，胸部連帶也被誇大，但寬廣的胸圍最好用來表現領袖，象徵領袖和正面人物知識廣博，心胸開闊。

女子：和「月份牌海報」的美女形象有天壤之別，她們也和男子一樣，有著粗壯的手臂，捲了袖口或褲腿。

皮膚：也是筆觸較大的描繪，細膩蕩然無存，蕩漾著健康勞動者的形象。

「高大全」不但要表現在人物外在形象，最重要是塑造人物內心，這是「文革」樣板藝術一個最深遠的要求。但因為表現方式的公式化、教條化，「高大全」的形象建立基本上是千篇一律的，能否真正表現內心的「高大全」，這是有爭議的。

通過上述約定創造出來的正面人物，形象健康、強壯和樂觀，他們雖然大同小異，但達到了「高大全」的要求。「高大全」的形象塑造，還深受八個樣板戲的影響，樣板戲的舞台人物有許多象徵性動作，也被套用到海報中，最普遍的如解放軍持槍、工人舉著煉鋼釺或大鈑頭、農民肩背鐵鍬等。在表現工農兵三個階級一體時，他們同時帶著這些道具出場，畫面猶如登上舞台亮相，或定格的造型。加上一些如領袖揮手、解放軍怒吼、工人農民喊勞動口號等的場景描繪，令許多海報有了舞台劇的氣氛。

「紅光亮」的側重點在於色彩，「文革」中的色彩，除了吸收年畫色彩對比強烈、大片平塗的特點外，還有更多象徵性。紅、金當然是最革命和最神聖的顏色，同時也象徵著喜慶和樂觀主義。

⋯⋯遍地紅旗，遍地歌聲，甚至連整個城市的牆壁都刷成了紅色，人民生活在一種「紅海洋」之中。「紅心永向紅太陽」，「祖國山河一片紅」，「打出一個紅彤彤的新世界」⋯⋯紅色──一個充分體現著千百

年來中國公民乃至中國人，對喜慶嚮往的趨同心理的色彩，同時成為文化革命十年最具象徵意義的色彩。

因此，「紅光亮」作為「文革」藝術的概括是最恰當不過了，它不僅是個藝術技巧和風格的概念，而且是個美美的概念。在這種時代氣氛的籠罩下，每個藝術家都大量使用紅色以及明亮的調子，輕快的筆觸來表達日益高漲的、迷狂的宗教情緒。在這些畫中，明麗的田野，沸騰的礦山，從笑容滿面，處處紅旗招展。[95]

「高大全」的人物塑造了幸福感，「紅光亮」又使人物有了陽光感。這種陽光感的形成還是與八個樣板戲<u>圖注 3-85、86</u>有關，同時受舞台燈光影響，開始創作出在領袖像周圍發出光芒，幾乎可追溯「聖母像」的光環。

「紅光亮」作為一種整體風格，最集中地體現了毛澤東關於歌頌「新的人物，新的世界」和為「工農大眾喜聞樂見」的藝術思想。而所有藝術家都在毛澤東思想的指引下，走向一個共同的目標。如同中世紀的聖像畫，藝術個性消失於一種集體風格中。[96]

4. 口號化的文字和字體設計的進步

「文革」海報基本上由圖形和文字組成，圖形上圍繞「三突出」原則，達到正面人物形象的「高大全」、色彩的「紅光亮」。在文字上也加重了功能，而且特色明顯。

「文革」海報的文字，內容上基本圍繞兩種形式：「語錄化」和「口號化」。語錄化文字主要是毛澤東的「最高指示」——根據毛思想和理論

95　栗憲庭：〈傳統與當代〉，載於《重要的不是藝術》，江蘇美術出版社，2000 年 8 月，P. 93-94。
96　栗憲庭：〈傳統與當代〉，載於《重要的不是藝術》，江蘇美術出版社，2000 年 8 月，P. 94。

摘錄的《毛澤東語錄》（當然，也有一部分反映各級政府決策的文字）。出於「文革」特色，文字也被組造成語錄化的結構。

語錄化文字的特點是簡捷、含義明確、不做修辭和其他文學語境塑造，以短句警句的形式，直接提出領袖的要求或毛澤東的觀點。這些要求和觀點都是無尚正確和最重要的，如：「農村是一個廣闊的天地，在那裡是可以大有作為的。」這句語錄化文字既是毛的觀點，也代表了他的要求，要求知識青年上山下鄉，彷彿能看到他大手一揮，指導青年們的形象。其他如：「召之即來，來之能戰，戰之能勝」是要求民兵建設的文字；「備戰備荒，為人民」幾乎簡短到極致，但照樣提出具體要求和目的；也有用絕對化詞語來表示絕對重要和絕對正確的語錄文字，如：「無產階級文化大革命就是好」<u>■注3-87</u>、「要文鬥不要武鬥！」<u>■注3-88</u> 在這樣的文字下，海報宣傳更多是指示、是命令。也有一些其他政治家如林彪的文字，也是摹仿毛澤東的語錄化風格：「一定要解放台灣」<u>■注3-89</u>、「讀毛主席的書，聽毛主席的話，照毛主席的指示辦事。」<u>■注3-90</u>。這些語錄化文字在應用時，還會普遍加上「偉大領袖毛主席教導我們說：……」一類的格式，是時代大環境融入在海報中的反映。

語錄化文字可以理解為從上而下的呼籲，是最高領袖的指示和要求。對應語錄化文字的「上呼」，口號化文字就成為了「下應」，是民眾理解和執行毛語錄的一種思想反映。如以「最高指示」<u>■注3-91</u> 作為正確和必須注意的警示，並以「……好」加上「！」的口號化文字來讚美毛澤東的呼籲或要求。比如「解放軍叔叔好！」（回應毛「全國人民學習解放軍」的呼籲）「人民公社好！」（回應毛「人民公社」的建設呼籲）「機器插秧好！」等。其他最多的模式為：「……萬歲！」「大力發展……」「堅決擁護……」「熱烈慶祝……！」等。

和語錄化文字相對比，口號化文字畢竟不是領袖的金言警句，相對也隨意一些，更多是套用了一些語錄化文字的模式。甚至有些寫成：「學大

寨，挖山不止」（雖然本意是回應毛澤東「學習大寨」的農業模式，學習愚公移山的精神，但字面上的意思，簡直就成了大寨＝挖山的曲意）「大力發展養豬事業」「一定要把煤搞上去」（把煤的產量搞上去，還是把煤搞上去？）「大力收集泔水」（收集了幹什麼？）等。今天看來，不免反映了當時激情過甚，思慮欠佳的狀況。

口號化文字除了擁護和祝福毛澤東外，有很大一部分也表現了打擊敵人和資產階級的決心，帶著狂熱的暴力傾向，如「打倒……」「炮打……」「炮轟……」「消滅……」<u>圖注 3-92</u> 它們結合海報，加上到處都是侵害肉體的暴力活動，確實令人不寒而慄。這種暴力文字的創造者恰恰是毛本人：

全國第一張馬列主義的大字報和人民日報評論員的評論，寫得何等好啊！請同志們重讀這一篇大字報和這篇評論。可是在 50 多天裡，從中央到地方的某些領導同志，卻反其道而行之，站在反動的資產階級立場，實行資產階級專政，將無產階級轟轟烈烈的文化大革命運動打下去，顛倒是非，混淆黑白，圍剿革命派，壓制不同意見，實行白色恐怖，自以為得意，長資產階級的威風，滅無產階級的志氣，又何其毒也！聯繫到 1962 年的右傾和 1964 年形「左」而實右的錯誤傾向，豈不是可以發人深省的嗎？[97]

毛澤東的《炮打司令部》一文為暴力的口號化文字開創了先例，其餘的只待民眾模仿和自由發揮罷了。在「越暴力越革命」的時代，海報文字成為引導人民更明確了解海報圖形的輔助元素，這些文字和圖形雖然都有自己具體的模式，但二者的結合令海報更公式化，更樣板化，令海報的寓意有如「看圖說話」般簡單。

97　毛澤東：《炮打司令部──我的一張大字報》。1966 年 8 月 5 日，中國共產黨第八屆中央委員會第十一次全體會議進行期間，毛澤東用鉛筆在一張報紙的邊角上寫了《炮打司令部──我的一張大字報》；8 月 7 日，毛澤東在謄清稿上修訂後加標題，由當日會議印發。1966 年 8 月 5 日《人民日報》全文刊登了這張大字報。

按照毛澤東「無產階級大革命是全世界無產階級的事業」的理想,「文革」海報中有許多外文,最常見的是英文、法文和德文,甚至三種語言同時出現^{圖注 3-93、94},是他向全世界宣傳「文革」的產物。同時期的海報,作為教育的一部分,也宣傳了簡體字,且大量文字注有漢語拼音。

今天看來,「文革」時期的海報,在字體設計和文字編排上,還是留下了一些價值,比歷史上任何時期有更大的進步。這個時期,首次出現黑體、中等線體等符合海報圖形「高大全」形象的美術字體。它們普遍比較粗壯,適合以大面積和大比例書寫,距離遠也能清晰閱讀。其他也保留了一些傳統的大宋、書宋等字體,也創造了大量在宋體和黑體特徵上進行混合的美術字體。這些組合字體有宋體的小角特徵,也有黑體橫和豎一樣粗細的特徵,是美觀和實用的結合,令海報增色不少,也是「文革」海報教條化、公式化、千篇一律形象外不多的優點之一。

以黑體和宋體為原型的海報文字,根據畫面需要,很多情況被設計成特長形或特扁形。這種變形是文字設計功力的一種表現,因為所有海報文字都是徒手書寫的,必須心中先有統籌,才能以恰當的比例,書寫在固定的位置上,這要求藝術家對文字有很深的訓練基礎。海報創作當時是集體完成的,相比於圖形創作者,許多文字書寫藝術家更默默無名,但他們在文字的變化、創新上都有進步。也有一些海報藝術家自己設計字體,身兼二職。這個時期的字體設計,因為中文和字母的組合(拼音或外語),令畫面變化更多,許多都很優秀。比如沈堯伊的《把青春獻給新農村》^{圖注 3-95},海報下方的中文字「把青春獻給新農村」是變長的黑體,旁邊的字母拼音被設計成更細更長的字體,和中文組合在一起,帶畫面深淺的趣味,更加有節奏感。這件作品還有一個特點,就是文字印刷成深藍色,這在「文革」海報中少之又少,基本上 90% 的海報文字都是紅色,色彩的象徵性和圖形的紅色一樣。也有黑色文字,象徵被批判的內容,是貶義的象徵,最多出現在如劉少奇一類被批判的對象上。

圖注 3-01｜Käthe Kollwitz：《永無戰爭！》（Nie wieder Krieg!），反戰海報，石版印刷，93.5 × 71 cm，作者私人收藏，1924 年。

圖注 3-02｜胡一川：《到前線去》，黑白木刻，14 × 20cm，1932 年。

圖注 3-03｜李樺：《怒吼吧中國》，黑白木刻，25 × 15cm，1935 年。

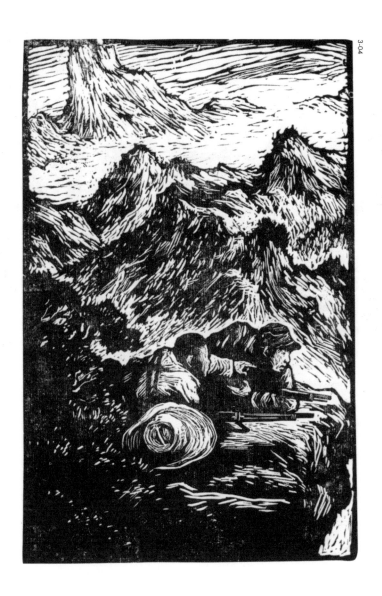

圖注 3-04│彥涵:《偵察敵情》,黑白木刻,30.5 × 21.7cm,1944 年。

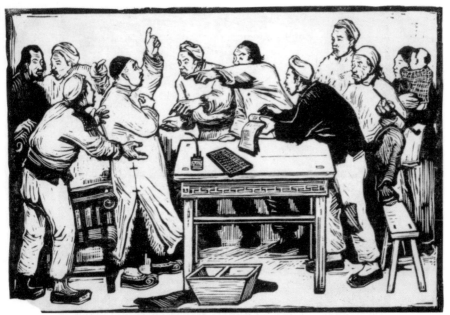

圖注 3-05 | 古元：《減租》，黑白木刻，13.5 × 19.7cm，1943 年。

圖注 3-06｜國民黨軍事委員會政訓處：《革命軍人，國家干城，前仆後繼，抵抗敵軍》，黑白木刻單色印刷，約 A4，約 1939 年。

圖注 3-07｜國民黨軍事委員會政訓處：《打倒日本帝國主義》，木版雙色印刷，約 A4，約 1939 年。

圖注 3-08｜國民黨軍事委員會政訓處：《為國家生存而戰！》，木版雙色印刷，約 A4，約 1939 年。

圖注 3-09｜國民黨軍事委員會政訓處：《有敵無我，有我無敵！我不殺敵，敵必殺我！》，木版雙色印刷，約 A4，約 1939 年。

圖注 3-10｜國民黨軍事委員會政治部：《誓與國土共存亡》，木版雙色印刷，約 A4，約 1939 年。

圖注 3-11｜國民黨軍事委員會政治部：《以前仆後繼的精神，摧毀狂寇的暴力！》，彩色石版印刷，約 65 × 20cm，約 1940 年。

圖注 3-12｜國民黨軍事委員會政治部：《敵人侵略一日不止，我們抗戰一日不休！》，彩色石版印刷，約 65 × 20cm，約 1940 年。

越接近勝利
越要堅苦奮鬥

（軍委會政治部製）

中華民國萬歲

（軍委會政治部製）

圖注 3-13｜國民黨軍事委員會政治部：《中華民國萬歲》，彩色石版印刷，約 65 × 20cm，約 1940 年。

圖注 3-14｜國民黨軍事委員會政治部：《越接近勝利越要艱苦奮鬥》，彩色石版印刷，約 65 × 20cm，約 1940 年。

圖注 3-15 | 國民黨軍事委員會政治部：《優秀的青年到空軍中去》，彩色石版印刷，約 A3，約 1942 年。

圖注 3-16｜王嘉仁：《軍事第一，勝利第一》，彩色石版印刷，約 A3，約 1943 年。

圖注 3-17-1｜江西省婦女指導處：《擁護領袖》，單色石版，61.7 × 45.4cm，作者私人收藏，1940 年。

圖注 3-17-2｜佚名：《蔣主席肖像》，彩色膠印，78 × 53cm，約 1943 年。

圖注 3-18｜楊廷賓：《朱德》，黑白木刻，16 × 11.7cm，1945 年。

圖注 3-19｜胡一川：《破壞交通》，木刻，彩色套版，36 × 29.6cm，1940 年。

圖注 3-20｜胡一川：《反對日本兵，到處抓壯丁》，木刻，彩色套版，35 × 30.8cm，1940 年。

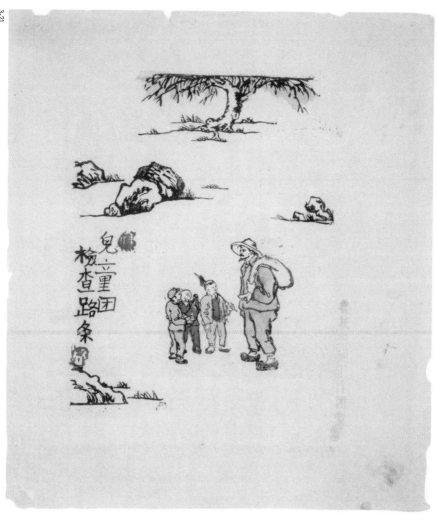

兒童團
檢查路條

圖注 3-21｜羅工柳:《兒童團檢查路條》，木刻，彩色套版，36.8 × 31.8cm，1940 年。

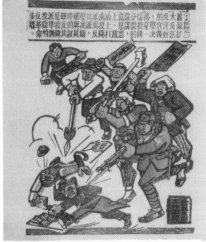

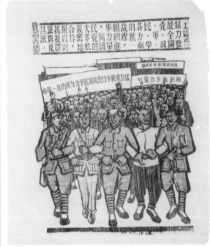

圖注 3-22-1｜延安魯迅藝術學院木刻工作團（鄒雅）：《抗戰十大任務》系列之一，木刻，彩色套版，35.5 × 30.3cm，1940 年。

圖注 3-22-2｜延安魯迅藝術學院木刻工作團（劉韻波）：《抗戰十大任務》系列之二，木刻，彩色套版，37.8 × 31.5cm，1940 年。

圖注 3-22-3｜延安魯迅藝術學院木刻工作團（胡一川）：《抗戰十大任務》系列之三，木刻，彩色套版，37.2 × 31.4cm，1940 年。

圖注 3-22-4｜延安魯迅藝術學院木刻工作團（羅工柳）：《抗戰十大任務》系列之五，木刻，彩色套版，37.5 × 31.7cm，1940 年。

圖注 3-22-5｜延安魯迅藝術學院木刻工作團（羅工柳）：《抗戰十大任務》系列之六，木刻，彩色套版，37.8 × 31.5cm，1940 年。

圖注 3-22-6｜延安魯迅藝術學院木刻工作團（胡一川）：《抗戰十大任務》系列之七，木刻，彩色套版，37.3 × 29.6cm，1940 年。

圖注 3-22-7｜延安魯迅藝術學院木刻工作團（胡一川）：《抗戰十大任務》系列之八，木刻，彩色套版，37.3 × 30.8cm，1940 年。

圖注 3-22-8｜延安魯迅藝術學院木刻工作團（鄒雅）：《抗戰十大任務》系列之九，木刻，彩色套版，36.6 × 31.4cm，1940 年。

圖注 3-23｜鄒雅：《進出宣傳》，木刻，彩色套版，35 × 29.7cm，1940 年。

圖注 3-24｜劉韻波：《實行空舍清野困死敵人！》，木刻，彩色套版，35.4 × 31.5cm，1940 年。

圖注 3-25｜楊筠：《努力織布　堅持抗戰》，木刻，彩色套版，36.7 × 31cm，1940 年。

圖注 3-26｜鄒雅：《我們最可靠的朋友─蘇聯》，木刻，彩色套版，37.2 × 31.8cm，1940 年。

圖注 3-27｜彥涵：《春耕大吉　努力生產》，木刻，彩色套版，36 × 31.6cm，1940 年。

圖注 3-28｜綏德文協美術組：《保衛邊區》系列，木刻，彩色套版，約 A3 × 2，1948 年。

圖注 3-29｜彥涵：《我們衷心熱愛和平》，彩色膠印，77 × 53cm，1952 年。

圖注 3-31｜周令釗、陳若菊：《慶祝中華人民共和國第一屆全國人民代表大會第一次會議》，彩色膠印，77 × 53cm，1954 年。

圖注 3-32｜張仃、董希文、李瑞年、滑田友、李可染、李苦禪、黃鈞、田世光、鄒佩珠、吳冠中等：《朝鮮人民軍中國人民志願軍勝利萬歲！》，彩色膠印，53 × 77cm，1951 年。

圖注 3-30 ｜ 蔣兆和：《聽毛主席的話》，彩色膠印，76 × 53.2cm，作者私人收藏，1955 年。

圖注 3-33｜李慕白:《熱愛共產黨　熱愛毛主席》,彩色膠印,52.6 × 38.3cm,作者私人收藏,1964 年。

圖注 3-34｜金梅生:《顆粒歸倉　不浪費一粒糧食》,彩色膠印,76 × 53cm,作者私人收藏,1964 年。

圖注 3-35｜馬克西莫夫在中央美院「油畫進修班」上課，1957 年。

圖注 3-36 | Tadeusz Jodlowski：《波蘭建設 10 周年》(10 lat Budowy Polski Ludowej)，彩色膠印，100 × 70cm，作者私人收藏，1954 年。

圖注 3-37 | 王洪水：《保持黨和人民給我們的榮譽》，彩色膠印，77 × 53cm，1956 年。

圖注 3-38 | 華東軍區第三野戰軍政治部：《勝利渡江圖》，彩色膠印，77 × 45cm，1950 年。

圖注 3-39 | 中流 / 華東軍區第三野戰軍政治部：《開國大典》，彩色石版，77 × 53cm，International Institute of Social History Holland，1950 年。

圖注 3-40｜顧群：《慶祝中華人民共和國成立》，木刻，彩色套版，53×77cm，1950 年。

匪特份子造成社會恐怖，破
壞經濟建設，是人民的公敵！

圖注 3-41｜佚名：《人民公敵》，彩色膠印，77 × 53cm，1953 年。

圖注 3-42｜佚名：《危害人民　法網難逃！》，彩色膠印，77 × 53cm，1953 年。

圖注 3-43｜李慕白：《中國人民偉大領袖毛主席》，彩色膠印，77 × 53cm，1956 年。

圖注 3-44｜李慕白：《狂歡之夜》，彩色膠印，77 × 53cm，1953 年。

圖注 3-45｜王偉成：《我們敬愛的毛主席》，彩色膠印，76 × 52.5cm，1962 年。

圖注 3-46｜忻禮良：《農村風光》，彩色膠印，53 × 77cm，1953 年。

熱 愛 毛 主 席

圖注 3-47 | 謝之光:《熱愛毛主席》,彩色膠印,77 × 53cm,1956 年。

圖注 3-48│金梅生:《菜綠瓜肥產量多》, 彩色膠印, 77 × 53cm, 1959 年。

圖注 3-49｜金梅生：《冬瓜上高樓》，彩色膠印，77 × 53cm，1964 年。

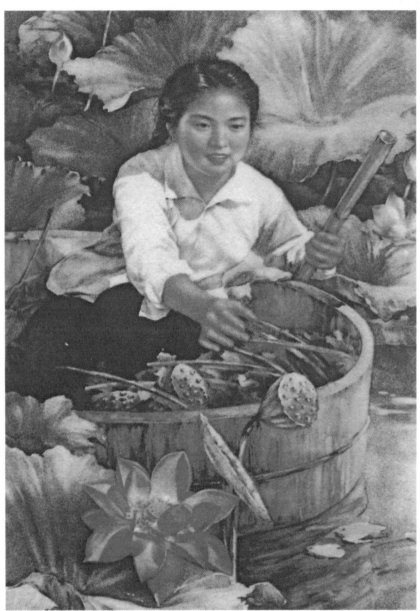

圖注 3-50｜李慕白、金雪塵合作：《採蓮》，彩色膠印，77 × 53cm，1964 年。

圖注 3-51｜李慕白：《西廂記》，彩色膠印，53×77cm，作者私人收藏，1962 年。

圖注 3-53｜金梅生：《梁山伯與祝英台》，彩色膠印，53×77cm，作者私人收藏，1954 年。

牛郎织女

圖注 3-52｜金梅生:《牛郎織女》，彩色膠印，77 × 53cm，作者私人收藏，1950 年。

圖注 3-54｜金梅生：《秦香蓮》，彩色膠印，77 × 53cm，作者私人收藏，1957 年。

圖注 3-55｜吳少雲：《雜技表演》，彩色膠印，53.5 × 77.2cm，作者私人收藏，1957 年。

圖注 3-56｜郁風、金梅生合作：《晚會服裝圖》，彩色膠印，77.3 × 53.2cm，作者私人收藏，1959 年。

圖注 3-58｜劉文西：《在毛主席身邊》，彩色膠印，27.2 × 37.2cm，作者私人收藏，1959 年。

圖注 3-59｜李琦：《主席來到我們家　問長問短把話拉》，彩色膠印，53.2 × 72.8cm，作者私人收藏，1961 年。

圖注 3-57｜林崗：《群英會上的趙桂蘭》，絹上著色，138 × 176cm，1950 年。

圖注 3-60｜陸鴻年、王定理、徐啟雄、郝之輝、龔建新、謝慧中、邵聲朗、姚治華合作：《民族大團結萬歲》，彩色膠印，
25 × 54.2cm，作者私人收藏，1953 年。

圖注 3-61｜哈瓊文：《毛主席萬歲》，彩色膠印，105 × 76cm，作者私人收藏，1959 年。

圖注 3-62｜袁運甫、錢月華合作：《慶祝十月社會主義革命四十周年紀念》，彩色膠印，76.8 × 51cm，作者私人收藏，1957 年。

圖注 3-63｜劉文西：《毛澤東主席》，彩色膠印，71 × 53.2cm，作者私人收藏，1950 年。

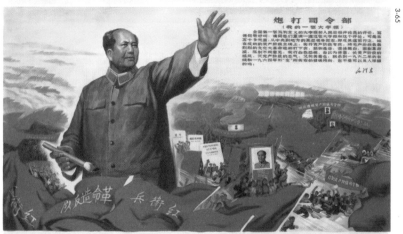

圖注 3-64｜董希文：《開國大典》，彩色膠印，52 × 38cm，作者私人收藏，1953 年。

圖注 3-65｜王為政：《炮打司令部》，彩色膠印，73 × 55cm，作者私人收藏，1967 年。

圖注 3-67｜哈瓊文：《學大慶精神》，彩色膠印，108 × 77cm，1965 年。

圖注 3-68｜金梅生：《種子選得好　產量年年高》，彩色膠印，76.2 × 52.8cm，作者私人收藏，1964 年。

圖注 3-69｜何孔德、嚴堅合作：《生命不息，衝鋒不止》，彩色膠印，77 × 53cm，1970 年。

毛 主 席 去 安 源

一九二一年秋，我们伟大的导师毛主席去安源，点燃了安源的革命烈火。

圖注 3-66｜劉春華：《毛主席去安源》，彩色膠印，106 × 76cm，作者私人收藏，1968 年。

伟大的领袖毛主席万岁！万岁！万万岁！

伟大的领袖毛主席万岁！万岁！万万岁！

伟大的领袖毛主席万岁！万岁！万万岁！

圖注 3-70-1 | 人民美術出版社：《偉大的領袖毛主席萬歲！萬歲！萬萬歲！》，彩色膠印，76.9 × 53cm，作者私人收藏，1969 年。
圖注 3-70-2 | 人民美術出版社：《偉大的領袖毛主席萬歲！萬歲！萬萬歲！》，彩色膠印，76.5 × 52.9cm，作者私人收藏，1969 年。
圖注 3-70-3 | 人民美術出版社：《偉大的領袖毛主席萬歲！萬歲！萬萬歲！》，彩色膠印，76.7 × 53.2cm，作者私人收藏，1969 年。
圖注 3-70-4 | 人民美術出版社：《毛澤東》，彩色膠印，103.1 × 72.6cm，作者私人收藏，1972 年。

圖注 3-71｜王暉：《大海航行靠舵手　幹革命靠毛澤東思想》，彩色膠印，76.6 × 106.4cm，作者私人收藏，1969 年。

圖注 3-72｜中國革命攝影協會東方紅革命造反隊：《毛主席是我們心中紅太陽》，彩色膠印，76.8 × 52.7cm，1967 年。

圖注 3-73｜上海人民美術出版社：《熱烈歡呼中國共產黨第九次全國代表大會勝利召開》，彩色膠印，77.6 × 106cm，1969 年。

圖注 3-74｜孫錫坤、翟祖華、沈兆榮合作／上海人民美術出版社：《殷切的期望》，彩色膠印，52.9 × 76.9cm，1973 年。

圖注 3-75｜高泉、金志林合作／天津人民美術出版社：《千里野營煉紅心》，彩色膠印，52.9 × 76.7cm，1973 年。

圖注 3-77｜浙江工農兵美術大學（今中國美術學院）／浙江人民美術出版社：《全世界人民團結起來》，彩色膠印，76.8 × 106.5cm，
1970 年。

打好批林批孔的人民战争

圖注 3-76｜張汝濟、王角合作／人民美術出版社：《打好批林批孔的人民戰爭》，彩色膠印，76,6 × 52,6cm，1974 年。

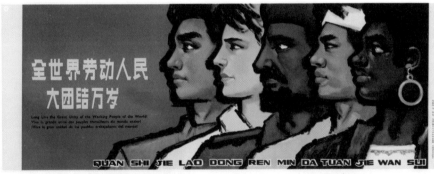

圖注 3-78｜北京出版社：《認真搞好鬥、批、改》，彩色膠印，75.5 × 52cm，1969 年。

圖注 3-79｜沈堯伊：《馬克思列寧主義毛澤東思想萬歲》，彩色木刻，尺寸不詳，1967 年。

圖注 3-80｜馮健親、馮芷合作：《全世界勞動人民大團結萬歲》，彩色膠印，37.8 × 104.5cm，1973 年。

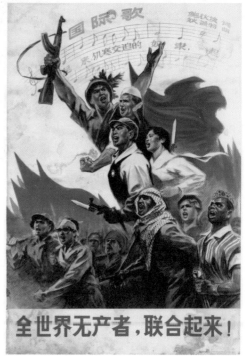

圖注 3-81｜古元、詹建俊合作：《紀念毛主席的光輝著作〈在延安文藝座談會上的講話〉發表三十周年》，彩色膠印，75.3 × 52.3cm，1972 年。

圖注 3-82｜解放軍畫報社：《全世界無產者，聯合起來！》，彩色膠印，76.9 × 52cm，作者私人收藏，1971 年。

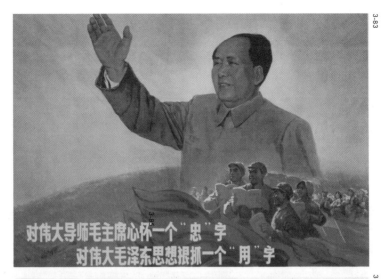

圖注 3-83｜上海人民美術出版社：《對偉大導師毛主席心懷一個「忠」字　對偉大毛澤東思想狠抓一個「用」字》，彩色膠印，52.2 ×
75.8cm，作者私人收藏，1968 年。

圖注 3-85｜沈嘉伊：《沿著毛主席的革命文藝路線勝利前進》，彩色膠印，76.7 × 105.7cm，1974 年。

圖注 3-84｜黑龍江北安鐵路機務段：《農業學大寨》，彩色膠印，53.3 × 76.2cm，1971 年。

圖注 3-86｜上海人民美術出版社：《革命現代舞劇——白毛女》，彩色膠印，52.9 × 76.1cm，1972 年。

圖注 3-87｜黃慶平、丘瑋合作：《無產階級文化大革命就是好》，彩色膠印，53.7 × 75.7cm，1976 年。

圖注 3-89｜南京部隊空軍紅鷹筆：《一定要解放台灣！》，彩色膠印，52.8 × 76.8cm，1970 年。

圖注 3-88｜雲南省文聯聯合戰鬥團／雲南紅色美術造反者聯絡站：《要文鬥，不要武鬥！》，彩色膠印，75.4 × 53cm，1967 年。

圖注 3-90｜林彪：《讀毛主席的書，聽毛主席的話》，彩色膠印，106.6 × 75.8cm，1969 年。

圖注 3-91｜瀋陽駐軍軍事院校：《批鬥羅瑞卿和劉志堅》，彩色膠印，77.8 × 54.1cm，1967 年。

圖注 3-92｜武漢鋼鐵總工會：《殺陳再道狗頭祭我烈士英靈！》，彩色膠印，53.8 × 38cm，1967 年。

圖注 3-95

圖注 3-93｜上海人民出版社：《常備不懈 務殲入侵之敵》，彩色膠印，76.6 × 106.7cm，1971 年。

圖注 3-95｜沈堯伊：《把青春獻給新農村》，彩色膠印，53 × 77cm，約 1973 年。

横眉冷对千夫指　俯首甘为孺子牛

Fierce-browed, I coolly defy a thousand pointing fingers,
Head bowed, like a willing ox I serve the children.

Le sourcil hautain, je défie froidement le dignitaire qui pointe le doigt sur moi,
La tête baissée, je me fais volontiers le buffle de l'enfant.

Eog die Brauen, kaltes Bücher trotz' ich tausend zeigefingern,
willig wie ein Büffel beug' mein Haupt ich vor den Kindern.

圖注 3-94｜上海人民出版社／北京國際書店：《橫眉冷對千夫指　俯首甘為孺子牛》，彩色膠印，77 × 53cm，1973 年。

落幕

第一節　十一屆三中全會後的中國海報從「文革」的高潮走向低谷

1976 年 9 月 9 日，83 歲的毛澤東逝世。1977 年 8 月 12 到 18 日，共產黨第十一次全國代表大會在北京召開，鄧小平重新進入政治核心，大會正式宣佈「文化大革命」結束。1978 年 12 月 18 至 22 日，在北京舉行中國共產黨第十一屆中央委員長第三次全體會議（十一屆三中全會），鄧小平制定了全國全面停止「文化大革命」，進入科技現代化建設的核心工作的政策[1]。該政策的改變，標誌毛澤東「文革」時代的結束，也標誌中國開始由以階級鬥爭為重點的政治路線，走向注重建設經濟的務實路線，經濟開始復蘇，意識形態和政治空氣相對自由。

這個政治變化也對中國海報帶來影響。海報在當時作為一種價廉物美的媒介，實際上是毛澤東到鄧小平時代推廣政策的最主要宣傳工具，特別在「文革」時期，海報許多時候也被用作攻擊政治對手。長達十年的政治鬥爭和海報背後的政治因素，令國人在長時間經濟蕭條、生活貧窮的狀況下，開始厭倦政治，甚至對傳遞政治資訊的海報也兼帶了厭倦。這種疲倦是一種反彈，海報度過其「文革」時期如日中天的巔峰時代，開始走向落幕。鄧小平主政時期，逐漸寬鬆的政治氣氛，也令國人在精神上不再如以往那樣，依賴海報的宣傳內容進行思考。

群眾對海報的疲倦，也反映在海報的發行量上，遠沒有「文革」時期那麼龐大。再版十次，印量達到幾十萬、幾百萬張的海報，在 1978 年後不再出現了。這個時期的海報，如胡振宇的《努力完成整黨任務實現黨風根本好轉》圖注 E-01，發行量是一萬張；哈瓊文的《撒滿神州處處春》圖注 E-02 發行量為 2.5 萬張……雖然也是極大，但已不能和「文革」時期相比。其他普通作品的發行量基本為一萬至一千張之間。

1　谷玥：http://news.xinhuanet.com/ziliao/2003-01/20/content_697889.htm，最後確認為 2015 年 3 月 1 日。

當然，這個落幕的過程是緩慢的。鄧小平政府和所有經歷過「文革」的人民一樣，知道海報對宣傳政治意識形態的功用，和人民對海報長期以來的接納，因此國家對海報這一宣傳形式的資助還是非常明顯和普遍的。這一時期，政策的宣傳依舊依賴海報。十一屆三中全會後，海報的暴力性質也有了改變，口號化、暴力化的攻擊文字幾乎不再出現。但由於傳統意識的延續和技術的限制，海報的藝術造型、色彩和文字編排的處理方式，幾乎是「文革」模式的延續，「紅光亮」、「高大全」的特徵，依然貫穿在各種政治海報中**圖注 E-03**：

從 1976 年到 1979 年，是中國美術從毛澤東時代向新時期改革開放時代的過渡與轉換的時期。它的過渡性表現為文革美術模式的延續和有效運用。藝術對政治反應的直接性和滯後性，以及表達問題的直接與淺近等特徵。呈現的是從歌頌到暴露，從讚美到批判，從粉飾現實到面對真實的轉換。

在 1976 年至 1978 年，美術還繼續沉浸在「文化革命」的造神運動之中，人們還未來得及思考在神化的「主體中心」之外自身的現實，普通人的價值等問題。⋯⋯所以這時期的美術主要由三方面組成：

一、謳歌老一輩革命家業績，樹立新領袖形象。

二、批判「四人幫」。

三、革命先烈和普通英雄形象大量湧現，興起了一個不很大的革命傳統熱。[2]

2　高名潞：〈當代中國美術運動〉，載於《八十年代意識》，上海人民出版社，2006 年 2 月第一版，P. 34-95。

政府要宣傳的內容，則當然不同於「文革」時期，除了上述提到的批判「四人幫」，還包括另外二大類：

1.「建設四個現代化」^{圖注 E-04}；

2. 綜合性的宣傳內容，不再是「文革」時期的領袖形象和意識宣傳，而注重宣傳人民的力量和社會規範等^{圖注 E-05}。

海報雖然在「文革」後走向落幕，但藝術形式反而有了進步。雖然主體上延續了「紅光亮」、「高大全」的美術風格，但同時可以看到形式開始多樣化，有新的風格和技法出現。這一時期人民對海報的心理轉變，並沒有影響海報在造型藝術上的發展，是因為：

1. 鄧小平首先不再鼓勵政治鬥爭，而是推廣經濟建設，提出「建設四個現代化」的口號。這個政策首先得到在「文革」時被下放農村進行體力勞動改造的知識分子擁護，他們為實現和建設這個目標貢獻了力量。

2. 許多在「文革」中被打倒的藝術家重新回到工作崗位，他們擁護鄧小平建設科技化中國、經濟化中國的政策，對以新政策為內容的海報傾注了極大的創作熱情，貢獻了才華。

「1977 全國各美術院校恢復高考制度，使一大批在文革中成長起來的優秀藝術青年，開始陸續進入美術學院，接受正規的美術基礎訓練，並最終成為後來美術創作中的最重要的力量。³

這一時期的佳作如胡振宇的《努力完成整黨任務實現黨風根本好轉》、潘鴻海的《學習魯迅的革命精神》、哈瓊文的《撒滿神州處處春》、沈

3　鄒躍進：《新中國美術史》，湖南美術出版社，P. 164。

紹倫的《慶祝六一國際兒童節》^{圖注 E-06}；也出現了像石靈的《自尊自愛自重自強》^{圖注 E-07} 那樣，普及男女平等、生理科學等內容的作品。1985年，李慕白、金雪塵合作的海報《女排奪魁》^{圖注 E-08}，是這個時期特別優秀的作品，從空間立體塑造、創意的融入、服飾的色彩上，都能看到「文革」時期的影響比較小了，雖然人物的五官塑造還有一絲月份牌繪畫的影子，但透著一種「文革」後輕鬆樂觀的精神面貌。

透過「文革」延續的一些藝術特徵，新的藝術特徵也在呈現：

——人物造型不再是「文革」時期的單一風格。寫實主義的風格當然還在延續，但也能看到一種單色平塗的工藝美術風格在逐漸形成。像哈瓊文的《撒滿神州處處春》，他難得地放下自己擅長的自然主義塑造風格，改成一種工藝裝飾的風格，人物、花朵、建築物等都採用彩色平塗的方式，繪畫性減少，設計感則增加了。

——在海報風格的改變過程中，從事海報創作的人群也在變化，「文革」時期所有藝術工作者都來創作海報的情況改變了，海報成了「設計裝潢專業」（平面設計專業的前身名詞）的工作。院校美術教育的科系也在變型中，工藝系成了很多美術院校的擴招科系。

——字體設計越來越講究，設計感越來越強。字體設計這個概念在當時還是叫「美術字」，但通過字體的書寫和位置經營，可以看出海報中圖文的比例正在發生變化，文字的比重增加。這也是平面設計和其他造型藝術拉開專業距離的一個因素。

第二節　「Graphic Design」一詞的出現和中國平面設計再次與國際接軌

「Graphic Design」這個詞引入中國始於八十年代中期，這也是中國設計國際化的開始。它一方面改變了大學平面設計的傳統教育，令「實用

藝術」或者「裝飾藝術」成為歷史，開始了新穎的、科學性的「Visual Communication」教育模式；另一方面，也使設計的市場競爭力在剛開放的商業市場上凸顯魅力，商業發展和平面設計開始相互兼顧，幾乎在一個時間點上，綻放了蓬勃生機。

中國海報逐漸從大藝術的概念中分離出來，越來越傾向視覺功能化和科學化，逐漸成為「平面設計」範疇下的概念。雖然還是有很多藝術家接受政府的海報創作任務，但藝術家和設計師的分工開始慢慢出現，這個分工最明顯的特徵就是海報文字的設計化。這個時期的海報文字，可以看到以宋體和黑體為主的標準字體，也有很多設計化的變體和配合畫面的設計文字排列。這是原來的海報藝術家並不關注的一點，通過文字設計，可以看到海報也在「文革」後由藝術化走向設計化。

中國海報成為平面設計範疇下的概念，並和國際接軌，是九十年代初開始的。當時，香港地區和台灣地區的設計對大陸仍然有很大的影響力，石漢瑞、靳埭強、陳幼堅、林磐聳、王序等設計師們都在訊息交流上，給中國大陸的設計帶來很大的實質幫助。在改革開放政策下，深圳作為一個實驗點，其鄰近香港的地理位置、開放的城市政策和包容的實驗性，吸引了內陸城市大量剛涉足平面設計新時代的創業者，在珠三角形成設計產業。在這個時代創業的平面設計師，大都有著良好的學院式美術教育背景，雖然起步較慢，但他們的勤奮和對設計專業如飢似渴般的惡補，令十年後中國內地的平面設計水準大幅提高，迅速融合進國際舞台。

1991 年，第一屆「平面設計在中國」展覽在深圳舉辦，被譽為「中國平面設計史上的一個里程碑」[4]，也是中國當代海報國際化的開端。30

4　季倩：〈解讀中國設計的「南方現象」〉，」載於《20 世紀中國平面設計文獻》，廣西美術出版社，2012 年，P. 438。

年後的今天，回顧中國現代平面設計，深圳就如一個盜火者，迅速把設計理念傳播到中國其他城市。當時的先行者是發行《設計交流》^{圖注}E-09、《薪火》等平面設計專業雜誌的設計師王序、主持深圳嘉美設計公司的王粵飛、為北京申辦奧運設計的陳紹華等。之後，深圳的平面設計群體慢慢形成，在國際也漸被熟悉。千禧年後，隨著國家設計院校的教育發展和商業城市需求的提升，北京、上海、杭州等城市也不斷湧現優秀的平面設計師，形成擁有獨自人文語境和社會需求的海報文化。

海報是時代的明鏡，一如既往見證了歷史的發展。願以本文，讚美中國海報藝術的光彩魅力。

圖注 E-01｜胡振宇：《努力完成整黨任務實現黨風根本好轉》，彩色膠印，50 × 100cm，1983 年。

撒滿神州處處春

獻绍为四化作贡献的人们

圖注 E-02│哈瓊文:《撒滿神州處處春——獻給為四化作貢獻的人們》,彩色膠印,77 × 53cm,1983 年。

圖注 E-03｜馮建親：《祖國萬歲》，彩色膠印，77 × 53cm，作者私人收藏，1981 年。

圖注 E-04｜沈秋：《振興中華　獻身四化》，彩色膠印，77 × 53cm，作者私人收藏，1981 年。

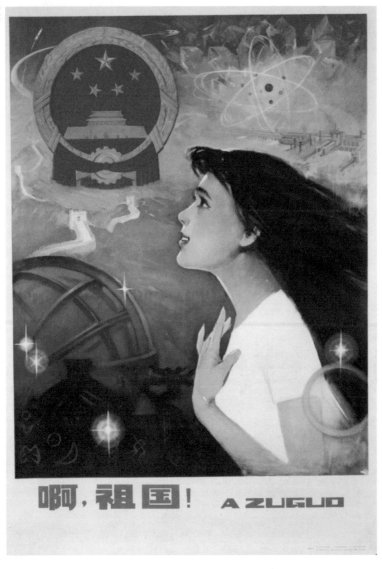

圖注 E-05｜朱敦儉：《啊，祖國！》，彩色膠印，76.5 × 53cm，作者私人收藏，1981 年。

圖注 E-06｜沈紹倫：《慶祝六一國際兒童節》，彩色膠印，77 × 53cm，作者私人收藏，1979 年。

圖注 E-07｜石靈:《自尊自愛　自重自強》,彩色膠印,76.4 × 52.8cm,作者私人收藏,約 1979 年。

圖注 E-08｜李慕白、金雪塵合作：《女排奪魁》，彩色膠印，77 × 53cm，1985 年。

圖注 E-09｜王序：《設計交流》雜誌 No.1－No.15，彩色膠印，1986-2000 年。

後記

《中國海報藝術史》一書，先是以德文書寫和出版。我在開始寫這本書時，就存了將來以中文出版的念頭。在行文時，顧及了中文思考的習慣，資料整理也做了一些特殊的歸類。這是一個極其費時的研究過程，因為資料奇缺，為了某個時段作品的評論，我甚至得先收集一些海報原作，進行歸類和對比。殘缺的，我找了私人收藏家和國立美術館的收藏，進行觀摩，之後才能動筆。資料收集時常有不順利的時候，那些年，我將自己所有能壓縮出來的時間都奉獻給了這個課題。今日回首，還在感嘆自己年輕時代的能量。我從 2003 年開始動筆，到 2011 年基本結束書寫，德文版是 2012 年發行的。之後我鬆了一口氣。這口氣鬆了長達三年，現在想來，罪惡感還很強烈。等我真正開始整理中文時，才發現，這個工作也沒有我想像中那麼輕鬆。僅德文資料的中文轉譯就花了我很長時間。在中文語境中，很多名詞和專業詞彙，因為受眾和學科術語的區別，也需要進行刪減和重新撰寫。我是 2018 年完成中文版文字工作的，後遭遇新冠疫情的延誤，出版計劃遲遲無法確認。

但時間總是最強大的創造者。我們在設計理論學科中的研究，無非就是對時間的歸序、注釋、書寫。在時間面前，我的等待都是短暫的。我留下的文字，也將因為時間，被評判為有意義或者無意義的。

在這個佔據我生命近 20 年的研究中，海報是絕對的主角。但海報這一信息傳遞媒介，在現實生活中，卻因為手機和互聯網的普及，越來越走

向邊緣化。就我個人而言，對海報的熱愛卻越來越炙烈。這也許應驗了
Marshall McLuhan 說的：「科技一旦過時，就成了藝術。」藝術的魅力是
無法抵擋的。雖然海報從面世那刻開始，就與藝術合為一體，但這種藝
術因為印刷的量化，彷彿被稀釋了藝術的內涵。海報的藝術價值，被一
直低估了。在中國，沒有一家國立或是私立的博物館收藏一定數量的海
報。而中國藝術歷史中，海報兩次創造了世界的奇跡，這是必須被中國
美術史收納的重要內容。

我的研究，和許多良師益友的幫助密不可分。我的導師 J.Lee-Kalisch 博
士教授，在研究和書寫的技巧、文史研究結構和章節呼應等等方面，給
了我莫大的幫助，她還幫助我用美術史料的科學分析方法，來檢驗文
章的嚴謹性，這些方法對我終身有益。Heinz J. Kristahn 教授、Erling von
Mende 博士教授、Willibald Veit 博士教授對我文章也作了修改意見。德
國海報博物館館長，我的好友 René Grohnert 博士，多次為我開放館藏
文獻，幫助我查找實物佐證。柏林普魯士文化收藏中負責海報收藏的
Anita Kühnel 博士，也給予我幫助，找到了 Lucian Bernhard 的陰丹士林海
報原作。現已故世的瑞士好友，海報收藏家 René Wanner 博士，為我開
放了他的私人海報收藏和數碼文獻資料，讓我的研究得到極大便利。他
還為我聯繫了荷蘭漢學家、中國海報收藏家 Stefan R. Landsberger 先生。
Kerstin Wenzel 女士、廖純博士對我文稿語法修改作了很多細緻的幫助。
感謝中國美術學院美術史論家曹意強教授，為本書撰寫了序言。

在中國，南京海報收藏家高建中先生的收藏，對我的研究做了實物的佐證。感謝南京藝術學院的曹方教授，為我聯繫到中國上世紀三十年代最重要的海報大師杭稚英先生之子，水粉畫藝術家杭鳴時先生，我得以親赴蘇州採訪，收集到了一手的資料。現已過世的山東青島藝術家陶天恩先生，提供了建國後海報創作者的文獻史料。戴君先生，協助我做了大量海報收藏的具體工作。

本書繁體中文版得以在香港三聯書店出版，實感幸矣。感謝三聯的 Yuki Li 小姐和寧礎鋒先生，特別是寧礎鋒先生對文稿的細緻校正工作，令我印象深刻。十九世紀末，舶來品中的「海報」，正是經由香港和廣州沿海，進入中國內地。香港是中國美術史中「西畫東漸」時代的見證者。本書和香港三聯，在我看來，有著宿命般的巧合。這一切的機緣，來自好友劉小康先生的熱心和善意，因為他對設計和香港文化的愛，本書才得以在香港出版。

海報藝術永存！

何東

2022 年 9 月 29 日柏林

附錄 1　杭鳴時採訪 —— 關於稚英畫室

（2009 年 2 月 25 日於蘇州杭府，在座另有杭夫人、王靖）

● 杭鳴時教授，1931 年作為海報大家杭稚英長子生於上海，1946 年在上海張充仁畫室學習素描，1950 年在上海稚英畫室隨李慕白、金雪塵習畫及工作。同年加入上海美術工作者協會，參加年畫、油畫組活動，後畢業於魯迅美術學院，畢業後留校任教逾 40 年。蘇州科技學院教授，蘇州美術家協會副主席，中國美協水彩畫（含粉畫）藝術委員會副主任，全國水彩、粉畫展評委，現居蘇州。著有《擦筆水彩年畫技法》、《粉畫技法》、《杭鳴時粉畫人體集》及《杭鳴時作品選集》等。

何 杭先生您好，很高興能有機會，向您瞭解一些您父親杭穉英的情況。我所閱讀的資料中對杭穉英先生的出生年份有多個版本。比如《上海美術志》上就記載他出生於1899年，請問什麼是正確的資訊？他的名字寫作「杭稚英」還是「杭穉英」？

杭 杭穉英出生於1901年，1947年去世。「穉」和「稚」是同一個字，「穉」是繁體字。

何 一些資料上曾記載杭穉英曾在土山灣學習。杭穉英作為徐詠青的學生，是否在繪畫風格上承受了徐的影響？

杭 我也看到許多這樣的記錄，但我想告訴您，這裡有個資訊錯誤。杭穉英並沒有在土山灣接受過學習，他13歲進入商務印書館的圖畫館工作，前後共七年。21歲時離開商務印書館自立門戶，接收月份牌訂單。徐詠青不是杭穉英直接的老師，但杭穉英一直尊稱徐為老師，也經常去土山灣徐的畫室去拜訪他。在藝術風格上，徐詠青的水彩技法令杭穉英受益匪淺。他的畫受到很多的西洋影響。中國傳統繪畫講究的是「雅」——無光彩的線條結構，而父親參考了迪士尼彩色動畫片和國外電影海報的畫法，他的作品顏色都比較鮮艷，賦予了明顯的明暗關係。他老是說作品要「彈眼入睛」，講究視覺效果。

何 您是否能談談，杭穉英對鄭曼陀、周慕橋的繪畫風格是否有承受或其他影響？

杭 周慕橋因為比較早，他的風格和傳統白描、仕女畫很接近，對杭穉英的影響不大。但鄭曼陀因為時代相似，作為當時先於杭穉英成名的著名月份牌藝術家，對杭穉英的影響是很大的。杭穉英在掌握擦畫法前，多次討教於鄭曼陀，但鄭曼陀對自己的技法秘而不宣，但對杭也是一直以禮相待。有次杭穉英在鄭曼陀家的桌子上看到一瓶炭精粉，回家馬上用水彩和炭精粉實驗。當時在上海河南路口望平街上有許多用炭精粉畫像的作坊，他也去那觀摩。然後自己用炭精粉和墨加水彩綜合創作了一張作品。他把這件作品交給鄭曼陀看，鄭曼陀看了很久沒有吱聲，

再把這畫拿到畫室去跟他夫人講了半天。出來後說，畫得不錯。我父親就知道自己是摸到了門道。

何　我在您的文章《紀念父親誕辰 100 周年，兼對上海月份牌廣告畫的初步剖析》一文裡，讀到杭穉英在月份牌技法裡也用了噴筆技法。請您介紹一下當初具體的繪畫工具和材料。

杭　對，杭穉英是第一個結合噴筆來進行月份牌創作的人。比如他的最後一件作品《霸王別姬》的背景就是用了噴筆。當時杭穉英他們一批月份牌藝術家，在創作時用的紙是挪威產的碼頭紙（一種細膩的圖畫紙），炭精粉是英國產的，水彩顏料用的是美國產的「16 號顏料」。

何　請問「穉英畫室」的具體分工合作情況如何？

杭　「穉英畫室」這個團隊是我父親一手建立的，中間除了金雪塵和李慕白兩個主要成員外，之間也有許多短期的助手和合作者。畫室收了不少學員，前前後後有 40 餘人，最後合拍的有七、八個人，他們各自分工。後來這些學生又收學生，規模越來越大。在最繁盛時期，「穉英畫室」一年平均能創作 80 件左右的月份牌，佔了上海市場近一半的比例。在工作上是由杭穉英先起稿，李慕白來畫人物，金雪塵畫背景。一般創作一張月份牌時間為一周。就如我父親這張最後的創作《霸王別姬》就用了一周時間。這樣的團隊合作和金梅生、謝之光那樣的單幹戶相比，有一個明顯的優勢，速度快。

當時雖然是團隊合作，但是「穉英畫室」這個名字是我的祖父在我父親杭穉英去世後，為了讓團隊不流散繼續創作，而起的名字。原來我父親生前就是每張作品上簽名「穉英」，但沒有「穉英畫室」這個名稱的。「穉英畫室」於我父親死後，沿用了七、八年時間。

何　當時一件月份牌客戶支付的報酬是多少？「穉英畫室」都接過哪些客戶的工作呢？

杭　我父親當時在上海的月份牌藝術家裡是收費最貴的。月份牌的

報酬當初和其他工作比，也是比較高的。一般一件作品收取 300 大洋，當時銀行的買辦工資收入也是一月 300 大洋左右。我父親是收取每件作品 800 銀元。

「穉英畫室」的客戶包羅萬象，涵括了當時在中國的中外優秀產品。有信義藥房、樂口福勒吐精（麥乳精）、鵝牌汗衫、美麗牌香煙、雙妹牌花露水和上海的很多奢侈品如雅霜、蝶霜等等。當時許多外地客戶專程來上海請杭穉英畫稿，為了等稿件，專門在旅店租房等畫稿完成。杭穉英除了創作月份牌，也為蝴蝶牌雅霜設計了瓶子。杭穉英還為國民黨政府設計過一套當初的鈔票（法幣），由凌旦復刻板。

「穉英畫室」也創作過如《木蘭還鄉圖》（與多位藝術家合作）等非商業的作品，承擔藝術家的社會責任。

何　我覺得三十年代的上海是一個相對商業國際化，社會觀念比較自由的時代。在很多月份牌的創作中，女性的形象不但時尚，而且在形體塑造上也不乏性感，甚至有很大比例的色情作品出現。在「穉英畫室」的作品中也有許多性感甚至色情的女性形象，請問杭穉英如何來理解他作品中美女形象的色情元素？

杭　這與當時的客戶需求有關，1949 年前的社會受歐美自由市場的影響，一味追求商業利潤，迎合客戶和觀眾的需求，當時以城鄉小商人、小市民以及富裕農民作為產品銷售的主要對象。美女的審美也由於歐美產品和歐美文化不同有了改變，性感成了城市化美女的新的美感。當然古代春宮畫對這一點轉變也有影響，但在 1949 年後就因為新政府的法令，完全被禁止了。但杭穉英的創作很多也只是他的想像，就如他從來沒有打過高爾夫球，但創作了多幅高爾夫球月份牌一樣。杭穉英一生沒有出過國，他對西方的理解也只是來自報刊畫報和別人的談論，所以在許多創作中也存在畫面的錯誤。

何　請您談談月份牌的發行量。

杭　月份牌的發行量是非常大的，一般都能一版印刷到兩、三萬

張。但在「文革」期間發行量更大，李慕白金梅生等都參加了新年畫的創作，李慕白的作品《忽聞人間曾伏虎》在創作完後印刷前，就一次接到訂單共有 1,800 萬張，最後上海的印刷廠也沒有完成這個訂單的印刷，實在太大了，許多地方最後也沒有得到這個海報。

何　最後還要請您談談「文革」對「穉英畫室」的衝擊。

杭　抄家抄了好幾次呢！那時「穉英畫室」可以說已經散了，但「穉英畫室」牌子還是在，還是有一定的社會知名度。家裡訂的一些國外期刊都被抄去了。我當時在上海美術工作者協會工作，後來去了土改隊，進了年畫組和油畫組。

何　謝謝您的時間和資訊。

附錄 2　陶天恩採訪——關於「文革」時期的海報創作情況

（2006 年 6 月 6 日於山東）

● 陶天恩（1927－2009），別名田恩，山東蓬萊人。擅長水彩畫。
1946 年考入山東大學任繪圖員，1949 年任青島美術專科學校教師，
1953 年任青島市文聯幹事，1954 年任青島日報社美術組長，1979
年任青島工藝美術研究所副所長、高級工藝美術師。青島美協顧
問。主要海報作品有《海軍叔叔好》、《比比誰的碗底乾淨》、《宋慶
齡像》等。

何　您在二十世紀五十年代創作了許多海報、新年畫和宣傳新中國題材的藝術作品，具體有代表性的有哪些作品？

陶　有新年畫《海軍叔叔好》；海報《比比誰的碗底乾淨》、《保持先進生產者的榮譽》、《準備著，向科學進軍》和油畫《第一面紅旗》以及木刻《宋慶齡像》等。

何　能否談一下當時創作的背景？

陶　大約 1954 到 1960 年間，我在青島日報社工作，擔任美術組長，負責美術編輯，畫插圖和連環畫，當時照片很少，通常用插圖和速寫來表現。比如 1958 年「大煉鋼鐵」，每晚都要去煉鋼廠畫速寫紀錄，搜集資料，來配合報導。那些海報和年畫，都是業餘創作，參加了一些展覽和出版。這個時期的作品大部分是我個人的創作，但也有過一些合作的作品，如反映婦女學文化的宣傳海報。那個年代，一切要為政治服務。有很多宣傳口號的提出，各行各業都要配合。許多藝術工作者在那個年代都投身於宣傳畫的創作中。

何　「一切要為政治服務」的宣傳核心，具體反映在您的這些作品呢？

陶　這些海報主要的創作時間都集中在 1955、56 年，都是符合當時的社會意義的。如《比比誰的碗底乾淨》，1956 年前後糧食緊缺，國家提出節約糧食的口號，也就促使了這張海報的創作。宣傳生產勞動的《保持先進生產者的榮譽》，出版並被展示於當時的北京工人文化宮。《海軍叔叔好》是一幅年畫，1955 年創作，參加了 1956 年的第一屆全國青年美展。

何　1949 年 11 月 27 日中國文化部發表《關於開展新年畫工作的指示》，要求中國各類藝術工作者為政治海報創作貢獻力量。我想請您介紹一下，在山東的各類藝術工作者投身政治海報創作的情況。

陶　當時山東美術工作者，有創作能力的很多人都投入宣傳畫和年畫的創作。除了出版部門的專業美術工作者必須作為任務，按計劃完成

之外，部分美術工作者是利用業餘時間創作的。當時我在報社工作，業餘時間創作了一些宣傳畫、年畫，並且在上海人民美術出版社出版發行。當時宣傳畫出版量大，內容形式多樣，普及面廣，影響力大。

何　山東作為一個有悠久傳統年畫的省份，當時建國初民眾對年畫的接納程度如何？

陶　年畫是山東廣大農民喜愛的美術形式。每逢春節，無論貧富，家家戶戶都要買幾張年畫，內容大部分是喜慶、豐收、勞動光榮，以及歷史故事等等。木板浮水印年畫也大受農民的歡迎。城市裡的人們大多喜愛現代印刷品。總之民眾接納的程度很高。我想，主要是因為那時文藝方面的種類少，內容單一而形成的。現代由於文化生活多樣，種類、內容豐富，年畫的創作就逐漸減弱。

何　在當時創作政治海報的藝術工作者，因為來自藝術的各個領域，他們，或者您，如何來對待政治海報在心目中的藝術地位？

陶　宣傳畫也是海報的一種形式。建國初，即提出文藝必須為政治服務。海報是很有力的宣傳工具，它能緊密地配合政治方面的宣傳要求。號令一發，立即行動，大量印刷。普及面廣，影響力大，是其他美術作品難以達到的。

何　從建國初到「文革」結束，政治海報一直呈上升趨勢，無論在發行量和形式種類上。它在宣傳效果上，毛澤東和新中國政府是否有預定要達到的目標？它是否有達到？

陶　藝術為政治服務是總的目標，對宣傳畫來說就是緊密配合不同時期所提出的政治目標。如：大躍進、人民公社、三反五反等等。但是有些內容，如：宣導節約、宣傳好人好事等，對教育人民，提高民眾素質也起到一些好的作用。

何　從五十年代到「文革」前，政府對藝術家的創作是比較自由

的，但在「文革」中是否藝術家本身也受到政治影響？這個藝術家隊伍有什麼變化嗎？

陶　「文革」中多數藝術家受到了衝擊，「文革」後藝術為政治服務的口號便提得很少了。藝術真正的達到了多元化，還藝術以自由，藝術家們得以解放。

何　在 1966 到 1976 年，國家對海報創作的藝術工作者的要求，和建國初比較有沒有變化？

陶　十年動亂期間，對海報的創作變化極大，主要是為四人幫的政治服務，出現大量打倒劉、鄧資產階級司令部，橫掃一切牛鬼蛇神等等的內容。其他真正有教育作用的宣傳畫很少。

何　一個具體的問題，在塑造領袖的形象上，當時有什麼具體的規定嗎？或者藝術工作者有達成什麼共識嗎？

陶　要像、要慈祥、要高大。

何　您上述作品在當時的印刷和發行情況是怎樣的？

陶　這些作品都是由上海人民美術出版社出版、上海新華書店上海發行所發行的，膠版印刷。《比比誰的碗底乾淨》印量在 90 萬份，先後再版了九次，1957 年 4 月第一版，到 1959 年 10 月是第九次印刷。其他如《保持先進生產者的榮譽》、《海軍叔叔好》等，印量是 10 萬份左右。參加出版和展覽的除了宣傳畫還有我的一些油畫、水彩畫以及刻像。這些也都是歷史題材的。

何　當時這些創作的收入是多少？

陶　稿費在 200 元左右，比如《比比誰的碗底乾淨》這張宣傳畫，第一次的稿費是 200 元，第二次是 200 元的百分之八十，以次遞減，印刷到第九次就只有 32 元了，但在當時，這是相當可觀的一筆收入了。

何　再次謝謝您的採訪！

（按出生年份為序）

周慕橋　（1860－1923），名權，作品署名慕橋、慕喬、周權，以慕橋為多，江蘇蘇州人。他是張志瀛的入室弟子，但很受吳友如器重。作品見於《點石齋畫報》及《飛影閣畫報》，很長時間為時事新聞配畫插圖，也畫過年畫。當時上海校場和蘇州桃花塢，印製的時裝婦女木版年畫中，就有他的作品。他是月份牌海報的先驅者，十九世紀末、二十世紀初，外國洋行為了在我國推銷商品，就找來周慕橋等人畫月份牌畫。他的繪畫仍然以傳統的單線平塗畫法，初在絹上作畫，因在傳統畫的基礎上糅入了西畫造型與透視，視覺效果在普通民眾眼裡非正宗古畫可比，加之色彩也比傳統仕女畫豐富，印成月份牌隨商品贈送顧客，很受歡迎，周慕橋因此名聲大振。作品有《瀟湘館悲題五美吟》等古裝仕女圖。後來，鄭曼陀發明的擦筆時裝美人畫流行，周慕橋也改用擦筆技術，但因畫法不時髦，逐漸不受歡迎。後人為他刊印《大雅樓畫寶》四冊傳世。

關蕙農　（1880－1956），初名翌辰，後改名超卉，字蕙農，號覺止道人，廣東南海西樵人。曾祖關作霖精研西洋畫法，傳四世至關健卿，即關蕙農三兄。蕙農先跟健卿兄學畫，後師從嶺南派始祖居廉（古泉）。後受聘香港文裕堂畫坊，繪製彩色石版畫。1911年，受聘於《南華早報》，任美術印刷部主任。1915年離職，自創香港亞洲石印局，代客創作月份牌海報等，為我國石版印刷的先驅人物之一。關蕙農作品得力於西洋繪畫中的透視技法，後用水墨混合西洋透視原理，將中西繪畫同冶一爐，

對我國畫壇貢獻良多。曾作《舍乳奉姑》、《貴妃出浴》等月份牌海報而出名，被譽為「月份牌海報之王」。由於他自己有石版印刷工作坊，技法由自己控制，所以海報製作精美，品質上乘，亞洲石印局遂成了省、港、澳和南洋各地的海報製作中心。大公司如屈臣氏、廣生行、源吉林行、六神丸、潘高壽、王老吉、香港麵廠、國民漆廠、合興花生油、嘉華銀行、瓊華餅家等的商標和海報，都是由他設計和製作的。1940 年曾出版《蕙農畫集》。

徐詠青　（1880－1953），上海人，中國早期傳播西洋水彩畫的重要人物。幼年喪父母，被上海天主教堂徐家匯土山灣孤兒院收養。九歲時被送入該院圖畫館，向劉德齋和外國繪畫教師學習素描、水彩畫和油畫。16 歲時入土山灣印書館從事拓圖、裝幀等美術工作，同時畫了大量鉛筆素描和水彩畫，後由上海商務印書館和有正書局出版，作為中小學生圖畫臨摹課本。1913年起，主持上海商務印書館圖畫部，門下有杭穉英、何逸梅、金梅生、倪耕野、金雪塵等一批後來的優秀海報藝術家。後自創美術學習班，並在上海美專執教。上海淪陷時，攜家去香港，繼續教西畫。抗戰勝利後，返回內地，短居上海，後定居青島，從事水彩畫研究，著有《水彩風景寫生法》。

丁雲先　（1881－1946），又名丁鵬，浙江紹興人。曾習國畫人像及西洋水彩畫。在上海辦過「維妙軒」畫室。擅畫古裝人物，其時香煙盒附送的小畫片，不少出於其手。畫片題材有「八仙」、「七十二賢」、「一百零八將」等，十分多產。他的「月份牌海報」創作中多數是古裝仕女。

周桐　（1887－1955），字柏生，江蘇常州人。擅長國畫，曾為《時報》畫黑白廣告畫。1917 年進南洋兄弟煙草公司廣告部，為該公司畫月份牌海報，同時為華成煙草和英美煙草公司，用擦筆法畫月份牌海報。內容多為古裝人物，也畫過不少觀音、如來佛等佛像的「月份牌」。為大豐昌印刷紙號創作的日曆掛牌《男耕女織》是其代表作之一。1927 年 7 月創辦柏生繪畫學院，招收學員，除一般繪畫教學外，設有月份牌海報繪畫特科，培養月份牌海報繪畫人才。

趙藕生　（1888－1944），江蘇吳縣人。擅長歷史人物畫，初與周慕橋、李少章等早期月份牌畫家齊名，是最早的月份牌畫家之一。到上海後，曾為商家畫廣告，同時也畫月份牌海報。1925 年，將其所畫的《美女活動寫真圖》，由吳虞公逐圖加以注釋，揚州李涵秋為之作序，在上海世界書局印行。

鄭曼陀　（1888－1961），又名達，字菊如，安徽歙縣人，後移居上海。早年在杭州育英書院學英文，學過中國人物畫，又學過照相擦筆畫。曾在杭州「二我軒」照相館設畫室，代客繪照相擦筆畫。他利用自己掌握的「照相擦筆畫」，再結合水彩畫兩種技法，開創了月份牌海報中的「擦筆水彩畫法」。他在中國傳統線描的基礎上，淡化線條，用羊毫沾上炭精粉擦出人物的明暗變化，然後將水彩層層渲染，開始用淺淡的明暗來塑造人物，而取代傳統的線條勾勒塑造。鄭曼陀的獨特畫法，革新了「月份牌海報」的繪畫技法。1914 年到上海，以擦筆水彩畫法繪四幅美女圖，掛於南京路「張園」出售，為一經營西藥的商人黃楚九看中收購，遂聲名四起，從此開始了月份牌畫的生涯。他為黃楚九畫的《貴妃出浴圖》，成為月份牌畫最早出現的裸體畫。

丁悚　（1891－1972），字慕琴，浙江嘉善人，漫畫家丁聰之父。自幼喜畫畫，寄居上海，師承周湘，專攻西畫，擅長素描，後習中國人物畫，繪仕女、佛像。1924 年，和黃文農、張光宇、葉淺予、王敦慶等發起成立「漫畫會」，為中國最早的漫畫家社團。曾在上海美專任教多年。二十年代受聘英美煙公司廣告部，創作過不少「月份牌海報」，也為上海《新聞報》、《申報》、《時事新報》等創作過近 500 幅漫畫，尤擅諷刺畫，曾被南京有關方面傳訊。後在同濟大學、晏摩氏大學及神州、進德等校教授國畫，亦常為《上海畫報》、《三日畫刊》、《福爾摩斯》及《禮拜六》等刊物作漫畫。代表作有《中國最近之悲觀》、《豺狼當道》、《民國九年六月裡底上海人民》、《丁悚百美圖外集》等。1949 年後，為中國美術協會會員。

何逸梅　（1894－1972），號明齋，江蘇吳縣人。上海商務印書館圖畫部第一批練習生之一，受教於徐詠青，中西繪畫技法都較為嫻熟，擅長商業設計，深得徐詠青器重。1915 年徐詠青離開商務印書館後，圖畫部實際由何逸梅負責。1925 年被香港永發公司高薪聘用，離開上海去香港繪製月份牌海報，獲得很大成功。1941 年日本侵佔香港後，又回到上海，一直從事月份牌海報創作。

梁鼎銘　（1895－1959），字協燊，自號戰畫室主，廣東順德人。初學西畫，後改學中國畫。二十年代曾為上海英美煙草公司繪製月份牌海報。1923 年在上海創立天化藝術會。1926 年受聘於廣州黃埔軍官學校，受蔣介石賞識，編輯革命畫報，繪《沙基血跡圖》。1931 年，在南京繪《惠州戰跡圖》。歷任軍校教官、軍事委員會設計委員等職。1948 年到台灣後，主持北投政治作戰幹部學校藝術系。作品有惠州、濟南、廟行、南昌戰跡圖等五大戰役歷史畫、《民眾力量圖》、《榮歸圖》、《權能圖》等。

胡伯翔 （1896－1989），別名胡鶴翼，江蘇南京人。他不但是中國近代廣告畫家的代表人物、月份牌海報畫家，也是有名的中國畫畫家、攝影家和實業家。1913 年隨父親，著名海派畫家胡郯卿來上海，開始繪畫生涯。畫以山水為主，也作人物、走獸。1929 年蔡元培發起舉辦全國美展，他應邀展出《嘶風圖》、《松蔭煮茗圖》二幅，並被聘為教育部全國美術展覽會審查委員。1928 年與郎靜山等發起成立「中華攝影學社」，創辦《中華攝影雜誌》，親撰《發刊辭》，並任雜誌社經理，同時舉辦了中國首屆攝影展覽，推動了中國攝影藝術的發展。作為三十年代上海活躍的月份牌海報畫家和攝影家，曾為英美煙公司、啟東煙草公司創作過不少月份牌海報；他曾是英美煙公司主要的海報創作藝術家，受公司器重並給予各種「特殊待遇」。上海淪陷時期，他進入工商界，從事工商業，擔任上海國貨工廠聯合會主席。1949 年後，曾任上海日用化學公司副經理、上海市工藝美術工業公司副經理等職，並為上海中國畫院畫師。

李泳森 （1898－1998），江蘇常熟人。1924 年畢業於蘇州美術專科學校，後定居上海。二十至五十年代，歷任《太平洋畫報》編輯、中國化學工業社美術設計、上海美術專科學校圖案教授、蘇州美專滬校副校長兼水彩畫教授等。

謝之光 （1899－1976），原名鳳藻，別號栩栩齋主，晚號栩翁、老謝，浙江餘姚人。幼喜繪畫，14 歲跟從周慕橋習人物畫，繼從上海著名畫師、舞台美術家和美專學校教授張聿光學西畫，從錢瘦鐵學國畫。畢業於上海美術專科學校，早年即從事月份牌海報創作，畢業後先後在南洋兄弟煙草公司廣告部、華成煙草公司廣告科和福新煙草公司工作，也曾為上海英美煙公司等繪製月份牌海報，作品於三四十年代在社會上流傳很廣。1935 年的月份牌海報《洪武豪賭圖》深受歡迎，被大量印行，仿效者

眾。而創作於抗戰期間的《一當十》、《木蘭榮歸圖》（多人合作），更是月份牌海報藝術家涉及時政、參與社會運動的著名例子。中年以後專攻中國畫，擅長寫意山水、花卉、人物畫。新中國成立後也創作政治海報，代表作品《造船》、《偏要唱個東方紅》、《公社阿姨好》、《教爺爺識字》等。被應聘為上海中國畫院畫師，為中國美術家協會會員、美協上海分會會員、上海市文聯第二屆委員。出版有《謝之光寫生選集》、《謝之光作品》、《當代百家中國畫全集·謝之光》等。

杭穉英　（1900－1947），名冠群，以字行，海寧鹽官人。自幼酷愛繪畫，1913 年隨父來滬，1916 年考入上海商務印書館圖畫部當練習生，師從畫家徐詠青及德籍美術設計師。1919 年開始在上海商務印書館圖畫部正式工作，主要工作為書籍設計和海報創作。1922 年離職，自立門戶。採用擦筆水彩畫法專事創作月份牌畫，兼作商品包裝設計。1923 年創立穉英畫室，邀師弟金雪塵合作，又吸收同鄉李慕白入畫室加以培養，均成為得力助手（後也有邀請何逸梅加盟）。穉英畫室融洽的合作和技法互助，最著名的搭檔是：李慕白畫人物，金雪塵畫配景。這個合作畫室很快成為當時滬上創作力很強的機構，廣泛承接各類繪製畫稿的業務，僅月份牌畫每年創作達 80 餘種。杭穉英的早年月份牌畫代表作，有為上海華成煙草股份公司、上海中法大藥房所作如《嬌妻愛子圖》、《玉堂清香》等。三四十年代，滬上名牌商品美麗牌香煙，雙妹牌花露水，蝶霜、雅霜，白貓牌花布等商品包裝設計，均出自杭氏之手。「九一八」事變，畫室也創作了反抗日本侵略的作品，如《梁紅玉擊鼓抗金兵》、《木蘭從軍》等。上海淪陷時，體現民族氣節，閉門謝客，改畫國畫。抗戰勝利後，又再執筆創作「月份牌海報」。1947 年 9 月 18 日逝世後，金雪塵和李慕白為紀念其友情，將穉英畫室一直經營到 1953 年才告解散。

張光宇 （1900－1965），江蘇無錫人，久居上海。1918年曾拜畫家張
聿光為師，在「新舞台」學舞台美術設計。1919年進入上海
生生美術公司，協助丁悚編輯《世界畫報》，後來在南洋兄弟
煙草公司、上海模範工廠、英美煙公司從事廣告設計，兼繪
月份牌海報。1926年與弟張正宇創辦《三日畫刊》，並發表漫
畫。1927年與丁悚等發起創刊《上海漫畫》；又與人創辦時代
圖書公司，自任經理，出版《時代漫畫》、《萬象》、《時代畫
報》、《論語》、《時代電影》等五份雜誌，專心致力於漫畫事
業和創作。抗日戰爭爆發後，投入抗日救亡漫畫宣傳活動，並
擔任在武漢成立的漫畫作家戰時工作委員會委員。四十年代在
中華、永華影片公司任電影美工主任，為大型動畫片《大鬧天
宮》擔任造型設計。1949年後，為中央工藝美術學院教授、
中國美術家協會理事。先後出版有《光宇諷刺畫集》、《民間
情歌畫集》、《西遊漫記》、《張光宇插圖集》等。著有《中國
工藝美術》。

金梅生 （1902－1989），江蘇川沙（今屬上海市浦東新區）人。1919
年師從徐詠青，學習西洋畫，1921年考入商務印書館圖畫
部，專門從事月份牌海報創作。1930年成立自己的畫室，專
注商業繪畫50年。擅畫古裝仕女圖，與謝之光、杭穉英等畫
家一道，把「月份牌海報」推動到一個新的時期。1949年之
前，金梅生創作了200餘幅作品。新中國成立後，經過共產黨
文藝方針的改造，改變海報創作的商業內容，進而為新社會的
政治宣傳創作海報。1954年成為上海畫片出版社特約作者。
代表作有《菜綠瓜肥產量多》（獲1984年全國第三屆年畫評獎
一等獎）、《優秀飼養員》、《冬瓜上高樓》等。出版代表作《金
梅生作品選集》。為中國美術家協會會員、上海市文史研究館
館員，歷任中國美術家協會理事、美協上海分會常務理事和藝
術顧問、中國年畫研究會顧問、全國第三、四次文代會代表、
上海市文聯第二屆委員。

張日鸞（1902－1972），廣東人。自小隨父親張仿菊習國畫，後畫各種廣告畫，初受僱於廣州的東雅印刷廠，後來東雅遷至香港，張日鸞亦經中山到香港定居。1930年受僱於香港印字館做畫師，工作範圍包括商標、月份牌海報、印刷品設計、特刊和月曆畫等，當時有名的二天堂、胡文虎經營的行號，都請他專門繪製月份牌海報。他有深厚的國畫基礎，成為繼關蕙農之後，香港最負盛名，也最有成就的海報畫家（其堂弟張漢傑，亦為活躍的月份牌畫家）。

戈湘嵐（1904－1964），原名紹荃，又名荃，堂號忠恕堂，又署東亭居士，江蘇東台人。早年就讀於上海美術專科學校，師從趙叔孺，擅花鳥、花卉、翎毛、魚蟲、走獸，尤以畫馬著稱。1921年入商務印書館從事裝潢設計，1932年與友人創立學友圖書社，從事教育掛圖編繪與出版經營。上海解放後，入大中國圖書局任編委。1955年入上海科學技術出版社，負責繪圖工作。歷任上海教育出版社自然科學編繪室主任、副總編輯、編審，為上海畫院畫師，1961年任《辭海》編輯部插圖組長，中國美術家協會會員。

金雪塵（1904－1996），名戎，江蘇嘉定人。1922年以第一名成績考入商務印書館圖畫部。1925年受杭穉英的邀請，離開商務進入穉英畫室，和杭穉英合作繪畫，自李慕白加入後，即和李慕白合作，成為畫室的三大支柱之一。金雪塵有國畫、水彩畫基礎，對古詩詞研究尤深，所繪畫的室內外景物深得國畫神韻，他的月份牌海報藝術特色是廣泛地接受了國畫、民間年畫以及西洋水彩、近代西洋裝飾畫等外來繪畫技法，筆墨色彩、人物造型遂形成了一套「月份牌海報」特有的審美標準。除畫筆外，對噴筆也運用自如。金雪塵和李慕白兩人所畫的古裝畫，廣受社會各階層的喜愛。新中國成立後，繼續為新政府創作政

治和民俗內容的海報，並與李慕白共同合作，創作了大量現實題材的海報。其中《女排奪魁》（與李慕白合作）、《武松打虎》、《春江花月夜》、《金魚舞》為其代表作。1954年又同時受聘為上海畫片出版社（後併入上海人民美術出版社）特約作者，1956年受出版社之聘主辦「慕白畫室」，為培養青年畫家接班人貢獻自己的力量。出版有《李慕白、金雪塵年畫集》。

金肇芳 （1904－1969），安徽休寧人。14歲時在上海美豐印刷廠當學徒，期間自學繪畫，走上獨立創作的道路，曾在上海生生美術公司任繪圖員，後長期為自由畫師，繪製工商美術及月份牌海報，並與杭穉英、吳志廠、謝之光、金梅生等滬上十位畫家聯手創作了月份牌海報《木蘭還鄉圖》，影響廣泛。新中國時期，曾任人民美術出版社年畫組成員、上海市美術家協會會員、上海畫片出版社特約作者。作品《西施》多次再版，印數達160餘萬份；代表作品還有《開展國防體育》、《花鼓燈》等。

唐銘生 （1904－2001），安徽歙縣人。16歲在上海證券物品交易所當學徒。1922年在明星電影公司跑過「龍套」，在濟南新片公司、開心電影公司畫過佈景。

張碧梧 （1905－1987），江蘇江陰人。14歲時到上海，初入先施公司當練習生，後入永安公司任職員，自學繪畫成才。曾為上海的藝輝、徐勝記、正興、環球等印刷廠繪月份牌海報。新中國建立後，為上海人民美術出版社特約年畫作者，中國美術家協會會員。創作了不少以解放戰爭和抗美援朝重大戰役為題材的作品，如《百萬雄師渡長江》、《養小雞捐飛機》等。

楊俊生 （1909－1981），安徽安伏人。自幼學畫，十幾歲時即以《芥子園畫譜》及《點石齋人物畫譜》臨摹，自學繪畫，20歲時來滬，拜海報畫家丁雲先為師，後受聘於楊樂冰畫室，在新光、紫光、通明等霓虹燈廠從事商標廣告等工作。1935年自設「俊生畫室」，由此開始從事「月份牌海報」創作。他長於畫歷史和戲曲題材，代表畫作有《岳母刺字》、《槍挑小梁王》、《夜戰馬超》、《大鬧天宮》、《貴妃醉酒》、《宇宙鋒》、《一百零八將》、《少數民族服飾圖》等，1949年後為新政府創作大量政治海報，代表作有《支援前線》、《保證蔬菜供應市場》、《全國各民族大團結萬歲》、《歡樂唱歌度假日》、《毛主席視察黃河》、《送來親人信》等，中國美術家協會會員，曾任中國美術家協會上海分會理事。

李慕白 （1913－1991），浙江海寧人。就讀於海寧縣立商科職業學校，因酷愛美術，1928年到上海從杭穉英習畫，後為穉英畫室主要創作藝術家。他資質聰慧，深得杭穉英的賞識，杭還把自己小姨介紹給李慕白為妻，成為聯姻。他的月份牌海報創作生涯長達半個世紀，以輕鬆簡略為特色，對色彩掌握準確，充分表現月份牌海報的透明鮮麗的水彩特色。還擅畫油畫和粉彩畫。他與金雪塵的合作也親密無間，他起稿畫人物，金雪塵則畫衣服及配景，除了一些純油畫或粉彩畫是李慕白個人的作品外，其餘絕大部分是由兩個人合作完成的。在抗戰後期，上海淪陷，「月份牌海報」業務幾近中斷，他即改畫油畫肖像。1949年後，繼續為新政府服務，創作大量政治海報和政治宣傳的年畫作品。曾任中國美術家協會理事及中國美協上海分會理事。1954年，受聘上海畫片社為特約作者，1956年主持「慕白畫室」，為政府培養年輕一代畫家。代表作有《中國人民的偉大領袖毛主席》、《採蓮圖》、《女排奪魁》（與金雪塵合作）和《毛主席來看我們的莊稼》等。

忻禮良 （1913－1996），浙江鄞縣人。16 歲到上海陳正泰印刷廠學習
製版，兩年後到生生美術公司繼續學習修版業務。自學月份牌
技藝。1933 年辭職，開始自立，招攬月份牌海報業務。上海
淪陷時，曾在中華電影製片廠畫電影海報。1953 年參加上海
文化局舉辦的美術工作者政治學習班。1959 年被吸收為上海畫
片出版社特約作者，上海人民美術出版社創作幹部。1962 年
精簡機構，又成為自由職業者。1955 年成為上海美術家協會
會員，1982 年成為中國美術家協會會員。作品有《毛主席和
我們在一起》、《姑嫂選筆》、《拾到五分錢》等。

謝慕蓮 （1918－1985），浙江餘姚人。來滬後，隨三叔謝之光習月份
牌海報。1938 至 1949 年，先後在上海克勞來廣告公司、新一
行廣告公司從事廣告繪畫工作。新中國成立後，獨立從事月份
牌海報創作，受聘為上海畫片出版社和上海人民美術出版社特
約年畫作者。擅長古典戲曲題材，代表作有《李香君》、《柳
毅傳書》、《楊家十二女將》等。1985 年榮獲第三屆全國年畫
優秀年畫工作者稱號。中國美術家協會會員。

錢大昕 （1922－），上海人。1952 年進上海人民美術出版社，從事繪
畫創作。歷任上海人民美術出版社創作幹部、年畫宣傳畫編輯
室副主任、副總編輯、編審。中國美術家協會會員、美協上海
分會理事、中國出版工作者協會年畫研究會常務。作品有《爭
取更大豐收獻給社會主義》、《列寧—無產階級革命的偉大導
師》；《延河長流魚水情深》獲 1983 年全國宣傳畫展二等獎；
《萬象更新》獲第六屆全國美展優秀獎。在 1983、1991 年兩次
全國宣傳畫評獎中獲個人榮譽獎。合著有《怎樣畫宣傳畫》。

倪耕野 （生卒年不詳），別名友迁，上海崇明人。從徐詠青學畫，曾任職於英美煙公司廣告部，為英美煙公司設計「哈德門」等香煙月份牌海報，同時也為啟東煙草公司等繪製月份牌海報。曾任廣東十八浦東亞公司、香港永發公司製版工作，後任頤中煙草公司廣告部美術員，解放後任彩印圖畫改進會繪圖員、世界輿地學社繪圖員、上海教育出版社職員。

吳志廠 （「廠」音「庵」，生卒年代不詳），二十世紀二十年代畢業於上海美術專科學校，曾師從李超士學習西畫，受聘於當時中國最大的煙草公司英美煙草公司。建國後為上海人民美術出版社專職畫家。曾為遼寧奉天（瀋陽）太陽煙草公司「白馬牌」、「足球牌」香煙畫過《西湖十景》《北京名園》等月份牌海報。曾與杭穉英、周柏生、謝之光等十位著名畫家合作了《木蘭榮歸圖》。

備註 |
「月份牌海報」畫家生平目錄部分資訊來自：
卓伯棠：《都會摩登》，三聯書店（香港）有限公司，1994 年；
徐昌酩編：《上海美術志》，上海書畫出版社，2004 年；
阮榮春、胡光華：《中華民國美術史》，成都四川美術出版社，1991 年；
王樹村：《中國年畫史》，北京工藝美術出版社，2002 年；
等資料。
在月份牌海報歷史中曾被提到名字的藝術家還包括：
王逸曼、唐琳、吳炳生、陳在新、顧建康等。

參考資料

A

艾克恩（編）：《延安文藝運動紀盛》，北京文化藝術出版社，1987 年。

AHLERS-HESTERMANN, Friedrich：《風格演變，1900 年左右的青年風格起源》（*Stilwende. Aufbruch der Jugend um 1900*），德國法蘭克福 Ullstein 出版社，1981 年。

AHRLÉ, Ferry：《街頭畫廊——海報藝術大師們》（*Galerie der Straßen - Die großen Meister der Plakatkunst*），德國法蘭克福 Waldemar Kramer 出版社，1990 年。

B

薄松年：《中國年畫史》，遼寧美術出版社，1986 年。

BERMUDEZ, Xavier：《第十五屆墨西哥國際海報雙年展》（*Fifth International Biennial of the Poster in Mexico*），墨西哥 Trama Visual AC 出版社，1998 年。

BRODIO, Lucy（主編）：《Jules Chéret 的海報》（*The posters of Jules Chéret*），美國紐約 Dover 出版社，1980 年。

BROWN, Robert K.：《A. M. Cassandre 的海報藝術》（*The poster art of A. M. Cassandre*），美國紐約 Dutton 出版社，1979 年。

BUCK, Pearl S.：《賽珍珠作品選集》，灕江出版社，1998 年。

C

蔡若虹：《蔡若虹文集》，人民美術出版社，1995 年。

蔡建國：《蔡元培與近代中國》，上海社會科學院出版社，1997 年。

曹喜琛、韓寶華：《中國檔案文獻編纂史略》，高等教育出版社，1999 年。

曹意強：《藝術與科學革命》，本文發表於《中華讀書報》，2004 年 4 月。

陳抱一：《洋畫運動過程略記》，本文發表於《上海藝術月刊》，上海藝術月刊雜誌社，No.6, P.12, 1942 年。

陳獨秀：《美術革命》，本文發表於《美術論集》，人民美術出版社，No.4, 1994 年。

陳履生：《新中國美術圖史》，中國青年出版社，2000 年。

陳伊範：《看新舊年畫》，本文發表於《美術》，人民美術出版社，No. 4, P. 21, 1956 年。

陳瑞林:《城市文化與大眾美術:1840－1937 中國美術的現代轉型》,本文發表於《清華大學學報》哲學社會科學版,P. 124-136,2009 年。

CONTAT-MERCANTON, Léonie:*Théophile Alexandre Steinlen*,瑞士巴塞爾古登堡博物館出版,1960 年。

D

黨芳莉、朱瑾:《20 世紀上半葉月份牌廣告畫中的女性形象及其消費文化》,本文發表於《海南師範學院學報》,海南師範學院出版社,No. 3, P.131, 2005 年。

鄧雲鄉:《香煙與香煙畫片》,本文發表於《鄧雲鄉集——雲鄉漫錄》,河北教育出版社,2004 年。

鄧椿(宋)、莊肅(元):《畫繼:畫繼補遺》,北京人民美術出版社,1963 年。

丁浩:《將藝術才華奉獻給商業美術》,本文發表於《老上海廣告》,劉復昌(主編),上海畫報出版社,P. 13-17, 1995 年。

丁悚:《上海早期的西洋畫美術教育》,本文發表於《上海地方史資料》,上海文史館,上海人民政府參事室文史資料工作委員會(主編),上海社會科學院出版社,P. 208, 1986 年。

董希文:《從中國繪畫的表現方法談到油畫中國風》,本文發表於《美術》,人民美術出版社,No.1, P. 6-9, 1957 年。

DUVIGNEAU, Volker 、Götz, Norbert(主編):《Ludwig Hohlwein 1874-1949 – 實用藝術和商業藝術》(*Ludwig Hohlwein 1874-1949 – Kunstgewerbe und Reklamekunst*),德國慕尼黑 Klinkhardt & Biermann 出版社,1996 年。

DYDO, Krzysztof:《百年波蘭海報藝術史》(*100th Anniversary of Polish Poster Art*),波蘭 Biuro Wystaw Artystyczych 出版社,1993 年。

E

ENCYCLOPAEDIA, BRITANNICA(主編):《新大英百科全書(第十五版)》(*The New Encyclopaedia Britannica, 15th Edition*),美國芝加哥大英百科全書公司,1985 年。

F

方豪:《中西交通史》,嶽麓書社,1987 年。

房龍(Hendrik Willem Van Loon):《生活的藝術》(*The Art of Mankind*),倫敦 George G. Harrap & Co. Ltd 出版社,1938 年。

馮夢龍:《警世通言》,嶽麓書社,1993 年。

馮芝祥:《錢鍾書研究集刊》,上海三聯書店,1999 年。

豐子愷(嬰行):《中國美術在現代藝術上的勝利》,本文發表於《中西交流》,藝術家出版社,P. 87-100, 1930 年。

FÜSSEL, Stephan:《古騰堡和他的影響》(*Gutenberg und seine Wirkung*),德國法蘭克福 Insel 出版社,1999 年。

G

高豐:《中國設計史》,廣西美術出版社,2004 年。

高加龍（美）著，程麟蓀譯：《大公司與關係網：中國境內的西方、日本和華商大企業（1880-1937）》，上海社會科學院出版社，2002 年。

高劍父：《我的現代繪畫觀》，本文發表於《美術》，人民美術出版社，No. 1, P. 41-49, 1987 年。

高居翰（James Cahile）著，李佩樺、傅立萃、劉鐵虎、任慶華、王嘉驥等譯：《氣勢撼人——17世記中國繪畫中的自然和風格》，台灣石頭出版股份有限公司，1994 年。

高名潞：《論毛澤東的大眾藝術模式》，本文發表於《中國前衛藝術》，江蘇美術出版社，P. 46-47, 1997 年。

高名潞：《當代中國美術運動》，本文發表於《八十年代意識》，上海人民美術出版社，P. 34-95, 2006 年。

郭若虛（宋）：《圖畫見聞志》，北京人民美術出版社，1963 年。

故宮博物院刊（主編）：《郎世寧畫集》，故宮博物院出版社，1983 年。

GALLO, Max：《海報史》（Geschichte der Plakate），德國 Herrsching 市 Manfred Pawlak 出版社，1975 年。

GÖTZ, Dieter, Günther Haensch, Hans Wellmann：《Langenscheidts 德語大字典（第八版）》（Langenscheidts Großwörterbuch, Deutsch als Fremdsprache. 8. Auflage），德國萊比錫百科全書出版社，1997 年。

GROHNERT，René：《藝術！商業！視野！1888－1933 年德國海報》（Kunst! Kommerz! Visionen! Deutsche Plakate 1888-1933），德國海德堡 Braus 出版社，1992 年。

Ⓗ

翰文軒畫廊（主編）：《吳待秋畫冊》，翰文軒畫廊出版社，2004 年。

杭鳴時：《紀念父親誕辰 100 週年，兼對上海月份牌廣告畫的初步剖析》，本文發表於《包裝世界》，No. 03, P. 59, 2001 年。

杭鳴時、洪錫徐：《傑出的裝潢藝術家杭穉英和他的「月份牌」創作集體》，本文發表於《美術博覽》，No. 15, P. 3, 2005 年。

洪葭管：《二十世紀的上海金融》，上海人民出版社，2004 年。

洪榮華、張子謙（主編）：《裝訂源流和補遺》，中國書籍出版社，1993 年。

胡可先：《杜牧詩選》，中華書局，2005 年。

胡一川：《紅色藝術現場：胡一川日記（1937-1949）》，湖南美術出版社，2010 年。

胡一川：《回憶魯藝木刻工作團在敵後》，本文發表於《美術》，No. 4, P. 45, 1961 年。

黃留珠、魏全瑞：《周秦漢唐文化研究 / 第一輯》，三秦出版社，2007 年。

荒砂、孟燕堃（主編）：《上海婦女志》，上海社會科學院出版社，2000 年。

Ⓙ

季倩：《解讀中國設計的「南方現象」》，本文發表於《20 世紀中國平面設計文獻》，廣西美術出版社，P. 438, 2012 年。

金雪塵：《序言》，本文發表於《老上海廣告》，上海畫報出版社，P. 1, 1995 年。

Ⓚ

康有為：《物質救國論》，上海廣智書局初版，1945 年。

康有為：《中國畫危機之生成》，本文發表於《美術論集》第 4 輯，人民美術出版社，P. 4-5, 1994 年。

康有為：《歐洲十一國遊記》，北京社會科學文獻出版社，2007 年。

Ⓛ

李超：《早期中國油畫史》，上海書畫出版社，2004 年。

李光庭（清）：《鄉言解頤》，中華書局，1982 年。

李太成（主編）：《上海文化藝術志》，上海社會科學院出版社，2001 年。

李萬才（主編）：《海派繪畫》，吉林美術出版社，2003 年。

栗憲庭：《重要的不是藝術》，江蘇美術出版社，2000 年。

梁啓超：《飲冰室文集 / 第三十八卷》，美術與科學中華書局，1989 年。

林語堂：《吾國與吾民》，陝西師範大學出版社，2002 年。

劉海平：《賽珍珠作品選集（總序）》，灕江出版社，1998 年。

盧少夫：《現代設計叢書 20：招貼廣告》，浙江人民美術出版社，1994 年。

魯迅：《凱綏‧珂勒惠支版畫選集》，本文發表於《且介亭雜文末編》，許廣平（主編），上海三閒書屋，1937 年。

魯迅：《〈新俄畫選〉小引》，山西人民出版社，1993 年。

魯迅：《論：舊形式的採用》，本文發表於《新版魯迅雜文集 4：且介亭雜文》，浙江人民出版社，P. 19-22, 2002 年。

魯迅：《南腔北調集》，本文發表於《新版魯迅雜文集》，浙江人民出版社，P. 511, 2002 年。

魯迅：《致何白濤（1933 年 12 月 19 日）》，本文發表於《魯迅書信集 2》，人民文學出版社，P. 418-419, 2006 年。

呂勝中：《中國民間木刻版畫》，湖南美術出版社，1992 年。

LANDSBERGER, Stefan, Anchee Min, Duo Duo, Michael Wolf 合著：《中國政治海報》（*Chinese Propaganda Posters*），德國 Taschen 出版社，2008 年。

LANDSBERGER, Stefan（1996）：《中國宣傳——革命和日常生活間的藝術和媚俗》（*Chinesische Propaganda, Kunst und Kitsch zwischen Revolution und Alltag*），德國科隆 Dumont 出版社，1996 年。

Ⓜ

馬學新、曹均偉、薛理勇、胡小靜：《上海文化源流辭典》，上海社會科學院出版社，1992 年。

毛澤東：《在延安文藝座談會上的講話》，本文發表於《毛澤東選集》（第三卷），人民出版社，1991 年出版，2006 年再版。

毛澤東：《炮打司令部──我的一張大字報》，本文發表於《人民日報》頭版，1966 年 8 月 5 日。

《美術》：《中央人民政府文化部頒發一九五零年新年畫創作獎金》，人民美術出版社，P. 2, No. 3, 1950 年。

《美術》：《歡迎蘇聯卓越的藝術家蓋拉西莫》，人民美術出版社，P. 5, No. 4, 1954 年 9 月。

《美術》：《全國素描教學座談會在京閉幕》，人民美術出版社，P. 43, No. 8, 1955 年 7 月。

《美術》：《月份牌年畫作者的話》，人民美術出版社，P. 20, No. 4, 1958 年 4 月。

《美術》：《批黑畫是假，篡黨竊國是真》，人民美術出版社，P. 7-9, No. 2, 1977 年 3 月。

《美術戰報》：人民美術出版社，1967 年 4 月。

莫小也：《十七─十八世紀傳教士與西畫東漸》，中國美術學院出版社，2002 年。

MOURON, Henri：《A. M. Cassandre：海報、藝術圖形和戲劇》（*A. M. Cassandre: affiches, arts graph, théâtre*），德國慕尼黑 Schirmer Mosel 出版社，1991 年。

MUCHA, Sarah：《Alfons Mucha──紀念 Mucha 布拉格博物館成立》（*zum Anlass der Gründung des Mucha - Museums in Prag*），德國斯圖加特 Belser 出版社，2000 年。

N

聶振斌：《蔡元培及其美學思想》，天津人民出版社，1984 年。

O

歐寧：〈月份牌：都市之眼〉，載於《中國平面設計一百年》，受 Robert Bernell 委託，寫作《中國平面設計一百年》一書，擬以英文在 Timezone 8 出版。後 Timezone 8 遭遇財務危機，出版計劃擱淺，僅在歐寧 Blog 發表，2001 年。

P

PFALZGALERIE, Kaiserslautern（畫廊）：《Aloys Senefelder 200 年, 1771-1991》（*Aloys Senefelder zum 200. Geburtstag 1771-1991*），德國 Weber Wilhelm 出版社，1971 年。

POPHANKEN, Andrea und Felix Billeter（主編）：《時尚和收藏：帝國時期至威瑪共和國期間德國私人收藏的法國藝術品》（*Die Moderne und ihre Sammler: Französische Kunst in deutschem Privatbesitz vom Kaiserreich zur Weimarer Republik*），德國柏林 Akademie 出版社，2001 年。

PROCTER, Paul：《當代英文字典》（*Dictionary of Contemporary English*），慕尼黑倫敦 Langenscheidt-Longman 出版社，1985 年。

Q

齊鳳閣：《中國新興版畫發展史》，吉林美術出版社，1994 年。

錢穆：《中國文化史導論》，台灣商務印書館，1994 年。

錢鍾書：《中國詩與中國畫》，本文發表於《七綴集》，上海古籍出版社，P. 27-31，1985 年。

Ⓡ

《人民美術》：《現實主義是進步藝術的創作方法》，人民美術出版社，No. 4, 1950 年 8 月。

《人民美術》：《中央人民政府文化部頒發一九五零年新年畫創作獎金》，人民美術出版社，No. 3, 1950 年 4 月。

《人民畫報》：《毛主席去安源》，人民畫報社，No. 9, P. 13, 1968 年。

《人民日報》：《蘇聯宣傳畫和諷刺畫展覽會》，人民日報社，P. 1, 1951 年 4 月 9 日。

《人民日報》：《第二次年畫創作獎》，人民日報社，P. 1, 1952 年 9 月 5 日。

《人民日報》：《向蘇聯藝術家學習》，人民日報社，P. 1, 1952 年 11 月 15 日。

《人民日報》：《蘇聯經濟及文化建設成就展覽》，人民日報社，P. 1, 1954 年 9 月 30 日。

《人民日報》：《五·一六通知》，人民日報社，P. 1, 1966 年 5 月 16 日。

阮榮春、胡光華：《中華民國美術史》，成都四川美術出版社，1991 年。

RADEMACHE，Hellmut：《德國海報史：從起源至現代》（*Das deutsche Plakat: Von den Anfängen bis zur Gegenwart*），德國德累斯頓 VEB 藝術出版社，1965 年。

RENNHOFER, Maria：《Koloman Moser：生平與作品 1868-1918》（*Koloman Moser: Leben und Werk 1868-1918*），奧地利維也納／德國慕尼黑 Brandstätter 出版社，2002 年。

ROTZLER, Willy, Fritz Schärer, Karl Wobmann：《海報在瑞士》（*Das Plakat in der Schweiz*），瑞士 Schaffhausen 市 Stemmle 出版社，1990 年。

Ⓢ

散木：《關於「文革」前後毛澤東著作的出版始末》，本文發表於《社會科學論壇》，社會科學論壇雜誌社，No.1, P. 16-21, 2004 年。

邵大箴：《魯迅和三十年代新興木刻運動》，本文發表於《藝術家》，台北藝術家出版社，P. 170-171, 1989 年。

沈柔堅：《中國美術辭典》，上海辭書出版社，1987 年。

沈雁冰：《關於開展新年畫工作的指示》，本文發表於《人民日報》，P. 1, 1949 年 11 月 27 日。

沈括：《夢溪筆談》，中華書局，2009 年。

石鐘揚：《文人陳獨秀：啓蒙的智慧》，陝西人民出版社，2005 年。

司馬烈人：《黃金榮秘傳》，中國文史出版社，2004 年。

Ⓣ

唐振常、沈恆春：《上海史》，上海人民出版社，1989 年。

U

UHRIG, Sandra：《城市廣告》（*Werbung im Stadtbild*），德國科隆 DuMont 出版社，1996 年。

URBAN, Dieter：《海報　海報》（*Plakate. Posters.*），德國慕尼黑 F. Bruckmann KG 出版社，1997 年。

V

VARNEDOE, Kirk：《維也納 1900 年：藝術，建築和設計》（*Wien 1900. Kunst, Architektur & Design*），德國科隆 Taschen 出版社，1993 年。

W

王稼句：《蘇州舊聞》，古吳軒出版社，2003 年。

王受之：《中國大陸現代美術史》，本文發表於《藝術家》，台北藝術家出版社，P. 352, 1992 年。

王樹村：《中國美術全集繪畫編 21──民間年畫》，人民美術出版社，1985 年。

王樹村：《中國年畫史》，北京工藝美術出版社，2002 年。

王鏞（主編）：《中西美術交流史》，湖南教育出版社，1998 年。

王垂芳（主編）：《中國對經濟與貿易叢書》，上海人民出版社，1991 年。

吳步乃：《解放前「月份牌」年畫史料》，本文發表於《美術研究》，美術研究雜誌社, No. 2, P.55-60, 1959 年。

WAGNER, Carl：《Aloys Senefelder：生平和影響》（*Alois Senefelder. Sein Leben und Wirken. Ein Beitrag zur Geschichte der Lithographie*），德國萊比錫 Giesecke & Devrient 出版社，1914 年。

WAHRIG-BURFEIND, Renate（主編）：《德語辭典》（*Wörterbuch der deutschen Sprache*），德國慕尼黑 dtv（德國袖珍書出版社），1978 年。

X

夏征農：《辭海》，上海辭書出版社，1999 年。

徐百益：《老上海廣告發展軌跡》，本文發表於《老上海廣告》，上海畫報雜誌社，P. 4, 1995 年。

徐悲鴻：《中國畫改良論》，本文發表於《二十世紀中國美術文選》，上海書畫出版社，郎紹君、水天中（主編），P. 38-42, 1920 年。

徐悲鴻：《中國新藝術驅動的回顧和前瞻》，本文發表於《時報新報》，時報新報社，P. 4, 1943 年 3 月 15 日。

徐昌酩（主編）：《上海美術志》，上海書畫出版社，2004 年。

許平：《哈思陽訪談》，本文發表於《20 世紀中國平面設計文獻》，陳湘波、許平（主編），廣西美術出版社，P. 590, 2012 年。

徐蔚南：《中國美術工藝》，中華書局，1940 年。

徐新吾、黃漢民（主編）：《上海近代工業史》，上海社會科學院出版社，1998 年。

Y

彥涵：《談談延安—太行山—延安的木刻活動》，本文發表於《美術研究》，美術研究雜誌社，No. 3, P. 8, 1999 年。

楊伯達：《十八世紀中西文化交流對清代美術的影響》，本文發表於《故宮博物院刊》，No.82, 1998年。

葉朗、費振剛、王天有：《中國文化導讀》，生活·讀書·新知三聯書店，2007 年。

葉淺予：《細敘滄桑記流年》，群言出版社，1992 年。

由國慶（主編）：《再見，老廣告》，百花文藝出版社，2004 年。

由月東、陳春舫：《上海日用工業品商業志》，上海市地方誌，No. 12, 1988-1994 年。

于會泳：《讓文藝界永遠成為宣傳毛澤東思想的陣地》，本文發表於《文匯報》，P. 1, 1968 年 5 月 23 日。

Z

張愛玲：《談女人》，本文發表於《都市的人生》，湖南文藝出版社，P.105, 1993 年。

張充仁：《談水彩畫－京滬兩地畫家座談會報導》，本文發表於《美術》，No. 5, 1962 年。

張弘呈：《中國最早的西洋美術搖籃——上海土山灣孤兒院的藝術事業》，本文發表於《東南文化》，南京博物院主辦，No. 2, P.120-125, 1991 年。

張覺：《韓非子譯注》，上海古籍出版社，2001 年。

張曼如：《一朵無名的花》，本文發表於《美術》，人民美術出版社，No. 4, P. 15, 1958 年。

張樹棟、龐多益、鄭如斯：《中華印刷通史》，印刷工業出版社，1999 年。

張秀民：《中國印刷史》（上下冊），浙江古籍出版社，2006 年。

張彥遠：《歷代名畫記》，本文發表於《中國美術通史》，王伯敏（主編），山東教育出版社，P. 243-245, 1987 年。

趙爾巽、柯劭忞：《清史稿》，中華書局，1978 年。

鄭友揆：《中國的對外貿易和工業發展（1840-1948 年）》，上海社會科學出版社，1986 年。

中共中央文獻研究所（主編）：《關於建國以來黨的若干歷史問題的決議》，人民出版社，1985 年。

中國大百科全書總編輯委員會（主編）：《中國大百科全書（美術卷）》，中國大百科全書出版社，2003 年。

中國社會科學院語言研究所詞典編輯室（主編）：《現代漢語小詞典》，商務印書館，1980 年。

鍾山隱：《世界交通後東西畫派互相之影響》，本文發表於《美術生活》，上海三一印刷公司出版發行，No. 1, P. 13, 1934 年。

周愛民：《清末民初的大眾美術及其意義》，本文發表於《文藝研究》，文藝研究雜誌社，No 1, P. 127, 2006 年。

周博：《中國宣傳畫的圖式與話語》，本文發表於《20 世紀中國平面設計文獻》，陳湘波、許平（主編），廣西美術出版社，P. 213, 2013 年。

朱伯雄、陳瑞林：《中國西畫五十年（1898-1949）》，人民美術出版社，1989 年。

卓伯棠：《都會摩登》，三聯書店（香港）有限公司，1994 年。

宗白華：《論中西繪畫的淵源與基礎》，本文發表於《藝境》，安徽教育出版社，P. 31, 2000 年。

鄒一桂：《小山畫譜》，中華書局，1985 年。

鄒躍進：《新中國美術史 1949-2000》，湖南美術出版社，2002 年。

左旭初：《中國商標史話》，天津百花文藝出版社，2002 年。

網頁信息索引

谷玥：http://news.xinhuanet.com/ziliao/2003-01/20/content_697889.htm（最後一次查證日期：2015 年 3 月 1 日）。

HERITAGE Auction Galleries，「Movie Poster Size Guide」：http://movieposters.ha.com/size.php#usa（最後一次查證日期：2006 年 7 月 13 日）。

俞月亭：《飛影閣畫報》述略，中國新聞人網：http://news.xinwenren.com/index.html（最後一次查證日期：2008 年 6 月 18 日）。

周昭坎：《「月份牌」年畫》：http://blog.sina.com.cn/s/blog_593c0fa00101h6r5.html（最後一次查證日期：2020 年 12 月 31 日）。

《組圖：賞名畫、知黨史〈中國共產黨歷史畫典〉欣賞【2】》，中國共產黨新聞網：http://dangshi.people.com.cn/n/2012/0927/c85037-19124347-2.html（最後一次查證日期：2015 年 10 月 21 日）。

[書名]

中國海報藝術史

[作者]

何東

[責任編輯]

寧礎鋒

[書籍設計]

姚國豪

[出版]

三聯書店（香港）有限公司

香港北角英皇道四九九號北角工業大廈二十樓

Joint Publishing (H.K.) Co., Ltd.

20/F., North Point Industrial Building,

499 King's Road, North Point, Hong Kong

[香港發行]

香港聯合書刊物流有限公司

香港新界荃灣德士古道二二〇至二四八號十六樓

[印刷]

寶華數碼印刷有限公司

香港柴灣吉勝街四十五號四樓A室

[版次]

二〇二三年二月香港第一版第一次印刷

[規格]

十六開（160mm × 220mm）四〇〇面

[國際書號]

ISBN 978-962-04-5131-7

©2023 Joint Publishing (H.K.) Co., Ltd.

Published & Printed in Hong Kong, China

三聯書店
http://jointpublishing.com

JPBooks.Plus
http://jpbooks.plus